U0086499

設計的色彩心理

色彩的意象與色彩文化

賴瓊琦 著

視傳文化事業有限公司

前言

色彩的討論，以及色彩學的研究，和下面的這些問題有關聯：

1、對生活周邊的色彩，由關心進而瞭解

對周圍的色彩關心多少？有些人只粗略地感覺，有些人仔細感受和欣賞。這個可以由色彩表達的用語當指標顯現出來。一個人或一個民族的文化，「色彩語彙」豐富不豐富，表現出對色彩的觀察和關心程度的高低。增進色彩的運用和欣賞的能力，由關心色彩開始。

2、進一步探討色彩是什麼？

一般人平常或許不會去想色彩是什麼？因為色彩和空氣一樣，很自然地就在我們周圍，只把它當做理所當然的存在。但是每個人看見的顏色，是靠個人自己的感受。色盲的人看見的周圍顏色就和一般人不一樣。牛羊、狗貓等動物的世界，只是灰色的世界，因為牠們沒有色覺。色彩的感覺是由光引起的，沒有光的刺激，就不會產生色彩現象，但是有同樣的光刺激，不同種類的眼睛，產生的視覺現象也並見得相同。

3、色彩的心理層面

看見同樣的色彩，有些人喜歡，有些人不喜歡；有些顏色，讓看的人產生快樂活潑的感覺；有些顏色讓看的人，感覺到柔和可愛。這些是由色彩刺激引起的感情作用。個人生活周圍的用色，或設計計畫在色彩的應用上，把色彩意象運用得適當，才可以得到成功的效果。

4、色彩的傳達

色彩的傳達可分為三個層次。用色名稱呼是最基本的方法。這種方法簡便，也可以特顏色描述得生動，但是不適合表達很確切的顏色。另外的層次是使用標準化的色票，以色票的符號表達顏色。這種方式對照著色票看顏色，可以把色彩傳達得正確，做到好的色彩管理。第三個層次是使用儀器量測，用表色的物理數值表達。這種方法用在色彩的工業化管理、需求精確品質的時候。各種層次的方法各有其適合的用途。

5、其他的專業需求

需要做色彩再現工作的人，例如印刷業、電視工程、布料的染整工作等，都需要瞭解色彩，以及研究怎樣得到所要的結果。印刷業用色料，以印刷的方法再現色彩，彩色電視則是用色光原色RGB在電視上顯色，染整業講求的色濃度，不同於色彩三屬性的觀念。這些專業

的需求，就不同於一般生活者對用色的選擇，以及設計師在設計上考慮的色彩效果。

　　色彩研究的領域，跨物理、生理、化學、心理學、社會學以及美學等廣闊的範圍，有很多問題互相都有關連，並不只是單獨存在。

本書的特點

1.本書由中、日、英的很多參考來源，搜集了色彩及色名有關的歷史、傳統和習俗等資料，讓顏色具有文化的意義和內容。

2.書中刊登了甚多色名，包括生動活潑的流行色名，和有秩序的系統色名。系統色名的功能是讓任何人，都有容易表達色彩的工具；流行色名則是活潑想像力的產品，是豐富的色彩情感的寶庫。用色的企畫需要考慮色彩的感情效果，流行色名可作為最好的實例參考。

3.本書印刷了許多頁曼色爾Munsell表色體系的標準色票樣本。曼色爾體系是國定的正式表色法。但是曼色爾標準色票價格高，不易人人都購買，一般人連親睹的機會也不多。本書印刷的曼色爾色彩，雖然因四色分色印刷的緣故，無法十分準確，但是提供了熟悉曼色爾表色法的機會，也對正式表色的標準化以及國際化會有裨益。

4.落實實用配色體系PCCS為色彩企畫的工具。PCCS的特點在於開創色調的實用觀念。色彩計畫時，色調的實用性大於色相。向來多數色彩體系都以色相分類，本書加強介紹PCCS體系，目的在讓讀者熟悉PCCS，以便運用PCCS做為色彩計畫的工具，提高色彩計畫的效率。

5.本書刊登了作者實際調查的、色彩喜好、聯想、色彩意象等研究結果的例子。色彩心理的資料，也應該有本土的研究結果，才不至於只引用他國的資料。色彩心理的研究，雖然在我國尚未十分蓬勃，本書的數例希望能有拋磚引玉的作用。

6.本書介紹了屬於色彩工學領域的，XYZ, L*a*b*表色法的常識。雖然以測色的方發法當色彩管理的工具，需要有昂貴的儀器設備才能自己做，但是如能讀懂這些表色的數值，這樣也可以有瞭解用測色的科學方法，管理色彩品質門徑的作用。

　　以上數點是作者用心使本書內容、有異於現在一般色彩書籍之處，在此扼要提出說明，以求讀者的慧察。雖然本書的醞釀以及撰寫，已經過多年，但是距離完善尚十分遙遠。筆者有責繼續努力改進，但更誠懇地盼望各方先進的不吝指教！

作者簡介

賴瓊琦（賴一輝）

台灣台中人

1963國立台灣師範大學藝術系（現美術系）畢業

1976美國聖荷西大學工業設計碩士

1988美國史丹佛大學進修一年

1996日本千葉大學工業意匠學科進修一年

現任　大葉大學造形藝術學系**教授**

曾專任及兼任

專任：台北工專、科技大學工業設計技術系

　　　明志工業專科學校工業設計科

兼任：實踐家專、學院、大學服裝設計系

　　　成功大學工業設計學系

　　　台灣師範大學工業教育學系

　　　銘傳商業專科學校商業設計學系

　　　彰化師範大學美術教育學系

　　　朝陽技術大學工業設計技術系

著作

　色彩計畫

　色彩計畫實用色票集

目錄

認識色彩

有關色彩的基本知識

色彩學簡明補充知識

【簡易補充知識】

光和色

光－電磁放射能量（電磁波）的一種。也是帶有能量的光子的流動。

可視光線－電磁波中，波長約爲380nm－780nm之間，眼睛能看得見的部分。

紅外線和紫外線－可視光的兩側，紅色的外側有紅外線，也叫做熱線，會引起熱的效能。紫色的外側有紫外線，有曬黑皮膚（化學效能）或殺菌等效能。

單色光－無法在分成色光的單一波長的光。如彩虹中的紅色光。

複合光－單色光集合而成的光。太陽光是集合了各單色光的複合光，呈白色。

分光－白色光依波長的不同分散的情形。

光譜－太陽光通過三稜鏡後，分光成彩虹色的色帶，這個色帶叫光譜。

光源－會發光的東西。太陽光叫自然光源，電燈叫人工光源。

色溫度－表現光源的光，所呈現顏色的表達尺度。例如100W的白熱電燈（鎢絲燈泡）的光，約爲色溫度2856K,這是「標準黑体」加熱到攝氏2856時，呈現出來的光色。K是Kelvin的簡寫。

標準光源－A標準光，色溫度2856K。C標準光,晴天時的晝光，稍帶藍色，色溫度爲6774K。D65標準光，人工合成的平均晝光，色溫度6504K。

演色性－照明光讓物體呈現色彩，叫演色。物體受光後，呈現怎樣的色彩，叫演色性。

演色評價數－表示光源演色性的指數。數值越接近100，該光源的演色性質越高。

條件等色metamelism－分光組成不同的二物質，在甲光源下看，色彩是等色，但在乙光源下看，顏色不一樣。這種情形叫條件等色。

等色isomelism－分光組成相同的二物体，在任何光源下看顏色都一樣，叫等色。

光源色和物体色－光源色光的顏色，和物體（自己不發光）呈現的顏色。

表面色和透過色－物体受光，由表面反射產生的顏色叫表面色。會透光的物体，透光產生的顏色，叫透過色，例如彩色玻璃的顏色。

螢光色－色彩顏料中含有具螢光性質的物質，螢光分子會將受光吸收的短波光，轉變爲長波光重新放射出來，因此這個色彩就看起來格外鮮明。

光澤－表面非常光滑的物質表面，受光後會產生耀眼的鏡面反射。物體表面具有許多細小的鏡面反射面（例如錫箔紙或塗料中摻有金屬粉末），會產生耀眼的反光效果，就是光澤。相反地，粗糙的物質表面產生不會耀眼的擴散反射，也叫做平光matt，會耀眼的叫glossy.

分光反射率－不透明的物体反射的光線，某波長的反射比率，叫分光反射率。

分光反射曲線－將各階段波長的分光反射率連接起來的曲線，叫分光反射曲線。分光反射曲線是表現色彩分光組成情形的曲線。

1
為什麼有色彩—光的刺激

色彩是光刺激視覺器官後產生的視覺現象。

沒有光就沒有色彩，光是色彩的最根本因素。

光古來就伴隨人類生活，

也給與地球上的生命極大的恩惠。

1.1光是什麼？

　　「光是電磁波輻射能量的一種，刺激視覺器官網膜會引起視感覺的輻射波。」用平易的說法，也可以說光就是光子的流動。

　　光也可以正式定義為：「光是會引起視感覺的輻射能」。光子流動時一面振動一面前進，所以光具有波動和粒子性的雙重性質。普通，光也特別稱為可視光，以區別和其他電磁波的不同。人類的眼睛是感受光刺激的器官。有光我們才看得見，當然也才會有色彩。【註1,2,3,4,5】

　　會產生光的物體稱為發光體，提供光的來源的叫做光源。太陽、蠟燭的火焰、鎢絲白熾燈、日光燈、水銀燈，都是我們日常生活中熟悉的光源。也有如螢火蟲的發光，是由化學作用產生的光，並不發熱，稱為冷光。這種發光稱為生物發光。

　　漆黑的深海裡，常有自己會發光的魚，也是生物發光。夏天的暗夜，有時會看到漂浮在空氣中的微弱藍光，這是腐敗物中的磷，在空氣中慢慢氧化燃燒產生的磷光；所以在燠熱的夏夜，在墳墓的低空看見的「鬼火」，其實也是磷光。電磁輻射能除了可視光之外，還有無線電波、熱線、紫外線、X射線、以及有害人體的放射線等範圍很廣。講電磁波時普通用振動頻率或波長表達種類的不同。波長短振動快的電磁波，能量大。對人體有害的放射能是波長極短、振動極快的電磁波，有害的電磁波一般常常直接稱為輻射線。

"光是什麼" 有過長期的爭論

　　希臘時代的哲學家就思考光是什麼，但是沒有找到答案。牛頓Newton對光做了很多研究，貢獻很多，但是牛頓仍然有很多問題無法解答。另外有惠更斯Huygens，麥克斯威爾Maxwell等人，和牛頓有不同的看法。有關光是什麼，十七世紀以後有二百年的時間，一直沒有答案。進入二十世紀之後，愛因斯坦Einstein用量子論解釋光的道理，現在大家接受的是愛因斯坦的說明。【註6】

牛頓研究光的貢獻

　　十七世紀時，牛頓用三稜鏡做實驗，分解太陽光為紅、

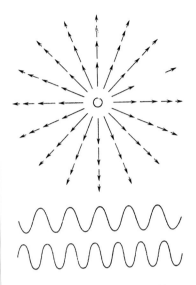

光具有波動和粒子的雙重性質

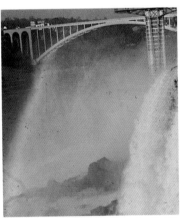

尼加拉瓜瀑布的彩虹　　作者　攝

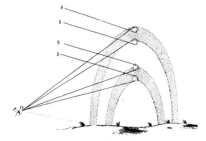

牛頓說明彩虹形成的道理
原圖 *Newton Optics*

彩虹色紅橙黃綠藍靛紫

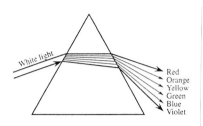

原來白色（無色）的光，透過三稜鏡時，會因為折射，產生彩虹光譜

牛頓相信光是直進的粒子

惠更斯主張波動說

愛因斯坦

魔鬼的故事都以黑暗為背景

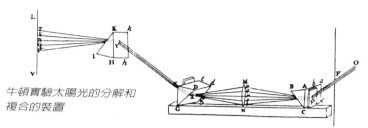

牛頓實驗太陽光的分解和複合的裝置

橙、黃、綠、藍、靛、紫等色。解開了太陽光秘密，也解釋了天上彩虹的道理。牛頓並且闡明了光的反射、折射的定律，對光和色彩的關係作了很大的貢獻。但是有些現象牛頓解釋不出來，譬如吹肥皂泡時會產生的彩虹色；還有凸透鏡放在白紙上時，凸透鏡下面會產生彩色以及陰暗相間的光環（被稱為牛頓環Newton Ring），牛頓都無法找出合理的解釋。

　　牛頓一直相信光是直進的粒子。直進小粒子的光，反射或折射後，各色彩的光理應同進同出，繼續直進。可是這樣肥皂泡有時呈現紅色、有時呈現綠色，以及「牛頓環」有些地方有顏色，有些地方沒有顏色，就找不出道理可以說明。

　　牛頓同時代的荷蘭人惠更斯，主張光是彈性波。用波動說的理論就可以解釋上述牛頓無法解釋的現象。但是為了彈性波可以傳動，必須先假設全部的太空中，充滿著某種物質傳動才有可能（如有空氣才能傳動聲波）。這是完全是一種假設，無法證明，因此也不能讓人信服。【註18】

愛因斯坦最後解釋了光的性質

　　光的直進說和波動說的理論，很久一直沒有結論。19世紀中葉，麥克斯威爾提出電磁波的理論，並且說光也是電磁波的一種，加強了光的波動說理論。1900年浦朗克Planck假設電磁波是量子的振動，又由於光照射在金屬表面時，會產生的光電效果現象，這又重新肯定了光的粒子性性質。1905年愛因斯坦解釋，光進行時表現波動性，而在與物質交互作用時則表現粒子特性，這樣說明了光具有波動和粒子的雙重性質。這是目前被接受的光的解釋。【註6,25,69】

人類喜歡光亮

　　人類喜歡光亮不喜歡黑暗。光亮可以看得見，黑暗就看不見。黑暗裡面不知藏有甚麼讓人不安。妖怪和魔鬼的故事也都是以黑暗為背

景出現的。

　　人工照明沒有發達以前，太陽是人類最重要的光源。夜晚，當太陽不在天空時，月球反射了太陽光，也給黑暗的地球提供光亮。太陽和月亮的光量畢竟相差很大。有太陽的明亮的白天和滿月的夜晚，光量的程度會相差到100萬倍（1萬勒克司lx和0.01勒克司lx）。雖然月夜暗了很多，但是我們在滿月的晚上還覺得可以看得不錯，這是人類視覺的適應能力很大的關係。

　　白天和夜晚的交替，成了人類生活的節奏。秩序性也成爲人類喜歡接受的形式，日出而作，日入而息，是人類以及多數動物的生活型態。只是人工光源發達的現在，都市往往有不夜城的照明。現在有不少人反而變成了日出而息，日入而作的夜貓族。

色彩學的校外教學　　　　作者 攝

白天和晚上的交替，是人類生活的節奏。

光的性質

　　振動前進的光子，可以通過空氣、玻璃、水等物質。光可以通過的我們稱爲透明物質。光子從一個物質（媒質）進入另一個密度不同的物質時，會產生折射而改變前進的方向。一群光子遇到半透明物質時，一部份會被吸收，剩下的一部份通過。不透光的不透明物質，背後沒有光子，所以會產生陰影。一群光子照射到某物體時，如果全部都停留在裡面沒有再跑出來˙，這個物體我們看起來就是黑色的。一群光子有些停留，有些在跑出來，我們看到的是跑出來的光子，這群光子決定該物體的顏色。物質的不同顏色，就是我們眼睛看見的不同光子的性質決定的。

　　光子振動快慢的不同（也就是波長的不同），我們會感覺爲不同的顏色。振動較慢的，感覺爲紅、橙、黃等顏色；振動較快的感覺爲藍色、紫色等。長短波全部都平均包括的光，顯不出個別的顏色，是無彩色。

光是電磁波放射能中，視覺器官能感覺到的部份。

　　光亮的感覺是視覺器官感受光子的刺激而產生的。光子因爲也是量子的一種，所以也叫光量子。量子是帶有能量的小質點。振動前進的量子的流動，物理上都稱爲輻射能。並非會危害人體的才叫輻射。具輻射能的電磁波範圍。從宇宙線到無線電波都包括在內。光是其中視覺器官能感覺到的部份。紫外線和紅外線（熱線）的輻射，眼睛看不見，但是身體感受得到。皮膚感受紫外線的輻射，會被「晒黑」。皮膚感受熱線的輻射會覺得熱。其他的輻射能就要使用儀器，才能知

道它們的存在了。

光的速度

光的速度每秒繞地球7周半

　　光和所有的電磁波，進行的速度是每秒30萬公里，也就是每秒繞地球7周半的速度。愛因斯坦說明這是速度的極限，宇宙間沒有比這更快的速度了。宇宙間距離的表示都用光年做為單位。

地球到太陽，光速8分19秒可以到達

　　地球到太陽的距離是1.5億公里，以宇宙的標準來說算是很近的；地球到太陽，光速8分19秒可以到達。月球和地球光1.3秒可以到達。地球和宇宙間其他恆星間的距離，動輒數千、數十萬和幾億光年。數十光年就感覺得很近。不久前科學家發現離開地球約46光年的地方，有一顆像地球這樣的行星，說是頗有可能有生物居住，聽起來有點像鄰居一樣的感覺，但事實上還是在非常遙遠的地方。

離開地球約46光年的地方，有一顆像地球這樣的行星

到太陽，開車要170年

　　太陽系裡的各行星相互之間，就像是一個家庭內的各分子。距離以光速幾十分鐘計算，比起光年計算不可同日而語。月球是地球的衛星，是最靠近地球的一顆星球，1969年的美國太陽神太空船，飛了195小時登陸了月球。光速1.3秒的月球，要是開高速公路一樣，每小時開100公里，要開5.3個月。同樣的速度開到太陽，需要開170年。大家較熟悉的北極星是距離地球1000光年的地方的星。【註7,8】

織女星和牛郎星

銀燭秋光冷畫屏，
輕羅小扇撲流螢
天階夜色涼如水
坐看牽牛織女星
　　　（秋夕　杜牧）

　　每年七夕的鵲橋會，浪漫故事的男女主角織女星和牛郎星，分別在銀河的兩邊。以西洋的星座來說，他們各自屬於天鷹座和天琴座，中間有銀河中飛翔的天鵝座。天文學上，他們的距離是17光年。這是說，要是牛郎向織女招一個手，織女看見他招手是17年後的事，織女回牛郎一個揮手，還要17年牛郎才看得到，從牛郎招手起已經過了34年了。

　　牛郎從天河那一邊看到的織女是17年前的織女，同樣地，織女看到的牛郎，也是17年前的牛郎。都是更年輕時候的二人。牛郎星和我們地球的距離是16.5光年，所以我們在七夕的夜晚看見的牛郎星，是16.5年前的牛郎星，織女星距離我們地球26.5光年，我們看見的織女星是26.5年前的織女星。相反地，要是牛郎星和織女星上有望遠鏡可以看地球的話，他們看見的也是許多年前的地球的景象。【註7】

牛郎星距離地球16.5光年
織女星距離地球26.5光年

電磁放射能的大家族

電視機或收音機是捕捉無線電波的裝置。並用它們的能量轉換成聲音或畫面。X射線用可以感光的底片拍照，然後顯影洗出「X光」照相的結果。近年社會上形成問題的所謂「輻射屋」，從水泥牆內受輻射線污染的鋼筋放射出輻射線來，但是住的人無法察覺，唯有用儀器才能測得出來。

電磁波的波長，已經知道的有些放射線短到千億分之公尺為單位，無線電波的波長則達到幾十公里長。人眼可以感受的光，波長大約在400nm到700nm的範圍。（1nm是10億分之1 公尺的極短單位。可視光波長，也是1萬分之4公釐到1萬分之7公釐mm的長度。）【註7】

可視光的範圍400～700nm

各種放射能量的波長和頻率

可視光─波長在1公釐的萬分之3.8到萬分之7.6的範圍（380nm─780nm）。震動的頻率則每秒有幾十兆次。

紅外線─波長以公分到千分之一公釐為單位，頻率可達每秒幾兆次。

紫外線─波長短到可達幾十萬分之公釐（數十nm─數百nm）。頻率可達每秒千兆以上。

雷達波─波長以公分為單位，頻率每秒幾十到幾百億。

X射線(X光)─波長百億之公尺（A）為單位，頻率每秒1兆次的萬倍為單位。

加瑪線─波長短到千億分之公尺（0.1A）為單位，頻率1兆次的千萬倍為單位。【註20】

1895年 義大利人馬可尼發明無線電通信
1935年 英國人華特生發明雷達
1936年 英國開始電視廣播
1940年 美國開始電視廣播
【註13】

無線電廣播用電波

AM和SW短波收音機─約幾百公尺、幾十公里波長的電波。頻率每秒有數萬到數百萬次。電視廣播─波長幾十公分到幾十公尺。每秒的頻率有幾百萬到幾億（UHFdm波，VHFcm波）。FM調頻─公尺為單位的無線電波，頻率每秒以億為單位。

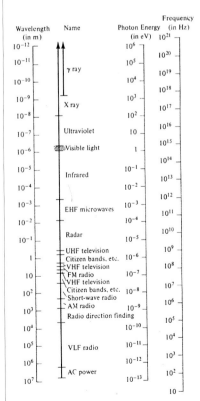

電磁波放射能的大家族
（圖由Eisbeng, Lerner Physics）

地球的最重要天然光源是太陽

1.2光源

大自然的光源─太陽

　　太陽是亙古以來地球的最重要天然光源。太陽的高溫（表面6000℃、內部達1500萬℃）是原子熔合產生的高熱並不是燃燒。太陽內部氫原子熔會為氦，熔合的過程產生極高溫度和巨大的能量。由太陽輻射的能量，除了可視光之外，尚包括太陽風以及廣大範圍的電磁波。太陽光眼睛看得見，熱線、紫外線可由身體的感受到其存在。無線電波雖然也到達地球，但是我們並不會察覺到。

　　包圍地球的大氣層，尤其是臭氧層，抵擋了太多的紫外線、熱線，以及X射線和其他有害的輻射線，保護著地球上的生物。太陽距離地球一億五千萬公里，從太陽放射出來的光子，花8分19秒到達地球。太陽在宇宙中只是一顆甚為普通、不起眼的恆星之一，可是太陽對地球來說已經夠巨大的。太陽四面八方放射出來的輻射能，到達地球的只是它二十二億分之一，已經是讓地球生存的龐大能量了【註8,10,11,69】。小說裡描寫太陽的威力的有不少。例如：

　　西遊記裡炎熱的西域有火炎山的一段。

　　水滸傳裡描寫太陽猛威：「赤日炎炎像火燒, 野田禾稻半枯焦」。

　　美國描寫農民生活的困苦，得到諾貝爾獎金的史坦貝克小說：「憤怒的葡萄」第一句話，「太陽的火焰天天燃燒著田禾 」The sun flared down on the growing corn day after day.

赤日炎炎像火燒,
野田禾稻半枯焦

為什麼有晚霞？
*　日落時，太陽光由斜方向穿過大氣層。因為短波不易穿過，因此顯出長波呈現的橙色的晚霞。*

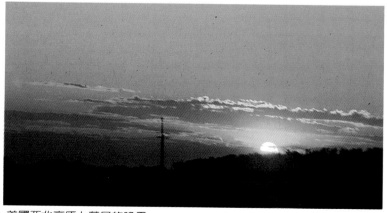

美國西北高原上落日的晚霞　　　　　　　　　　　　　　作者 攝

太陽是五十億歲

　　科學家說宇宙是150億年前誕生的，150億年前有了大爆炸，於是形成了宇宙。接著星系漸漸出現。太陽系所屬的銀河系，約在100億年前出現。再過大約50億年太陽產生了。銀河系內像太陽這樣自己會發光恆星估算約有1000億個。

　　天文學上說，太陽系是銀河系內的塵埃粒子和氣團聚集形成的。地球和其他行星就是這樣形成的。大約誕生於46億年前。地球和其他共12個行星一樣，一直繞著太陽旋轉。行星自己不會發光，雖然只靠太陽光反射，但是因為靠近地球近，有些行星看起來很亮。金星就是一顆很光亮的行星。【註7,10,11】

火星戰爭

　　19世紀英國的小說家寫了一本很生動的科學小說叫「火星戰爭」。他推想火星比地球先冷卻，所以生物比地球先進化，因此智慧更高。火星人腦力用得多，頭部變成很大，手腳不用，所以退化得像章魚的腳那樣軟弱。火星人攻打到地球來，地球人怎樣都打不過火星人，節節敗退，眼看著人類會被消滅了，結果火星人感染了地球上的細菌（小說假定火星上沒有細菌），他們沒有免疫力，所以一個個死掉了，地球人才倖免於難。

　　有一陣子的火星探測都說火星上沒有生物。最近，由幾十億年老的火星岩石中證明有蛋白質，科學界現在比較偏向相信火星上有生物（不一定是高等的生物）。

太陽養活地球上的生物

　　地球形成之初是溫度極高的熔岩火球。後來漸漸由表面冷卻，形成了地殼，又由於氫和氧化合產生了水。水汽上升又降下，在地球表面上循環後漸漸形成了海。最原始的生命就在水中誕生了。這已是地球形成後二十多億年後的事情了。現在大家都很熟悉地球上曾經有過恐龍的時代，那是6500萬年前至2億年前左右的事。著名的侏羅紀是1億6千萬年前的時代。恐龍絕滅的謎現在尚未解開，代替恐龍之後在地球上繁盛起來的是哺乳類動物，哺乳類動物的一支進化成靈長類，人類的遠古祖先就是這一個系統。那是6500萬年前的事。【註10,12】

彩色玻璃的顏色，屬物體色的「透過色」

火星戰爭的小說

恐龍時代
離開現在大約1億6千萬年前的侏儸紀時代是恐龍的全盛期，但6500萬年前突然絕滅，接著出現地球上的是哺乳類動物。恐龍突然絕滅的原因許久都不知道。

地球上的食物鏈

植物是地球上唯一能自己製造養分的生物體。草食動物吃植物提供的食物，肉食動物再吃草食動物，這是地球上的生物鏈。植物以光合作用的方法製造食物，光合作用要靠太陽的光能，所以太陽是地球食物鏈最原始的能源供應者。也就是太陽養活地球上的生物的。

古代的太陽

古代的太陽現在仍然照亮我們

現在用的是從前的太陽能。我們十分依賴的煤和石油，是億萬年前由太陽儲藏的能量。三億年前在地質學上的石炭紀繁茂在地球上的植物，埋入地下碳化成為煤炭。石油是動物油脂埋藏在地下形成的， 也就是巨大的恐龍和早期動物的油脂，埋在地下變成我們今日開採的石油。那時代的植物靠當年的陽光，光合作用製造養分生長。當年的植物和動物在地球上的繁榮，所依賴的最原始能源是太陽的光能。既然我們現在使用的煤炭和石油是億萬年前的植物體和動物體，當然也就是億萬年前太陽能量的儲藏。所以億萬年前的太陽能量不但照亮現在的世界，還讓我們開汽車。【註20,69】

我們開汽車的汽油是二億年前恐龍的油脂！

城市的光害

住在都市的人，現在晚上很不容易看見天上的星星了。因為城市的燈光太亮，沒有「黑暗」的天空可以看見星星。這種情形叫光害。1986年哈雷慧星隔了74年接近地球，在當時是很大的話題。可以用來觀察哈雷的望遠鏡成為很熱門的商品。很多人那天晚上離開都市，到野外或山上，去觀察哈雷慧星，就是要盡量到暗的地方。可惜當時哈雷慧星的軌道稍有偏離，亮度不過是微弱的五等星而已，沒有能人看到心中期待的拖著尾巴的哈雷慧星，讓很多人失望。

1986年哈雷慧星接近地球

4200年才再來一次的海爾波普彗星,1997年4月1日最接近地球。海爾波普比哈雷亮10倍,可用肉眼看得見,下次再來是 2400年後！真是來自宇宙天涯的珍客！

在台北市，現在平常晚上仍然可以看見的星，是天空中超級亮的金星。金星天亮前出現在東邊天空，太陽下山後出現西邊天空。金星西方叫維納斯，是美的女神。金星是自己不發光的行星，因為最靠近地球，所以她的亮度可以勝過光害，看起來仍然很明亮。木星也是尚有機會看到的星，木星是太陽系裡最大的行星，亮度是我們從天空可以看到的天體中第四亮的天體。第一是太陽，第二是月亮，第三是金星，其次就是木星了。木星會伴著彎月，出現在月亮的下方。一年中可以看到漂亮的木星時，天文台往往會提醒人們欣賞。

金星叫維納斯

木星是最大的行星

星座──充滿故事的天空

　　古來天上的星，讓人們發揮了很多想像力。希臘神話故事裡有許多星座的故事。中國也一樣有種種星座的名稱和故事。中國古代西方以白色代表，就是因為西方有白虎星座的緣故。中國人也把天上的星，比做地上人物的代表，觀星象預知地上人物的吉凶　。歷史故事裡有許多寫觀察星象的情節。三國演義裡有一段寫曹操的司馬仲達，他平時對諸葛亮非常戒慎，有一天，他觀察星象發現代表諸葛亮的星光黯淡，知道諸葛亮將不久人世，心中暗中高興。

　　現在的小朋友，越來越難和大自然接近。天上的星星也不容易觀看到。本來星座的故事可以拓展兒童的想像力，也可以培養兒童研究宇宙的興趣。要是城市的夜晚，人工的光沒那麼強，就可以好好看見銀河，可以由四顆星想像伸長頸子在銀河中飛翔的天鵝，由W形的星想像皇后的后冠，還有小小聚在一起的七仙女，另外也有北斗七星和北極星等等。燈光雖然帶給人們生活的便利，但是也使人類離開大自然更遠了。

　　一年一次引人遐思的七夕的故事，如果因為城市燈光的光害，天空中連銀河都看不到，更不用說想找看看分開銀河兩邊的牛郎和織女星，真是會讓人覺得可惜！

三國演義裡，曹操的司馬仲達，觀察星象發現諸葛亮將不久於人世，心中暗自高興。

銀河中的天鵝
七仙女
北斗七星

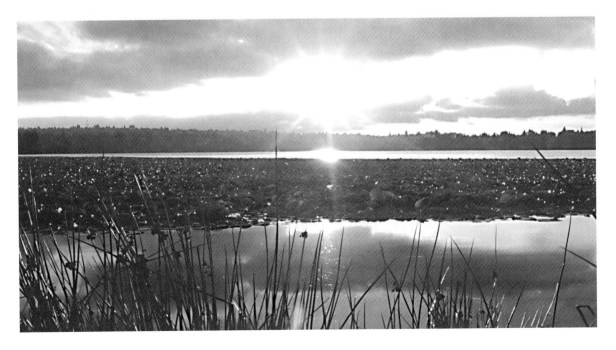

日暮漢宮傳蠟燭，
輕煙散入五侯家。（寒食 韓翃）

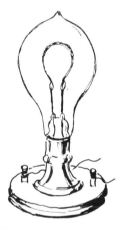

愛迪生發明的白熱電燈（1879年）

巴黎歌劇院和一家公司櫥窗的燈
光 作者 攝

1.3人工光源

人工光源的發達

人類最早的人工照明是燒火時火堆的光。然後漸漸知道燃燒動物的油脂或植物油讓火繼續燃燒當作照明之用。

北京猿人的遺跡已經看到火的使用，火被使用為燒烤食物、取暖等之用途以外，火光也一定發揮了照明的效用。歐洲數萬年前原始人住的洞穴，在壁上留有壁畫，在暗的洞窟內能夠作畫，必定是藉燃燒的火光畫的。【註19】

紀元前3000年希臘人已使用油燈, 我國也一定很早就使用了油燈。一直到十九世紀末年，使用最多的光源是蠟燭、煤油燈 、乙炔燈、煤氣燈等，這些都是屬於燃燒光源。利用電氣最早的照明1801年由叫Davy的人發明的弧光燈。弧光燈是利用石墨那種碳素棒由通電的兩極產生的發光。

愛迪生Edison發明電燈是照明史上劃時代的進步。那是1879年的事。這種方式的電燈是利用電阻很大的物質，通電時因高溫而發光的。愛迪生非常有耐心地試驗千百種物質，用燒成碳化的細絲，作成發光用電阻，都失敗了，最後找到竹子纖維碳化後的電阻才有了滿意的效率。愛迪生一生發明過很多東西，其中發明電燈讓世界大放光明是非常被稱頌的一項。現在用高電阻方式的電燈泡裡面裝的是鎢絲。一般利用高熱發光的燈都稱為白熾燈。

利用電氣的照明，再進一步發展是通稱為日光燈的螢光燈。螢光燈是玻璃管內側的螢光膜和填充的水銀蒸氣，受到放電的電子激起而產生可視光的，不因高溫而發光，是屬於冷光光源。螢光燈發光效率高，同樣的瓦特（W）數，發光的功率有白熾燈的４倍，放射熱則只有1/6。因發出近似日光的色光，所以通稱為日光燈。霓虹燈是選擇不同螢光物質產生的各種顏色的燈光，色光包括紅、綠、藍、紫等多種。另外還有發出紫外線的健康用螢光燈，這種燈光照射皮膚可以促進維他命D的產生，使用在長時間大樓內工作的辦公人員、下雪地帶的兒童等，作為防止缺乏維他命D的保健用途。

白熾燈是高溫的發光，由燈泡產生的能量中60％是看不

見的紅外線（熱輻射），10％左右才是可視光，以稍偏橙的
光反射出來。因熱輻射多，當照明的功率並不經濟，但是光
色偏橙，讓人感覺氣氛溫暖，所以也有其長處。白熾燈另外
可應用為紅外線照射的醫療用途，以及取暖、乾燥等。【註
1,7】

　　在汽車製造廠的烤漆工程部份，會看到噴漆後的汽車，
送進排滿了白熾燈泡的一段烤漆「隧道」經過，將漆考乾。

　　從前鄉下養雞鴨，冬天天氣寒冷時，會開小電燈泡，垂下來靠近
地上，小雞、小鴨圍在旁邊取暖，擠成一堆，形成很可愛的一幅圖
畫。安徒生的童話「賣火柴的少女」，那個可憐的少女，只能擦一根
一根的火柴取暖，火柴擦完了，也就躺在寒冷的地上睡著了。

　　養雞戶大量孵化雞蛋，是使用白熾電燈泡的溫度加溫，讓雞蛋孵
化的。科學館也有由雞蛋孵化小雞的過程讓小朋友觀察的地方。小朋
友常常看得很高興，孵出來的小雞大概也很高興吧，只是他們找不到
母親，因為他們是以電燈代替母親的科學小雞。

　　近年新開發的光源還有許多種類。研究人員不斷地努力
追求更好的發光效率、更良好的演色性等。白熾燈是點的光
源，螢光燈是線的光源，照明效果更加進步，但是研究人員
還在追求面的光源，希望更接近自然的天空光的照明效果。

光色

　　自己會發出光的各種發光體種類很多，它們發出來的光
具有種種顏色。在下面舉一些大家較熟悉的發光體：

太陽－在內部進行核子反應，放射出許多電磁放射能，其中
我們眼睛看得見的部份叫可視光. 平常是無色，經三稜鏡等透
過會分散出彩虹色。

鎢絲電燈泡－屬白熾燈，由於鎢絲的電阻很大，通電產生高
溫和光，光色稍帶橙色。

日光燈－螢光物質的放電發光。通稱日光燈。現在有偏藍的
晝光型、白色光型以及偏溫色光等種類的日光燈。

蠟燭、油燈－都是物質的燃燒產生的光，比燈泡的光更偏
紅。

木炭的火－主要是發熱，也有紅色的光產生。

烤漆用紅外線

作者 攝

安徒生的賣火柴的少女

油燈

螢火蟲的光

螢火蟲─螢火蟲或其他生物發出的光,是生物發光,沒有高溫,屬於冷光。【註1,98】

色溫度

科學上為了表達光的顏色,有色溫度color temperature的規定,用K(Kelvin)表示。高溫的物體由溫度的高低不同,會顯出不同的顏色。有經驗的燒陶師傅會由窯壁的小孔觀看窯內火光的顏色,由顏色判斷溫度是否正常。為了標準化,科學上設計一種標準黑體爐,爐內加溫時可以由旁邊的小孔看見裡面的顏色(由小孔放射出色光)。加熱到多少度時發出什麼樣的色光,就定該色光為色溫度多少K。例如加熱到攝氏2800度左右時,顯出很接近100瓦電燈泡發出的色光。這個電燈泡的色光就叫2800K。加熱到攝氏6000度時,發出有點偏藍的光線,這種顏色的光線就叫色光6000K。在暗室中開始會看到一點紅色光,這時的色溫度是500K。家庭電熱器的電熱線約為800K,白色的日光約為5000K。下面舉各種色溫度的實例。

500K	暗室中看見紅光
800K	電熱器鉻鎳線,紅色
1000K	爐火,顯得黃
1900K	蠟燭、煤油燈火焰色(約等於593nm之色光)
2400K	20W電燈泡
2860K	100W電燈泡
3700K	弧光燈
4100K	滿月光
4400K	約日出後二小時的日光
6000K	1000公尺以上高山上的太陽光
6000K以上	受晴天的藍色天空影響的太陽光
20000～25000K	藍天的天空光(約波長333nm的光色)

亮度和照度

發出的光強不強,正式的講法用「亮度」形容。古時候有人以螢火蟲的光讀書,一定必須有相當多的螢火蟲,否則亮度一定不夠。亮度小的光源照在書上,必定太暗無法讀書。這種情形叫做「照度」不足。亮度是光源的強弱,照度

現代的照明

是照在單位面積上有多亮的問題。很強的光源，要是離開很遠，照到東西時，照度也會很小。距離變成2倍時，照度會變成1/4，也就是照度和距離的平方成反比。所以距離變了3倍遠時，照度就成為1/9。照度的表示法用勒克司lx(lux)，亮度用流明ln(lumen)。

照度的規定

在工業上，讀書的地方、工作的地方，應該多明亮（照度lx該多少），有規定可作為參考。例如：

教室的照明應該有500─1000 lx

製圖、作精細工作的地方1000─1500 lx

娛樂、聊天200 lx

走廊5─10 lx

從色彩學的立場來說，關於光有二種問題關係到看的顏色。第一是夠不夠亮？這是光的量的問題。上面提到光源的亮度以及照到物件時照度夠不夠，都是有關光的"量"的討論。其次是物件看起來顏色正不正確？這是光的質的問題。帶有不同顏色的照明燈光，會影響到被照明的東西的顏色。例如白色的物體，用紅色光照明時會顯得紅紅的，用藍色光照明時，會顯得藍藍的。被照明的東西會怎樣顯示顏色出來，這個性質叫照明光的「演色性Color rendering」。要能夠把顏色看得正確，就須要照明光的演色性好。【註1,15,16】

標準光源

自己不發光的物體，受光後才能顯出它的顏色。照明光的光色會影響被視物的顯色，例如彩色照相要得到正確的色彩，拍照時的光源關係很大。大部份的彩色底片製作時，設定天氣好的白天在外面拍照，這時候顏色會正確。這種底片標明為「畫光型daylight type」，意指適合在晴天的「畫光」下拍。畫光是受到藍色天空影響帶有一點藍色的的光，也是大約日出後3時、日落前3小時這段大白天的太陽光線。有些底片考慮在家庭拍攝使用，就配合家庭裡用得較多的照明光（預想電燈泡光的照明），製作適合「鎢絲」燈光的底片，稱為「鎢絲型tungsten type」。

工業上規定有標準化的照明光。要正確地表色時，需要

美國聖荷西公園的路燈

光夠不夠亮？是光的量

顏色看起來正不正確？是光的質

標準光的規定

演色性 color rendering
照明的光源「會讓物體顯現出什麼樣的顏色的性質」，叫光源的演色性。「演色性佳」，意指顯現的顏色正確。

標明使用什麼照明光下所看的。CIE（國際照明委員會）1931年定A、B、C三種標準光，1964再定D50、D55、D65、D75等四種標準光。

A標準光─色溫度2856k。白熱電燈泡的代表，稍帶橙色。大約相當於100w燈泡的光色。

B標準光─色溫度4874k。直射的太陽光，是無色（白色）的光。

C標準光─色溫度6774k。是晴天白晝時的天空光(晝光)的代表。晴天時的天空是藍色的，因為受到天空色的反映，因此略帶藍光。

D65標準光，色溫度6504k。用人工合成的方法作成的，是現在最代表性的常用光源。工業上表色時標明為C光或D65光。 D50、D55、D75 標準光。色溫度各為5000k、5500k、7500k的照明光。

以前代表晝光的C標準光作為代表性的照明光，現在D65標準光逐漸被重視，希望能取代C光源。但是長時間以來已經有不少使用C光測得的表色，所以也不能忽略。目前常用的方式是C和D65並用，標明C光測得的是什麼測色值，D65測得的是什麼測色值。

測色時、測色視角（被量測部位的範圍面積）不同，測色值會不同。從前用2度視角測色多，現在改用10度視角被認為更理想。工業上正確的表色時，應該附註使用什麼色光之外，也要標明幾度視角所測。例如：C2°,D65 10° 【註1,2,15,16】

工業用標準光的規定
A 標準光－帶溫色2856 K
B 標準光－白色，直射的太陽光，4874 K
C 標準光－晴天的晝光，稍帶藍，6774 K
D65 標準光－人工合成的晝光，6504 K

測色視角的規定－2度或10度

下左：手操紙的燈罩（日本新瀉縣高柳村，小林先生作）
下中：西班牙巴塞隆那高第教堂內的壁燈
下右：美國拉斯維加斯的霓虹燈

作者 攝

作者 攝

作者 攝

2

看見色彩─視覺現象

視覺器官是人類最重要的感覺器官。

人類百分之八十的外界資訊都依賴視覺獲得。

我們普通也最相信視覺，所以說 「百聞不如一見」。

沒有視覺器官—看不見，當然就沒有色彩了。

在我們的世界裡有豐富的色彩是光刺激了視覺器官而產生的。

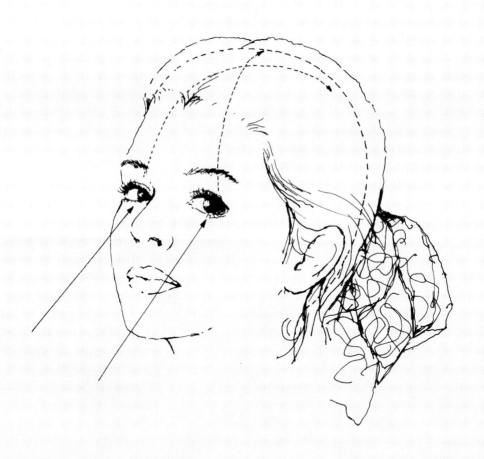

2.0眼睛在生活中受重視

有一位日本色彩學者，爲了說明視覺對人類的重要性，引用了漢字中有「目」字偏旁的字在字典中的字數，他由日文「大漢和辭典」中，找到187個有「目」字旁的字，有「耳」邊的字只有18字,漢字的世界裡，視覺和聽覺所需的用字是十比一的比例。他說，漢字經過了3000年的歷史，產生的這個不同字數的事實，一定有其必然的需要的。在台灣的圖書館裡中文大辭典（共38冊），有目旁的字，竟有一千七百多字！耳旁的字只有216字。【註21】

他同時又由日本的身體殘障等級的規定引用，兩眼永久性的盲目，是屬第一級的身體殘障，永久失去聽力是第二及、鼻子的缺損是第五級。而保險金額的給付，第一級是100%，第二級是70%，第五級只有15%，所以他說，雖然通稱五官但重要性並不相同。

人類認識外界的管道

人類藉以認識外界的工具，靠種種感覺器官。適當的刺激由對應的感覺受容器感覺後，在大腦各中樞形成視覺、聽覺、嗅覺、味覺、觸覺等不同知覺（perception），藉此認知外界。人類的種種感覺受容器，以及對應的刺激如下：【註23,30】

電磁輻射量的刺激：可視光─視覺
　　　　　　　　　　熱　線─溫度覺
機械能量的刺激：聲波振動─聽覺
　　　　　　　　壓　力─觸覺
化學物質的刺激：揮發性物質─嗅覺
　　　　　　　　水溶性物質─味覺

人類上述各種感覺中，視覺爲最優位的感覺。其次爲聽覺。有美學家認爲，視覺、聽覺是高等感覺【註24】。果然視覺和聽覺都發展出豐富的藝術、美術、音樂都是。其他嗅覺有香水，味覺有烹調，也都有獨到的藝術，但畢竟內容都不及視覺和聽覺之豐富。

雖然多數的動物，視覺都扮演相當重要的角色，但不一定在其生存上佔有最重要位置。譬如蝙蝠最依賴聽覺，狗和許多野獸，嗅覺比視覺更敏銳。

中文大辭典中，有「目」旁的字有一千七百多字

人類認識外界的工具，靠種種感覺器官。
視覺為最優位的感覺

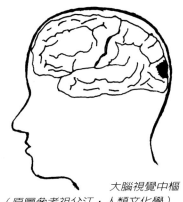

大腦視覺中樞
（原圖參考祖父江，人類文化學）

美學家認為，視覺、聽覺是高等感覺

2.1視覺和視覺器官

視覺的產生

【註25,26】

光刺激→視覺器官→視覺現象（色覺）

色彩是光子刺激視覺器官，視覺器官感覺到刺激後，在大腦中引起的知覺現象。光刺激眼睛的網膜，視神經將刺激的訊息傳遞至大腦視覺中樞。左眼、右眼接到的刺激訊息，交叉傳遞到右半球、左半球區的視覺區，產生視覺。

研究「看」的過程

我們說，目光、視線、秋波，是認為眼睛會看「出去」，但是……

我們說「目光炯炯」「視線」、「秋波」這種用詞都是認為我們看東西的時候，是由眼睛「看出去」的，才有這種名詞或形容的用法。現在已完全知道，我們的眼睛是被動的，光到達眼睛，刺激了眼睛的視覺細胞，引起一連串複雜的作用，才由大腦知覺。真正了解視覺的過程，是近代以來才一點一滴累積起來的。古時候希臘的著名學者，有不少人也是認為「看見」是眼睛的放射結果。

希臘時代，關於看見有兩派的說法

歐基里德贊成眼睛發射出小粒子

以幾何學著名的歐基里德 Euclid 是贊成眼睛發射出小粒子的人。他認為眼睛放射出小粒子，小粒子碰到對象物，這時候我們看見對象物。反對這種學說的人說，既然眼睛會放射顆粒，那麼不論白天、晚上，只要繼續放射顆粒，應該都可看見東西，可是為什麼晚上就看不見呢？被這麼一說，這一派的人就難自圓其說了。

畢塔哥拉斯主張，小粒子會由物體發散

相反地，以畢氏定理而著名的畢氏主張，是小粒子由物體發散，這些小粒子接觸到眼睛，讓我們看到物體的。這樣的說法，也一樣有人反對。如果物體自己放射粒子，那麼不論白天晚上，都可以繼續放射讓我們看見，但是為什麼天一黑，物體也就不能看見？顯然地，這樣的主張也行不通。

瞭解光和看見的關係是距希臘二千年以後的事

希臘人雖然未能對光做正確的解釋，不過希臘的學者已注意到光和看見的關係。對他們來說要真正解釋什麼是光，以及光和看見的關係是怎樣的，在當時還是太艱深的事情。我們現在由科學家研究的累積，已經瞭解光和看見的關係，可是這已是距希臘的思想家二千年以後的事了。

關鍵性的發見

十七世紀有人作了看和眼睛的關鍵性的發現。

　　1625年，有一個德國的修道士，在做動物解剖的研究時，拿起動物透明的眼球對著物體看時，發現眼球上有小小的物體的映像，就像我們現在拿凸透鏡看東西一樣。這位修道士推想，外面的形象一定像這樣透過眼球，結像在網膜的。換句話說，外面物體的形象，結像在我們的眼睛裡，我們才「看到」該物體，眼是被動的接受，並不是主動發射什麼去觸及對象。

　　後來另外一個德國人的意外發現，知道了網膜扮演接受光的重要角色。十九世紀（1877 年），德國的一個生物學者（Frantz Boll），把解剖的青蛙眼球由櫃子取出來後，發現原來眼球上血紅的顏色變了顏色，紅色褪色了。他反覆試了幾次，結果都一樣。於是發現眼睛的網膜部分，有某種紅色化學物質（現在被命名為紅蘿蔔素），受了光使會產生變化。這樣進一步知道了，光的刺激會對網膜內的物質產生作用，這是再一次的進步。【註25】

證實了視知覺產生在大腦內

　　1959 年時，美國約翰‧霍金斯大學的二位學者，用貓做實驗，証實真正的「看見」是大腦的作用。証明了眼睛接到光的刺激，會將訊息傳遞給大腦，在大腦中產生視知覺。

　　醫學界很早就知道，腦溢血時，大腦某部位受到損傷便會影響到視覺。所以這二位學者推測，大腦中某些部位一定和視覺有關。他們在貓的腦部中，推測的視覺領域放進微小的電極，並將電極用電線連結到擴音器。貓的眼前閃了強光時，擴音機產生了聲響。這表示眼睛看見光（光子刺激眼睛的視覺細胞），視覺細胞產生電氣信號傳遞到大腦，用電線和大腦連接的擴音器通電了，於是擴音器就響了。這二位學者這樣証明了視覺的最後一站是大腦。【註25】

用眼睛看，由大腦判斷

　　從生物學及生理學的立場，許多學者一點一點的累積，已經知道了看見的過程。也知道眼睛接受的光刺激，訊息傳遞到大腦視覺中樞產生「看見」的道理。但是「看到」同樣的對象（由同一對象得到的光刺激），不同人到達腦裡產生

逐漸發見看見的道理

發現青蛙眼睛的網膜，有某種紅色化學物質

貓的眼前閃了強光時和大腦連接的擴音器就響了

的知覺，卻不見得每個人都相同。著名的安海姆「Art and Visual Perception視覺心理學」【註29】書中，有說明的例子。他說，同樣的圖案，有人會看成長頸鹿的頸子，有人會看成大蛇，生物學家會看成顯微鏡下的微生物。另外有人實驗過，同樣的錢幣貧窮的孩子看到的感覺比較大。貧窮的孩子，也覺得街道較寬闊。

眼睛收到對象物的光子傳來的刺激，大腦還要做許多工作之後，才產生「看到什麼」的判斷。

視覺的進化

根據目前已經知道的研究，科學家推斷地球生成之後，經過了廿多億年，開始有了海生的原始生命。然後再經過了廿億年的演化，成為地球上現在的樣子。有生命的生物體，本能上都要盡力維持自己的生存。首先尋求保持自己的生命，然後盡力尋求延續自己種族的生命。達爾文的進化論，舉出許多例子，說明適者生存的演化証據。在我們的身邊也可以看到許多生物體努力尋求生存的實例。

沒有眼睛的植物

植物的根似乎可以〝嗅〞到水，一直往有水份的地方伸長。一棵植物生長在水份缺乏的土壤時，會長出非常多的鬚根，以便一點都不遺漏地從土中吸取水份。乾旱的時候植物的葉子枯萎，以減少體內水份的蒸散，並且會在葉柄的地方自然產生斷層，讓葉子掉落。這都是植物渡過難關，保存主體生存的方法。成長在貧瘠土壤的植物，會提早開花結種子，似乎植物知道自己沒辦法活得很好，所以要趕快留下下一代，以便延續種族的生命。植物雖然沒有眼睛，但是好像和有眼睛的動物一樣可以看見光。許多花會尋找向光線的方向開。植物上下片葉子，盡量不重疊生長，以免擋掉陽光。因為植物接受陽光才能製造養分。

原始的眼睛是光斑

原始時代的動物沒有視覺器官，現在的低等動物也還有很多沒有演化出視覺器官。很低等的動物雖然沒有視覺器官，但是從顯微鏡裡觀察會發現，牠們也能察覺光的存在，有些趨向光、有些會避開光，具有所謂的趨光性和避光性。由此可以知道牠們雖然沒有視覺器官，但是仍然知道光的存

貧窮的孩子感覺錢幣比較大

生物體都要盡力尋求維持自己的生存

植物的根往有水份的地方伸長

低等動物也能察覺光的存在

在。

　　原始生物更進化之後，皮膚的某位置對光特別敏感，這個皮膚的位置就成專業感覺光的"光斑"。光斑是眼睛的前身，光斑再進化成為視覺器官（耳朵是皮膚某部位變成更薄，可以更敏銳地感覺到聲波）。視覺器官仍然有較低等，以及功能需求相當不同的，並非所有動物的視覺器官，都和人類的眼睛相同。

　　所謂光，是電磁放射能量的種類之一，是帶有能量的小量子在某頻率範圍的振動和前進。特殊的感光細胞，首先聚集成光斑。後來皮膚產生特殊的凹處，感光細胞可以聚集更多，也更容易收集多方面來的光。但是因為直接暴露在外面，會有異物覆蓋在凹處的上面，遮蓋掉光線，所以又發展出透明薄膜作為保護。後來透明的薄膜中央部分變厚，變成收集光線效果更好的鏡頭。這是最原始的水晶體。原來中央部的厚度只是為了聚集光線，增加光線的強度。有些動物後來繼續發展，水晶體成為會凝聚焦點，形成影像的工具，這是現在更進步的水晶體。【註25】

　　人類的眼睛組合種種複雜的部位，變成功能很好的最重要感覺器官。各種動物的眼睛，因為生存上功能的需求不同，演變成種種不同的眼睛。例如昆蟲的複眼，一隻眼睛，就有數千水晶體管，但並不會結成像。可是對光影的感應非常敏銳，以便躲避危險和捕獲食物。

人類的視覺器官

　　人類的眼睛是「靈魂之窗」。目光有神、形容精神飽滿，眼神不定、被人看出內心的不安；古詩還有「美目盼兮」描寫美人的顧盼。女性的打扮在眼睛上，下的功夫非常多。睫毛、眉毛、眼影，用隱形眼鏡改變眼珠顏色等等都是。而且隨著流行，美的標準也跟著改變。

　　下面讓我們看看，我們眼睛各部份的功能。

　　人類的眼睛，從外部看，在眼睛上有眉毛。眉毛具有不使額頭的汗水流入眼睛的功用，從眉毛以下到眼睛的地方，皮膚上已經沒有汗腺，不會冒汗出來，才不會有汗水流入眼睛。然後有睫毛保護眼睛。睫毛的任務是防止灰塵進入眼睛。眼睛閉起來時，上下排的睫毛像欄柵一樣防衛眼睛。沙漠地方風沙大，居住沙漠的駱駝為了必須防止沙塵，睫毛較

光斑是眼睛的前身

並非所有動物的視覺器官，都和人類的眼睛相同。

蜻蜓等昆蟲的複眼不會結清楚的像，但對光的感覺較靈敏

人類的眼睛是「靈魂之窗」

駱駝為了必須防止沙塵，睫毛較多也長

多，長度也可達10公分之長。

漂亮的虹彩

　　眼珠中央部分是瞳孔。瞳孔是光線進入眼睛內的門口。瞳孔外圍就是眼珠的顏色，形成放射狀的圖案，叫虹彩Iris.（Iris原來是希臘文的彩虹）眼睛的顏色是由虹彩決定的。小說的描寫會說：女主角的眼睛「像地中海的海水那樣碧藍…」，亂世佳人的女主角郝思嘉是碧綠的眼睛，但是生起氣來，就變成暗綠色。【註31】

　　虹彩功能是調節瞳孔大小，控制進入眼內的光量。

黑色的瞳孔

　　瞳孔看起來都是黑色的，事實上瞳孔只是一個窗戶，只因為裡面的「室內」是暗的，所以看起來黑色。虹彩由自律神經控制，使瞳孔縮小或變大，以調節適當的光量進入眼睛內。在很光亮的日光下，瞳孔的大小只剩下大頭針頭的大小，在黑夜裡，瞳孔的大小會放大到像鉛筆那麼大。假使光線強烈到虹彩的調節已經不夠，眼睛反射性地自動閉上，以免受傷。

由瞳孔的變化，窺見心中的秘密

　　有外國人的書，寫「聰明的中國商人」。書中說，古時候賣翡翠的中國商人，拿樣品給客人看時會觀察客人的眼睛。他如果發見客人的瞳孔擴大些，便知道客人內心裡十分喜歡這個翡翠，於是就開較高的價錢。科學家知道瞳孔微小的變化是反應心理的感覺。譬如婦女們看見很漂亮的衣服，年輕的男性看見漂亮的女孩相片，都可以由瞳孔的變化觀察。【註25】

瞳孔大小和看清東西也有關係

　　虹彩調整瞳孔大小的變化，並不只為了光線強弱的調節，跟看東西時的需求也有關係。看較細的東西時，為了要使映像更清楚，瞳孔會稍縮小，這樣物像會更鮮明清楚。這個道理和拍照時要拍得更鮮明，有經驗的攝影師會縮小光圈來拍是同樣的道理。遠視或老花眼的人，不戴眼鏡看電視時，將眼睛閉小一點，電視的影像會看起來比較清楚；看近的東西不易看清楚，遠視的人也可以把眼睛稍閉小一點，那麼原來看不清楚的字，也可以看得清楚些。

亂世佳人的女主角郝思嘉碧綠的眼睛，生起氣來，就變成暗綠色

斑馬的迷彩
生物為了保護自己以保護色、警戒色、迷彩擬態等手段來避免被強大的肉食動物發現。

當變色龍的眼睛被矇住，就不會變色

相反地，看遠處的東西，瞳孔就要睜大，得到更多的採光，才夠看得清楚。

虹彩的外層有透明的膜，稱為角膜，像厚的凸透鏡。除了保護眼珠之外，也有集結光線的功能。我們看的影象範圍大，要把還個龐大範圍的映像，投影在小小的網膜上，必須「濃縮」它。角膜負責了大約 70% 的集結光線、濃縮映像的工作。四面八方來的光，經過角膜時，速度已經減低了四分之一，並且往中央集中在一起。然後再往內通過瞳孔，投射到水晶體上。

瞳孔
水晶體
網膜

奇妙的水晶體

小孩子往往會玩凸透鏡，他們把凸透鏡拿在日光下，在適當距離時，地面會有一點很明亮的點，這個明亮的點是集結了太陽光形成焦點的緣故。水晶體的功能就是要把外面的光線集結起來，在網膜上形成焦點，我們才能看到清晰的映像。

物體的影像是由物體發散出來的光線到達眼睛，讓我們看到的。外面的光線必須正確地投影在網膜上（焦點結在網膜上），才能形成清晰的映像。眼睛的構造中，共有四種裝置負責使映像投射在網膜上。它們是角膜，房水、水晶體以及玻璃液。這四種裝置共同作用，讓光可以在網膜上形成清晰的焦點。

水晶體的構造和功能最特殊。我們知道照相時要對準焦距，轉動鏡頭，拉長或縮短（自動照相機會自動調整），對準近物拉長，對準遠物縮短，才能對準焦距。讀生物課看顯微鏡也是同樣的道理。我們的眼睛，一下子看桌上的書，一下子望遠處的山，一近一遠距誰相差很大。人的眼睛沒有照相機鏡頭那種伸縮的調整裝置，可是水晶體一瞬間就幫我們做到對準焦距的工作。

牛是色盲，看不出紅色，鬥牛的紅色是給人看的。

水晶體有點像紅豆一樣的大小，厚度大約是 4mm 左右。透明而具有彈性。眼睛要看近物時，水晶體的中央部分變厚，曲率增大，使光折射結焦點在網膜上；相反地看遠處時，水晶體變得更扁平些，減小折射率。

水晶體一瞬間就做到對準焦距的工作

四十歲以上，漸漸變成老花眼

水晶體有彈性，變厚，變薄，都由兩旁的筋拉緊、放鬆

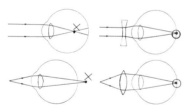

近視眼戴凹透鏡（上）
老花和遠視眼戴凸透鏡（下）

twinkle twinkle little star...
"一閃一閃亮晶晶"是水晶體的緣故

長安一片月，萬戶擣衣聲

明暗差別大，眼睛仍可以看見
1000年前繁榮的唐朝首都長安，在月光下，水邊有許多人在洗衣服，傳來陣陣擣衣的聲音。房屋雖是幢幢黑影，可是為洗衣服，月光是夠亮的。李白的詩，"床前明月光，疑是地上霜"也描述了月光把地面照得很白。到底月光有多亮？
滿月光的照度大約是0.1~0.2勒克斯左右。晴天時，日光不直照的地方，照度有1萬勒克斯，白天和月夜，照度相差達10萬倍，人類的眼睛，在明暗差別這麼大的情況，都可以看見，真是奇妙！

法國大仲馬的小說，基督山恩仇記的主角艾德蒙，被關在黑牢14年，小說裡描述他已習慣於黑暗，所以去暗處也看得見【註32】

調節。人類的眼睛，看近看遠，水晶體每時每刻一直不定地頻繁調整，人到40歲以上，水晶體的彈性已經沒有那麼好。放鬆，彈回的厚度漸漸不夠，看很近的目標物焦點無法對準。老花眼的人看報紙，要拿得遠遠地看，就是這樣的情形。老花眼和遠視的人一樣，戴凸透鏡的眼鏡，近視眼的人，戴凹透鏡的眼鏡。才能調節焦距，以正常的距離看清楚。

水晶體由約2200層透明的薄膜疊起來的，可以說像洋蔥那樣。隨年齡的增加，水晶體薄層的纖維會增多，年老的人，水晶體比年輕人的大一些。另一方面，原來無色透明的水晶體，年齡大了以後，會稍成黃色，還會偏向褐色。因此，年老的人色覺的敏銳度比年輕人差；且看的顏色會稍偏向長波方向（紅色方向）。

"一閃一閃亮晶晶"是水晶體的緣故。我們看天上的星星，覺得星星會閃爍；我們對兒童說：小星星向我們眨眼睛；英文的兒歌唱twinkle twinkle little star...。星星會一閃一閃是水晶體由多層薄膜構成的關係。水晶體每層的膜雖然透明，但是畢竟是一層一層的，所以微弱的星光（少量的光子）要通過每一層時，難免會稍曲折走過，這是我們感到星光會閃爍的原因。【註25】

功能最複雜的網膜

在視覺的功能上，網膜包含有最重要的複雜功能。視覺細胞，視神經細胞都分佈在網膜上。視覺細胞分為桿狀和錐狀的兩種。在一個眼球內約有1億3000萬個之多。其中錐狀視覺細胞約占700萬個，其餘是桿狀細胞，桿狀視覺細胞約有錐狀的18倍之多。

暗順應和明順應

錐狀視覺細胞光線強的時候作用，桿狀視覺細胞光線暗的時候作用。由白天變成晚上時，視覺細胞漸漸由錐狀轉給桿狀負責。白天進入電影院，由於突然由亮處進入暗處，桿狀細胞接管負責需要費一些時間（15—20分才能適應過來），所以開始時有一段時間幾乎什麼都看不見。找座位只好用手摸著走，這種現象叫暗順應。白天開車進入隧道，要是隧道內的照明太暗，會一下子什麼都看不見，十分危險。

相反地由暗的地方，突然進入亮的地方，眼睛也要適應，叫明順應。明順應很快，大約5秒鐘就可以適應了。

錐狀和桿狀視覺細胞具有感受光的功能，叫光受容器。錐狀光受容器才具有感應色彩的機能。桿狀體只能感應光的明暗。一些動物的眼睛，如果錐狀視覺細胞不發達，便是色盲。研究動物的色覺，可以使用不同色彩的刺激，觀察是否有不同反應；也可以用解剖學的方法研究有沒有發達的錐狀視覺細胞。相反地，如果錐狀視覺細胞很發達，缺乏桿狀視覺細胞的話，在夜間看就有困難。大部分的鳥類，只要天一暗視力就很差，是屬於這種情形。大約夜間活動的動物，桿狀體較發達，晝間活動的動物，錐狀體會較發達。貓頭鷹雖是鳥類，因為適應夜間活動結果，變成桿狀體較為發達，也大致上變成色盲。【註1,25】

人類在白天和晚上都有活動，所以兩種視覺細胞都具有。只是白天可以看見的顏色，在光線微弱的暗夜，就無法辨別清楚了！

網膜的中央部位有較為凹的地方，叫中心窩。這一帶是錐狀體密集的地方，也是視覺敏銳的地方。我們看東西時，眼珠總是去追蹤目標物，使投射進來的光，會結焦點在這地方，才能有清晰的像。

盲　點

視覺細胞的視神經纖維在網膜上的一個地方集合在一起，成為視神經束。視神經束是傳達光刺激到大腦的通道。網膜上的這個地方沒有分佈視覺細胞，所以如果物像的焦點正好投射在這一點上，就不會產生感覺，也就是「看不見」，這一點叫盲點。平常要實驗盲點的存在並不困難，可是17世紀才正式被發現的。

明順應
暗順應

二種視覺細胞
錐狀司色覺，集中在中心窩
桿狀司明暗，分佈廣數量多

鳥類的眼睛晚上就看不見（插圖是伯勞鳥）

住在雪地的野兔，冬天是白色，夏天毛皮換成灰褐色。弱小的動物利用和環境色相同的色彩當保護色，避免被發現。

2.2 各種不同功能的眼睛【註1,25】

　　雖然動物的眼睛，都是從最原始的眼睛慢慢進化的結果，但是不同功能的需求，形成了許多不一樣的眼睛。

　　人類的眼睛是為了我們生活需要而高度進化的;可以看見色彩，可以判斷遠近，但是人類的眼睛只適合白天看，我們是屬於晝間行動的。所以眼睛內部的構造，看色彩需要的錐狀視細胞發達，看暗處用的桿狀視覺細胞不發達。光線太暗，對我們來說，那是該睡覺的時候，而不是要活動的時候。

　　有些夜間活動的動物，白天的光對牠們太強，晚上，睜大了眼睛正適合他們。貓則是晝夜兼備，白天，眼睛的瞳孔，只剩下一條細線，採光不致太強，晚上，瞳孔變成橢圓形，微弱的光也夠牠活動時看得見。

　　人類說「百聞不如一見」，狗則是「百見不如一嗅」。老鷹的視力非常好，可以在300公尺的高空中看見地上跑的老鼠。

　　知更鳥是天生的老花眼，看地上草叢中有沒有食物，須伸長頸子，拉長距離才看得清楚。

知更鳥伸長頸子才看得清楚

　　河馬的眼睛突出水面，像潛遠鏡一樣。

　　蝙蝠代代住在黑暗的洞裡，眼睛已經退化成幾乎是瞎子，但是耳朵變成極為靈敏。

　　許多動物有各種不同功能的眼睛。這些都是在生命延續的過程中，為適應生存環境而演變的結果。只有一、二代雖然察覺不出有什麼變化，但是經過許多代，就可看出明顯的變化。

老鷹的視力非常好

進化的演變

　　中國大陸周口店發現的北京原人，估計是五、六十萬年前的人。人類的一代若平均以三十年算，五十萬年會有一萬六千多代。北京原人的腦容量估計為1075cc,現在人類腦容量平均約為1350cc。人類頭腦的發達是顯著的進化，50萬年左右，腦容量增加了約300cc。體型的變化大概就很少，已知的最早原人是非洲發現的露西，她除了身材小了很多之外，骨骼的構造和現在的人類差不多一樣。動物一代的生命更短，進化的演變就會比人類快得多。【註19,33】

夜間活動的動物

　　習慣住在黑暗的洞穴或夜間活動的動物，在幾百萬年的

作者 攝

進化過程中，視覺產生兩種方向的變化。一種是像蝙蝠或土撥鼠一樣，視覺十分退化，由別種感覺器，聽覺、嗅覺取代了視覺的功能。有些則是眼睛越來越大，以便捕捉微弱的光線。貓頭鷹不像其他的鳥類一樣白天活動，晚上睡覺。專門在夜間活動，有別於其他鳥類的捕食時間。結果眼睛變成很大，大到幾乎在頭殼的眼窩內難於轉動，要用整個頭部的轉動代替眼球在眼窩內的轉動。為了追逐獵物的行蹤，頭部幾乎可以旋轉360度。

人類的眼睛兩眼都向前，便於判斷距離。但是由後方來的危險，人類就無法看見。鹿、松鼠等，都不是兇猛的動物，能迅速察覺危險以便逃跑，對牠們來說，在保護生命上是很重要。此類動物的眼睛長在頭部兩側，才能察覺後面的敵人。

眼睛長在頭部兩側，才能容易察覺敵人

昆蟲的複眼

蜜蜂、蝴蝶、蜻蜓等昆蟲，牠們進化結果的眼睛是以感知映影移動為主要功能，並不要有清晰的結象。昆蟲的眼睛是複眼，一隻眼睛上，就會有2000支以上長管狀水晶體，對光的感應非常靈敏。有什麼異物靠近，在複眼的整片水晶體上，會如同烏雲一樣遮住光線形成陰影，牠察覺危險，趕快飛走了！

魚類的眼睛

魚類住在搖擺的水中，眼睛為了要對準目標，在眼窩內可擺動，就像大海中船隻的羅盤在行海中，可以一直保持水平的定位一樣。魚的一隻眼有180°的視界。照相機的魚眼鏡頭就是這樣，可以拍180°的超廣角，拍出來畫面是圓形的。魚左右兩側的兩隻眼睛，可以看見360°的世界。

昆蟲的眼睛是複眼

比目魚長期貼在海底生活，兩隻眼睛都變成長在上面。

不只一個眼睛的動物

並不是所有「有眼睛」的動物眼睛都是兩隻。有些貝殼有好幾十個可以感光的眼點；蜘蛛除了兩隻眼睛之外，背上還有8個眼睛。另外也有只有一個眼睛或三個眼睛的生物。

野生動物的嗅覺非常靈敏。有一位拍攝野生動物的專業攝影師，因為是素食者，野生動物不會嗅到肉食的氣味而驚嚇，因此比較能接近動物。鯨魚，海豚、蝙蝠都是超音波的

魚的眼睛超廣角

一個眼睛或三個眼睛的生物

聽覺對牠們更為重要，蛇是溫覺更重要，這都是因生存的需要演化的不同結果。

對人類視知覺的種種研究

小嬰兒視知覺的發展【註25,26】

有人用嬰兒當觀察的對象，提示種種東西給嬰兒看，拍照小嬰兒的眼睛怎樣轉動。剛生下的小嬰兒對人臉的畫注視得比較久，可見小嬰兒對人臉較有興趣。平面的照片和立體的實物比較，嬰兒對立體的實物較有興趣，這表示嬰兒判斷得出來平面的照片和實物的不同。換句話說，嬰兒已可以知覺到有深度的立體形態。

剛生下的小嬰兒對人臉的畫注視得比較久

有些動物的視覺，永遠都不知覺立體（複眼的昆蟲等），由兩眼看構成的夾角大小，是判斷深淺遠近的要因，可見嬰兒很早具有這種判斷功能。

嬰兒已可以知覺到有深度的立體形態

有一位女性心理學者做了很著名的讓嬰兒判斷深度的實驗。女士為了要知道小嬰兒由床鋪往下看，能不能知道有高度的危險，用安全堅牢的玻璃鋪成一個平面和床面在一起。因為由於玻璃的透明，可以看見深度，小嬰兒爬到這個「崖」邊就不敢再爬，由母親招他或用玩具引誘，也絕不敢爬到玻璃上面去。可見只會爬的嬰兒，也已經一定具有判斷深度的感覺。

小嬰兒爬到透明的玻璃崖，就不敢再爬

發展心理學研究幼兒怎樣漸漸認識其他環境的事物。感覺器官是獲知外界訊息的接受器。人類的視覺器官是主要的感覺器，但是對外界的認知各種感覺需要互相協調。

有人生來就是瞎子，52 歲手術後變成眼睛看得見。但是他開眼後幾乎不知道怎樣看東西。向來靠觸覺可以分辨的，用視覺則根本不能協調。對深度的知覺，尚不如嬰兒，由窗子到地面 有10 公尺高，他以為伸腳就可以踩到地。原來只靠聽覺和觸覺可以摸過街道，眼睛看得見以後，都不敢走了。因為他數十年以來從來沒有使用過視覺，視覺無法和其化感官協調。結果他眼睛看得見以後，生活反而不愉快。

嬰兒最早的反應是明亮的反應

嬰兒視覺的最早反應是對明亮的反應，有較強的光時嬰兒會注視光。很小的嬰兒，對人的臉已經可以認知。小嬰兒對人臉的圖片比其他無意義圖片更有興趣。可知小嬰兒的腦中，已經可以綜合出臉的特徵，才能分辨臉和不是臉的分別。漸漸地嬰兒會對母親笑，母親的臉又是人的臉形中特定的一種，可見嬰兒又進一步會判斷更高層次的圖

小嬰兒的腦中可以綜合出臉的特徵，會對母親笑

形了。

　　人類經過多次不同感覺器官的協調經驗以後，屬於不同感覺器的刺激，有時也可以由另外的感官判斷。例如粗糙光滑的感覺原是屬於觸覺的，但是由視覺我們也可以看出來粗的質感。

　　生梅的酸原是屬於味覺的，但是我們看見生梅，甚至只讀到生梅兩個字，口中也會產生酸味的感受。三國演義的故事裡有：曹操的軍隊苦於口渴但沒水喝，前面有梅林！讓兵士「口中生津」望梅止渴也就是這樣的交替反射作用。

兵士苦於沒水喝，曹操假稱有梅林

　　很冷的天氣裡，看見穿貂皮大衣的圖片，會產生好像很溫暖的感覺。但是夏天看這樣的圖片，就會覺得熱得受不。看見冰塊，冬天會覺得很冷，夏天會覺得冰涼舒服。這些都是溫度覺和視覺的互相轉換。

　　這種感覺的轉換，在色彩心理上的色彩應用尤其重要。有些顏色會讓人產生幸福的感覺，有些顏色讓人感覺得穩重等等，色彩會引起種種感情和情緒，才有可能藉色彩創造所求的意象。抽象藝術就是不透過寫實的事物，只純粹依靠形狀、色彩的藝術創作，如果沒有感覺間的互相轉換，這就不可能了。認知的概念化，可以由下面的例子來看：有許多球，有紅色的、有白色的，有大的、有小的，顏色和大小並不相同，但都是球。幼兒知道這些都是「球」，就是懂了球的一般概念。

感覺間的互相轉換

人類的認知能概念化

　　能形成概念是人類高層次的心智作用。換零錢或購物的鈔票機，鈔票要以規定的方向插入，否則機器便將鈔票退出來。我們在商店買東西時，不會因為錢拿反面給店員，她就不收。電腦程式中，該有逗點的地方漏掉了，電腦就不會執行命令。但是老師批改作文時，對遺漏一大堆標點符號的文章可能會皺眉頭，但是還是看得下去，這是人類的認知能夠概念化的緣故。

色彩和心理感覺

色彩的涼暖感 *cool color and warm color*

紅色，橙色，黃色會覺得比較熱和暖(warm)的感覺，藍色，青色，青綠色會覺得冷和涼的感覺(cool)，這是色彩引起的涼暖的心理感覺。紫色，黃綠色介於涼暖中間，是中性色。

輕重感 *light color, heavy color*

淺的顏色覺得比較輕，暗的顏色，覺得比較重，這是顏色引起的輕重感。

清色，濁色

有些顏色覺得較透明的感覺，叫清色。白色，黑色以及各色相的鮮，明，淺，淡，深，暗等色，是清色。清色用白色或灰色的顏料混合以後，會覺得不透明或渾濁，叫濁色。

軟硬感 *hard and soft*

有些顏色覺得軟，有些顏色覺得硬，這是色彩的軟硬的感覺。淺灰色以及淺，淡，淺灰色調等粉彩色，都是軟色。黑色以及具透明感的高彩度色，低明度色都會覺得硬。

5.硬軟的感覺，和材質感很有關係。例如毛料的黑色反而覺得軟，表面光滑的乳白色塑膠板，金屬片等，也都覺得硬。

強弱感

有些顏色感覺到較強，有些顏色覺得較弱，這是色彩的強弱感。黑色，暗色等重的顏色，以及各色相彩度高的顏色，都覺得較強。淺淡的粉彩色，通常都覺得弱。以配色來說，對比大的配色，醒目(注意值高)，也覺得強。

興奮，沈靜

有些顏色覺得興奮熱鬧，有些顏色，沈靜安祥，叫興奮色和沈靜色。彩度高的暖色最有興奮色的效果，涼色系的青色，藍色，青綠色以及綠色等，是沈靜色。

豪華，樸素

金色，銀色，彩度高的各色相純色，以及紅色系的顏色，較會讓人感覺到豪華的感覺。灰色以及彩度很低的顏色，較易讓人感覺到樸素感覺。以材質來說，具有光澤的材料較會讓人感覺到豪華，不具光澤的質料較易讓人感覺到純樸。

色彩的聯想和象徵

由一個顏色，心中聯想到某事物，叫色彩的聯想。由色彩的聯想產生的感情和意象，如具有共通性，會變成色彩的象徵。由色彩產生的意象，有些是人類共通的，有些則是依文化的不同，各有差異。

記憶色 (回憶色)

中回憶起來從前看過的某事物的顏色，叫記憶色或回憶色。回憶的顏色，有時會由印象中加強，變成更鮮艷或尖銳，有時會趨於平均化。例如特別喜歡的某種水果的顏色會美化，心中沒有特別感受的，會只憑印象，想到平均化的顏色。

3

辨識色彩—色彩的認識和表達

色彩的辨識和表達，分為三種方式：

第一種用色名

第二種使用色彩符號的傳達

第三種用測色儀器的測色值

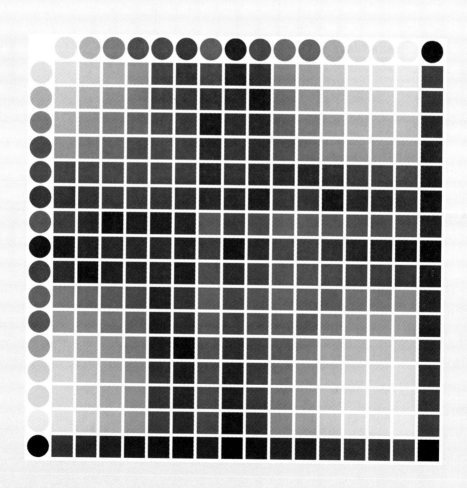

3.0色彩的辨識

　　研究動物行為的心理學家，由實驗知道猩猩可以辨認色彩。【註28】例如看見紅色後，按鈕就可以得到食物，看見的是綠色的話，便不會有食物。猩猩可以很聰明地由顏色辨認，會按鈕得到自己想吃的食物。可是實驗時給猩猩看了顏色以後，時間久一些才讓牠有機會按鈕的話，時間一久，猩猩便已經忘記剛才看的顏色，按鈕就不準了。

　　經過多久猩猩就不會記住呢？由實驗發現經過了5秒以上，猩猩就記不住了。也就是說猩猩如果不是立即反應，色彩無法在腦中記住！由實驗結果判斷，可以認為猩猩沒有概念化的能力，所以無法把看見的顏色當做一個普遍化的知識，無法和以往的經驗有所連貫，所以每次只是獨立的刺激，因此無法記住。用平易的方式說明就是說，要是猩猩會把看見的顏色稱呼為〝紅色〞或〝綠色〞，這樣普遍的概念化名稱，那麼就會以〝紅色〞的概念留在腦中，而不會只將看見的顏色，當做獨立的刺激，這樣就有助於記住看見的顏色。

　　沒有名稱或是沒有概念化的色彩刺激，就算看得出來，也只能叫做辨認了色彩，不能算是辨識了色彩。

色彩的辨識和表達，分為三種方式：

　　第一種用色名

　　第二種使用色彩符號的傳達

　　第三種用測色儀器的測色值

　　在文明化及工業化社會辨識色彩，可大分為三個層次。第一次是用名稱或描述的方法辨識顏色。這個層次是色彩用色名稱呼。色名還可以附加修飾語，如：紅色、淺紅色、暗紅色等。使用色名的方法簡便，但不易正確，對於必須確實表達色彩時，就需要有看實際顏色的方法。

　　第二層次的方法是用色樣辨識顏色。必須溝通顏色時，如果有共通的色樣可以看就不會含混，可以實際看到所要的色彩。事前依一定的系統製作的色樣，就是標準色票。使用標準色票表達色彩時，可以只指出該色彩的表色符號就可以傳達，因為翻開標準色票集，找出該符號的顏色，就可以達到正確表色的目的了。標準化的色票，多數是一、二千色，但有些細分製到四、五千色。這麼大數量的色彩數，用眼睛

猩猩可以辨認色彩，但記不住

色彩分光色，物體色
物體色分反射色，透過色

色彩的辨識和表達
用色名─鮮紅色
用符號─5R4/14
用測量值─L*a*b*
　　　如：50.00　47.69　25.88

L*:視感反射率（明度）
　a*:a座標上＋47.69的位置
　b*:b座標上＋25.88的位置
　(視93頁)

工業上的色彩管理儀器代替人眼

GK的設計作品圖片
GK是日本最大的綜合性設計公
司。工作範圍廣泛，包括產品、
建築、平面、產品企劃等。本書
內GK作品插圖，獲榮久庵會長同
意刊登

辨認各色，會有些吃力。

　　第三層次是使用測色儀器量測，用量測的數值表色的方法。測色儀器可以精確到量測出數百萬色的不同，可以做到非常精密。這個層次的方法，使用在工業上的色彩管理，這是完全科學儀器代替人眼的精密色彩辨識。

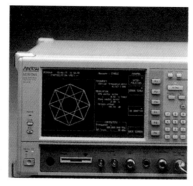

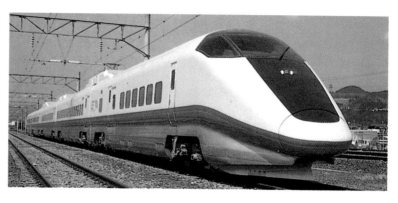

設計　GK

3.1色名【註34】

人類使用的物品或工具會給於名稱，才容易辨識。對色彩也一樣，在生活中對於需要的色彩會取色名，以便自己的辨認或對他人傳達。生活內容越豐富，生活文化越精緻，辨識色彩和名稱也會越豐富。生活很原始的社會，幾個色名就夠他們生活上的使用，但是在更文明的社會，色彩描述就會分化得更仔細，稱呼色彩的語言也就更豐富和複雜。

生活文化越精緻，色彩名稱越豐富

自己記錄或表達給別人知道是什麼顏色，最基本的方法是用色名來表示。紅、黃、藍、棗紅色、土黃色等都是色名。色彩用色名表示，從原始人類開始，都普遍用這種方法表示顏色，色名是最基本的表色方法。

色名的來源，最早是由生活中易見的動物、植物、礦物或大自然取名的。傳統上很自然地被使用的色名，叫傳統色名，也叫慣用色名或固有色名，也就是單就某一色所取的名稱。但是在現代，生活的環境不相同，生活的地域不相同的人們，用慣用的色名表達顏色，常常不易瞭解所指的是什麼顏色。例如薰衣草色，在天氣熱的地區沒有種植薰衣草，所以就不知薰衣草所表達是淺青紫色的薰衣草的花色。所以就創造了以系統性的方式表示色名，這種方式表達的色名叫做系統色名。

色名的來源，最早由生活中易見的動、植物或大自然取名。

各地生活的環境不同，用慣用色名表達，常常不易彼此了解

傳統的固有色名法和科學化的系統色名法，是以色名表達色彩的二套方式。

固有色名─顏色個別的色名。如珊瑚色、紫丁香、孔雀綠、稻秧色、天空藍等。

系統色名─有系統、組織化的色名。如鮮藍、淺藍、淡藍、深藍、灰藍等。

統一的系統色名，應由國家標準局公佈統一使用。我國應由中央標準局統一規定使用，但是尚未制定。

系統色名

系統色名的表色方法是，先訂定基本色名。再選擇形容色彩的修飾語，做為修飾基本色名之用。修飾語可以分為修飾色相用，和修飾明度、彩度之用的（色調）。修飾語和基

系統色名
偏綠的淺黃色

本色名有系統的組合，可以演變出非常多的表色法。可以由下面的說明看出來。

色相修飾語＋色調修飾語＋基本色名＝系統色名

偏綠的＋淺＋黃色＝偏綠的淺黃色

固有色名、傳統色名

薰衣草、天空色、孔雀綠、桃色、嫩芽色等等，都是單獨指某一種顏色，所以叫固有色名。固有色名讓我們聯想到用來表示顏色的東西，可以很生動而印象深刻。文學的描述或流行色，都喜歡用固有色名，讓色名帶來更生動的意象，這是固有色名的優點。但是，假使不知道用來表色的東西是什麼樣的顏色，也就無法達到表色的目的，這是固有色名的短處。歷史上，長久以來有傳統性的色彩名稱，也叫傳統色名或慣用色名。這些色名的來源，大致都來自與生活有較密切關係的東西，可以分類說明如下：

動物：孔雀藍、孔雀綠、金絲雀、蛋黃色、珊瑚紅、鮭魚色

植物：棗紅色、橄欖色、桃花色、稻秧色、亞麻色、玫瑰紅

礦物：翡翠綠、松綠石、鈷藍色、金色、銀色

大自然：天空色、水色、土色、砂色

其他：葡萄酒色、海軍藍

流行色特別創造的色名，如：喇嘛紅、秋紅色、罌栗花、巴羅克銅色、常春藤綠、北極藍、春霞藍、冰紫色等。

色名發展的過程【註21】

根據人類學者的研究，最原始的色名，只有黑、白二種。大概在最原始單生活方式下，二色大致可以夠用了。

黑……表示一切深色

白……表示一切淺色

在我們現在的日常生活中，有時也還有用非常簡化的方式表示顏色。有一次，一個早上我坐在豆漿店吃豆漿的時候，聽到有一個小學生急忙地走進來，說：”老板！買饅頭！”，老板問：”黑的？白的？”，我非常吃驚地轉頭過去，想看看原來有黑饅頭？小學生急速地回答：”白的！”。然後他們一手交錢，一手交貨，交易就完成了。

原來所謂黑饅頭，是用未漂白那種砂糖做的，淺咖啡色的饅

固有色名、傳統色名
天空色
珊瑚色
棗紅色

流行色特別創造的色名
北極藍、春霞藍

原始的色名
黑　白

頭。反正店裡的饅頭，只分那二種，很容易就可以懂指的是那一種。要是快要遲到的小學生，必須講"我要淺咖啡色的饅頭一個"，他恐怕公車就趕不上了。

我們會講："他臉紅了"，臉真的紅了？當然不是，只是比較上，紅色增加了一點。同樣地，臉色蒼白，鐵青色的臉色，都是象徵式的表達法。

原始人在單純的生活中，先用二分法大概夠用了一段時期，但是漸漸地，不方便的情形也產生了。我們可以想像，假定有人受了傷，身上流出許多血。在生活中這是重大的事件，於是他們就有了需要，形容這個會致命的液體的用語，於是出現了描述血的"紅"色。第三個發展出來的色名就是紅色，恐怕就是這樣產生的吧！

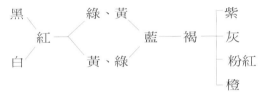

在紅色之後，有些民族先有了形容綠的用語，然後有了黃；有些民族先有了黃色的用語，然後有了綠色。黃是土的顏色，綠是樹葉，草地的顏色，都是身邊可以看到的東西。在綠和黃色之後，有了形容天空、海或湖泊的藍色。

接著藍色產生的是褐色，這也是人類身邊的顏色，因為木材是這種顏色，土壤較肥沃，土壤含有水份也是這樣的顏色，這樣共產生了七種色名。

更進步的其餘紫色、灰色、以及粉紅、橙色等，共十一種色名是文明較高度一些的社會才產生的。也要看在生活文化中的重要程度，才會有某一個色名出現。中文裡沒有直接相當於pink的字，所以才要用"粉"形容紅色，叫粉紅色，中文的固有用法是桃花。類似的情形是紫色，英文裡的purple（偏紅的紫），和violet（偏藍的紫），中文沒有區分得這樣細。另一方面生活中接觸多的顏色，細小的區分有需要，分辨的色名也就多了。例如紅色的名稱就非常多。包括赤、紅、朱、絳、丹、等。據說，住在冰天雪地的愛斯基摩人，有許多形容不同白色的用語，白色在他們生活上的重要性，

第三個色名是紅色

七種色名
黑白紅綠黃藍褐

十一種色名
黑白紅綠黃藍褐紫灰粉紅橙

讓我們可以瞭解這是必然的現象。

流行色為配合時代感覺會用新色名

色名標準化的工作，產生系統色名法

設計　GK

什麼是"happy day"色？

設計　GK

人類可以分辨的色彩可達幾百萬色。（不是色彩有多少，而是眼睛能分辨出多少色彩）。不同的民族有不同的色名：不同的時代，有新的色名產生。另外，以商業為目的的流行色，為了要有新的氣氛，常有意創造新色名。像這樣，存在的色名十分繁多。各講各的色名不容易互相溝通，因此就有人覺得需要有共通性、大家易懂的色名的必要。系統色名的方式是這樣的希望下產生、有一定的規則表達顏色的方法。

首先美國於1932年開始研究系統色名制定的基本方式。先收集龐大數量的顏色，研究怎樣做合理的區分。1939年完成了大綱，然後於1955年，由ISCC–NBS(美國色彩協議會、國家標準局)公佈了系統色名法。他們將色彩分為：基本分類16色域，大分類25色域，中分類92色域，小分類230色域的表示方法。接著於1964年出版了付有色票的系統色名集，系統色名的制定算是告了一個段落。

色名的使用，視實際的需要：如果目的在容易了解，使用系統色名，容易讓大家懂，如果想要將顏色講得很生動，用固有色名方式表達的傳統色名或流行色名就比較合適。

系統色名的基本觀念【註35】

美國的國家標準局訂定系統色名的人員曾經這樣說：「你知道什麼樣的顏色是"happy day"色？」然後他說，這個顏色也叫：igenne，glaucous，greige，真是越講越難。他知道大部份的美國人也是丈二和尚，摸不著頭腦，然後說："用系統色名的方式，這個顏色叫light purplish gray。"(淺的偏紫的灰—帶紫色的淺灰)。這就是happy day色的謎底。

如果每一個地區的人，每一種行業的人，或者不同的時代的人，大家都各講一種獨特的色名(屬於他們自己的慣用色名)，就會引起上述那種困難，所以系統色名就很有必要，才容易使大家都懂。

系統色名的方法，是用科學化的方法整理色名，它的基本觀念是這樣的：

1.先規定基本色名

2.再規定修飾用語

3.然後用修飾語和基本色名組合色彩

修飾語 ＋ 基本色名＋

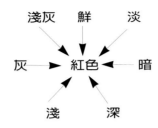

淺灰　鮮　淡

灰──► 紅色 ◄── 暗

淺　　深

設計 *GK*

這樣方的式，叫美國ISCC-NBS的方法。ISCC-NBS是全美色彩協議會和國家標準局的簡稱(Inter-Society Color Council, National Bureau of Standard)。我國對色彩名稱的表示法，還沒有標準局的規定。日本的工業規格JIS，要規定系統色名法時，參考了美國的方法，也差不多全部都照用做JIS的規定。我國將來要規定時，也參考美國的ISCC-NBS的方法比較好。美國花了很多年的功夫，整理出來的方法，值得參考。並且如果每一個國家，都有自己一套方式，這樣只有增加國際間溝通的困難，並不是聰明的事。

尋求色名的統一性，較早有叫Ridgway的美國人於1912年編訂了「色彩標準和色名」，後來有叫Maerz和Paul二個人編訂了「色彩辭典Dictionary of Color,1930」。日本的畫家和田三造，也在這方面做過努力。他的努力促成了日本研究所的設立。日本色彩研究所也於.1973年出版了「色彩事典」。貼有色票，有些附有插圖，以上這些都是色名標準化努力的一斑。

設計 *GK*

曼色爾標準色票和對應的大陸、日本、英文色名

曼色爾標準色票

　　表達色彩的方法，可以用色名、色樣或使用測色儀器的量測數值表示。用色名表示顏色是一般最通用的方法。方便但是不能將顏色表示得很確定。用色樣表達色彩，因為有實際的顏色可以看到，可以表達得確實不會錯誤，是很好的方法。進一步將色樣作成標準化的色票集，這樣只用號碼就可以表示所要的顏色了。

　　依曼色爾Munsell表色体系製作的標準色票，就是這樣的色票集。曼色爾表色法是世界通用的表色法之一，美國、日本和我國都採用曼色爾表色法，作為公定的正式表示顏色的方法。

　　但是正式出版的40頁曼色爾標準色票集，價位頗高，一般並不普及。因此通常不易有機會實際使用。下面51頁到63頁，印刷了依據曼色爾標準色票、紅到紅紫10色相的樣本作為了解曼色爾色票的參考。

　　紅色相的是細分為2.5R, 5R, 7.5R,10R的四張；其他色相的是5號的各色相代表色。這13張色票樣本，是用4色分色方式的印刷，不像曼色爾正式色票昂貴的製作方法，因此色彩是接近正確色，但並不是完全標準。雖然這樣，但仍然可藉此了解曼色爾標準色票的樣式和色彩，以及由實例了解曼色爾表色方法。

　　曼色爾表色法：寫出 — 色相、明度／彩度

　　例如：要表示51頁、最右邊、上面的色票色時，要寫

　　2.5R 5／14（色相為2.5R, 明度5、彩度14）。

　　（有關曼色爾表色法較詳細的說明，請參考 p78曼色爾体系）。

　　色名－和曼色爾色票對應的日本、大陸及英文色名

　　51頁－63頁下半頁的各色名，表格中的位置和上面色票色的位置是對應的；想知道某色名是什麼樣的顏色時，找上面相同位置的色彩，就可以知道是什麼顏色。這些中、日、英的色名，取自日本Color Planning Center所出版的「中國色名綜覽」。中文的色名是大陸以及日本的漢字色名，和我們日常使用的色名，有些並不相同。英文色名則是歐美通用的普通色名。

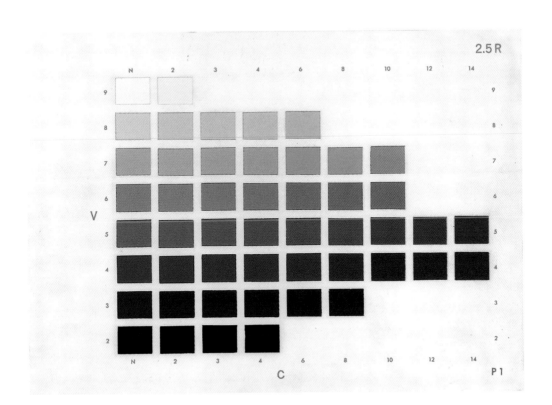

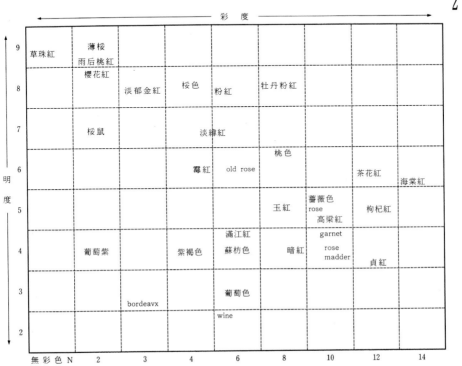

明度	無彩色N	2	3	4	6	8	10	12	14
9	草珠紅	薄桜 雨后桃紅 櫻花紅							
8			淡郁金紅	桜色	粉紅	牡丹粉紅			
7		桜鼠		淡緋紅					
6				霉紅 old rose		桃色		茶花紅	海棠紅
5					玉紅	薔薇色 rose 高粱紅	枸杞紅		
4		葡萄紫		紫褐色	滿江紅 蘇枋色	暗紅	garnet rose madder	貞紅	
3			bordeavx		葡萄色				
2					wine				

彩 度

5R

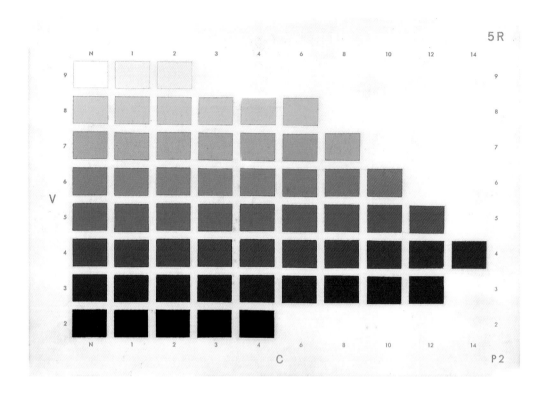

5 R

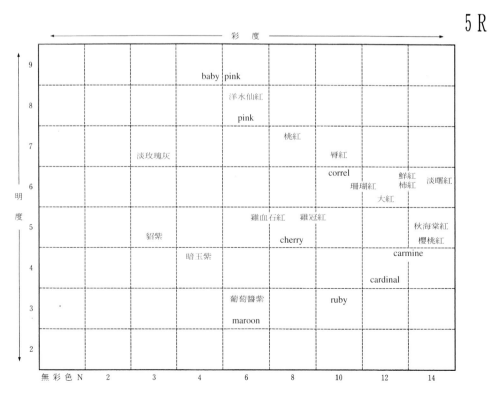

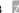

7 5 R

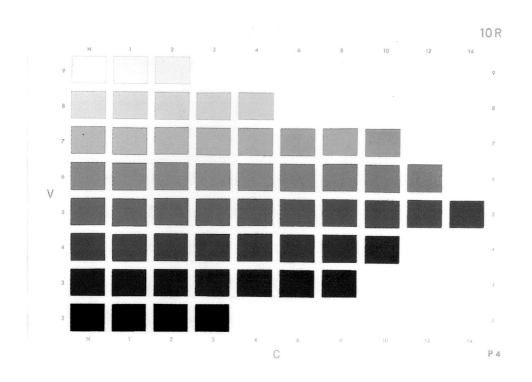

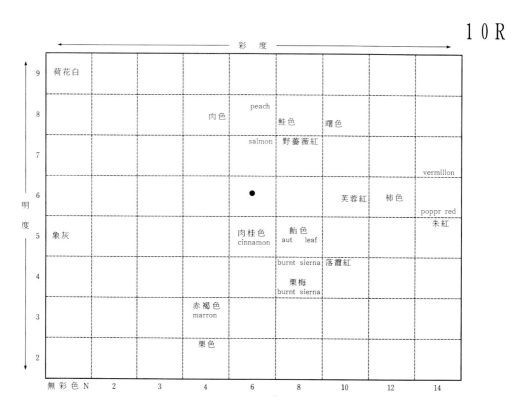

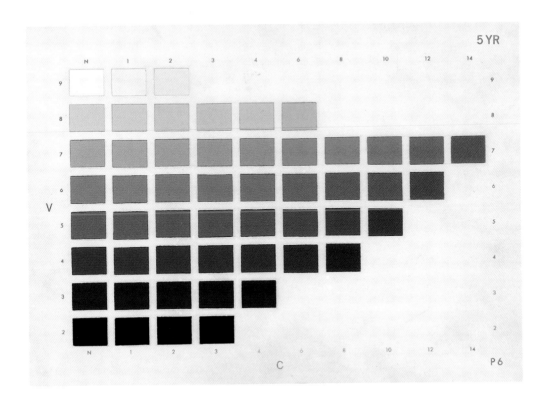

5 YR

				蛋殼黃				
					肉色			
				皮膚色			枇杷黃	
		blond	玳瑁黃	鮭魚紅	杏色	淡橘橙 柑子色	橘橙	
						金黃		
		淡赭 淡咖啡	camel	胡桃色 cinnamon	肉桂色			
			岩石棕	赭黃	樺色			
	栗色	咖啡	coffee brown 茶色	芒果棕 burnt umber				
	焦茶	burnt umber 栗皮色	褐 brown					

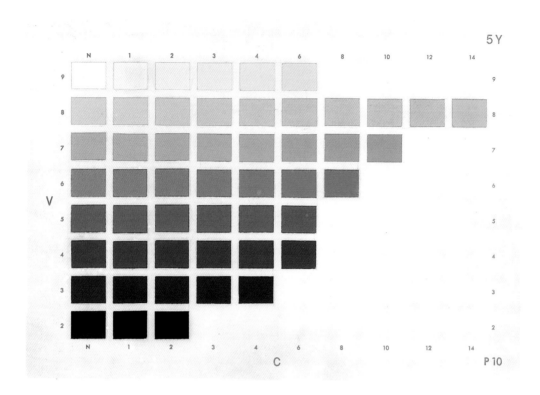

5 Y

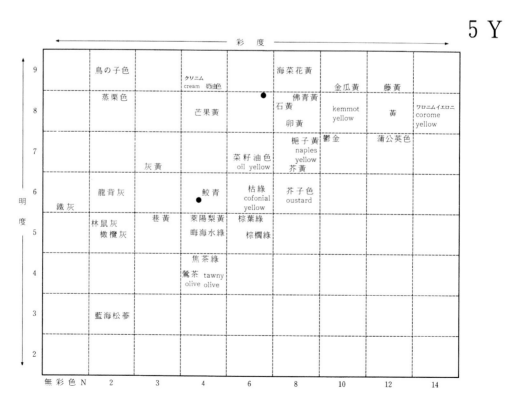

5 Y

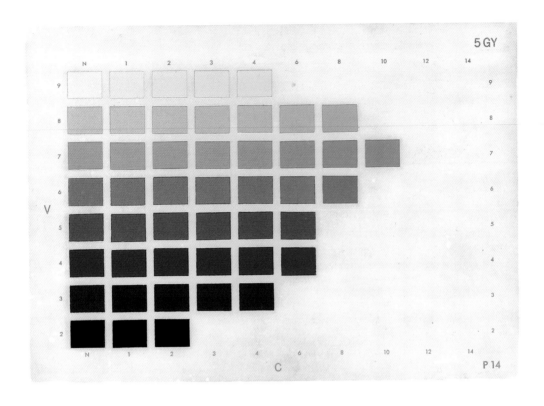

5 GY

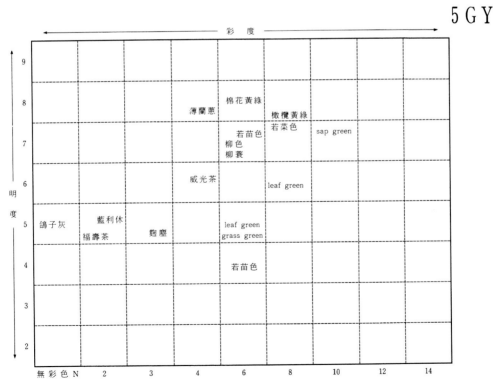

	彩　度								
	無彩色 N	2	3	4	6	8	10	12	14

明度欄（左側縱軸，由上而下）：9、8、7、6、5、4、3、2

棉花黃綠（明度8，彩度6）
薄蘭蔥（明度8，彩度4）
橄欖黃綠（明度7.5，彩度8）
若菜色（明度7.5，彩度8）
sap green（明度7，彩度10）
若苗色／柳色／柳養（明度7，彩度6）
威光茶（明度6，彩度4）
leaf green（明度6，彩度8）
鴿子灰（明度5，彩度N）
藍利休／福壽茶（明度5，彩度2）
麴塵（明度5，彩度3）
leaf green／grass green（明度5，彩度6）
若苗色（明度4，彩度4）

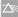

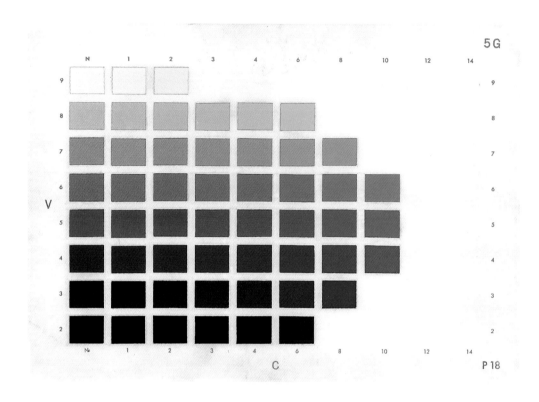

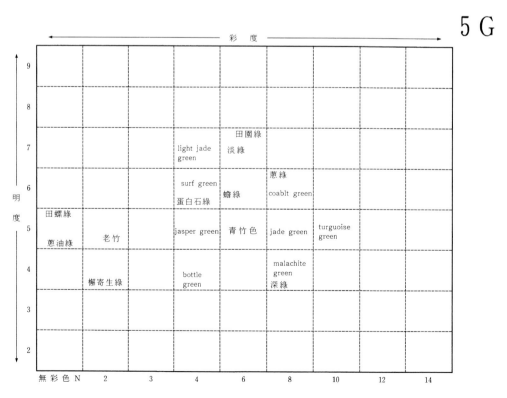

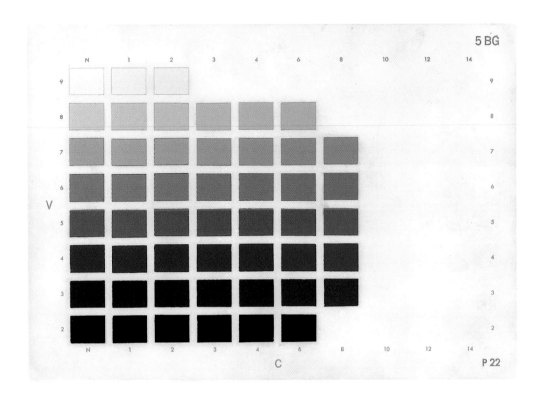

5 BG

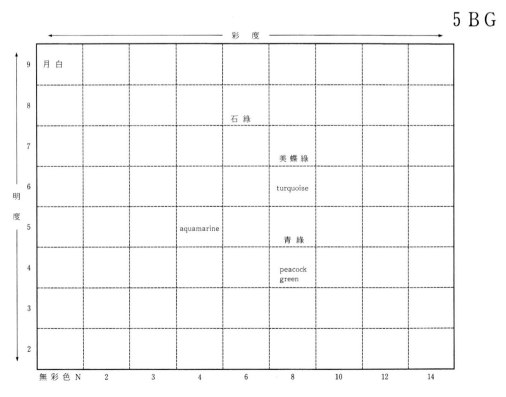

無彩色 N	2	3	4	6	8	10	12	14

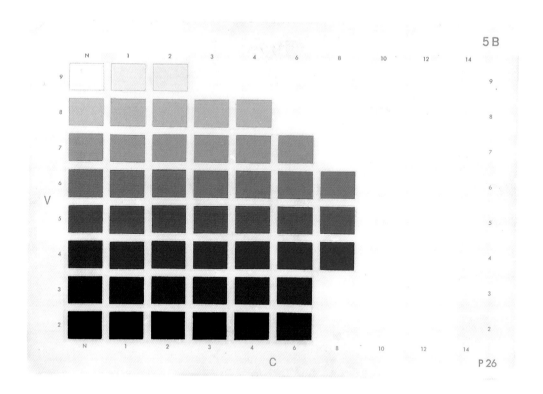

5 B

P 26

5 B

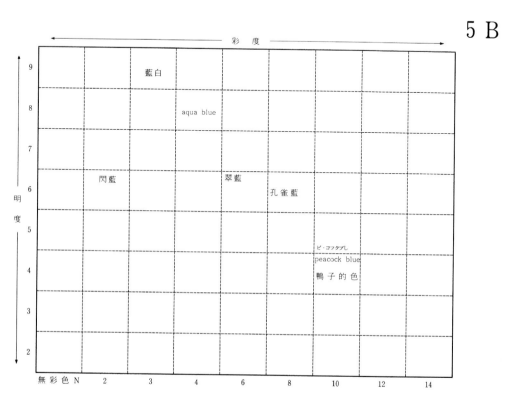

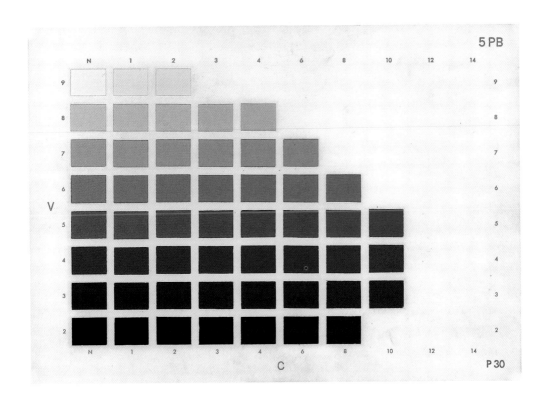

5 PB

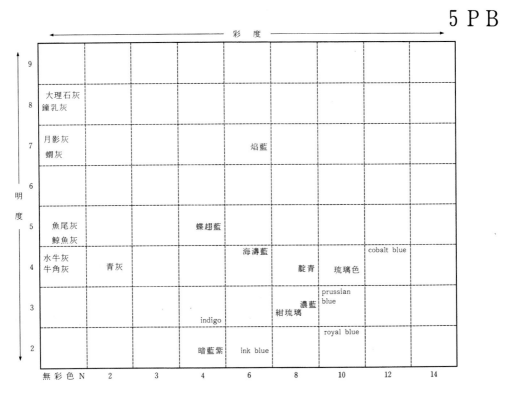

明度 \ 彩度	無彩色 N	2	3	4	6	8	10	12	14
9									
8	大理石灰 鐘乳灰								
7	月影灰 蜻灰				焰藍				
6									
5	魚尾灰 鯨魚灰			蝶翅藍					
4	水牛灰 牛角灰	青灰			海濤藍	靛青 琉璃色	cobalt blue		
3				indigo		濃藍 紺琉璃	prussian blue		
2				暗藍紫	ink blue		royal blue		

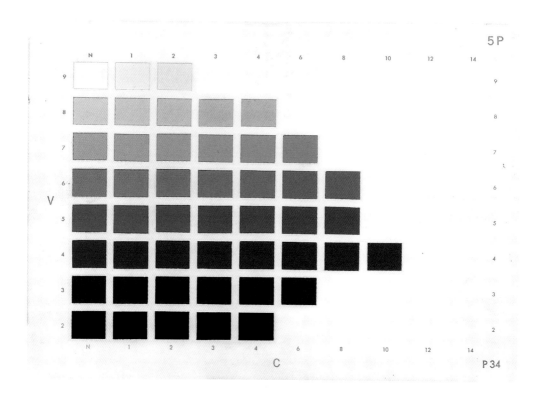

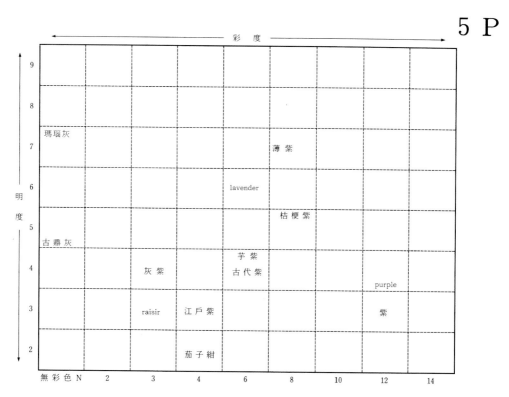

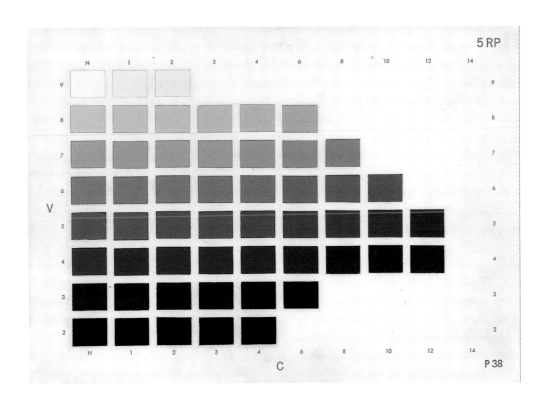

5 RP

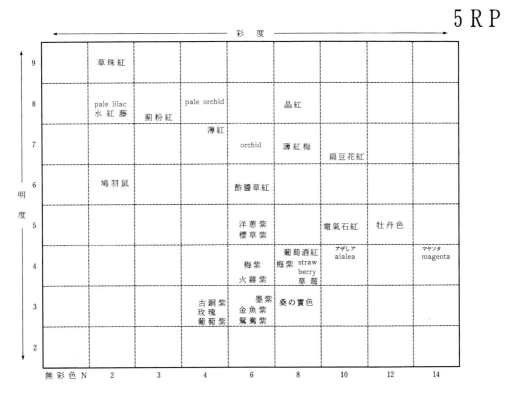

	彩　度								
9	草珠紅								
8	pale lilac 水紅藤	葡粉紅	pale orchid		晶紅				
7			薄紅	orchid	薄紅梅	扁豆花紅			
6	鳩羽鼠			酢醬草紅					
5				洋蔥紫 櫻草紫		電氣石紅	牡丹色		
4				梅紫 火雞紫	葡萄酒紅 梅紫 straw berry 草莓	アザレア aialea		マヤンタ magenta	
3			古銅紫 玫瑰 葡萄紫	墨紫 金魚紫 鴛鴦紫	桑の實色				
2									
	無彩色 N	2	3	4	6	8	10	12	14

明度

中英色名及調和色
120色中英色名及系統性尋找調和色的方法

淡粉紅
baby pink

鮭魚色
salmon pink

櫻桃紅

灰粉紅
灰玫瑰
old rose
olesert rose

珊瑚色
明紅色
coral

濁紅
havana rose

鮮紅
vivid red
car mine
action red

灰紅
豆沙色
rose brown
antique rose

深紅　棗紅
茜紅
autumn red
cardinal red

暗紅
石榴石紅
garnet

2 紅

排在同一列上的各色、都可以
互相調和（垂直、斜下、斜上
的排列，都可以互相調和。視
p91，奧斯華德 等純、等黑、
等白系列的調和）。例如
p64：垂直排列：鮭魚色－濁
紅－石榴石紅。斜向排列：淡
粉紅－鮭魚色－珊瑚色－鮮
紅。珊瑚色－濁紅－豆沙色。
（64頁－75頁的各色，已經依
一定規律排列，都可以用這個
方式找調和色。但是各頁單獨
孤立在系統外的顏色，例如
p64櫻桃紅，p65朱紅，因沒有
在規律排列之內，所以不能用
這個方式找調和色。）

皮膚色　肉色

淺橙色
桃色
peach

明橙色

淺灰褐
樺樹　赤香色
birch

肉桂色
cinamon

鮮紅橙

深偏紅橙色
鉛丹
burnt orange

灰褐色　椰子色
老鷹色
cocoonut brown
cocoa brown

暗褐深咖啡
桃花心木　代赭

緋紅　朱紅

4 紅橙

淺黃橙
orange beige

淺黃橙
玉蜀黍
corn

亞麻色(胚布色)
beige

明黃橙
bright
yellow orange

深亞麻色
deep beige

鮮黃橙
金橙色
golden orange

金茶色
brownish gold

金茶色

灰褐色
栗色
chestnut brown
grayish brown

褐色
咖啡色
coffee brown

橙色
orange

6 黃橙

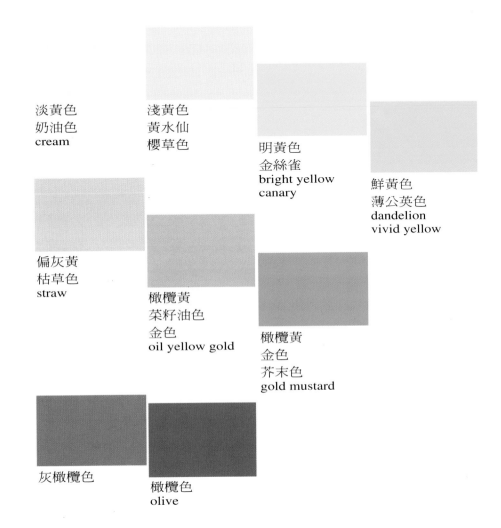

淡黃色
奶油色
cream

淺黃色
黃水仙
櫻草色

明黃色
金絲雀
bright yellow
canary

鮮黃色
薄公英色
dandelion
vivid yellow

偏灰黃
枯草色
straw

橄欖黃
荣籽油色
金色
oil yellow gold

橄欖黃
金色
芥末色
gold mustard

灰橄欖色

橄欖色
olive

向日葵
鉻黃
sunflower
chrome yellow

8 黃

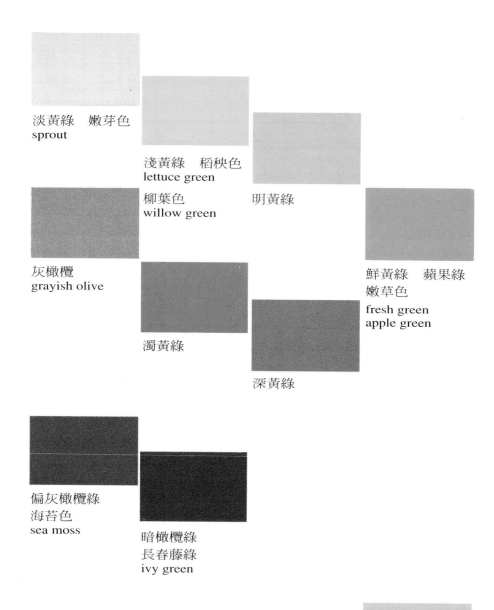

淡黃綠　嫩芽色
sprout

淺黃綠　稻秧色
lettuce green

柳葉色
willow green

明黃綠

灰橄欖
grayish olive

濁黃綠

深黃綠

鮮黃綠　蘋果綠
嫩草色
fresh green
apple green

偏灰橄欖綠
海苔色
sea moss

暗橄欖綠
長春藤綠
ivy green

檸檬

10 黃綠

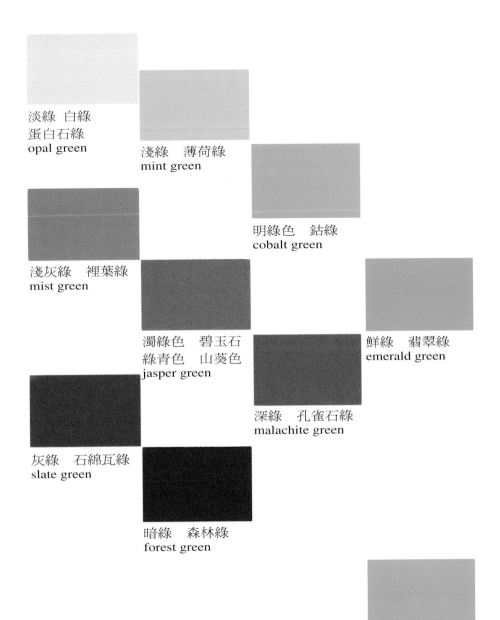

淡綠　白綠
蛋白石綠
opal green

淺綠　薄荷綠
mint green

明綠色　鈷綠
cobalt green

淺灰綠　裡葉綠
mist green

濁綠色　碧玉石
綠青色　山葵色
jasper green

鮮綠　翡翠綠
emerald green

深綠　孔雀石綠
malachite green

灰綠　石綿瓦綠
slate green

暗綠　森林綠
forest green

海翡翠綠

12　綠

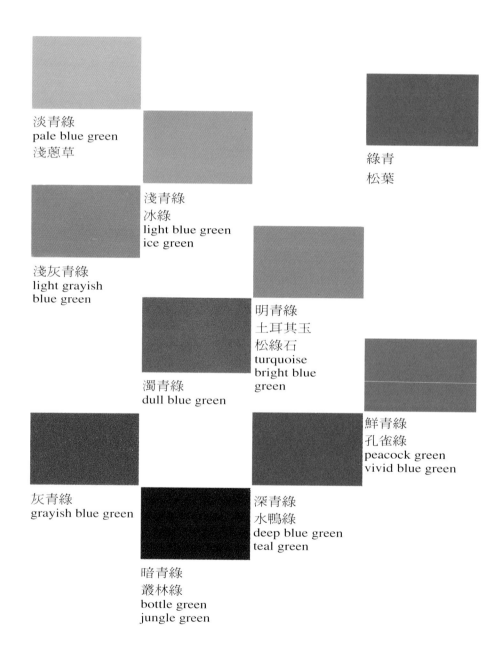

淡青綠
pale blue green
淺蔥草

綠青
松葉

淺青綠
冰綠
light blue green
ice green

淺灰青綠
light grayish
blue green

明青綠
土耳其玉
松綠石
turquoise
bright blue
green

濁青綠
dull blue green

鮮青綠
孔雀綠
peacock green
vivid blue green

灰青綠
grayish blue green

深青綠
水鴨綠
deep blue green
teal green

暗青綠
叢林綠
bottle green
jungle green

14 青綠

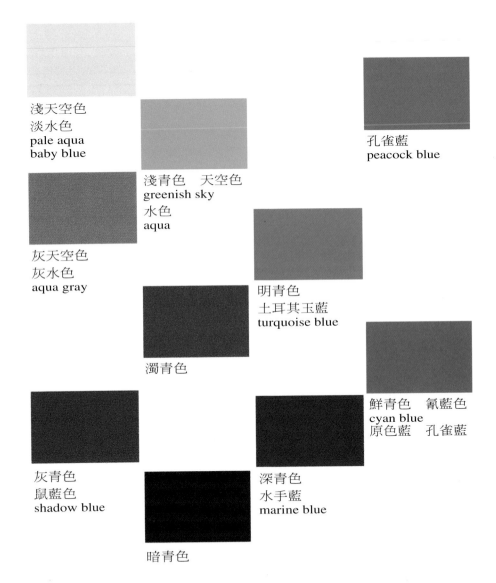

淺天空色
淡水色
pale aqua
baby blue

淺青色　天空色
greenish sky
水色
aqua

孔雀藍
peacock blue

灰天空色
灰水色
aqua gray

明青色
土耳其玉藍
turquoise blue

濁青色

鮮青色　氰藍色
cyan blue
原色藍　孔雀藍

灰青色
鼠藍色
shadow blue

深青色
水手藍
marine blue

暗青色

16 青

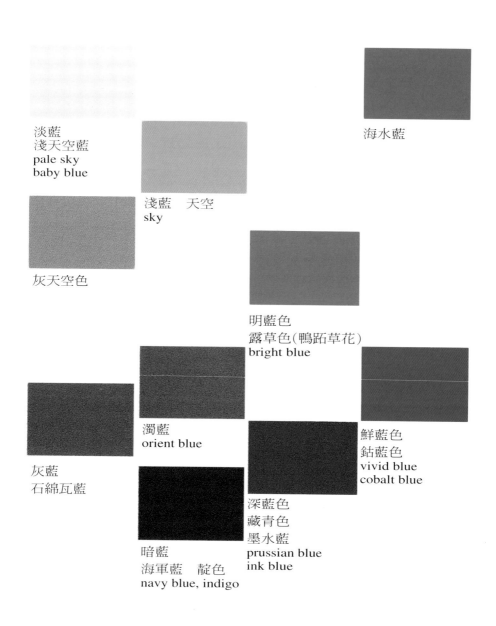

淡藍
淺天空藍
pale sky
baby blue

海水藍

淺藍　天空
sky

灰天空色

明藍色
露草色(鴨跖草花)
bright blue

濁藍
orient blue

鮮藍色
鈷藍色
vivid blue
cobalt blue

灰藍
石綿瓦藍

深藍色
藏青色
墨水藍
prussian blue
ink blue

暗藍
海軍藍　靛色
navy blue, indigo

18 藍

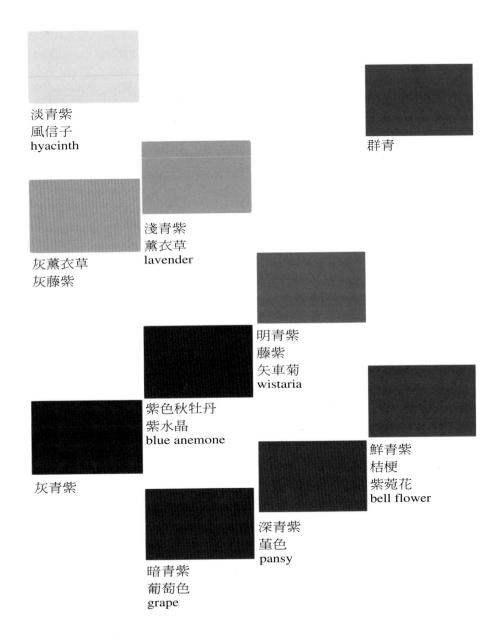

淡青紫
風信子
hyacinth

群青

灰薰衣草
灰藤紫

淺青紫
薰衣草
lavender

明青紫
藤紫
矢車菊
wistaria

紫色秋牡丹
紫水晶
blue anemone

鮮青紫
桔梗
紫菀花
bell flower

灰青紫

深青紫
菫色
pansy

暗青紫
葡萄色
grape

20 青紫

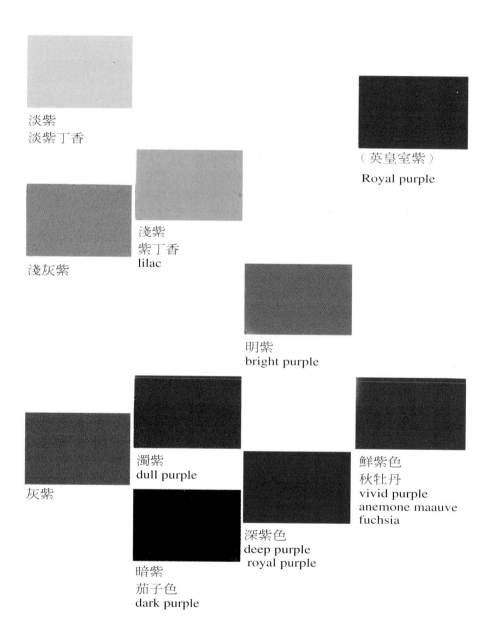

淡紫
淡紫丁香

（英皇室紫）
Royal purple

淺紫
紫丁香
lilac

淺灰紫

明紫
bright purple

濁紫
dull purple

灰紫

鮮紫色
秋牡丹
vivid purple
anemone maauve
fuchsia

深紫色
deep purple
royal purple

暗紫
茄子色
dark purple

22 紫

淡粉紅
淡蘭花
pale orchid pink

蘭花色　粉紅色
fuchsia
orchid pink
rose pink

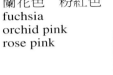

灰粉紅
灰玫瑰
pale orchid pink

蘭花紫

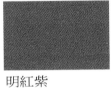

明紅紫
杜鵑花
cherry bud
china rose
blossom pink

紅葡萄酒
rose wine

鮮紅紫
原色紅M
magenta red

灰紅紫
grayish red purple

深紅紫
酒紅色　木莓
raspberry wine red

暗紅紫
暗酒紅
暗葡萄酒

24 紅紫

3.2系統化的色票

色彩的三屬性

●色相

紅橙黃綠是色相

　　我們生活的周圍，有許多不同的顏色。有紅色的：譬如玫瑰花、康乃馨，都是紅色的。有橙色的：柳橙、橘子、木瓜都是。黃色有菊花、向日葵、蒲公英等。樹葉是綠色的，草地也是綠色的。天空的顏色是藍色，海水的顏色也是藍色的。紫色的花有紫陽花、紫羅蘭。外國很時尚的花是薰衣草、紫丁香，都是紫色的，野生的牽牛花也是紫色的。

色彩的三屬性
色相、明度、彩度
HVC (Hue, Value, Chroma)
或色相、彩度（飽和度）、明度
(Lightness)
HSB (Hue, Saturation, Brightness
亮度)

　　大家都知道，下過雨的天空有時會出現彩虹。彩虹有紅、橙、黃、綠、藍、靛、紫，七種顏色。像這樣，在我們的周遭有許多的顏色。這些紅、黃、藍、綠等，在色彩學叫做色相，好像就是色彩顯現出來，最容易讓人注意到的相貌吧！

●明度

色彩的明暗是明度

　　想把顏色描述得更清楚點時，會說深紅色的玫瑰花，或是粉紅色的玫瑰花。粉紅是比較淺的紅色，深紅是比較深的紅色。榕樹的樹葉是較深的綠，草地照射到陽光的綠，就比較淺。樹木剛長出來的嫩芽的顏色是淺綠。熱帶雨林，樹木長得很茂密，陽光又不易透進去，這裡的綠格外的深暗。

　　像這樣，綠色有暗的綠，也有淺的綠。顏色比較深或比較淺，都是色彩的明暗程度的不同，色彩的明暗程度叫做明度。

●彩度

鮮艷不鮮豔程度叫彩度

　　色彩有強弱，鮮艷不鮮豔程度的差別。年輕人穿的服裝，和上班族的西裝，顏色不一樣。年輕人的服裝，可能顏色比較強。上班的男性穿的西裝，可能是灰灰暗暗的。花的顏色有許多很鮮艷，地上的枯葉，泥土的顏色，就不鮮艷。

色彩分–光色，物体色
物体色分–反射色，透過色

光色用色溫度K表示
物体色用三屬性表示
染色還要考慮濃度(深度)

　　現在有很多人出國觀光，去巴黎的人，在巴黎的街頭看到的街景，不會像台灣的街頭有很多顏色鮮艷強烈的招牌。顏色有鮮艷、不鮮艷，的不同。這種鮮艷和不鮮艷的程度叫做彩度。

色彩的紅黃綠藍叫做色相。色彩明暗的程度叫做明度。色彩強弱的程度叫做彩度。這些是色彩的三種基本性質，也叫做色彩的三屬性。

聲音也有三屬性

聲音有高低的不同，do，re，mi，就是聲音高低的不同；聲音又有大聲小聲的不同。另外還有，不同樂器奏出來的聲音，音質（或叫音色）不同。

音樂的曲子是不同聲音組織起來，再加以長短、快慢的變化的。聲音的組織可以變成種種不同感覺的樂曲，例如do和mi可以作成do─do─，mi─mi─，這是國歌。也可以mi、mi、mi、do──，變成貝多芬的命運交響樂。

作曲是聲音的組織，配色就是色彩的組織。聲音的組織可以有貝多芬的雄厚的音樂，也會有舒伯特的清新歌謠曲，同樣的色彩的組織，也可以組織成種種不同感覺的配色效果。

聲音的三屬性：高低、大小、音質

聲音的組織是音樂

曼色爾體系的表色法【註35】

美國人曼色爾於19世紀末到法國留學。回美國後，於1905年創立了他措想的色彩體系。他根據色彩的三屬性，有系統地建立色彩秩序，使用色相、明度、彩度的記號，正確地表達色彩。1929年由曼色爾色彩公司出版標準色票，叫做 Munsell Book of Color。爲了更正確，美國光學學會於1943年進一步做了一些修正。修正過的標準色票叫「修正曼色爾表色體系」。現在一般使用的都是修正過的標準色票。色彩的三屬性是色彩有紅色、綠色、藍色之分，叫做色相。色彩有淺淡的顏色、深暗的顏色，叫色彩的明度的不同。另外，有些色彩是鮮艷的顏色、有些顏色不鮮艷，這種鮮艷不鮮艷的情形，就叫色彩的彩度。這些三種色彩附帶的性質，叫做色彩的三屬性。

曼色爾表色體系被採用得很廣

曼色爾表色體系被採用得很廣，除了美國，日本的工業規格也正式以曼色爾表色方式，選定爲國定的表色方法。我國中央標準局也採用曼色爾體系的表色法，做爲統一的表色方法。

美國、日本、我國，以曼色爾的表色法爲統一的表色法

色相

曼色爾體系的色相，共成10色相。再細分爲100。其方法是：首先取紅R、黃Y、綠G、青B、紫P等五色相，排在圓環上再然後。各色中間，再插進五色相。這些色相是，黃紅（橙）YR、綠黃GY、青綠BG、紫青PB、紅紫RP。一共就成了10色相。爲了更細分，每一色相再細分爲10。用1、2、……10的號碼，表示細分後的顏色，譬如2Y、8B，各表示黃色相中之第2號位置的顏色，藍色相中之第8號色。人類的眼睛，在一個色相環上，最多大約可分辨到120色左右，所以曼色爾色相環，細分到100，可算是十分細微。實用上的標準色相，普通由每1色相，取出4色，就是2.5、5、7.5、10做爲代代表，共成40張色相的色票。又每色相以中央位置的5，爲該色相的代表色。

明度

曼色爾體系的明度階層，共分爲11階段。理想中的純黑色以0，理想中的純白色以10表示。（事實上沒有完全的純黑

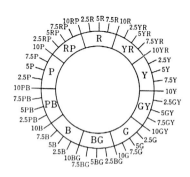

10色相：R、Y、G、B、P、YR、GY、BG、PB、RP

曼色爾以插圖說明色彩三屬性的概念

Albert H. Munsell
(1858-1918)

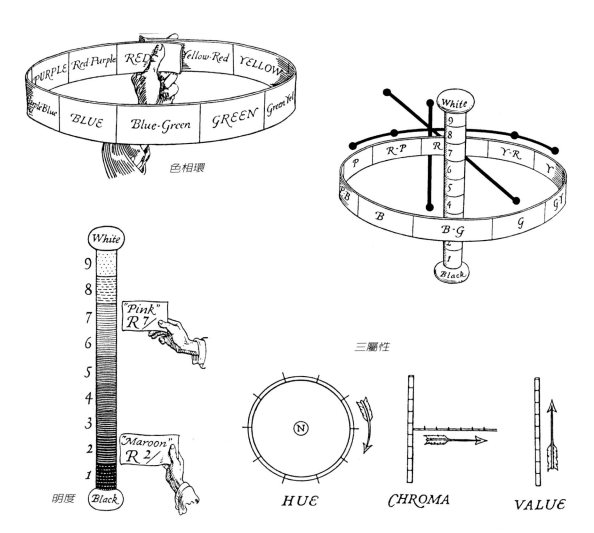

色相環

三屬性

明度

HUE　　　CHROMA　　　VALUE

明度純黑為0，純白為10

及純白），中間依明暗的程度，用1、2、3、……9等數字表示明暗的程度。明度1、2是暗的顏色，明度8、9是靠近白色的明度高的顏色，明度4、5、6是明度中的顏色。

　　表示明度的方法，無彩色用Ｎ1、Ｎ2、Ｎ8……的方式，有彩色以1/、2/、8/……的方式表示。

　　爲了更細分明度的階層，可以用Ｎ5.5，8.5/等10分法的小數表示。實用的色票，往往以Ｎ1做爲最暗的顏色，以Ｎ9.5爲明度最高的色票。

彩度

彩度依感覺的等距離，隨彩度增強

　　曼色爾的彩色階層，以無彩色爲彩度0，然後依感覺的等距，隨著彩度的增強，分階段至純色爲止。曼色爾當時由無彩色到純紅色，共分了14階段，也就是純紅色的彩度14，寫成/14。純綠色的彩度沒有純紅那麼強，曼色爾由灰至純綠色，共分出8階段而已，也就是純綠的彩度是8（/8）。

　　隨著色料製作技術的進步，可以製造純度更高的色料。最高彩度值也就隨著提高。現在純綠色的彩度已經可以達到12，紅色、橙色，也已經有彩度15的純色了。

出版曼色爾標準色票集Munsell Book of Color的Macbeth 公司。（紐約州）

作者 攝

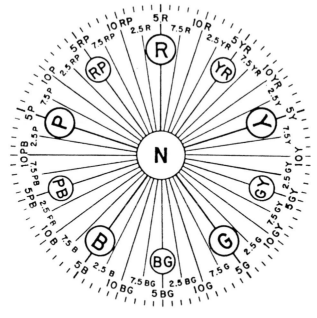

曼色爾色相環的表示法

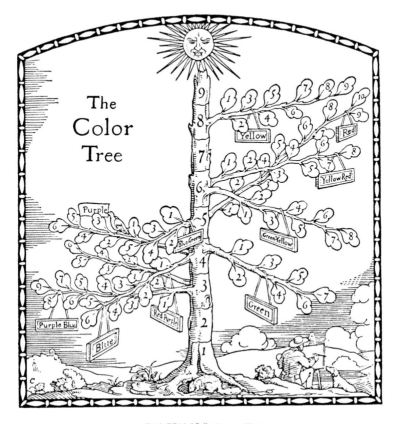

色立體比喻為Color Tree

彩度高低強度不同

色立體的構造

NCS色彩體系

　　NCS是Natural Color System的簡寫。這是瑞典國家工業規格SIS規定的表色法。NCS中文可翻釋為「自然色彩體系」。這個色彩體系的根源是德國生理學家，赫林Hering主張的相反色學說（生理的四原色說）。

瑞典國家工業規格表色法

　　光學上向來知道，紅、綠、藍RGB的三原色，可以混合產生所有的色彩。彩色電視機的畫面，就是這樣產生所有顏色的。但是赫林主張，光刺激到我們的視覺器官後，以紅、綠、黃、藍的四個原色被接受，然後由這四種色彩的混合才產生其他所有色彩的。這個理論雖然言之有理，但是長期都無法具體的証明。因此三原色說和四原色說，有過很長期的爭論。現在已普遍被認為光線的層次是三原色，視覺的層次變成四原色。

光‧三原色
視覺‧四原色

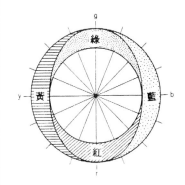

赫林主張的生理四原色

　　赫林由他的理論，主張建立「自然色彩體系」。瑞典依據赫林早期主張的「自然色彩體系」，加以改良，完成他們現在的自然色彩體系，並大力推動這個體系的普遍化。

　　NCS具有相當多的優點，只是因為1980年代才建立好，而且1989年才出版較完整的規定，所以在色彩學界還較生疏。世界上有不少國家的學者，注意到這個體系有許多優點，英國ICI塗料公司，也積極採用這個體系來配合它塗料的推廣。

　　日本色彩學會為了讓會員有機會瞭解NCS，於1994年的會員刊物上，刊載翻譯NCS規格內容的文章，並且也刊登探討NCS體系的研究論文。在台灣出版的色彩學書籍，似尚未有正式介紹NCS的文章，因此，將瑞典工業規格所發表的內容，由實用的觀點配合說明圖片，扼要介紹在下面。

日本色彩學會介紹NCS

　　NCS以黑、白和紅、綠、黃、藍為六個原色。

　　紅、綠、黃、藍稱為「獨立色Unique Color」。

紅、綠、黃、藍稱為獨立色

　　色相環以黃Y-紅R-藍B-綠G的次序，形成一個圓圈，無彩色的白黑，垂直在中央當中心軸。

　　NCS認為一個色彩，一定來自這六個原色量的總和，下面的式子表示這個觀念：w＋s＋y＋r＋b＋g＝100

六原色量

　　　　　　　白　黑　黃　紅　藍　綠

NCS表色法
3050－Y20R
表示黑量30，彩色量50．色相在
Y20R的位置。（偏一點紅的黃
色，視右頁圖）

NCS自豪方便

NCS表色的符號色括：

黑量(S)

彩色量(C)

色調(∅)

顏色的表示法，例如：3050-Y20R

這個式子裏面，黑量是S=30，彩度量是C=50，Y20R表示色相。這是說這個顏色的色相位置，是由黃Yellow往紅red的方向前進20的地方(黃紅之間共有100)，色相要寫出來的時候寫成：∅ry=20。(如果另外的色彩是5535-R80B，這個式子表示黑量55，彩色量35。色相是由紅往藍前進80的地方)。

由上面的例子可以知道，NCS的色相表示法，只用四個原色的黃、紅、藍、綠。以黃往紅色偏多少，藍偏綠多少表示。因此小孩也不難講出色相。黃、紅、藍、綠，在色相環上有固定的位置，因此表達色相並不困難。這是NCS自豪爲方便的地方。

關於NCS的內容，瑞典工業規格所刊載的內容還有其他更詳細的說明，但是本書以實用的立場，介紹讀者認識NCS以便必要時可以使用它。就不介紹學術性的更多內容。（資料：日本色彩學會會誌，vol.17,NO.3,1994）

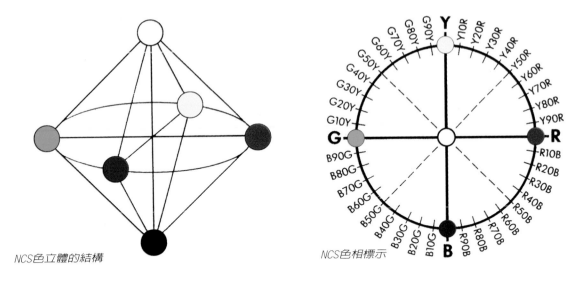

NCS色立體的結構

NCS色相標示

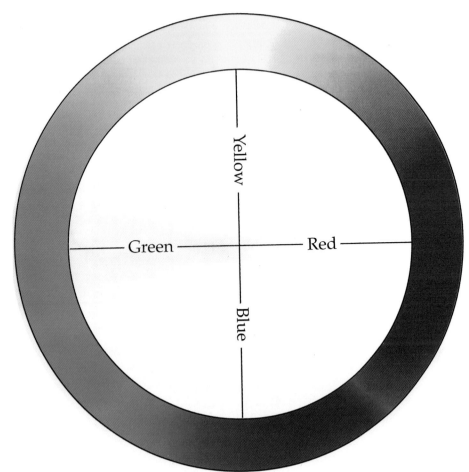

NCS以二組相反色構成色相環

Pantone（潘通）色票

Pantone的織品用色票服裝界使用多

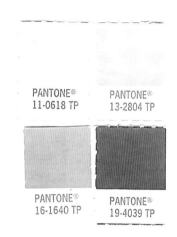

PANTONE®
11-0618 TP

PANTONE®
13-2804 TP

PANTONE®
16-1640 TP

PANTONE®
19-4039 TP

Pantone色票

Pantone的表色法
例：11－06－18 TP
11－明度，06－色相，18－彩度，T－Textile，P－Paper
Pantone的明度由10到19，色相環由黃綠起分1－64。
彩度以無彩色為0，最高彩度為64。（視p94、95）

Pantone色票的號碼可以在電腦中查出來

美國一家叫Pantone的公司，從實用的觀點，發行了一系列的色票，叫做Pantone色票。對於使用色彩頻繁的人，相當方便使用。這系列的色票有織品用、印刷用等。Pantone的織品用色票，在服裝界被使用的相當多。一般使用較多的是織品用紙製的色票。這是顏色印在紙張上，標示Pantone號碼的色票。現有的分成兩大冊，共有1701個顏色。每一色彩有7小張2公分大小的色票，可以撕下來當色樣使用。Pantone織品用色票，有用棉布製作的。顏色和質感比較接近實際的紡織品，也是1701個顏色。價格約為紙質的色票集的兩倍。另一種織品色票，也是印在紙張上，不能撕下來。標示了英文、法文、日文等6國語言的色名。色彩數也是1701色，也註明Pantone表色票號碼。另外Pantone公司提供較大的布樣，約為10公分見方的尺寸，叫做Swatch card。這是為了要慎重決定色彩，用小色票不敢肯定，所以製作的大張布料色樣。想購買時可以標明Pantone表色號碼，向美國Pantone公司購買(現時一張約台幣160元左右)。

Pantone的表色號碼是以明度、色相、彩度的次序表示的。例如：15－1234TP，15是明度，12是色相號碼，34是鮮艷的程度（Pantone公司稱作飽和度，saturation，而不用彩度）。Pantone將無彩色定為0，最高的彩度為64。明度的表示法，白色為10，黑色為19。因為人工無法做到百分之百的白色，也不能做到完全不反射的黑，明度10是反射率，從91%~100%的範圍，明度19所表示的黑，是反射率從0%~10%的範圍。15是反射率中間的顏色。Pantone色相共分成64，作成色相環。由黃綠色開始當做1號，到最64號的綠色。

最後的TP兩個字母，T是紡織品的意思，P表示Paper做的色票。Pantone的棉布製色票，最後標示TC，這是棉布Cotton色票的意思。Pantone的印刷專用的色票，有叫做Color Guide的色票集。標示了色料三原色和黑色的比例。印刷時所要的色彩，可依標示的比例得到。Pantone色票的號碼也可以在電腦中查出來。例如，在Photoshop裡選定某色之後，除了可以查到該色的色光的RGB，色料的YMCK色量標示值之外，也可以查到該色的Pantone編號。

美國Colorcurve System色票

　　美國有一家叫Colorcurve System公司，1980年代出版一種色票叫Colorcurve (色彩曲線)。這個色票的製作，以明度分類，將同明度的色彩放在一起作成色票集。現有大部份的色票集，都是按照色相分類的。例如Munsell標準色票就是。日本PCCS實用配色體系的色票，則是包括以色相分類以及色調分類的色票。例如PCCS把各色相的淺色都集在一起，叫做「淺色調色」。用這樣的方式共分成十個色調。日本色彩研究所製作和出售這樣的色票集。

　　PCCS的色調是明度相近的顏色在一起，Colorcurve色票是把反射率相同的顏色放在一起，就是明度完全相同的顏色，才放在一起。Colorcurve色票注重色彩量測上完全的正確性，他們有意叫「Colorcurve」含有這樣的意思。每個色彩，在可視光400nm-700nm波長的範圍內因為各波段的反射率不同，會構成不相同的分光反射率曲線。這是色彩用儀器量測的數值，視覺化了的圖形。不同的顏色，有不同的圖形，這個圖形也就可以叫做「色彩曲線」。色彩由色彩曲線觀察，可以看出詳細的構成內容。所以色彩曲線可以說是很科學化的色彩表示法。 Colorcurve色票以視感反射率（明度）L當分類的依據。最亮的色彩群為L95，最暗的顏色為L30。明度的分別，分成L95、L90、L85、 、到L35、L30共成13階段。色票集全部有2185張色票。每張色票都有由儀器量測的測色值，包括：表示每隔20nm間隔的分光反射率值、L*a*b*值和XYZ值。色票表色的方法，例如：

　　L70R2B2

　　這是明度L70的色票（屬高明度色）

　　R4B1是色彩位置的符號，表示是在

　　Red和Blue色相中間的顏色。

　　這個顏色的L*a*b*值是70.00 13.12 09.60

　　XYZ值是42.89 40.75 35.79

　　註明量測的條件是D65的光，量測角是10度（這個顏色是淺淡的青紫色，相當於淺薰衣草色。）

　　Colorcurve用明度分類的觀念相當重要。因為色彩計畫

Colorcurve 明度分類大部份的色票集以色相分類

Colorcurve色票注重色彩量測上的正確性

不同的顏色，有不同的圖形叫做「色彩曲線」

Colorcurve表色法
L70R2B2

Colorcurve用明度分類的觀念重要

尋找意象色時色調比色相重要

作者 攝

*Colorcurve System*是好的體系

如果價錢低讓人們更容易接近
*Colorcurve*體系那就更好

上，尋找意象色時，色調往往比色相重要（明度的不同，大致等於色調的不同）。譬如，各色相的淡色（明度高的顏色），都適合表現柔和的意象；各色相的暗的顏色，都有穩重、有力量的意象。多數色票集以色相分類的方式，色彩計畫使用時，缺少相同意象色一起比較的機會，事實上並不方便。也因為這樣，日本色彩研究所才會推出PCCS，叫做實用配色體系。Colorcurve比PCCS分得細，色票也製作得精確。因為Colorcurve每張顏色都有測色值資料，色彩計畫時選定的顏色，在色彩的再現工程時，可以很方便地利用測色的數值得到所要的顏色，不但迅速，也可以保持良好色彩管理品質，很適合專業的用途。只因為Colorcurve推出的時間尚短，目前在台灣以及其他國家，知道的人還不多。在台灣如果能夠更普及，設計和色彩管理時有良好工具，設計品質也會提高。但是完整又精確的色票集，自然地價格會高，就不太會普遍。尤其是學生買不起，這樣就減少了推廣的機會。Munsell色彩體系學生雖在上課時學到，但是幾乎沒有機會實際使用Musell色票，也是同樣的道理。日本的PCCS色票集，色票數不多（129a,129b都是129張），也沒有製作得很精確，因此價錢不高，學生也都買得起，因此PCCS色票使用的人就很多。

出版Munsell 色票的美國Macbeth公司，有學生用的色票集出售，色數少，要自己貼，每套是美金20元。我覺得Colorcurve System是很好的體系，所以曾經在訪問該公司時，向他們的負責人表示，如果也有比較簡略、價錢低的色票集，讓人們更容易接近Colorcurve體系，對Colorcurve色票的普及會有好處。也建議他們派人到台灣來，舉行Colorcurve體系的說明會，這樣可能對Colorcurve System和台灣從事色彩工作的人都會有好處。雖然並沒有實現，但是仍然值得考慮。

COLORCURVE®	400	420	440	460	480	500	520	540	560	580	600	620	640	660	680	700	L*	a*	b*	X	Y	Z
L70 R2B2	35.91	58.58	57.39	53.69	47.88	42.51	37.01	35.35	34.19	41.44	47.20	46.60	48.55	55.01	58.81	59.96	70.00	13.13	−14.49	42.89	40.75	57.88
L70 R3B1	37.00	54.75	51.15	45.86	39.95	36.26	31.65	31.21	29.86	46.55	60.42	62.64	62.64	62.27	61.93	61.47	70.00	25.12	−07.58	47.04	40.75	50.82
L70 R3B2	38.88	62.11	58.62	52.10	44.69	39.44	33.73	32.49	30.88	43.15	54.10	54.84	57.87	68.83	80.20	87.18	70.00	22.26	−14.50	46.03	40.75	57.89
L70 R4B1	37.86	57.38	52.09	45.06	37.92	33.77	28.80	28.35	26.76	45.34	67.65	73.77	75.38	77.15	78.04	78.14	70.00	33.73	−07.59	50.18	40.75	50.83

其他可用的色票集

DIC色票

　　這是日本一家顏料公司出版的色票集。該公司原來印刷色票，當做公司顏料的色樣，標明自己公司的顏料號碼.例如以"DIC 125"這樣表示。

　　DIC色票的尺寸是20×6公分。每張再分12小張，可以一張張撕下來當顏料色樣。因為許多人利用它當色彩計畫用的色票。後來這家「大日本顏料及化學公司Dainippon Ink and Chemicals Incorporated」就把它出版為專業的色票集。 DIC色票並沒有嚴密地依照色彩三屬性系統製作色票集。利用這個色票的時候，就以它實際的色票當樣本，用它的號碼當表色號碼傳達。有些企業的CI企業意象的色彩規定，使用DIC色票表示。

　　DIC公司也出版「中國的傳統色」和「歐洲的傳統色」等色票集。一樣可以一小張一小張撕下當色樣使用。

標明印刷色YMCK色量的色表

　　為了印刷色的選用和表達，現在有不少標明了4印刷色比例的色樣。將色料的三原色紅紫M、黃Y、青C之外，墨色版的黑K（Bk），共四色的套色量，標明在色樣下面。指定色彩時，把標明的4印刷色量標出來，這樣就可以依照各原色量，印刷出所要的顏色。

　　例如以YMCK的次序表明的各色的飽和量

<div align="center">50　50　0　20</div>

　　這些數字表示，Y黃色要用50%的飽和量，M紅紫色（印刷業的人也稱洋紅）也要50%，C青色（印刷業常稱原色藍）是0%，黑色量是20%的飽和量。

　　這種方式，因為已經指定了印刷色的比例，所以可以很正確地得到所要的印刷色，目前使用這種方式指定色彩的也很多。

　　色表的顏色並沒有很多，但是看著色樣，自己可以調整4原色量，以得到自己覺得更滿意的顏色。譬如上例的色彩，如果希望稍微淺一些，可以把黑色量改為15，比原來20少一

許多人利用DIC當色彩計畫用色票

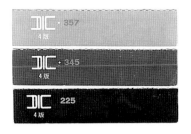

YMCK表色例：50　50　0　20

表示飽和量：　黃50%，紅紫50%，青0%，黑20%

點。成為50　50　0　15。這樣黑色少了5%，印刷出來的顏色就會比較淺些。日本出版的一本「色名集」（"色之名前"福田邦夫，1994由DIC公司印刷），各色彩除了說明色名之外，就使用YMCK的色量標示顏色。這樣讓利用該書的人，看到某色名自己想要的顏色，可以很方便地指定顏色印刷出來。

本書用YMCK的方式指定顏色

本書內所印刷的色票，除了Munsell和PCCS已有的色票集，用掃描的方法得到顏色之外，其他色票的顏色，也是用YMCK的方式指定顏色的。

奧斯華德的色彩調和手冊
Color Harmony Manual

奧斯華德色彩調和手冊是寶貴的色票集

奧斯華德Ostwald色彩調和手冊曾經被應用得很廣。尤其較早時期，在美國、日本等，這本Color Harmony Manual是很寶貴的色票集，兼尋找調和色的工具。奧斯華德是德國人，他原是化學家，也得到過諾貝爾獎金。1923年他創立他的色彩體系，並發表怎樣利用這個色彩體系，很容易就可以得到調和色。

後來由美國一家企業，於1942年出版奧斯華德體系的實用色票集，叫Color Harmony Manual（色彩調和手冊）。這個手冊，一方面是色票集，可以做表色之用，更重要的是可以用它尋找調和色。調和的方式稱為：等黑、等白、等純以及等值的四種。原來奧斯華德就認為他的色彩體系，解決了找調和色的問題，對人類的貢獻，比起他獲得的諾貝爾獎金更重要。出版奧斯華德色票集的CCA（美國紙器）公司，算是實現了奧斯華德的理想。Color Harmony Manual出版後受到國際上的重視，成為很著名的色彩調和工具。較早學習色彩學，或從事色彩工作的人，都熟悉奧斯華德色彩體系，也購買這個色彩調和手冊當工具，可以說造福了許多色彩工作者。

美國CCA公司出版Color Harmony Manual

這家CCA公司後來因爲經營上的理由，停止出版這個色彩調和手冊。我訪問過他們舊金山地區的分公司，知道停止出版的原因，覺得十分可惜。CCA原是一家由伐木開始，造紙、生產包裝容器、以至運輸的大企業，十分注重產品和設計品質的公司，但還是受到現實的商業競爭，已無力繼續出版這個色彩調和手冊。

日本色彩研究所1965年編訂的PCCS體系，色調位置的關係，有奧斯華德體系的理念。由色調的位置也可以獲得類似奧斯華德等黑、等白、等純、等值的色彩調和。

奧斯華德色票的排列

奧斯華德体系尋找調和色：
具有直線關係的等黑、等白、等純直線以及等值色環（輪星 ring star）上的各色，可以相互調和。

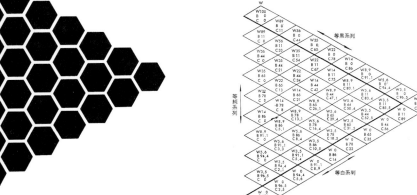

尋找調和色　等黑、等白、等純、等值

Ostwald 黑色量，白色量，純色量比例圖

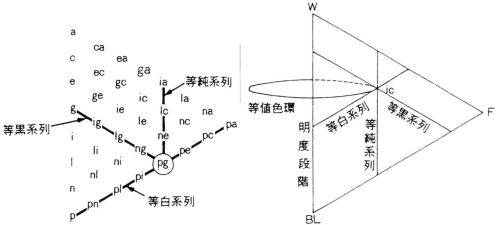

3.3測色儀器的量測

顯色系的表色
測色系的表色

表色的三層次
1.色名－語言的描述（生動但不確實）
2.色票－以視覺觀察（顯色系，一般的色彩指定）
3.測色儀器量測－讀數值（測色系，色彩管理用）

由色彩的分光分佈曲線
判斷怎樣修正染料的配合

對色彩的辨識，使用色票或色樣，用眼睛觀察的方式，叫視感比色的方法。用這種方法的表色，叫顯色系的表色。另外，使用儀器量測，用數值、座標或圖形表示的方法，叫測色系的表色方式。顯色系的方式，可以直接看到顏色，適合色彩設計時，選擇自己覺得合適的顏色。一般人挑選顏色，也需要實際看到顏色，才能決定自己喜歡不喜歡。測色系的方式，看不見顏色，只能看到數字或圖形，對一般人來說，抽象而不易懂。但是在色彩工程和色彩的管理工作上，測色值客觀又精確，是很重要的資料。由測色得到的色差值，可以判斷色彩正確度的容差；由色彩的分光分佈曲線，布料染色時，可以判斷怎樣修正染料的配合，以得到更正確的染色結果。

分光分佈曲線

我們看見的顏色是可視光的刺激引起的視知覺。顏色的不同是刺激光線組成不同的緣故。由光源發出的光，或物體反射的光，用分光光度計Spectrophotometer，可以量測不同波段的光的強度，並且繪出分光分佈曲線。量測時，可以先決定要以多少nm的波長間隔，例如10nm或20nm間隔量測。前述的美國Colorcurve公司是以每隔20nm的分光反射率％，登載在該公司的色票資料冊中。只要把各反射率％的位置，連結起來，都可以得到每色分光分佈的色彩曲線。也就是這樣，該公司才以「色彩曲線Colorcurve」當色彩體系的名稱，也藉此表示這個色彩體系注重科學性的精神。

分光分佈曲線是表示光譜分佈（Spectrum Distribution）情形的曲線。可以知道一個顏色的色光組成情形，提供了色彩的科學性資料。也因此對印刷、染色等工業就很有用處。

有一位在染整業界工作的許雲鵬先生，他運用色彩的分光分佈曲線，以自己開發的電腦自動配色系統，可以更迅速地找出布料染色時所需的正確配色，為染整業界帶來更高效率的作業效果。這是有效運用色彩曲線，在台灣開風氣之先的實例。

L* a* b*表色法
（參照93頁L* a* b* 色度圖）
L*:視感反射率（明度）
a*:a座標上 +a或−a的位置
b*:b座標上 +b或−b的位置

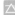

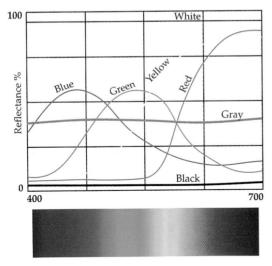

不同色彩的不同分光分布曲線

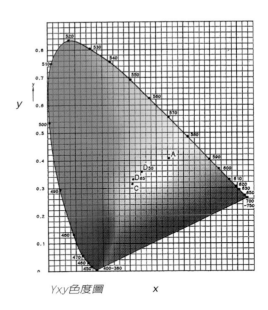

Yxy色度圖

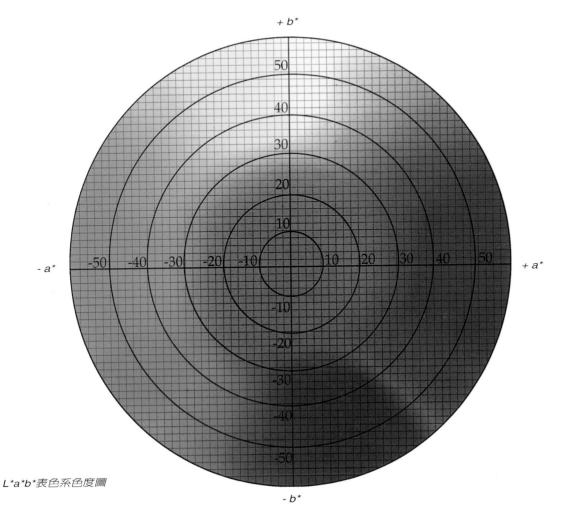

L*a*b*表色系色度圖

分光分佈曲線對印刷、染色等工業就很有用處

標示三刺激值XYZ用Yxy

三刺激值XYZ

標示色彩三刺激值XYZ光色的方式，色彩的產生是由三原色光混合的結果。彩色電視機畫面的所有色彩，就是這個道理產生的。因此標示三顏色光RGB（紅、綠、偏紫的藍）各自的刺激量，也可以表示色彩。根據這樣的想法，現在有由國際照明委員會CIE訂定、以XYZ做為三刺激值量的標示值，稱為XYZ表色系。直接用XYZ值表示，或用Yxy表示。用Yxy表示時，大寫的Y表示反射率的明度，小xy表示色度圖上，X座標和Y座標上的座標值。並標測色時用10度角或用2度角的測色。

L*a*b*和L*u*v*表色法

正式名稱為CIE L* a* b*和CIE L* u* v*。在色彩管理上，為了表示色差，使用座標位置表示色彩的方式，叫UCS(Uniform Color Space均等色空間)。CIE L* a* b*和CIE L* u* v*表色法是1976年，由國際照明委員會CIE提倡的UCS表色法。獲國際標準化組織ISO正式採用為表示色差的方法。許多國家的標準機構也多採用這兩種方法為正式的表色法之一。（L* a* b*座標，請參考p93 L* a* b*圖）。

Pantone色票色彩三屬性的組織

色相環：由黃1～黃綠64

彩度：中央無彩色0，最外鮮艷色64

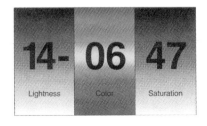

明度　色相　彩度

Pantone色票表色法

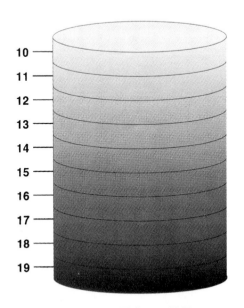

明度：最淺10，最黑19

Pantone的色立體概念

色彩的文化

和

色彩心理

色彩意象的調查和分析

色彩意象是什麼？

看見色彩時產生的概念，也就是由色彩產生的心理感覺，稱為色彩意象color image選用色彩時，喜歡不喜歡固然是重要的決定要素，但是使用的色彩會讓人產生怎樣的心理感覺才是最重要的要素。尤其服飾的用色，穿起來讓人覺得年輕、清新的感覺，或正統穩重的感覺，在選色上有很大的不同。淺淡色會讓人覺得年輕、清新。深暗色會讓人產稱正統穩重的感覺。這些淺淡色的「清新年輕」，深暗色的「正統穩重」，就是色彩的意象。不同的色彩會產生不同的色彩意象，了解什麼色彩會產生什麼意象，是色彩計畫上十分重要的資料。

色彩意象分析模式

由色彩感覺的意象，可以有個人的直覺。但是要了解一般人怎樣感覺，就應該用客觀的科學方法調查和分析。科學上可以用的方法舉例如下：

語意分析法（Semantic Differential Technique，亦稱語意差異法，語意微分法）

通常被稱為SD法，這是普遍被認為十分優良的心理感覺調查方法之一。從美國Ohio大學的Charles E. Osgood及他的研究人員創立以來，廣泛地被運用在各種心理感覺的調查和描述上。主要的優點在於可以將語意細分為數階段，更細緻地把握心理感覺。例如表達心理覺的「美─醜」感覺時，不只是表達「美或醜」，而是在美和醜中間，分7個階段（有些分5個階段），更細膩地了解心理感覺。本書中123,126頁等都是使用SD法得到的色彩感覺的意象圖。由P123的圖，可以讀出紅色的感覺，台灣和美國加州的學生，感覺紅色是─尖銳、年輕、有些粗魯、非常熱…的感覺。由P126的圖，可以讀出─印尼最感覺紅色尖銳…，台灣和韓國感覺紅色偏向一點女性…，五國都感覺紅色有很積極的意象。

多向量尺度法（Multidimensional Scaling, MDS）。這是1960年代由美國Shepard（史丹福心理系教授），Kruskal（Bell研究所）等人建立的另一種研究心理感覺的著名方法。特色在於將事物的心理感覺，以空間距離的遠近表達關係的密切或疏遠。使用此法分析時，能夠將心理感覺較近或較遠的色彩，在平面上的遠近表示出來。可以作為色彩設計時，選用類似色彩的參考之用。

色彩意象量度表（Color Image Scaling）色彩意象以外的其他心理感覺，也常用此方法作為研究工具。色彩的位置和意象詞，可以在2度空間的平面上對應。產品設計的企劃時，也常用此法定位產品的位置，作為分析比較之用。

平面空間的座標，可以依實際需要，自行尋找適當的相對形容詞。例如左右軸命名為「動─靜」，垂直軸命名為「輕─重」；或「女性─男性」及「古典─摩登」等。

本調查方法簡便，日本小林重順的Color Design研究所，專門運用該公司特定的座標尺度(熱冷，軟硬)，做色彩的顧問工作及出版書籍，尤其著名。

4

色彩心理的研究

人類的感覺、感情、態度以及性格，

都是心理學研究的主題。

社會習俗，民族傳統

是生活文化塑造的結果。

色彩心理學的研究

色彩所引起的情感反應，

色彩的心理感覺

淺淡色─溫柔、清純、幸福、可愛	鮮紅─積極強烈、熱情洋溢
鮮明色─活潑、快樂、新潮、衝動	粉紅─溫柔幸福、浪漫夢幻
深暗色─穩重、踏實、深沈、成熟	橙色─陽光亮麗、明艷溫暖
白　色─純潔、清爽、高雅、舒適	黃色─明亮光眼、活潑醒目
黑　色─莊嚴、高貴、堅定、神祕	綠色─清爽年輕、和平環保
淺　灰─溫順、柔和、安祥、高尚	藍色─深邃理性、男士智慧
深　灰─木訥、老成、樸實、可靠	鮮紫─高貴神祕、艷麗惹眼
	淺紫─女性高雅、嬌柔氣質

4.1 色彩心理學的研究【註14,30,61,73】

　　人類的感覺，知覺，感情，情緒和態度以及性格，這些都是心理學研究的主題。最古老的心理學的起源，雖然原想研究「心靈」，但是所謂心靈實在抽象不可捉摸，所以現在的心理學以研究上述各項綜合之行為為對象。

　　色彩和行為的關聯是所謂色彩心理學的研究範疇。由色彩刺激引起的感覺和知覺的現象，是色彩心理學研究的內容，由色彩刺激引起的情感作用，也是色彩心理學研究的課題。知覺的現象，大概具有相同生理構造內容的人類，會產生相同或類似的結果，但是情感的作用差異就很大。

　　人類對於相同的刺激，不一定會引起相同的情感反應，很容易在我們身邊看到許多例子：學生受到責罵，有人馬耳東風，有人極度沮喪，甚至自殺的也有。同樣看到紅色，有人喜歡，有人則不喜歡，沒有絕對的道理可以說。有一次調查50歲以上的男女性，約有50%的人看到白色會聯想到喪事，但是同樣的調查，大專男女學生絕大多數的人，由白色聯想到的是純潔，新娘禮服等，具有西洋文化的色彩。

　　從前外國的色彩學書籍，建議做生意的人賣東西給中國人時，不要用青紫色，因為在中國的文化裡青紫色和喪事有關。但是現代的年輕人，由淺青紫色（西洋的薰衣草色）感覺到的意象是女性，高雅，羅曼蒂克，和從前有很大的不同。

　　人類的五官中，視覺是最優位的器官。視覺由形、色認識外界，其中色彩的刺激又比形狀更直接。不同的色彩，會引起不同的心理反應。色彩知覺的現象是人類共通的，本章的後面各節是實際調查和研究結果的資料就須要有實地的調查研究。但是色彩所引起的情感反應，會受個性和態度的不同所左右，也會有社會習俗和民族傳統的影響，是生活文化塑造的結果。本章的後面各節，是實際調查和研究結果的資料。

色彩心理研究的話題

人類對於相同的刺激，不一定會引起相同的情感反應，

現代的年輕人，由淺青紫色感覺到的意象是女性，高雅，羅曼蒂克，和從前有很大的不同。

人類的五官中，視覺是最優位的器官。色彩的刺激又比形狀更直接。不同的色彩，會引起不同的心理反應。

設計 *GK*

外科醫生、護士穿灰綠色

冷色調覺得冷

只改顏色就不覺得太重

設計 *GK*

設計 *GK*

　　1950年代美國一位叫路易‧契斯金Louis Cheskin 的人出版了一本書，叫" Colors What They Can Do for You"，【註38】書名的意思是" 色彩可以為你做什麼"。日本的出版公司很快地把這本書翻譯成日文出版，頓時幾乎全日本有關色彩研究或學習色彩的人，都人手一冊，書中所提的事倒幾乎沒有人不知道。在日本人的色彩書籍中，也常引用這本書所舉的例子。

　　該書中比較著名的事例有：

◎醫院的手術房和外科醫生護士的工作服改成灰綠色的原因。
　因為手術時注視鮮紅色的血，　醫生會在白色的工作服上看
　見淺青綠的後像。眼睛會格外疲勞，於是由色彩學家建
　議，工作服改成綠色系的顏色。這樣改了以後，青綠色的
　後像就不會顯現出來。解決了醫生視力疲勞的問題。

◎某工廠的員工埋怨在工廠內太冷。廠方只把原來冷色調的
　牆壁改漆成溫暖色調，並沒有提高溫度調節的暖氣，但是
　員工已經不埋怨太冷了。

◎工廠的員工埋怨搬運的東西太重。廠方只把裝貨品的容器
　的顏色，改漆成淺淡的顏色，並沒有減少貨品重量，淺淡
　色是讓人覺得輕的顏色，員工由於心理的感覺，已經不覺
　得搬運的貨品太重了。

　　裏面也有一段標題寫：" 與其換太太，不如換顏色"。內容是說太太常常情緒低落，但是房間的色彩改成更明亮活潑的顏色以後，太太就變得很快活了。

　　以上這些都是色彩和心理的關係的例子。後像是視覺的現象，人類共通都會產生的現象。藍色系的顏色會讓人覺得冷，紅、橙色系的顏色會讓人覺得溫暖，也是人類共通的心理感覺。

　　另外有書提到，各國的民族有不同的色彩喜好和厭惡。該書寫" 賣給中國人的東西，不要用青紫色，因為中國人厭惡青紫色"。也說住在冰天雪地的愛司基摩人特別喜歡綠色。這些心裡面對某些顏色的喜歡、不喜歡，就不是全人類的共通，而具有很大的個別差異。這是屬於色彩和感情的關係，受生活習俗、文化傳統、個人性格的影響，變數很大。

某一民族或某一地區的人們喜歡什麼顏色，不喜歡什麼樣的顏色，如果沒有加以研究，就不能套用其他民族的好惡來判斷。

設計　GK

地區不同，就需要分別做色彩心理研究

1994年1月，日本色彩學會在東京舉辦一天的色彩心理演講會。請五、六位日本知名學者，各演講一場自己的專門研究。其中除了一位眼科醫生我不知道名字之外，其餘幾位，我都讀過他們的著作，但從沒有直接聽過本人的演講。所以特地赴日本聆聽他們的演講。為了希望跟這些位知名學者認識，我先寫信跟其中四位表達我要去，並希望能有機會見面認識他們。

因為我是特地由台灣、專程為了聽演講前往東京的，所以當天活動最後的時候，主辦的人要我在會場發表一點感想。當時我說：〞色彩的心理感覺，地區不同，對象不同，結果就不會相同。有關台灣人們的色彩心理，須要有人在當地做研究，我就是本著這樣的想法在台灣努力做這方面的研究工作。〞

有許多科學可以直接沿用外國人的研究結果，但是不同地區的文化，各自具有其獨特性，不是放諸四海皆準。「色彩心理」就是這樣的學問。

色彩心理也要本土的研究

設計　GK

4.2色彩心理研究實例(一)

喜好色的調查

1970年和1995年，台灣地區小學至大專學生喜好色的比較【註39,40】

相隔25年的色彩喜好有什麼變化

民國59年(1970)筆者指導的明志工專工業設計科三位畢業班學生的畢業研究，實施了台灣地區的色彩喜好調查【註39】。以全省北、中、南小學至大專的學生為調查對象，取樣的學校分佈城市及郊區。調查的內容編訂了54色單色，以及由54色組合的二色配色。貼在中灰色大張底紙上。調查時放置在教室的黑板上，請受調查的學生自由觀察，然後選擇自己最喜歡的三個單色和最喜歡的三組配色，也選擇自己最不喜歡的三個單色以及最不喜歡的三組顏色。

當時的結果，分開男女學生，由小學中年級到大專學生，由54色色樣本中選擇的喜好色前五名如P110,P111表之結果。

相隔25年後的民國84年(1995)，台灣的生活內容已有很大的改變。人民的經濟生活富裕，社會風氣不同，色彩環境也由民國59年，彩色電視機寥寥無幾，到各家庭均有一、二台彩色電視機的現況。

因此1995年，我再做了一次類似的調查做為比較。1995年使用和1970年同樣的色票，並以相同的原則做調查。1995年的調查只做單色的選擇。

全省北、中、南調查學生人數共2464人，男女學生約各為一半。

1970年小學中年級學生最喜歡色第一名是鮮黃、鮮紅

1970年喜好色前五名的結果：

1. **小學中年級**男女學生喜好色的前五名，排名次序不同，但內容的顏色完全一樣。

 男生：鮮黃－紅橙－鮮紫－橙－鮮紅

 女生：鮮紅－橙－鮮紫－鮮黃－紅橙

2. **小學高年級**男女學生已開始出現不同。

小學高年級女學生開始喜歡粉紅色

 女生：出現粉紅色的喜歡。粉紅色是女生高小以上到大專女生，全部都在喜色前五名的顏色。鮮紫色成

爲高年級女生第一喜好色。比較刺眼的紅橙色，
已不在喜好色前五名內。由這個結果可以看到，
小學高年級女生，已經顯現一點更長大的女生的
感覺。

男生：喜好色前一、二名和中年級相同是鮮黃和紅橙。
第三名出現淺的綠色，和中年級比較，有了一點
變化。

3.**國中**的男女學生分別很大

男生：喜好色第一名，仍然和小學生相同爲鮮黃色。強
烈的紅橙色仍然在前五名內。

女生：前五名喜好色，除了一色鮮黃色外，其他全部都
是淺淡色，已經和高中以上的女生幾乎完全一
樣。由此可以看出，國中女生的成熟和國中男生
已有大幅的差距。普通都說女生比男生成熟較
早，在這裡確實發現這種現象。

國中男生仍然喜歡鮮黃色，和小學生類似
國中女生喜歡色已經偏向更大人

4.**高中**男女學生喜好色趨向類似

男生：喜好色第一位是蠻 "紳士" 感覺的鮮藍色。另
外，喜好淺天空色白色，這都和高中女生一樣。

女生：喜好色的前五名，全部都是非常女性以及高雅感
覺的淺淡色。

高中男女學生喜歡色類似

5.**大專**男女學生的喜好色，相當融合一致

男生： "紳士" 的藍色仍然在第二名之外，其他前五名
的顏色完全和女生相同。甚至白色、粉紅色都在
前五名之內，有點顯示喜歡 "女生" 感覺的柔和
色。

女生：白色的喜好爲第一名，其他也全部都是高雅的
"女性色"。

大專男女學生的喜好色一樣

1995年喜好色前五名的結果：

1.**小學中年級**男女學生，已經相當不同。女生出現一個原
來屬於較 "長大" 女生的顏色 "珊瑚色"。

男生：金色、銀色、鮮黃色排名在前三名。綠色、藍色
等，從前屬於年紀較大的學生才喜歡的顏色，已
出現在前五名內。

1995年小學中年級學生很多人喜歡金色、銀色

1995年的中年級女生，已經喜歡更雅緻的顏色

女生：很顯著地喜歡紫色，也出現珊瑚色。這些原來屬於較成熟的 "大人" 的色彩。讓人覺得1995年中年級的女生已比較早熟。前五名共有三色，顯示和男生已有相當大的不同。鮮黃的喜好和男生相同，由這二色顯示，中年級男女生實際上也尚有相同的地方。

2.**高年級**男女學生的相較，女生已顯示相當 "女性化"。

男生：喜好色前五名色彩，和中年級男生相同，排名次序有點變化。金色由原來第一變成第二名（本書中未印刷出來。但喜好色排名的第六名、第七名是白色和鮮紫色）。男生的白色喜好，在國中時為前二名，高中、大專都是第一喜好。由此可見，更長大的男生喜歡的顏色，小學高年級排在第六名，快出現了。

高年級男女生喜歡漸提升

設計 GK

女生：白色的喜好已經躍居第一位。另外原來就喜好的紫色系色彩，已經變成更大女生喜歡的青紫色系的藤紫色（再淺一些，稱薰衣草色）。排名第六和第七，是國中女生喜好色前五名的灰薰衣草和淺天空色（本書沒有印刷出來）。金色已經從喜好色前五名中消失。

3.國中男生已出現 "酷" 的黑色，女生的喜好色幾乎已完全和高中以上的女生相同。

1995年國中男生喜歡黑色

男生：金色的喜好，仍然排在前五名內。男生對金色的喜好，由小學中年級排名第一位，高年級掉落到第二位。國中仍然存在，但已退到第四位，高中以上，金色就完全由喜好色的前五名消失。國中男生喜好色第二位是白色，已經和高中、大專相似。第三位的黑色，大概可算是 "酷" 的感覺的顏色，國中男生似乎有點迫不及待地喜歡這個顏色了。

設計 GK

女生：白色的喜好在排名第一位。喜好的紫色系為藤紫色、灰薰衣草色（第六名，薰衣草）。從小學到大專的女生喜好色的前五名，國中生的最具羅曼

國中女生喜歡很高雅的顏色

蒂克的感覺，高中以上，反而變成更理性的藍色系顏色。另外黑色的喜歡，在第七名(未印刷出來)。

4. 高中男生和女生的喜好色比較，男生在第五位多了黑色，其他的色彩男女生完全相同。

高中男女生的喜歡色相同

男生：喜好色第一位是白色，另外，前五名中藍色系的色彩有二色，鮮黃色一色。排名的次序雖和高中女生有一點不同，但色彩內容一樣。

鮮藍色男女生都喜歡

女生：鮮黃色為第五位，女生對鮮黃色的喜好，國中的女生已經消失，進入前五名的是更柔和、羅曼蒂克的顏色，但是高中女生又出現鮮黃色(男生則到大專一直有鮮黃色在喜好色前五名內)。高中女生白色的喜好是第二位，和大專女生相同。第一位的喜好色為鮮藍色。鮮藍色可算是較"紳士"感覺的理性色，並不是氣質柔和的顏色。男生對於這個鮮藍，高中和大專都排名第二。可以說是男生蠻喜歡的顏色。然而女生對鮮藍色也是國中開始，都一直在喜好色排名的前三名內。

設計 GK

5. 大專女生喜好色的第一位，不再是白色或其他柔和色彩，而是更有個性的暗藍色。

大專男生的喜好色分歧大

男生：搶眼的黃色，反而在喜好色中升到排名第三，群青第四位，也是感覺較特殊。群青色已在小學低年級喜好色的第六名（沒有印刷出來），國中升到第五名，這是1995年發現的很特殊的地方。男生的喜好色，排在七、八名的色彩是黑色和暗藍的。其中暗藍色在大專女生為排名第一位，黑色為排名第六，可見男生對女生的喜好色，也有相當相似的地方。

女生：喜好色的第一位為暗藍色，顯示目前的大專女生，相當重視較有個性的顏色，不再像往常一樣，只選擇氣質很女性化的色彩而已。不過暗藍色的喜好比例，不算差距很大，表示具傳統價值觀的人數仍然很多(比白色多出了3%)。第三位鮮

設計 GK

大專女生喜歡有個性的顏色

藍也是顯明的顏色。此外排在第五名外的色彩，也是強烈的顏色，有黑(第六)、鮮紅(第七)、鮮黃(第八)，顯得現在大專女生，相當注重有自己的個性的事實。

綜合比較1970年和1995年顯示的特色

1. 1970年，無論男生、女生，暖色較被喜歡。

2. 1970年，無論男女學生，柔和色調比較受到喜好。尤其國中以上的女生，除一個鮮黃色以外，其他全部都是淺淡的柔和色調的顏色。

1995年女生的喜好色紫色系取代粉紅色

3. 1970年的女生，粉紅色的喜好非常高。1995年，粉紅色的喜好，在前五名一次都沒有出現。1995年，取代粉紅色出現，表現女性感覺的顏色，是紫色系顏色。

1995年的男女生都比較喜歡個性色

4. 1970年，高中以上的男生和女生，色彩喜好的顏色相當類似，讓人感到互相融合在一起。1995年男生、女生的前五名色，各有不相同的個性顯著的顏色。例如大專女生的暗藍，大專男生的群青。

5. 1970年和1995年，高中以上的男女學生的色彩喜好，互相吻合的地方仍然不少。例如白色和鮮藍色的喜歡，男女學生都在喜好排名的一、二名。

1995年的小學生很喜歡金、銀色

6. 1970年，女生對白色的喜好，國中才出現在第四名。但是1995年的女生，小學高年級起白色的喜好已出現，而且一直都是喜好色的排名第一、二名。

7. 1995年小學生最大特色為對金色、銀色的喜好非常顯著。尤其男生特別高（中部也高於北部）。1970年，金色的喜好只出現一次，在高年級男生，排名第五。

1970和1995年調查，金色很顯著地出現在各年級的厭惡色中，尤其是小學、中學厭惡色的第一位，和1995正相反。綜合起來，國中以下的男生喜歡金色，女生則無論1970，1995年都並不喜歡金色。

1970年喜好色溫和
1995年喜好色更獨立

8. 1970年的前五名全部顏色的綜合印象，性格溫和又溫暖。尤其女生的喜好色，溫暖而和藹可親。

9. 1995年的全盤性感覺喜好色中出現，金、銀色多。給人俗氣的感覺。涼色的藍色系也顯著增加，紅色系的顏色

只有一色。1995年的學生喜好，予人冷漠獨立的印象。

1995年調查，小學高年級以上的女生喜歡的藤紫色，雖然是氣質好的顏色，但不同於粉紅的溫和，紫色含有神祕面紗，不易親近。

1995年看法分歧，百分比不集中

10.1970年的調查，看法比較集中，百分比高，最高有45%的喜好。1995年的調查都沒有超過30%。個人的看法較分歧，百分比低，顯示每個人較有自己的個性。

附註：1970年和1995年(民國59年和84年)，台灣的一般社會情況比較

1.1970年，台灣的國民所得平均(GNP)為360美元。1995年約12,000美元。

1970年台灣的GNP360美元
1995年12000美元

2.1970年，彩色電視機昂貴，並不普及，電視台只有三台。1995年，家家都有一、二台彩色電視機，而且有數十個不同頻道的節目可以選擇。

3.1970年代，尚未開放為民主化社會。多數學生，習慣於只是乖乖聽話，不逾越規定。全台灣男女性人數的統計，男性較多。家庭結構，沿習男女性傳統價值觀念，離婚率低。未有所謂"單身貴族"名詞出現。

4.1970年代以後，隨著經濟的成長，台灣的一般人民，物質生活富裕，形成注重金錢的風氣，社會道德敗壞。

1970年代以後，注重金錢的風氣

5.家庭中小孩子人數普遍減少，小孩普遍在家庭中受到寵愛，較會自由活潑表達自己的意見。另一方面，小孩從小就必須面臨不斷的考試和競爭，不易養成溫暖厚實的性格。

6.男女性教育程度普遍提高，社會風氣開放離婚率高，女性自主性增強，「單身貴族」成為一部分人的時尚。

女性自主性強更有個性

金色的聯想

1995年做的喜好色調查，小學中年級學生對金色的喜好偏高，男生排名第一，女生排名第三。想進一步瞭解，小朋友喜歡金色的心理是什麼，用聯想調查的方法，讓小朋友寫出看到金色，心裡聯想到什麼，共寫出三項。下面是請台中市一個國小四年級的小朋友，寫出來看到金色色票時，自由聯想寫出三項事物的統計結果。回答人數男生64人，女生52人。（P112）

1970年(民國59年)台灣地區小學至大專學生喜好色前五名

男生	第一	第二	第三	第四	第五
小學中年級	鮮黃5.0Y 8.5/11.7	紅橙9.0R 5.7/13.5	鮮紫0.4RP 4.5/14.5	橙色6.8YR 7.1/12.7	鮮紅4.8R 4.4/14.3
小學高年級	鮮黃5.0Y 8.5/11.7	紅橙9.0R 5.7/13.5	偏黃淺綠8.6GY 7.5/8.7	鮮綠3.5G 4.2/7.8	金色1.5Y 7.4/4.7
國中	鮮黃5.0Y 8.5/11.7	偏黃淺綠8.6GY 7.5/8.7	橙色6.8YR 7.1/12.7	紅橙9.0R 5.7/13.5	偏藍鮮紫7.0P 3.7/12.3
高中	明藍3.5PB 4.5/8.6	淺天空5.4B 7.9/2.7	白色7.1R 9.0/0.1	偏黃淺綠8.6GY 7.5/8.7	鮮黃5.0Y 8.5/11.7
大專	淺天空5.4B 7.9/2.7	明藍3.5PB 4.5/8.6	肉色7.0R 8.0/3.8	淡青綠5.2BG 7.8/3.0	粉紅6.0RP 7.9/3.9

1995年(民國84年)台灣地區小學至大專學生喜好色前五名

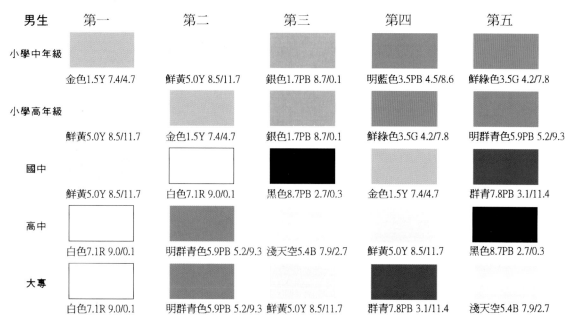

男生	第一	第二	第三	第四	第五
小學中年級	金色1.5Y 7.4/4.7	鮮黃5.0Y 8.5/11.7	銀色1.7PB 8.7/0.1	明藍色3.5PB 4.5/8.6	鮮綠色3.5G 4.2/7.8
小學高年級	鮮黃5.0Y 8.5/11.7	金色1.5Y 7.4/4.7	銀色1.7PB 8.7/0.1	鮮綠色3.5G 4.2/7.8	明群青色5.9PB 5.2/9.3
國中	鮮黃5.0Y 8.5/11.7	白色7.1R 9.0/0.1	黑色8.7PB 2.7/0.3	金色1.5Y 7.4/4.7	群青7.8PB 3.1/11.4
高中	白色7.1R 9.0/0.1	明群青色5.9PB 5.2/9.3	淺天空5.4B 7.9/2.7	鮮黃5.0Y 8.5/11.7	黑色8.7PB 2.7/0.3
大專	白色7.1R 9.0/0.1	明群青色5.9PB 5.2/9.3	鮮黃5.0Y 8.5/11.7	群青7.8PB 3.1/11.4	淺天空5.4B 7.9/2.7

1970年(民國59年)台灣地區小學至大專學生喜好色前五名

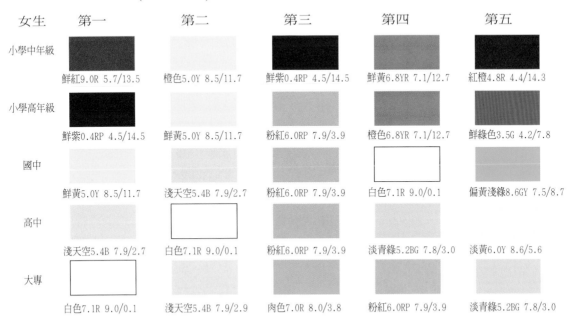

女生	第一	第二	第三	第四	第五
小學中年級	鮮紅9.0R 5.7/13.5	橙色5.0Y 8.5/11.7	鮮紫0.4RP 4.5/14.5	鮮黃6.8YR 7.1/12.7	紅橙4.8R 4.4/14.3
小學高年級	鮮紫0.4RP 4.5/14.5	鮮黃5.0Y 8.5/11.7	粉紅6.0RP 7.9/3.9	橙色6.8YR 7.1/12.7	鮮綠色3.5G 4.2/7.8
國中	鮮黃5.0Y 8.5/11.7	淺天空5.4B 7.9/2.7	粉紅6.0RP 7.9/3.9	白色7.1R 9.0/0.1	偏黃淺綠8.6GY 7.5/8.7
高中	淺天空5.4B 7.9/2.7	白色7.1R 9.0/0.1	粉紅6.0RP 7.9/3.9	淡青綠5.2BG 7.8/3.0	淡黃6.0Y 8.6/5.6
大專	白色7.1R 9.0/0.1	淺天空5.4B 7.9/2.9	肉色7.0R 8.0/3.8	粉紅6.0RP 7.9/3.9	淡青綠5.2BG 7.8/3.0

1995年(民國84年)台灣地區小學至大專學生喜好色前五名

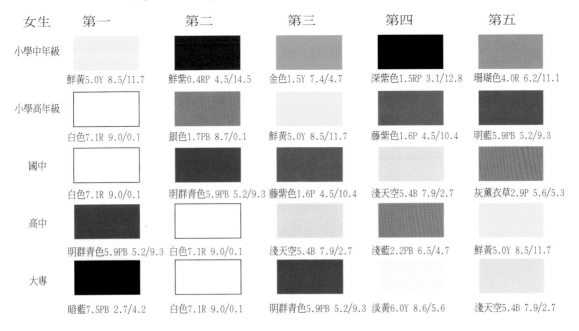

女生	第一	第二	第三	第四	第五
小學中年級	鮮黃5.0Y 8.5/11.7	鮮紫0.4RP 4.5/14.5	金色1.5Y 7.4/4.7	深紫色1.5RP 3.1/12.8	珊瑚色4.0R 6.2/11.1
小學高年級	白色7.1R 9.0/0.1	銀色1.7PB 8.7/0.1	鮮黃5.0Y 8.5/11.7	藤紫色1.6P 4.5/10.4	明藍5.9PB 5.2/9.3
國中	白色7.1R 9.0/0.1	明群青色5.9PB 5.2/9.3	藤紫色1.6P 4.5/10.4	淺天空5.4B 7.9/2.7	灰薰衣草2.9P 5.6/5.3
高中	明群青色5.9PB 5.2/9.3	白色7.1R 9.0/0.1	淺天空5.4B 7.9/2.7	淺藍2.2PB 6.5/4.7	鮮黃5.0Y 8.5/11.7
大專	暗藍7.5PB 2.7/4.2	白色7.1R 9.0/0.1	明群青色5.9PB 5.2/9.3	淡黃6.0Y 8.6/5.6	淺天空5.4B 7.9/2.7

金色的聯想（1997年1月，台灣中部小學4年級）

男生

　　A‧最先聯想到的事物

小學中年級學生看到金色想到金錢的％高

　　　　1. 金子、金錢　　26人(40.6%)

　　　　2. 太陽、陽光　　9人(14.0%)

　　　　3. 鉛筆、彩色筆等　7人(7.8%)

　　　　4. 有金色的裝飾品　5人

　　　　5. 有金色的紙片等　5人

　　　　6. 其他　　　　10人

　　B‧寫了三個聯想，其中包括有金子、金錢的總人數共44人(71%)

女生

　　A‧最先聯想到的事物

　　　　1. 金子、金錢　　17人(32.6%)

　　　　2. 太陽、陽光　　10人(19.2%)

　　　　3. 鉛筆、彩色筆等　6人(11.5%)

　　　　4. 有金色的裝飾品　5人(9.6%)

　　　　5. 有金色的紙片等　4人(7.7%)

　　　　6. 其他　　　　10人(19.2)

　　B‧寫了三個聯想，其中包括有金子、金錢的總人數共27人(48%)

結果的討論：

1. 第一個聯想，就想到金子和金錢的人數，男生比女生多。在三個聯想中，會聯想到金子和金錢的總人數，也是男生多。

男生比女生聯想到金錢的％高

2. 喜好色調查時，中年級男生的喜好色第一位是金色，女生是第三位。而且，男生對金色的喜好順位，小學高年級仍然在第二位，國中是第四位，女生只有在小學中年級，其他年級就沒有在前五名，可以判斷男生對金色的喜歡，超過女生。

3. 國中、高中、大專的女生，在最不喜歡的顏色前五名，都有金色，也可見女生對金色不喜歡。

也有人覺得金色不喜歡

4. 由金色最容易聯想到金子和金錢，而且喜好度又高，似乎現時社會風氣很注重金錢，也影響到小孩。

4.2色彩心理研究例（二）

聯想調查

　　色彩計畫時，把握色彩意象，加以適當的運用十分重要。色彩在觀看者的心中會產生什麼意象，可以由色彩聯想調查發現。由色彩產生的聯想，有可能是具體的實物，也有可能是抽象的心理感覺。不同國別、不同民族、生活在不同文化環境中的人們、產生的聯想不一定一樣，另外，個人的性別，年齡、個性，加上個人的心情，都會影響到聯想。

　　由聯想產生的色彩意象，是色彩感性的應用上很重要的資訊。色彩聯想的調查，在色彩心理研究的重要方式之一。

大專學生色彩好惡及聯想調查 1983年(753人)，1994年(281人)【註54】
調查方法如下：

　　共用20張12×17.5公分大張色票，貼在白色底紙上，依次拿給學生看。學生對看到色票寫下喜歡○，或不喜歡✕，或中性△。並且寫下自己看到這張顏色，聯想到什麼。色票和拿給學生看的次序，1983年和1994年都相同。喜歡或不喜歡的顏色沒有限制，多少張都可以。

　　下面舉出共20張調查色中，較受喜好的顏色，白、黑、綠、明紅紫，以及不喜歡色，中灰、褐為例，看看產生什麼聯想以及喜歡和不喜歡的理由。

喜好色的聯想

白色：1983年和1994年的調查，男女生對白色，喜好度都相當高。

> 1983年，女生：喜歡84%，不喜歡15%
> 　　　　男生：喜歡42%，不喜歡24%
> 1994年，女生：喜歡92%，不喜歡7%
> 　　　　男生：喜歡74%，不喜歡18%

聯想：1983，1994都類似。

女生			男生		
純潔，白紗，新娘	26%		純潔，純情	18%	
柔和，高雅，清爽	24%		白雲，雪	10%	
舒適，和平	16%		乾淨，清新	8%	
白雲，棉花，護士	10%		高雅，柔和	5%	

1983年和1994年的色彩喜好和聯想

設計　*GK*

設計　*GK*

看到白色聯想最多是純潔、新娘

設計 GK

黑色被覺得酷

黑色的聯想高雅、穩重、神秘

黑色：1983年的調查，黑色的喜歡在20色中的排名，女生是
　　　第七位，男生是倒數第七位。

　　　1994年黑色的喜好排名，女生變成第二位，男生變成
　　　第六位，相當被喜歡。

　　　1994年聯想用詞，也出現"酷"、"有個性"等詞。

　1983年，女生：喜歡66%，不喜歡30%
　　　　　　　　　　　男生：喜歡36%，不喜歡39%
　　　　　　　1994年，女生：喜歡82%，不喜歡14%
　　　　　　　　　　　男生：喜歡69%，不喜歡24%

聯想：1983年和1994年類似者合併在一起，有特殊的才另外
　　　列舉。

女生：高雅，穩重，堅強30%	男生：神祕，無限　　　40%
神祕　　　　　　23%	高貴，穩重，莊重12%
(1983)恐懼，悲傷，沈悶　7%	(1994)酷，有個性　　　16%
(1994)酷，孤獨，冷漠　　10%	夜晚，黑暗，黑洞13%
黑夜，黑洞　　　8%	罪惡，恐懼，沈重　8%
頭髮，眼睛　　　5%	容易搭配　　　　34%

鮮綠男女生都很喜歡

鮮綠：1983年和1994年前後二次的調查，男女學生對鮮綠的
　　　喜好排名，都在前五名內。

　1983年，女生：喜歡70%，不喜歡25%
　　　　　　　　　　　男生：喜歡63%，不喜歡13%
　　　　　　　1994年，女生：喜歡77%，不喜歡11%
　　　　　　　　　　　男生：喜歡70%，不喜歡19%

聯想：

女生：大自然，草原，樹45%	男生：大自然，樹木，草42%
清新，舒適，溫和14%	清新，舒適，涼爽11%
活潑，有生氣　　10%	和平，自由　　　2.2%
綠色用品　　　　3%	郵差，衣服　　　7%
青春，可愛	青春，可愛

設計 GK

明紅紫：1983年和1994年的調查，喜好排名變動大。

1983年，女生：喜歡47%，不喜歡49.4%

男生：喜歡42%，不喜歡29%

1994年，女生：喜歡76%，不喜歡16%

男生：喜歡76%，不喜歡17%

明紅紫色於1983年調查時，在20色中喜歡的排名，女生為第16位，男生為第12位。但是1994年調查時，喜歡的排名，女生為第4位，男生為第2位，變動極大。但是聯想的內容1983年和1994年都大致類似。聯想相同，喜好度卻增加，可見改變的是價值觀的不同。

聯想：

女生：嫵媚，女性，溫柔　　　　　　　　　18%

　　　高雅，活潑，青春，可愛　　　　　　12%

　　　快樂，天眞，浪漫，小女孩，笑臉　　9%

　　　喜氣　　　　　　　　　　　　　　　3%

男生：女人，小女孩，化粧品　　　　　　　20%

　　　柔美，女性，甜蜜　　　　　　　　　12%

　　　嫵媚，高雅，活潑，青春洋溢　　　　6%

　　　亮麗，花　　　　　　　　　　　　　5%

　　　羅曼蒂克　　　　　　　　　　　　　2%

不喜歡色的聯想

中灰：1983年和1994年的調查，中灰色在20色中的排名，女生有一次最後一名，有一次最後第三名。男生則是兩次都是最後一名。由下面的聯想，觀察中灰色不被喜歡的理由。

1983年，女生：喜歡44%，不喜歡53%；

男生：喜歡20%，不喜歡58%

1994年，女生：喜歡35%，不喜歡55%；

男生：喜歡21%，不喜歡56%

聯想：

1983年明紅紫色（深粉紅）不被喜歡
1994年非常被喜歡

設計 GK

中灰色一直不被喜歡

設計 GK

設計 *GK*

褐色一直不被喜歡

女生：混濁，灰暗　　　24%　　男生：灰暗，混濁　　　21%

　　　沈悶，死氣沈沈　12%　　　　　失意，悲傷　　　12%

　　　孤獨，悲哀，沒希望7%　　　　水泥，馬路　　　11%

　　　空氣污染，髒　　6%　　　　　孤獨，沈悶，沒生氣8%

　　　水泥　　　　　　6%　　　　　老　　　　　　　5%

　　　老　　　　　　　4%　　　　　陰天　　　　　5.3%

　　　老鼠　　　　　　4%　　　　　俗，死板　　　2.5%

　　　　　　　　　　　　　　　　　老鼠　　　　　1.2%

褐色：褐色是另一色不被喜歡的顏色。褐色不僅在台灣如此，世界其他國家的色彩調查，褐色也常排名在最後。兩次的調查，男生比女生更不喜歡褐色。

1983年，女生：喜歡56%，不喜歡40%

　　　　　男生：喜歡34%，不喜歡45%

1994年，女生：喜歡46.5%，不喜歡41%

　　　　　男生：喜歡35%，不喜歡55%

聯想：

女生：深暗　　　　　9.3%　　男生：沈悶，灰暗　　16.5%

　　　泥土，排泄物　8.6%　　　　　深暗　　　　　13%

　　　樹木　　　　　7.6%　　　　　樹木　　　　　12%

　　　濁　　　　　　6%　　　　　　咖啡　　　　　12%

　　　沈悶，沈重　　5.5%　　　　　濁　　　　　　11%

　　　老氣，沒精神　5%　　　　　　污濁，髒　　　8.4%

　　　髒，窮困，俗　5%　　　　　　沈悶，沈重　　6%

　　　　　　　　　　　　　　　　　俗　　　　　　2.8%

　　　　　　　　　　　　　　　　　老　　　　　　0.8%

其他各色的聯想：1983年，1994年以及男女生綜合的聯想反應

鮮紅 6.3R 5.0/15.7

喜歡的理由：

活潑，熱情，鮮艷，喜慶，愉快，朝氣

不喜歡的理由：

太刺眼，艷麗，俗氣，鮮血，太搶眼

設計 *GK*

鮮紅—活潑，熱情

鮮紅紫 3.5R 4.3/14.2

喜歡的理由：

活潑，鮮艷，喜氣，熱情，活力

不喜歡的理由：

太耀眼，太鮮艷，太強烈，鮮血

淺紅 6.4R 6.6/11.0

喜歡的理由：

溫和，柔和，有女人味，舒服，淡雅，活潑

不喜歡的理由：

濁，沒個性，不明亮，近膚色，俗氣

暗紅 10R 3.5/3.4

喜歡的理由：

穩重，深沈，高貴，神祕，古樸，易搭配

不喜歡的理由：

太暗淡，沈重，老，壓迫感，無生氣

鮮紅橙 6.7R 5.5/15

喜歡的理由：

活潑，鮮艷，明朗，溫暖，朝氣，青春

不喜歡的理由：

艷麗，刺眼，俗氣，強烈，不易配色

鮮橙色 1.3YR 6.5/13.0

喜歡的理由：

活潑，明亮，橘子，溫暖，清爽，亮麗

不喜歡的理由：

太鮮明，濁，俗氣，不純，刺眼

鮮紅—紫活潑、太鮮艷

設計 GK

淺紅—溫和、柔和、沒個性

暗紅—穩重，沈重

鮮紅橙—活潑，鮮艷，刺眼，俗氣

設計GK

淺黃—柔和，淡雅

淺黃 6.3Y 8.5/8.8

喜歡的理由：

柔和，淡雅，清爽，明朗，活潑，舒坦

不喜歡的理由：

淡而無味，死沈，輕浮，不明顯，不鮮明

鮮黃 4.8Y 8.4/12.8

喜歡的理由：

明亮，活潑，鮮艷，柔和，清新，開朗，

醒目

不喜歡的理由：

鮮黃—明亮，活潑

搶眼，太鮮活，太亮，明度高，強烈

鮮青綠—大自然，清爽

鮮青綠 3.0BG 4.9/9.1

喜歡的理由：

大自然，清爽，舒服，明朗，安靜，和

平，朝氣

不喜歡的理由：

深濃，沈悶，俗氣，彩度高，晦暗

淺青—清爽，海闊天空

淺青 5.6B 5.8/5.9

喜歡的理由：

清爽，海闊天空，天空，海水，平靜，高尚

不喜歡的理由：

濁，不明朗，太深暗，太淡

鮮青 8.5B 4.2/6.4

喜歡的理由：

穩重，高雅，深沈，海，高貴，端莊，神祕

不喜歡的理由：

太深色，沈濁，重感，憂鬱，呆板，海底

鮮青—穩重，高雅

鮮青紫 8.0PB 3.9/9.3

喜歡的理由：

高雅，穩重，高貴，寧靜，神祕，溫和，大方

不喜歡的理由：

暗淡，沈重，悲哀，俗氣，老氣，陰沈

鮮青紫—高貴，悲哀

鮮紫 9.1P 3.8/9.1

喜歡的理由：

高貴，神祕，羅曼蒂克，鮮艷，穩重，溫和，華麗

不喜歡的理由：

俗氣，太惹眼，妖艷，濃郁，沈重，暗

鮮紫—高貴，神祕，妖艷

淺灰 N 7.0

喜歡的理由：

高雅，柔和，清爽，高尚，易搭配，舒服，大方，輕

不喜歡的理由：

沒生氣，鼠毛，寒冷，輕浮，沒個性

淺灰—高雅，柔和，沒生氣

設計†GK

設計†GK

設計†GK

4.4色彩心理研究例（三）

色彩意象的調查和因素分析【註41,42,43,44,51,52】

語意差異法也是意象調查的良好工具

設計GK

調查用刺激

受試者資料頁

調查用尺度
雙極形容詞

調查對象

在心理研究的方法中，有稱爲「語意差異法SD法」（也稱語意微分法）的研究工具，在心理研究的領域中被運用得很廣，尤其是意象調查的良好工具。

SD法廣泛的應用領域，包括心理意象的探討，語言發展，形態的感覺，比較文化的研究之外，市場學可以應用SD法探討品牌意象、廣告效果等。設計案件的進行中，可以使用SD法探索消費者對於設計的意象，這樣會有助於設計決策。

SD法的施行須先決定三項要件:
(1)調查用的刺激(Stimulus)，也就是想調查的事物。
(2)編訂調查用尺度(Scale)，就是編訂問句和評定的尺度。
(3)調查對象(Subject)的決定。

想調查的東西，各種事物都可以當主題。例如色彩、具體的產品、某企業形象的調查等，都可以當意象調查的刺激。

調查用尺度的編訂，就是調查問卷的製作。內容包括受試者的資料頁，普通叫「面頁，Face page」。一般要受試者填寫性別、年齡、教育程度等。這些資料是考慮將來統計時，相要觀察不同背景的人，調查回答的結果會有什麼不同。資料頁可以依研究的需要編訂。但是須要十分留意的是要讓回答者不會有回答上的困難。

至於調查尺度的編訂，首先須選擇相對性形容詞，例如：好-壞，美-醜，高雅-低俗等等。普通稱也爲雙極形容詞。在雙極形容詞中，通常分成五段或七段的評定階段，讓受調查者打勾。雙極形容詞有時編訂十餘對，也有更多的。因爲是探討心中的感覺，在形容詞的編訂上，不一定選擇很直接的形容詞。有時故意選擇非直接的評定詞，反而可能探索到隱藏心中的感覺。

調查對象的決定，可以依照正統的抽樣方式，或者以選定的對象，做爲調查的標本。

調查後所收集的資料，可用電腦軟體Excel，或專業的統計軟體SAS、SPSS等做統計處理。由各尺度的平均值可以繪圖出來SD的意象圖（Semantic Profile）。由意象圖容易觀察整體性的感覺，這是SD法的優點之一。另外也可以由電腦的計算做因素分析。因素是影響心理感覺的基本因子(Factor，有些書稱因子分析)。另外電腦計算的資料，還可以有調查尺度間相關係數，由相關係數的觀察，也可以獲得有價值的研判結果。

日本、美國、台灣的紅、藍SD意象圖【註14,44】

由日本前東京大學教授大山正著作，"色彩心理學入門"引用。美國和日本的結果是大山教授和另外教授的共同調查，台灣的部份是大山教授和筆者共同在台灣調查得到的結果。這個三國比較的SD意象圖，已經把調查時所用的形容詞，整理為評價性（Evaluation）、活動性(Activity)和力量性(Potency)三組表示。這是SD法創始者Osgood當時由因素分析得到的三主要因素，其他研究者在做類似調查和因素分析時，也大致都會抽出這三因素是主要因素。分別整理成三項目更容易觀察SD意象圖的結果。

用SAS、SPSS統計處理

由SD意象圖觀察

設計GK

三主要因素
評價性
活動性
力量性

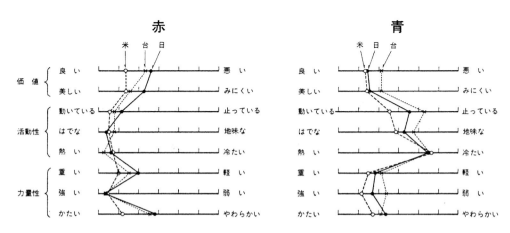

日本，アメリカ，台湾における色に対するＳＤ法プロフィールの比較

日本、美國、台灣對紅、藍的SD意象比較
（由大山正著　色彩心理學入門，1994）

設計GK

鮮紅色尖銳

美國不覺得紅色代表女性

喜歡鮮紅色

台灣和美國加州大學生的鮮紅色SD意象圖 【註46】

　　1988年4月，筆者在美國加州聖荷西和長堤大學，對修色彩學課程的學生做了對色彩意象的SD調查。同年10月，在台灣台北工專、實踐家專、也對修色彩學的學生做了同樣的調查。調查時所用的色彩刺激共15種。下圖以其中紅色和藍色為例子，比較兩地學生對紅色和藍色感覺到的色彩意象，有什麼相同和不同的地方。

　　調查時使用的形容詞問句共18對，下圖整理成10對顯示了曲折形的SD意象圖。

　　尖銳：美國和台灣的學生都覺得鮮紅色有尖銳的感覺。

　　年輕：兩國學生都覺得鮮紅色是年輕的感覺。台灣學生比美國學生更覺得鮮紅色年輕。

　　安詳或粗魯：紅色有些粗魯的感覺。

　　熱：兩國學生都一致覺得鮮紅色很熱。

　　女性或男性：台灣學生覺得紅色是女性的感覺，美國學生不覺得。

　　強弱：兩國學生都覺得鮮紅色是很強的感覺

　　美、宜人、好：兩國學生都覺得，鮮紅色是讓人覺得喜歡的顏色。

參考資料

語意差異法SD法原創人Charles Osgood做語意分折時，所選擇的50對形容詞。

good-bad	large-small	beautiful-ugly	yellow-blue	hard-soft	sweet-sour	strong-weak
clean-dirty	high-low	calm-agitated	tasty-distasteful	valuable -worthless	red-green	
young-old	kind-cruel	loud-soft	deep-shallow	pleasant-unpleasant	black-white	
bitter-sweet	happy-sad	sharp-dull	empty-full	ferocious-peaceful	heavy-light	
wet-dry	sacred-profane	relaxed-tense	brave-cowardly	long-short	rich-poor	clear-hazy
hot-cold	thick-thin	nice -awful	bright-dark	treble -bass	angular-rounded	
fragrant-foul	honest-dishonest	active-passive	rough-smooth	fresh-stale	fast-slow	fair-unfair
rugged-delicate	near-far	pungent-bland	healthy-sick	wide-narrow		

　　這50組形容詞Osgood分析得到評價性evaluation，力量性potency，活動性activity三組主要因素。心理學上有共識，這些也是人類心理感覺的三個基本的方向。SD調查問卷用的形容詞，可以自已尋找決定，但上列形容詞也可做選擇的參考。本書內容調查表使用的形容詞，作者乃是由上列找了17對，另外自己加1對編成的。

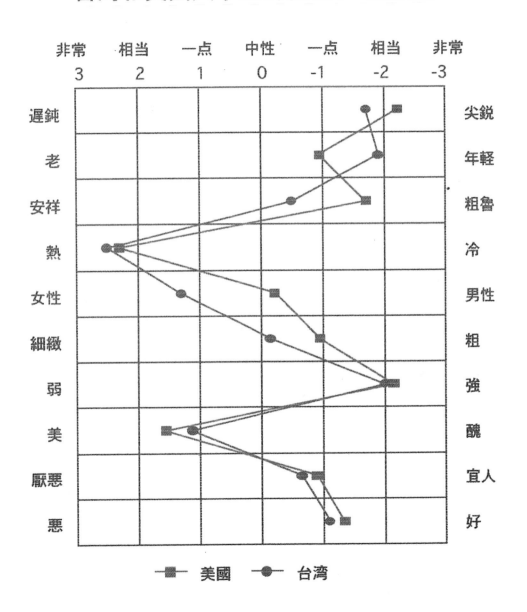

台湾和美國大學生的紅色SD意象圖

台灣和美國大學生的藍色SD意象圖

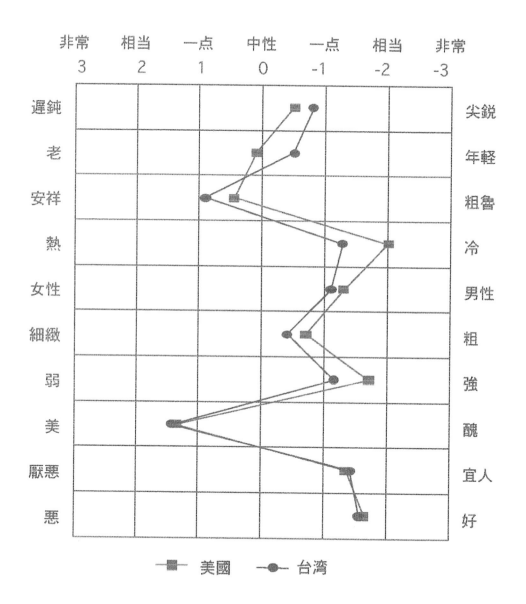

非常	相當	一点	中性	一点	相當	非常
3	2	1	0	-1	-2	-3

遲鈍　　　　　　　　　　　　　　尖銳
老　　　　　　　　　　　　　　　年輕
安祥　　　　　　　　　　　　　　粗魯
熱　　　　　　　　　　　　　　　冷
女性　　　　　　　　　　　　　　男性
細緻　　　　　　　　　　　　　　粗
弱　　　　　　　　　　　　　　　強
美　　　　　　　　　　　　　　　醜
厭惡　　　　　　　　　　　　　　宜人
惡　　　　　　　　　　　　　　　好

■ 美國　　● 台灣

台灣和美國加州大學生的鮮藍色意象圖（1988年調查）

　　本圖和上頁的SD圖是1988年，在美國加州聖荷西和長堤大學（ San Jose, Long Beach），對選讀色彩學課程的學生所做的色彩意象調查結果。

　　鮮藍色的整體性印象，美國和台灣學生的看法都很類似。尤其覺得鮮藍色美、宜人和好的感覺，差不多完全一致。

台灣和美國加州大學生的鮮藍色意象圖（1988年調查）【註46】

　　本圖和上頁的SD圖是1988年，在美國加州聖荷西和長堤大學（San Jose, Long Beach），對選讀色彩學課程的學生所做的色彩意象調查結果。鮮藍色的整體性印象，美國和台灣學生的看法都很類似。尤其覺得鮮藍色美、宜人和好的感覺，差不多完全一致。

以聖荷西和長堤大學做的調查

台灣、日本、中國大陸（北京）、韓國和印尼大學生的鮮紅色意象圖（1995年底，1996年年初調查）【註54】

　　五國的大學生，對鮮紅色差不多一致的感覺是：積極、強、美、熱和好。印尼最覺得鮮紅色尖銳。台灣最覺得鮮紅色是女性的感覺。日本對鮮紅色的感覺，比其他國家的大學生都不好，也看出來日本大學生的評價得分，都比其他國家低一點（比較靠近中央）。這表示日本學生的評分比較保守（只有鮮紅覺得熱，日本的評分最高）。相反的是印尼學生，他們評價的得分，往往都在最前面或最後面。由這裡感覺到，不同國家文化的不同。日本學生表示意見比較含蓄，印尼學生表示意見，比較自由開放。

設計GK

鮮紅色─北京、上海、廈門、西安和哈爾濱大學生的鮮紅色意象圖 （1995年底，1996年初調查）

　　這個圖是大陸五個城市，對鮮紅色的心理感覺。由這個SD意象圖可以看出，各地區的意象圖相當一致，不像五個國家的結果那樣，分歧很多。同一國家和民族，有相同的文化，看法很像應該是理所當然的。

設計GK

　　不過，也是有一些分數高低的不同。例如北京的意見，比較強一點，西安、哈爾濱都比較弱一點。這應該是地區文化的影響。北京是中國的首都，對外的接觸多，有可能在這裡的學生，對事物的意見表達，比較有自信。相反的，西安雖是古都，現在也在積極發展觀光事業，但是西安人民的生活，還是比較平實。雖然大陸的大學，學生來自全國各地，但是本地的學生還是佔大部份。因此地域文化的不同，還是有機會反映在心理感覺的表達上面。

設計GK

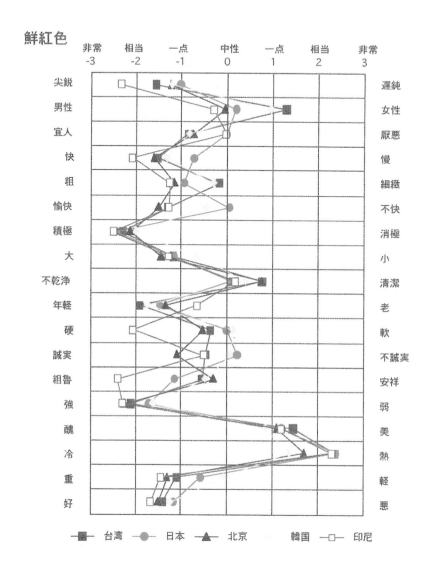

鮮紅色

	非常 -3	相当 -2	一点 -1	中性 0	一点 1	相当 2	非常 3	

尖鋭　　　　　　　　　　　　　　　　　　　　　遲鈍
男性　　　　　　　　　　　　　　　　　　　　　女性
宜人　　　　　　　　　　　　　　　　　　　　　厭惡
快　　　　　　　　　　　　　　　　　　　　　慢
粗　　　　　　　　　　　　　　　　　　　　　細緻
愉快　　　　　　　　　　　　　　　　　　　　　不快
積極　　　　　　　　　　　　　　　　　　　　　消極
大　　　　　　　　　　　　　　　　　　　　　小
不乾淨　　　　　　　　　　　　　　　　　　　　清潔
年輕　　　　　　　　　　　　　　　　　　　　　老
硬　　　　　　　　　　　　　　　　　　　　　軟
誠實　　　　　　　　　　　　　　　　　　　　　不誠實
粗魯　　　　　　　　　　　　　　　　　　　　　安祥
強　　　　　　　　　　　　　　　　　　　　　弱
醜　　　　　　　　　　　　　　　　　　　　　美
冷　　　　　　　　　　　　　　　　　　　　　熱
重　　　　　　　　　　　　　　　　　　　　　輕
好　　　　　　　　　　　　　　　　　　　　　惡

━■━ 台湾　　━●━ 日本　　━▲━ 北京　　　━━ 韓国　　━□━ 印尼

台灣、日本、中國大陸（北京）、韓國和印尼大學生的鮮紅色意象圖

　　五國的大學生，對鮮紅色差不多一致的感覺是：積極、強、美、熱和好。印尼最覺得鮮紅色尖銳。台灣最覺得鮮紅色是女性的感覺。日本對鮮紅色的感覺，比其他國家的大學生都不好，也看出來日本大學生的評價得分，都比其他國家低一點（比較靠近中央）。這表示日本學生的評分比較保守（只有鮮紅覺得熱，日本的評分最高）。相反的是印尼學生，他們評價的得分，往往都在最前面或最後面。由這裡感覺到，不同國家文化的不同。日本學生表示意見比較含蓄，印尼學生表示意見，比較自由開放。

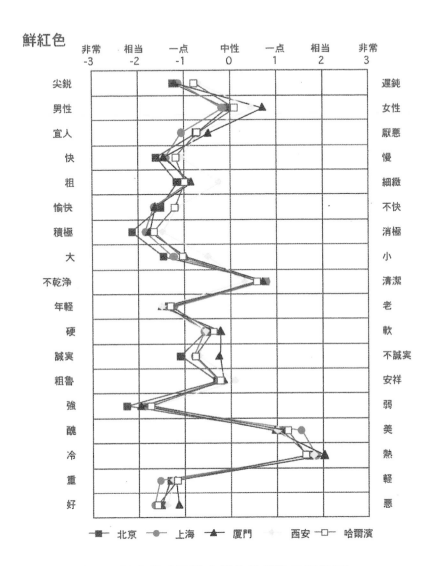

鮮紅色—北京、上海、廈門、西安和哈爾濱大學生的鮮紅色意象圖

　　這個圖是大陸五個城市，對鮮紅色的心理感覺。由這個SD意象圖可以看出，各地區的意象圖相當一致，不像五個國家的結果那樣，分歧很多。同一國家和民族，有相同的文化，看法很像應該是理所當然的。

　　不過，也是有一些分數高低的不同。例如北京的意見，比較強一點，西安、哈爾濱都比較弱一點。這應該是地區文化的影響。北京是中國的首都，對外的接觸多，有可能在這裡的學生，對事物的意見表達，比較有自信。相反的，西安雖是古都，現在也在積極發展觀光事業，但是西安人民的生活，還是比較平實。雖然大陸的大學，學生來自全國各地，但是本地的學生還是佔大部份。因此地域文化的不同，還是有機會反映在心理感覺的表達上面。

【簡易補充知識】

色彩有多少？

實際上該問的是「你的眼睛有多好？可以分辨到多細？」

電腦的螢幕可以產生約1660多萬色（色光三原色RGB，R256×G256×B256＝16,777,216色）。但是人類的眼睛，無法辨別到那麼多。有人推算出物体色（有別電腦螢光幕的光色）有729萬色。

一個鮮豔色的色相環，眼睛健全的人，大概可以分辨到120色。這是大約波長相差3nm，就可以辨別為不同色的意思。

最小可以辨別的範圍，稱為「jnd-just noticeable difference. 最小辨別閾」。

實用上，用色名表達色彩時，大約在100色以下。用色票比對時，大約可到數千色。曼色爾標準色票有1700色左右，Pantone 的織品色票大約2300色。有一家日本色彩社出版了4500色的曼色爾色票集。測色儀器則可以量測到數百萬色。

色濃度

色濃度英文稱為depth 或tinctrial strength.。布料染色時，色彩染得很飽和，可稱為濃，也會稱染得深。色濃度有些像彩度，但並不相同，因為無彩色的黑色、灰色也談色濃度。

美國、日本的染整業者，都會提到傳統的色彩學所談的色彩三屬性，對他們沒有用處，因為布料染色的效果，須要考慮的是濃度如何，濃度不同，褪色的情形也不同。

顏料

粉末狀的顏料－粉狀、不加結合劑的顏料。自己溶膠再將顏料調合使用。

半固体的顏料－顏料和結合劑，調合成半固体狀的一些顏料，我們使用得很多。

水性顏料－ 溼性顏料

a.水彩 water color b. 廣告顏料 poster color c. 不透明水彩 tempera, goache

d.西洋壁畫顏料fresco -灰泥未乾前就作畫的西洋壁畫顏料。這種方式的壁畫也稱fresco 畫。

油畫顏料－顏料和乾性植物油調合而成。繪畫顏料中最重要的顏料。

合成樹脂顏料－以合成樹脂溶液代替油調合作成的顏料。

壓克力顏料是這種顏料＋固体的顏料

固体水彩顏料－用阿拉伯膠水等溶液調合，放在模子裡乾硬作成的顏料。墨也可以算是這種顏料。

粉彩－粉彩分為硬和軟的兩種。硬的較pastel solid, 軟的叫pastel tender。混色不易，也容易掉色，要噴固定膠水fixative固定。工業設計、人像畫等使用粉彩較多

粉筆chalk :上課用的粉筆屬此類顏料。顏料加熟石灰用水調合作成的。

5

紅色系

紅色是生命的的顏色。

鮮豔的紅色，強烈、熱情且活力充沛。

初始的色彩語言，只把顏色分為黑白明暗兩種，接著出現的是紅色的色名。

世界各國的國旗，用得最多的顏色是紅色。

在我們的文化裡，紅色是吉利、喜慶的象徵，也常被當做是美的代名詞。

粉紅色柔和而羅曼蒂克，深紅色豪華而穩重。

紅紫是三原色的紅叫Magenta。

生活文化中,紅色向來佔重要地位

　　古來,紅色就是色彩的代表。代表美、代表尊貴、也是女性的代名詞。現在一般人想用顏色美化或裝飾,常先想到紅色。喜慶、熱情、活潑、鮮艷、年輕、熱鬧,紅色都扮演著主角。

　　紅色常成為流行色的主要色,但是為了有新鮮感,每每用各種不同名稱出現。中華文化的意象常會讓人聯想到紅色。紡拓會巴黎台北中心開幕時,密特郎總統夫人特別光臨參觀了服裝表演。為了要表現中華文化的意象,著名服裝設計師潘黛麗,以鮮艷的紅作為主題色彩所設計的服裝,頗獲好評。

紅常指權貴和女性【註22,23】

　　紅色歷來有豪華寵顯的意思,也喻指女性。從前,有官爵或豪富的門戶,才能使用紅色的門,稱為朱戶。後漢時代朱色只有公主、貴人才能穿,其他人不准當做服色。

　　用「紅」當形容詞時,往往指女性、花或美麗喜悅的事。權貴及女性居住的華麗樓房稱紅樓,年輕女性的房間稱紅閨。曹雪芹以鄉宦賈府的寶玉為中心,描寫繁華富貴以及一群女性的故事就是「紅樓夢」。 紅妝是婦女的妝飾,紅淚則是美人之淚。紅粉、紅顏均喻婦女艷麗的容貌。當然,容貌是無法久常,「紅顏未老恩先斷」(白居易、後宮詞)是無奈的辛酸;「衝冠一怒為紅顏」是吳三桂為了陳圓圓,引清兵入關的典故。自古以來不論中外,為了紅顏而身敗名裂,

中華文化的意象常會讓人聯想到紅色。

作者　攝

指女性、花或美麗喜悅的事

權貴及女性居住的華麗樓房稱紅樓

紅樓夢
賈寶玉　林黛玉　薛寶釵　鳳姐
紫娟　襲人　大觀園　劉姥姥

作者　攝

甚至引起戰爭的也屢見不鮮。紅顏薄命是美人卻是命薄之喻。紅顏有時候用作少年的比喻，「紅顏美少年」就是。

較早在日本，紅色一定是女性使用的顏色，男性還不敢說喜歡紅色，因為怕被譏笑為娘娘腔（現在已完全不同）。曾經有一個日本作家在他的書裡寫過，早期年輕青澀年代時，有一次由外面回來，看見家裡玄關排著一雙紅色木屐，就聯想到是一個年輕女性，心中忐忑不已。

據說，日本古俗新娘回娘家要帶生薑，書中說，粉紅色的生薑象徵害羞的新娘，是日本優雅又美好的好習俗。紅色代表花，紅綻形容花盛開；紅影是花影；紅雪、紅雨則是比喻櫻花、桃花紛紛飄落如同紅色的雨或雪一般。譬如「桃花亂落如紅雨」（李賀、將進酒）；「花飛紅雨送殘春」（殷堯藩、襄口阻風詩）；紅怨則是比喻惋惜落花的心情。大陸嶺南盛產荔枝，書中說，古時荔枝成熟時舉行的宴會，宴席上及窗壁都置放荔枝，望之如紅雲，稱為紅雲宴。

「紅豆生南國，春來發幾枝，願君多採擷，此物最相思」（王維"相思"），小小、鮮紅、堅硬的紅豆（植物學上叫孔雀豆），豆上有心形花紋，也稱相思子。有很多人在紅豆樹下尋找相思子，撿起來作為相送的紀念品。現代用金錢容易購買精美的禮物，可是這種純樸自然的禮物，反而比金錢購買的東西更富心意，也更有意義。

紅比喻熱鬧繁華

紅塵是熱鬧繁華的人間俗世。紅樓夢描述的正是紅塵人間的悲喜聚散，所以在它開頭的第一回，就這樣描述：「這東南有個姑蘇城，城中閶門內，最是紅塵中一二等富貴風流之地」。今日的花花世界，更可以說是紅塵無疑，而繁華都市裡的紅男綠女，更為紅塵增添不少顏色。

喜事用紅色象徵

民間禮俗，紅色一定少不了，喜事寄紅帖、包紅包送禮，都是紅色。新娘嫁妝，迎娶用品，一件件都要貼上紅紙。生了孩子用紅蛋報喜，也請人吃紅飯。對中年以上的人做的色彩心理研究，無論男女性，紅色的聯想最多的總是「喜事」。

害羞的新娘

古時荔枝成熟時舉行的宴會，宴席上及窗壁都置放荔枝，望之如紅雲，稱為「紅雲宴」。
（荔枝色約2.5R4.5/12）

紅豆生南國，春來發幾枝，願君多採擷，此物最相思
（紅豆色約2.5R3.5/12）

作者　攝

（下表：1995年，調查40歲至88歲男女性，共352人之統計結果）。

中年以上男女性對紅色的心理

聯想詞	男聯想人數	男性共	男聯想%	女聯想人數	女性共	女聯想%
1喜事	42	156人	27.81	44	196人	22.8
2喜慶	4		2.65	16		8.29
3花	8		5.3	19		9.84
4血	16	年齡	10.6	17	年齡	8.81
5紅包	10	最小45歲	6.62	13	最小40歲	6.74
6過年	15	最大88歲	9.93	9	最大85歲	4.66
7熱情	9	平均61.6歲	5.96	13	平均58.9歲	6.74
8吉祥	4		2.65	5		2.59
9女性	4	喜歡紅	2.65	0	喜歡紅	0
10年輕	0	91人=58.8%	0	7	148人=75.5%	3.63
11漂亮	0	不喜歡	0	6	不喜歡	3.11
12太陽	6	44人=28.2%	3.97	6	37人=18.8%	3.11
13國旗	3	無意見	1.99	5	無意見	2.59
14蘋果	3	11人=7.0%	1.99	4	8人=4.1%	2.07
15紅龜粿	2		1.32	3		1.55
16火	7		4.64	3		1.55
17活力	0		0	3		1.55
18危險	3		1.99	0		0
19熱	4		2.65	0		0
20鮮豔	3		1.99	0		0
21其他						

紅色常讓人有溫馨的懷念

紅磚色也讓人發思古之幽情。「一府二鹿」的古都台南和鹿港，許多的街道、房屋、小巷，或豎立的壁面、走的步道，都是用紅磚做成的，相對於現在很多的灰色的鋼筋水泥，紅磚讓人產生鄉情。著名作家三毛，曾在她的書中描述她喜歡上她擁有的那座房屋，是因為她看到用紅色清水磚做圍牆的屋頂花園。她說：「為什麼在台北不起眼的小巷中有鹿港！」。她驚喜之餘，當場毫不遲疑地就決定買下來。

台北市以紅磚鋪人行步道，雖然未能發揮十分理想的效果，但是當時的市長確實花了一番的心思。台北西門町有用紅磚建成的紅樓戲院。這個建築物雖然已經老舊，但是讓人懷念古老西門町繁華的日子，因此格外珍貴。現在已經決定要把它留作紀念性的博物館。

清水磚圍牆的屋頂花園
紅磚讓人產生鄉情　　　作者 攝

台北西門町紅磚建成的紅樓戲院，留作紀念性的博物館

廟宇是居民精神寄託的地方

以深紅為主色的廟宇，更是鄉鎮村落居民的生活中心，也是大家精神寄託的所在，朱紅色的屋瓦固不用說，就是廟門、柱子、椽樑及使用的木魚、大鼓或門上掛的八卦彩、燈

三峽祖師廟

作者　攝

情人節送紅玫瑰花

red letter
red word
in the red

鮮紅是熱情的象徵
夏威夷女郎會把鮮紅色的佛桑花
Hibiscus，插在耳朵邊，顯得更加
活潑熱情。佛桑花是夏威夷的州
花，色彩約為*10RP 5/12*。是鮮豔
偏紅的紅紫色。

飾...，小則由小小的土地公祠到大的富麗堂皇的神殿廟宇，都是以紅色為主色，因為可以使人感覺親近、鼓舞、信賴和景仰。被神格化的老樹，也圍一塊紅布象徵神明。香火鼎盛的台北行天宮，由原址遷建後，未能全部裝飾的部分也先漆上紅色。畫家李梅樹畢生貢獻的台北縣三峽祖師廟，精緻考究的設計，更讓紅漆、金箔相輝映，除了供信仰參拜之外，還成為聲名遠播的民間藝術殿堂。紅色也是忠義、正氣凜然的表徵，關公紅色的臉，正具有這樣意義。

日本東京淺草的觀音寺，用色不同於他們傳統神社的風格。大殿是紅褐色的，顯得莊嚴肅穆；正門雷門，掛著巨大的紅色燈籠，參道兩旁，高掛著紅豔的成串紅燈，莊嚴中顯得熱鬧喜氣。

在日本，更有趣的是站在田畦路旁的「地藏樣」（相當於台灣的土地公），圍著紅色的圍兜，顯得十分親近可愛。這是他們依傳統習俗的用色。日本有一種奉祀「稻荷大明神」小神社（奉祀狐狸），神社的「鳥居」（牌樓樣的門）一定使用紅色。

遺留下來的希臘神殿，我們十分稱讚它美的造形。這些神殿現在看見的都是石頭的顏色，但是據考古學者的研究，許多的柱子，原來是漆紅色的。

西洋人使用紅色的習俗【註24,33,113】

歐美的文化，鋪紅地毯迎接是最尊貴隆重的歡迎禮節。中文裡紅地毯是指結婚。西洋人紅玫瑰表示熱烈的愛情，現在東方的年輕人也都學到了，所以情人節前的紅玫瑰花，一朵會貴到幾百元。英文裡的red，沒有中文的紅這樣女性化或羅曼蒂克的意思。red letter 是標記有高興的事情或日子的意思。但是其他許多red 卻是表示生氣、暴力、禁止等為多。譬如red word是生氣的吵架，使得別人see red 則是讓別人「臉紅脖子粗」，很生氣的意思。in the red 和我們一樣，表示財務上的赤字虧損。我們講紅人是某人很得意出色的情形，在美國用red指人，那是講印地安紅人。天主教裡有穿紅袍的樞機主教，階級僅次於教宗，稱為「紅衣主教」，那種深紅色叫cardinal red。

　　美國大片農地中的穀倉，有許多漆成紅色，再廣大的農地中看上去十分美觀。巴黎的「紅磨坊」是著名的夜總會。著名畫家羅特列克為它畫海報後，變得更加有名。所在的蒙馬特地區，十九世紀年代是一般平民和未出名的窮畫家聚居的地方。現在則是著名的觀光地區。「紅磨坊」現在也一直很「紅」，到巴黎遊覽的觀光客常慕名而來，絡繹不絕。美國人喜歡結紅色領帶，認為這是象徵積極和活力。曾在美國電視上，看過當時總統的雷根在國會致詞，他結紅領帶，布希副總統也是紅領帶，國會議長則由西裝胸前的口袋露出紅色手帕。全會場內的議員，幾乎沒有人不是打紅領帶的。但是電視鏡頭轉到也在開會的日本國會時，則是全部議員都是深藍色西裝，暗色領帶。用色習俗的不同，有這麼大的差異！

　　倫敦的街道給人的印象黯淡威嚴，不過在街上來往的的紅色雙層巴士，就顯得很特別，已成為倫敦文化的一部份。在倫敦，現在有是否要改換紅色巴士的討論，但是不少人的反對，希望要保留這個令人懷念的紅色巴士。另外英國也有紅色的古老電話亭。這種古老造形的電話亭，雖然比不上新設計電話亭造形的摩登，但還是會讓英國人懷念昔日，以及大英帝國過去的榮耀。在日本東京澀谷的巴爾可門前的道路旁，還有故意模仿英國的紅色電話亭呢！

　　書名叫做「紅與黑」的著名小說（法國，史丹達爾），描寫的內容有兩個群體。紅色象徵的是穿紅色宮廷服裝的貴族，英俊挺拔的龍騎兵，過著華麗的生活的群體。黑色影射穿著黑色僧服的祭司，象徵陰謀權術、感情壓抑、生活黯淡的一群。

　　另一美國著名小說－「紅字A, The Scarlet Letter」（霍桑，1850年），內容是美國東北部、新英格蘭地方清教徒的一段禁忌之戀。小說中，村民為處罰婦人紅杏出牆，與教士發生感情的罪行，要她穿上繡有鮮紅A字，象徵私通（Adultery）之恥的衣服。在這裡鮮豔的紅色，則因為醒目而引人注意，就變成痛苦的懲罰的顏色了。小說原著和曾改編成的電影情節倒不完全相同。

巴黎紅磨坊

美國人喜歡結紅色領帶，認為這是象徵積極和活力

倫敦的紅色雙層巴士　　　　作者 攝

史丹達爾「紅與黑」　　　　作者 攝
紅色象徵英俊挺拔的龍騎兵
黑色影射穿著黑色僧服的祭司

小說The Scarlet Letter 紅字A

用紅血避邪

秦始皇犒賞有功的將軍，可在領間繫紅色的圍巾

日本戰國時代的武將用鮮紅色纓飾

作者 攝

早期使用紅色也有為了避邪

　　早期的游牧民族，有人會用動物的紅血，塗在門上作為避邪，西洋人有姓Oxblood（公牛血）的，或許是這樣留下來的姓氏。據說4000年前，人類就有在嘴唇上塗紅色的習俗，但是這是為了避邪而不是為了美觀！有些人看到鮮紅的血會暈倒，鮮血刺激強烈、讓人恐怖，所以有道理拿來當避邪之用。

用紅色鼓舞士氣

　　火辣的鮮紅色，最能表現強烈情感，刺激視覺神經，產生激情亢奮的心情。原始人出戰，喜歡用紅色在臉上塗彩，可能為了嚇唬敵人和避邪都有。秦始皇犒賞有功的將軍，可在領間繫紅色的圍巾。在西安發掘出來的兵馬俑，有整排的軍隊排列得栩栩如生，站在最前面、有馬車的是將軍。這些軍士的塑像，現在已無法看到顏色。但是從形狀上可看到的將軍頸上的圍巾，在當年可能就是鮮豔奪目的紅色。其他朝代的將士也喜歡在軍裝上使用紅色。

　　日本戰國時代的武將，騎在馬上作戰，喜歡用鮮紅色的纓飾或盔甲以示勇猛。美國獨立戰爭時，英軍鮮紅色的軍服，也給人印象深刻。

　　紅色美觀、醒目，可以振奮士氣，鼓舞軍心。共產國家則用紅色象徵革命。紅旗、紅衛兵都是這樣來的。在大陸鄉間，看見穿著灰藍制服的小小學生，領間圍著大紅色領巾，無心地玩著，他大概並不知道紅色的用意吧！

鬥牛的紅布是給人看的

　　並不是所有有長眼睛的動物，都和我們一樣能看得見顏色。牛羊沒有色覺，貓狗也沒有。在生命的維持上，必須依靠顏色的動物，眼睛才會進化成有色覺。鬥牛場上，穿著亮麗奪目的鬥牛士，一手持劍、一手搖晃著紅巾，挑逗牛的攻擊。可是牛是色盲，在牠看來紅巾只不過一幅暗色的布塊罷了。鬥牛士鮮紅的布巾，倒是能挑起觀眾興奮、激動、熱血澎湃的情緒。所以在這裡紅色逗的並不是牛，是觀眾！

赤、紅、朱、絳、緋的字【註22,23】

「赤」原來是大火的意思

　　「赤」指的是紅色，「紅」也是指紅色，兩個字到底有什麼分別呢？其實「朱」的字也常和紅合在一起，並沒有太清楚的分別。說文上說：紅是赤白色，也說是赤是南方的正色，也說赤的字本來是「大火，大明」的意思。還有易經上說的：赤是「赫」，是太陽色。所以赤的字是由形容大火和太陽等的會意形成的。

古時的說法「朱」最深，赤次之，「紅」最淺。

　　另外，朱的註解說：「色淺曰赤，深曰朱」（論語），說文註解「朱，赤心木」（松柏等樹的樹心紅色的部份）。由上可看出，朱的註解是比赤色深，謂朱色之淺者曰赤，近朱者赤，上面的說法排序起來，朱色最深，赤次之，淺赤才是紅。現在已甚少用的字有：絳色，古時的用法這個字指大赤、深紅（說文），另外，緋也是紅色。古時的武將，尤其喜歡使用絳色、緋色在軍服上，例如「絳衣大冠」，「緋纓」都是。現在絳字不用，緋字幾乎專用在緋聞上。

現在的含意和古時不同

　　赤、紅、朱仍然是現在形容色彩常用的字，但是古時候的用法，和我們現在的習慣相當不同，現代我們形容顏色時，赤和紅字的含意幾乎沒有什麼分別，紅比較口語化，容易聽清楚，赤字比較在寫文章時使用。但是朱色則是偏向橙色的顏色，有清楚的不同。

赤和紅的不同用法

　　赤和紅，不專指色彩時，用法上就有很不同的地方。台南有著名的「赤崁樓」，但是平常用紅樓形容的不講赤樓。古文中曾有用赤樓指軍隊壘營的丹漆之樓，（後漢書）。赤誠、赤身、赤立（空無所有），都不能用紅代替。反過來說上列的許多紅字的用詞，還有紅娘、紅線、紅綻、都不能用赤字代替，詩詞中的用詞，譬如"紅粉春妝"（孟浩然詩），白居易的"紅顏未老恩先斷"以及其他很多詩詞的用字，如用赤代替紅，不但不合乎平仄與對仗的格律，就連意象和音感都不相同了。

赤的古字是大火

朱色最深，赤次之，淺赤才是紅

作者　攝

赤誠、赤身、赤立
紅娘、紅線、紅綻

日文的aka（赤）原是天亮的意思

赤色代表南方　　　　作者 攝

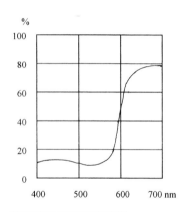

紅色的分光反射率曲線

顏料的三原色是YMC

電視三原色是紅、綠、藍RGB

日文裡紅和赤所表示的顏色不同【註55,77,94】

同樣使用漢字的日本，赤和紅所指的顏色則不同。日文的「紅」常指較偏紅紫色的赤。日本雖然沿用漢字赤的字形和字義，但是語音是他們自己原來的。赤字日文發音讀成aka，據日人研究這個語音的起源，認為aka所指的原意是「明亮」，例如天亮，天空拂曉、由暗變亮，這類感覺用語音aka來代表。這一點和中文古時講「赤是大明」頗有相似的地方。

古時南方用赤代表

古時南方的代表色是赤色，南方的象徵是朱雀。赤也是五種正色之一，赤色是陰陽五行 — 金、木、水、火、土中的火，也是乾卦的顏色。古時候各朝代往往會認定自己在陰陽五行中的位置，周朝屬火，所以尚赤色。

由光學說明的紅色【註1,6,115】

光是放射能輻射線中我們看得見的部分，也就是我們的視覺器官可以知覺到的部份，所以特別稱作「可視光」。普通叫X光的，是眼睛看不見的輻射線，因此稱X射線比較正確。輻射線的其他部份還有無線電波、雷達波、紫外線，加碼射線以及有時由核能廠漏出，引起禍害的放射線等等，這些都是看不見的。

人類看得見的可視光，波長的範圍大約由400nm到700nm，其中630nm到700nm波段部分的刺激，引起的色彩知覺是紅色，光學上把630nm當紅色的主波長。

紅紫才是印刷三原色的「紅」

多數人知道色彩有所謂三原色，普通都講「紅、黃、藍」。正確地說，偏紫的紅，才是印刷用三原色的紅、外文叫Magenta,中文叫紅紫色。印刷工作的人，也稱這種紅為洋紅，用M代表。

印刷YMCK、電視RGB

稱Red的紅是彩色電視三原色的紅。彩色電視以紅、綠、藍（RGB)這三種色光混合，產生電視螢幕上看到的所有顏色。這種原理就是色光的混色。普通繪畫、染整或印刷時使用的色料是物質。顏料、染料等物質的三原色是，黃

（Yellow）、紅紫（Magenta red）、青(Cyan)（原色藍）。網點彩色印刷時，除了三原色的「黃、紅紫、青 YMC」之外，尚需用「黑色」版（Bk）。這四種色YMCK是印刷時所需的四種色版。

流行色的紅色常使用生動的色名

　　鮮豔的紅色，取上動人的流行色名幾乎多的不勝枚舉。色彩的表達，使用強烈生動的形容詞，可以把顏色更有力地傳達出來。需要喚起人們注意的流行色，最需要考慮這個功夫。下面是歷年來有關紅色強烈的一些流行色名。

表達像火一樣強烈的意象：　【註56】

Brilliant Blaze 發亮的火炎

Bright Flame 明亮的火焰

Dancing Flame 跳躍的火焰

Fire Glow熊熊烈火

Fire Ball火球

Bright Spark 明亮的火花

Red Spark 紅色火花

Red Flash 紅色閃光聯想寶石，提高價值感

Brilliant Ruby明亮燦爛的紅寶石

Ruby Fire　像火的紅寶石

Fire Opal 像火的琥珀

Garnet 柘榴石紅

Coral Caprice 多變的珊瑚

Mexican Ruby 墨西哥紅寶石

Scanlet Coral 鮮紅珊瑚

Carmine Coral 紅珊瑚和動物有關、加強動感

Dashing Red 衝刺的紅

Dynamic Red 動感的紅

Dramatic Red 戲劇化的紅

Dancing Demon 惡魔的舞蹈

Satams Spark 惡魔的火花

Electric Currant 電流

作者 攝

紅色是誘目性很高的色彩

作者 攝

安全用色的規定，紅色用做危險、禁止的標誌。

Racing Scarlet 狂奔的鮮紅

Colere（法文）生氣、怒 聯想人們喜愛的動物、花草

Flamingo， Fire Flamingl Red 火鶴紅

Cherry ， Cherry Red ， Cherry Smash 櫻桃

Popy 罌粟花

Mountain Berry 漿果

Begonia 秋海棠

Chilli Pepper 辣椒紅深紅

Autumn Red 秋紅

Kanya Red（非洲）肯亞紅

Bordeaux ， Burgunder Claret 紅葡萄酒

Lacquer Red 漆紅

Valiant Red 勇猛的紅

櫻桃

色彩計劃上的考慮

　　紅色在一般的情況下，誘目性很高、明視性亦很高，每次的色彩計劃，紅色幾乎都不會被忽略掉甚至被過度地使用。

　　色彩計劃時，首先須清楚這件產品，設計的目標是什麼？怎麼樣的意象，才能有最佳表現，完美而成功的達到設計的目的。不同的環境、不同的對象，所得的結果有極大差異。男性使用的物品喜歡顯得穩重或瀟灑、而女性對柔和羅曼蒂克的感覺接受度高。色彩鮮艷活潑的辦公大樓，達不到摩登氣派的震憾；豪華亮麗的家居設計，無法讓家庭發揮其安全舒適、放鬆休息的功能，不當之色彩計劃即使美觀亦功虧一簣。

　　設計上適合使用紅色的色彩計劃：設計的目標希望產生年輕、活力，以紅色為主色調的運動服，在操場上特別的亮麗搶眼、且充滿希望的感覺。深紅色如棗紅色，穩重感增加且不刺眼，適合強調高級豪華感覺的產品，淺淡的紅色是粉紅，淑女、少淑女、嬰兒等系列產品之用色。

紅色是禁止和危險的標誌色

　　工業安全用色的規定，紅色用做危險、禁止的標誌。紅綠燈、速度限制、不准進入等就是這樣的信號。工廠裡機器

的按鈕，綠色按鈕是開動，紅色是停止。機器操作中，必須緊急剎車時，紅色的緊急按鈕比開動的按鈕更重要。公共場所有需要分別男性和女性時，大部份的地方用紅色代表女性，男性則用藍色或黑色。

紅色太氾濫會顯得俗氣

在台灣，商店的招牌紅色用得最多，一般都知道紅色是引起注意的顏色，又具有吉利的意思，所以很多人都喜歡用。從前許多材料來自大自然，各種材料有它自然的顏色。由塑膠做的東西，相當容易自由選擇顏色，於是塑膠的洗臉盆、水桶、大小椅子、掃帚、畚斗，各廚房用品，許多都用鮮豔的顏色，其中鮮紅色最多！紅色雖是很好的顏色，但是用得太多，尤其品質粗糙的廉價塑膠製品，使用紅色太氾濫，結果就顯得俗氣了。

紅色太氾濫俗氣　　　　作者 攝

粉紅 *pink rose*

鮮豔強烈的紅色，加白後則變成很柔和粉紅色。粉紅色向來都被認為具有羅曼蒂克、幸福意象的代表。

粉紅色向來都被認為具有羅曼蒂克、幸福意象的代表。

粉紅是較晚才有的色名【註80】

在色名發展的過程中，pink是較晚成立的色彩形容。色彩細分的描述，是生活內容複雜化和精緻化之後產生的需要。我們知道，重要的事物、必須講清楚的，就需要有名字去稱呼。pink這個英文字，在中文裡，沒有對應字，必須借用「紅」，再以「粉」形容它來表達。古來在中文裡，桃色相當於粉紅色。日文沒有西洋的pink之前，也用桃色或櫻花指這個顏色，都是借自身邊大自然的色名。

在中文裡桃色相當於粉紅色

英文叫pink，法文叫rose

英文的pink是16世紀才成為色彩名稱的。歐洲的其他語系國家、用rose、rosa形容粉紅色的很多。rose是西洋家喻戶曉、且普遍受歡迎的花。講rose很容易溝通，大家都懂。就像在台灣，橄欖色是西洋的外來色名，不一定大家都知道，但是講「鹹菜色」，就是大家都懂的道地的台灣話一樣。

法文叫rose

中文裡叫桃色，意象曖昧

中文的粉紅是近代才有的色名。中華文化向來不注重淺

中國人普遍喜歡桃樹，但桃色有曖昧的意味。

薔薇色的人生，充滿幸福的人生

作者　攝

淡色，所以淺色往往沒有自己的名字。古來認爲色彩要鮮豔才美，這種觀念普通民間仍然根深蒂固，所以現在我們的生活周圍鮮豔色充斥，常被外人譏爲低俗。粉紅這種淺淡的紅色，從前叫桃色。歷史上，在中國人的生活裡，桃樹是很普遍且受歡迎的樹。三國演義中，劉備、關公、張飛的桃園三結義是很有名的故事，陶淵明有桃花源記，寫快樂、幸福，遺世獨立的村落生活。用桃花指顏色，大家都知道是什麼樣的顏色。可是現在由桃花或桃色聯想的意象，一方面具有溫柔、羅曼蒂克的感覺，但卻也延伸到指男女關係，還含有曖昧的意味，因此「桃色」這個用詞，不可不小心使用。

　　西洋也有用桃色爲名的peach，這是西洋的桃子，而且指的是桃子的肉，不是花的顏色，也一點都不含有其他特殊的意義。

用不同的色名稱呼，意象不同

　　一樣是粉紅色，用玫瑰色稱呼，就不會有桃色的聯想。日文使用許多漢字，粉紅色在日本沒有通用洋化的pink之前，也稱桃色、薔薇色或櫻花色。　　日本人使用桃色也和中文一樣，會產生男女間羅曼蒂克的聯想。日文稱薔薇色的人生，是充滿幸福的人生。但是講桃色的人生，就會讓人想入非非。櫻花色則是完全是正面的意象而且深受歡迎。因爲櫻花是日本的代表，且是日人引爲驕傲的象徵。爲了和美國的友誼，在美國華盛頓有日本贈送的櫻花，舊金山、聖何西也都有這類的櫻花公園。

　　日本從前有一首歌，一段歌詞唱”花要當櫻花，人要當武士”。由這個歌詞，也可以知道櫻花在日本人心中的地位。櫻花的粉紅色表現的完全是快樂和欣喜的心情。日本人對櫻花的喜愛是牢不可破的民族傳統。

由流行色名表達的粉紅的意象【註56】

　　流行色爲了刺激人們的情感，喜歡將顏色取生動的色名。譬如讓人聯想到美麗的花，讓人想像該色彩呈現的情景等等。絞盡腦汁命名出來的流行色色名，實在也就是豐富的色彩意象的寶庫。下面舉一些粉紅色有關的流行色色名，也

同時讓大家進入粉紅色的美的世界！

強的粉紅色

Little Pink小小的粉紅色

Nymph Pink妖精般的粉紅

Pink Wink粉紅的秋波

深粉紅

Birthday Pink生日的粉紅色

Cancan Pink康康舞(cancan)粉紅色

Cherry Lustre 愉快的光澤

淺粉紅

Allegro Pink快板的粉紅

Filigree Pink金銀感的粉紅色

Mauve Mirage粉紫色的海市蜃樓

Pink Talc粉紅色的雲母

Reverie Pink幻想的淺粉紅色

Primrose西洋櫻草

粉紅色

Bold Rose大膽的粉紅色

Candy糖草

Placid Pink寧靜感的粉紅色

Whimsy Pink奇特的粉紅色

Pink Clover粉紅色的苜蓿

暗粉紅

Amour Pink戀愛時甜美的粉紅色

Rose Nova粉紅色的新星光輝

淡粉紅

Wee Wink Pink眨眼的小小粉紅

Fantasy Pink充滿幻想的粉紅色

星座和花

水瓶座—瑪格麗特、茶花、櫻草、紫羅蘭、西洋水仙

雙魚座—鬱金香、愛麗絲、桃花、孤挺花、小康乃馨

牡羊座—木槿、櫻花、翠菊、釣鐘花、矢車菊、星辰花

金牛座—康乃馨、牡丹、紫丁香、花昌蒲、風鈴草、矮牽牛

雙子座—玫瑰、茉莉花、夜來香、劍蘭、白鶴芋

巨蟹座—百合、野薑花、薰衣草、鐵線蓮、九重葛

獅子座—向日葵、火鶴花、美女櫻、天竺葵、千日紅

處女座—桔梗、大理花、扶桑花、美人蕉、雞冠花、石蒜

天秤座—大波斯菊、芙蓉、非洲菊、紫苑、蕾絲花

天蠍座—菊花、桂花、秋海棠、馬櫻丹、睡蓮

射手座—蝴蝶蘭、天堂鳥、非洲菫、仙客來、文心蘭、瓜葉菊

摩羯座—滿天星、聖誕紅、風信子、繡球花、雛菊、水仙

6

橙色系

春花秋月何時了，往事知多少？

小樓昨夜又東風，故國不堪回首月明中，

雕欄玉砌應猶在，只是朱顏改。

問君能有幾多愁，恰似一江春水向東流。——李後主

朱色古時是華麗高位的代表

橙色像明艷亮麗的太陽

朱色 (偏橙的紅，紅橙)

春花秋月何時了，往事知多少？

小樓昨夜又東風，故國不堪回首月明中，

雕欄玉砌應猶在，只是朱顏改。

問君能有幾多愁，恰似一江春水向東流。——李後主

李後主懷念華麗的朱色雕欄玉砌以及當時的宮廷生活，但是
他只能憂愁地看著流向故國的東流的江水？

朱色是強烈的顏色

朱色相當於英文色名的Scarlet，小說「亂世佳人」的女主角名
字就是Scarlett O'Hara（郝思嘉）。郝思嘉尖銳強烈的個性，最像
Scarlett所代表的朱色【註31】。色彩喜好調查，紅橙色（朱色）被
認為太強烈、刺激和野性，不喜歡的比例高於喜歡（不喜歡47.7%，
喜歡37%）。但是因為紅橙色強烈、搶眼，所以適合用在需要醒目
性高，強烈、鮮豔的運動用品以及登山用品等。

朱色古時是華麗、高位的代表【註22】

在中文裡，朱所指的顏色，向來和赤、紅沒有清楚的分
辨。原來在說文解字裡，朱字的註解是「赤心木」，樹心紅
色的松柏屬的樹木。也註解說，色淺為赤，色深為朱。朱色
也稱緋紅色。古時，講朱紅色時，是指比大紅稍淺的顏色。
說文解字註解：絳是大赤，現在俗稱大紅。朱紅淡，大紅
濃。大紅如日出時之顏色，朱紅如日中之顏色。

紅橙色，是紅色偏橙的顏色，叫紅橙色，也是古時候所
稱的朱色，緋色。古時色名的稱呼，以色深為朱，色淺為
赤。古時候，南方之神為朱者，朱是代表南方的正色。從前
朱是官祿華麗的象徵。朱戶、朱欄都是有官祿的人才准許的
建築。

朱色是古時方位色的南方色

朱的原料古時在中國盛產於辰州，稱為辰砂。朱砂也做
硃砂，是一硫化汞，是提鍊水銀的原料，也用此製作朱色的
顏料。朱色是五色正色之一。古時候認為正色是重要的，所
以才會有論語的「惡紫奪朱」的說法。朱色也是南方的正
色，朱色是南方星宿朱雀的代表。朱雀也是南方之神，和蒼

Gone with the wind
「飄」「亂世佳人」
續集*Scarlett*

作者 攝

西安華清池楊貴妃專用的溫泉池
作者 攝

龍、白虎、玄武共稱為天之四靈。吳子治兵的記載，軍旗的排列是，左蒼龍，右白虎，前朱雀，後玄武，四方之神各守一方的陣勢。朱色代表南方，春秋戰國的時代，說到南方，大概心理上真是會覺得是遙遠的地方，因此有把南方叫做「朱冥」的（楚詞），在那時候，台灣根本是不存在的。

朱色一方面代表正色，又是鮮豔的顏色，在我國古代的色彩文化上，朱色一直被用作美的顏色，以及顯貴地位的象徵。【註22】

古時候，皇帝夏天正式的服裝是朱衣。所謂「孟夏之月，天子穿朱衣、服赤玉」。祭祀的官穿朱衣，考試官也穿朱衣，叫做朱衣使者。有趣的是「朱衣點頭」意指考試及格（歐陽修）。

「朱衣象笏」是唐朝的規定。侍御使在國家有大事時，穿朱衣，五品官以上，手拿象牙的笏，六品官以下，拿竹木的笏上朝。漢朝規定達官顯貴乘坐的馬車，車輪可以漆朱色。不過規定二千石的官，馬車的兩個輪子都可以漆朱色，千石到六百石的官，只能把左輪漆成朱色。形容那種顯貴的馬車謂「朱輪駟馬、金朱煌煌」。「紆」字意思是縈繞的樣子，「紆朱懷金」是用朱色縈繞裝飾，又懷有多金，指的是厚祿的高官。古時武將也喜歡豔麗的裝飾，盔冠邊的穗狀裝飾用朱色，自然很醒目美觀，叫朱纓。

建築上用朱色

建築上用朱色的很多。朱閣、朱闕、朱戶、朱欄等等。朱戶是天子賜有功的諸侯九錫之一。古時通政院漆朱色，稱朱閣。描寫古

作者　攝

吳子治兵
左蒼龍，右白虎，前朱雀，後玄武，四方之神各守一方

最偏僻的南方叫「朱冥」

孟夏之月，天子穿朱衣、服赤玉

朱輪駟馬、金朱煌煌

時長安的文章「長安古意」中「朱城出晚霞」,「朱城臨玉道」的描述,都是形容塗朱色的長安城的美。豪富之家,門漆朱色,也稱朱門甲第。杜甫詠懷詩中寫:「朱門酒肉臭,路有凍死骨」。奢侈浪費、貧富不均,古時甚鉅。當今在台灣,雖不會路有凍死骨,但是奢侈浪費的確也很厲害。全世界的國家貧富不均,有些地區的人民隨意耗費資源,但有些地區,卻是路有餓莩。

「高閣朱欄」是令人欣羨的住居。「寶樹樓前分繡幕,採花廊下映朱欄」,都是美景。但是「朱闌今已朽,何況倚闌人」。朱欄是美,但是朱欄已朽,美景不再,想到曾經當時倚在欄邊的人,自是一番淒涼之情。

「朱簾暮捲西山雨」,「欲捲朱簾春恨長」(王勃)

朱唇皓齒

朱色象徵美人【註22】

用朱色形容人時,表示美貌和年輕。楚詞上說,「朱唇皓齒,豐肉微骨」,想這是那時候美人的標準吧。美人酒醉的面色曾有「朱顏」的描述。「朱顏子」則是美的臉色,也是少年的臉色。李白的對酒詩裡「昨日朱顏子,今日白髮催」,會讓漸增白髮的人同感嘆息?既然朱色被認為很美,自然有用朱色裝飾在衣服上,朱繡是衣襟繡朱色花飾。朱絲特別指朱色的弦,「想見屏深彈朱弦」,「朱絲一弄洗清風」,都是蘇軾的詩句。

昨日朱顏子
今日白髮催

日本也把朱色當官色【註22,23,65】

日本有許多制度沿用隋唐制。日本古代國都的「平安京」,由南面進入的大道,稱朱雀大路,南面的正門稱朱雀門。現在日本京都的千本通,據說就是古時的朱雀大路。日本早期藤原氏的時代,正月宴大臣時,特別用朱器,也就是食器、大盤都用朱色的漆器。日本古時候,要出國去貿易要獲得政府的許可,那時候的許可狀,用朱色蓋印,叫朱印狀。獲得允許可到海外貿易的船叫「御朱印船」。

朱雀大路
御朱印船

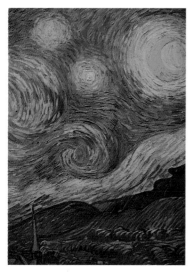

梵谷強烈的情感，表現在燃燒的
太陽上

橙色

橙色是亮麗的顏色

　　橙色沒有朱色（紅橙色）那樣強烈、刺激，橙色明艷溫暖，彷彿夕陽的餘暉，溫和地照耀大地，也像新鮮亮麗的柳橙。橙色是快樂、活潑的顏色，如同天地間歡唱的音符。

明艷亮麗的太陽色

　　橙色溫暖又明亮，最像太陽的光熱。偏黃的黃橙色溫和，偏紅的紅橙色強烈、刺激。工業安全用色規定當做警戒的用色，因橙色鮮艷，明視性高。橙色適合做野外活動用品、救生艇、救生衣的用色。

採用陽光色的流行色

　　彩虹的顏色普通都稱紅、橙、黃、綠、藍、靛、紫等七彩。橙色是紅色和黃色中間的顏色，性格也介於二者中間。橙色的色名取自水果的柳橙，也常用橘子色稱呼。台語也叫柑仔色 (柑橘) 。英文也用柳橙Orange當色名。美國加州的柳橙以Sunkist當商品名。有Sun使人聯想到陽光，讓人感覺Sunkist有陽光飽滿的感覺，可以算是聰明的取名。象徵太陽，日本用紅色、「青天白日」用白色，歐美則以橙色代表太陽。國際流行色組織（Inter-Color）1993年春夏的流行色採用太陽為意象 (西班牙明亮太陽的意象)，以橙色為中心，是流行色的主導色，輔助色的範圍涵蓋紅到黃色。

橙是晚出的色名【註55】

　　在色彩語言上，橙色是較晚出現的色名。原始的色名黑白之後，接著出現紅，然後是藍、綠、黃、褐等，在自然界裡，人類身邊熟悉的顏色。橙色的顏色，不是被當著紅色就是被當黃色表達。後來為了需要表達得更確定，才出現單獨的專用色名。中文的橙色也是現代的色名，古時候並沒有。日本的用詞有很多使用漢字，他們也一直使用橙色當色名，但是現在日本已經把英文Orange當正式色名，不用橙色了。在曼色爾色彩體系的色相環上，橙色的顏色稱黃紅(Yellow Red，YR)。因為曼色爾體系要用科學化的方式表色，不願藉水果名為色名。我國中央標準局採用曼色爾的表色法，所以

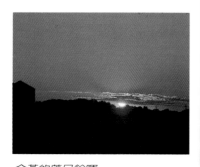

金黃的落日餘暉
（美國西北部高原，　作者　攝）

正式的色相名也應該叫黃紅色。

　　色彩感覺是連續漸進的，本來就無法有截然的界線。由紅色到橙色的中間偏橙紅色、紅橙等的色域，也稱為緋色及朱色。我國工業規格中，尚未有色名稱呼法的統一規定。除了沿用中文裡的習慣用法之外，也引用日本或歐美的稱呼法。中國大陸的色名，有由日本Color Planning Center編輯出版的中國色名。另外也有日本DIC色票中國傳統色名等。雖然同樣為中文，許多色名和台灣的習慣用法相差很大。

「朱深於赤」是色濃度的觀念【註22】

　　古時松柏等紅色的木心稱為朱，也說「朱深於赤」(禮記)。「色淺為赤，色深朱」(後漢書)，古時所稱的深，不一定指明度深，而是彩度「深」，指鮮艷之意，深指的是色彩飽和的意思，現在染整界也都這樣用，即謂色深度。外文也用depth (深) 指色濃度深，表示色彩的飽和度高。黑色雖是無彩色，深藍色的彩度 (鮮艷程度)雖然不會比鮮藍色高，但仍然以色濃度很深形容。染整工作的從事人員關心的是色彩有沒有染得夠「深」。

　　染整業者對於普通所論的色彩學常常感覺到沒有提供他們殷切的真正需要。在日常生活中，尤其以台灣話的表達會聽到對色彩的不鮮艷，用「不夠深」來表達。

溫暖的火光是橙色

　　橙色系的顏色是最接近人類自己的色彩。淺淡的橙色系列，感覺溫馨又親切。

　　幸福家居的溫暖感覺，常和橙色的燈光聯想在一起。十九世紀法國寫實派作家左拉，在他的作品"娜娜"中，把刺骨的冷風，會由門縫吹進來的情形，描述得非常寫實。這時候，家中壁爐微弱的火光，就顯得對一家人有多麼地重要！俄國比法國更加寒冷。"齊瓦哥醫生"是描寫俄國共產革命動亂時代的故事，是一部得了諾貝爾獎的小說。小說中有："外面白雪紛飛，天氣這樣寒冷，家中卻是很艱辛才能獲得取暖的木柴…"。住在酷寒地區的居民來說，家中能望到溫暖的橙色火光，是多麼欣慰的事！住在亞熱帶的台灣，從來不會有機會深切體會這種感覺。

　　有月光的夜晚搭乘飛機飛越西伯利亞，看到晶瑩反光的

美國黃石公園"老信心旅館Old Faithful Inn

溫暖的照明
美國黃石公園歷史悠久的著名"老信心旅館"內，木造大廳的照明，十分溫暖且富於情調
（作者 攝）

維納斯的誕生
波堤且利

冰凍地面上，有稀疏的橙色燈光。顯示有人類居住。由天空中，看見這樣荒涼冰天雪地裡的人類燈光，湧起心中的是同樣地球人親切感！

皮膚的顏色【註98】

淡紅橙色（PCCS的p4）的色名叫皮膚色。小嬰兒的皮膚較靠近這個顏色，大人的皮膚色和這個顏色相差很多。淡黃橙色(p6)在西洋的色名中稱木蓮花。真正的木蓮花比這個顏色還更白。「亂世佳人」的開頭第一句話是描述女主角郝思嘉：Scarlett is not beautiful, but...,說郝思嘉並不美，但是對她入迷的男性都不會注意到。接著形容郝思嘉的皮膚像木蓮花magnolia的顏色。皮膚色如果真如木蓮花這樣的顏色，無論如何也已經是夠美的了！

人種的分類中，我們被稱為黃種人。其他還有白種人、黑人等等。這些是膚色中含不同量的血紅素hemoglobin，胡蘿蔔素carotine，黑色素melanin造成的。黃種人是黃橙色的紅蘿蔔素色顯現比較多的緣故。我們皮膚的色相範圍，大部份的人都是在橙色YR的範圍，或是紅色R很靠近YR的地方。明度是中明度，彩度低。

皮膚色的量測

實際測量過大專學生男女生，面頰以及手臂等部位的例子。以曼色爾符號表示如下：

面頰

男生1：色相8.1R 明度5.4/彩度4.5　（明度5.4，皮膚較黑）

男生2：0.6YR 5.9/3.5　（明度5.9，男生大部份都在這個明度附近）

女生1：0.5YR 6.3/3.4　（明度6.3，皮膚較白）

女生2：4.6YR 5.8/3.8　（從戶外旅遊回來，皮膚曬黑）

手臂

男生1：色相2.6YR 明度4.8/彩度4.0　（明度4.8，皮膚較黑）

男生2：0.9YR 5.0/4.2　（明度5.0，皮膚也算黑）

女生1：4.8YR 5.9/3.3　（明度5.9，皮膚色黑白中等）

女生2：6.0YR 6.0/3.6　（曬得較黑）

皮膚不經常曬到太陽的部位

腰側

男生1：色相1.9YR 明度5.7/彩度3.7　（明度5.7，不算白，彩度較高）

男生2：4.9YR 6.6/2.6　（明度6.6，皮膚白，彩度不高）

手臂內側

女生1：4.0YR 6.8/2.1　（明度6.8，皮膚白，彩度2.1不高）

女生2：7.8YR 6.8/2.7　（沒有曬黑的部位，皮膚仍然很白）

（以Minolta CR200量測，光源C，視角2°）

　　日本人量了額頭部位的平均值是3.1YR 6.1/3.7（日本色彩研究所1967年研究資料）。日本人一樣是東方人，測色值和台灣學生的相近。在台灣，過去量測過不少大學男女生的面頰部位。女生大部份都在6.1到6.5的範圍，男生大部份都在5.5到6.0的範圍，平均起來和日本臉部額頭的資料相近。色相的範圍，兩國差不多。彩度的情形，台灣平均3.4左右，比日本人彩度稍低。台灣的資料是上課時，讓學生學習如何操作測色儀器，一方面量測自己的皮膚色，每個人對自己膚色的測量值都十分有興趣，已量測過的人數超過數百人。

色名叫皮膚色的顏色，不是皮膚色【註55】

　　色票集中，色名稱為皮膚色的顏色、和實際的膚色相差甚遠。色票集中稱做皮膚色的淡橙色，可以說是記憶中理想化的膚色。淡橙色的明度為8左右（純黑0，純白10），是很白的顏色。真正量測的皮膚明度則是6左右。普通，學生拿自己面頰色量色值和色票對照時，都會覺得驚訝和失望，覺得有那麼不好看嗎？其實是因為標準色票都是貼在白色底紙上，在對比之下，看起來會顯得更加灰暗、不漂亮。

對比產生的效果

　　用黑框的套紙，看色票的皮膚色，因為由白色換成黑色的背景，由於黑色的對比，這時候顏色看起來顯得較白，也更亮麗些好看。東方人是黑色的頭髮，有對比效果，臉的顏色會顯得比較白一些。站在逆光的地方拍照，洗出來的相片臉色較黑，在白紙上看的皮膚色色票，會顯得較黑也是這個道理。

繪畫作品的皮膚色

　　許多傑出的畫家畫人物畫時，表現的皮膚顏色並不相同。文藝復興時代的波提且利（如維納斯的誕生，佛羅稜斯、烏菲茲美術館），拉斐爾（聖母和聖嬰，巴黎、羅浮宮），十八世紀古典主義

法國印象派畫家雷諾瓦

法國新古典派畫家安格爾

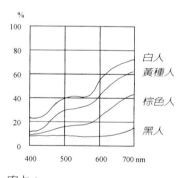

由上：
白人，黃種人，棕色人，黑人
不同種族皮膚色的分光反射率曲
線（原圖：田口泖三郎，色彩學）

的安格爾（土耳其宮女，羅浮宮）。西班牙馬德里、布拉多美術館中，二幅排在一起的戈雅穿衣和裸體的“馬雅”，印象派人物畫大師雷諾瓦的許多少女或小女孩（紐約、大都會美術館）等等，他們一定都是有心忠實地表現，自己覺得很美的人體皮膚的顏色。有些畫家由主觀的角度用色，意不在表現實際的皮膚色。他們自由加強顏色的表現力（例如野獸派的馬蒂斯，大紅大綠的臉）。

實際上一張繪畫表現的色彩，並不一定呈現對象物原有的顏色，除了主觀的表達之外，顏色在不同的環境中也會讓我們知覺得不同。因此每位畫家表現的皮膚色，用色不一定和實際的皮膚色很接近，仍然能夠表現出他想得到的效果。

印象派畫家最希望忠實於光線下眼睛看到的實際景象，所以有時候樹蔭下的人體也有可能帶有綠色。

不同民族的皮膚【註98】

皮膚色白的人彩度比較低，可能只有彩度3.2。只是一旦「臉紅」了，明度就會降低，而彩度升高。例如明度由6.4降低為6.2，而原來彩度只有3.2的，可能就升高為3.4了。我們的皮膚色用色彩學的語言表達，可以說是彩度低（純橙色的彩度約14），明度中（純黑0，純白10）大約屬橙色相的顏色。

西洋人稱白種人，主要是皮膚較白（明度較高）的緣故。由下圖的分光曲線，可以看出白種人的分光反射率曲線的位置，在圖表中最高，另外白人的分光曲線圖在波長500mm附近也有較高的隆起，這個隆起會抵消橙色的顯現，就會偏向彩度低和白。

左是由日本田口泖三郎的著作引用的白種人、黃種人、棕色人，黑人皮膚的分光反射率曲線。真正的黑人（沒有和白人混血）的皮膚，明度很低，各波長差不多是一樣高度的反射率，這表示幾乎是無彩色的黑。棕色的印度人，在600nm以後還是有不少的升高，這就是棕色（咖啡、褐色）的特色。

橙色系色彩的色名【註55,34,56】

紅色和黃色中間的顏色，在人類的生活發展過程中，比較晚才被取了名字。紅色和黃色總是性格比較清楚，但是中間的顏色有時被歸在紅色，有時候被歸在黃色，色名發展的最後階段才出現橙色的名稱。

橙是水果的名字，中文裡有時候稱橘色，也因為柳橙也

好，橘子也好，都是果實的名字。西洋也叫orange, 和我們一樣是由生活身邊最熟悉的果實取的名字。也可見橘子、柳橙比木瓜、紅蘿蔔更熟悉又好叫吧，否則木瓜、紅蘿蔔也差不多是這樣的顏色的。

　　形容顏色或是給顏色取名字，借用大家熟悉的事物是最一般性的方法，這種方式最容易讓生活在相同生活文化環境中的人們互相溝通，並且有親切感。橙色系色彩的色名，以科學化的系統色名稱呼，可以用橙當基本，再用鮮、明、淺、淡、深、暗、灰等用詞去形容，例如：明橙色、深橙色的稱呼法。但是個別色名的稱呼方式，就有許多來自種種生活周圍的東西的。例如：

　　杏色apricot，西洋桃peach，木蓮花magnolia（很淡的黃橙色），皮膚色，玉蜀黍corn，米色，金橙色，金茶色，萬壽菊，枇杷色等。

　　橙色變深成為褐色，雖然是相同的色相，可是向來都覺得很大的不同。現代的色彩學因為有光學的知識，知道鮮豔的橙色和深暗的褐色是相同的光波組織，只是反射率的量不同，可是以心理感覺來說，說到橙色和說到褐色的心理感覺是迥然不同。一個是亮麗明朗，一個是深沈古樸，所以不會覺得它們的關係近。色名的稱呼上，橙色和褐色各自都是基本色名。屬於橙色的深色以及偏灰的顏色，也是淺褐色的範圍。這些地方的色彩有：

　　肉桂色、樺樹色、赤香色（都是淺灰褐色），

　　琥珀色、胡桃色、代赭、

　　亞麻（相當於西洋的beige, 偏黃的淡褐色）等。

　　橙色系源自西洋的流行色名，有許多都是有意取很生動意象的色名。例如：

　　鮮橙色叫：Fantastic Orange（舒適、快活的橙）

　　　　　Radiant Orange（好像光芒四射的橙）

　　　　　Orange Plush（華美的橙色）

　　比較不鮮麗的橙色，有如：Apricot（杏的果實色）

　　　　　（杏仁是褐色，叫Almond）

　　　　　Luster Orange（光鮮的橙色）

　　　　　Mango（芒果），Sun Orange（太陽）等。

欖仁樹
秋冬季節，欖仁樹葉轉成深色(約
7.5RP3/6)，就由樹上紛紛掉落。
在台灣，秋天變紅的樹不多。葉
子碩大的欖仁樹，秋天變成紅葉
十分美觀。到了三月，樹枝又抽
出嫩綠的新芽，又是一份欣喜。

有一年世界的流行色協會（Inter—Color）提出橙色的太陽色為流行的主色，街上穿橙色系色彩的人增加了不少。只是強烈的橙色的純色，除了當運動裝之外總是不易穿。有許多女性的服裝，採用橙色系列，但是淺淡橙色的套裝或襯衫、裙子等。這樣的橙色，明度是8.0左右，彩度也不高，大約只有6或7左右（純色的橙色，明度約6.5，彩度有13）。淺淡的橙色穿起來一方面有流行色的氣息，又不失柔和雅致的感覺就很適合。

淺淡的橙色，西洋的色名有：

Coral Sponge（珊瑚），Autumn glow（秋天的陽光），Sunset（夕陽），Sweet Orange（甜美的…），Candy Orange（糖果…），Merry Melon（美濃瓜）等等美、雅致的意象。其他還有很多，幾乎不勝枚舉。不過色名都總是離不開甜美、雅致的意象。

朱橙色系的流行色名【註56】

鮮豔的朱色

紅緋色 約8R 4.9/13.1的強烈朱紅色

Vibrant Red顫動的紅色

Target Orange當標靶的橙色

Toreador鬥牛士衣服的紅

Red Rascal紅色流氓

Meteor Red流星樣的紅

Orange Blaze橙色的火炎

Blazing Orange火炎樣的橙色

Cocky Poppy囂張的（罌粟花）

Demon's Delight惡魔的欣喜

Feuer 火

Flashing Flame閃耀的火光

Fire Flame 火焰

Flame Flicker閃爍的火光

Hot Pepper Red辣椒紅

Poppy罌粟花

Pennant Red軍艦用的三角旗

Sparky Coral像會發光的珊瑚

鮮豔的橙色

Radiant Orange 25 YR 6/16光芒四射

Rumba Orange跳"侖巴"舞的橙色

Potent Pumpkin有活力的南瓜

Fire Orange像火的橙色

Hot Poppy熱的罌粟花

Golden Lilly金黃的百合

Mango Tango芒果探戈

Orange Jazz橙色的爵士樂

Siren Orange海的妖精

Soleil太陽

Sun Glow夕陽的陽光

Sun bright Orange明亮的陽光

Sunlight Orange陽光

Ultra Orange非常鮮豔的橙色

Vivita Orange活鮮的橙色

Sunspot Orange陽光照射的點

Sunset夕陽

Sunlit Orange太陽照耀的橙色淺淡的橙色

Peach 2.5YR 8/8西洋桃

Sunset西下的夕陽

Sweet Orange甜蜜的橘子

Coral Sponge珊瑚色的海綿

Autumnglo秋天的紅葉

Barley Sugar麥芽糖的顏色

Candy Orange糖果色

Baby Salmon幼小的鮭魚

Gentle Orange溫和的橙色

Orange Amber橙色的琥珀

Orange Ice冰橙色

Papaya木瓜色

Sunlit Orange有陽光的橙色

Texas (美國)德州

橙色的馬櫻丹

美國東北部Upstate秋天紅葉的景象

作者攝

褐色、淺褐色

格調高的陳設，往往使用褐色完成

皮革製作的男士用品大都是褐色。高級主管辦公室的家具、陳設，以褐色系統最多。桃花心木、胡桃木都是褐色的高級木材。木材的顏色是褐色系列的顏色。褐色是人類最早就生活一起的顏色。日常生活中，身邊的許多東西就是這個顏色。褐色的色名，也在人類的生活歷史中很早就出現的色名。

褐色太熟悉，有時不被看重

世界各國做的色彩喜好調查，褐色的喜好排名總是在後面，屬於不被喜歡的幾色當中。褐色和橙色是相同的色相，橙色暗了就成褐色，但是二色的心裡感覺相差很遠。橙色是亮麗的，鮮豔、活潑、醒目。古時候，鮮豔的顏色不容易得到，有錢有勢的人，穿鮮色的衣服，使用鮮色的用器。地位低又貧窮的人、購不起鮮色的衣料，官方也規定鮮色為禁色，所以一般平民用的總是不起眼的顏色，尤其物品用舊了，自然成為褐色，所以古時褐色就成了舊和貧窮的象徵。褐色雖然讓人覺得穩重，但是褐色黯淡不起眼，也會顯得沈悶和老氣。

但是許多社會文化往往都認為男性應該是注重內涵，不應盧華，所以褐色也就成為男性象徵穩重的顏色。可以數得出來的男性用品，皮包、皮夾、皮鞋、西裝，從前還時尚吸煙的時候，煙斗、打火機，加上男用的浴巾，沒有一件完全和褐色沒有關係的。

褐色也叫茶色，因為喝的茶，茶葉的顏色也都是這種顏色。早期，科學的鑑定法沒有發達的時候，偽作古畫的人會用茶水把畫作染成淡褐色，讓人以為是古老的畫。

辭典上的說明，褐的原意是粗布衣服、沒有光澤的黃黑色，也是貧窮人穿著的衣服。古時候，褐色表示平民階級的衣著，因此有貧窮、鄙陋的意象，也就是不高級的色彩。

亞麻色是很淺的灰褐色。這種顏色西洋的色名叫beige。原意是羊毛未漂白時的顏色。也是歐洲養綿羊地方的人十分

老鷹色

褐色的小雲雀

熟悉的顏色。日本直接用beige以外來語發音，中文得翻譯適合的稱呼。現在一般用亞麻色較多。這個顏色很靠近布料胚布的顏色。【註22,23,55,80】

　　褐色比橙色更早就有獨立的色名。25色基本色名，褐色和橙色分開，有單獨的位置。原始人和農業社會的人們，身邊許多用具都是褐色。用舊了的用具也自然成為這樣的顏色。雖然褐色不搶眼、平常不在喜歡之列，但是人們懷念過去，以及珍惜自然、想到環保，想尋回生命的根源的時候，褐色就被當作古典、懷舊的顏色。人們就對褐色另眼相看。1996年春夏的流行色，褐色是主角之一。表現古典、講求穩重高格調的男士用品，也是非褐色莫屬。

褐色系的流行色名　【註56】

Amber琥珀色

Honey Tan蜂蜜褐色

Zimt肉桂色

Tropic Tan熱帶的褐色

Tagetes印度產的石竹花

She Wolf母狼的顏色

Rusty Gold鏽金色

Polished Copper亮銅色

Ginger Orange薑橙色深褐色、暗褐色

Forest Brown森林的褐色

Acajou（Mahogany）桃花心木

Alpine Copper阿爾卑斯銅

Brown Maple和色的楓木

Burnt Bread焦色的麵包

Beech Leaf山毛欅葉

Cognac白蘭地酒色

Forest Glow森林色

Copper Flame銅的火焰

Copper Gold金銅色

Lively Rust　活潑的鐵鏽

Harvest Tan收穫季節裡的褐色

Sugar Cane Brown甘蔗的褐色

Tiger Eye老虎的眼睛

Tropic Cinnamon熱帶的肉桂色

Rum蘭酒的顏色

Spanish Amber西班牙琥珀

Topaz Jewel黃玉色

Teak柚木色

Almond Beige杏仁果色

Avenue Beige行道樹

Brown Sugar褐色的糖

Butternut胡桃皮的顏色

Chestnut栗子

Cocoa Brown可可亞褐色

Cuban Tan古巴褐色

Dale Brown山谷的褐色

Elf Brown山裡的妖精

Forest Brown森林褐

Flax Brown亞麻色

Dry Leaf乾葉子

Van Dyk Braun凡戴克褐（畫家）

Mushroom Brown香菇色

Indian Tobac印地安煙草

Palm Beige耶子褐

Rembrandt Braun林布蘭褐（畫家）

Safari Tan探險家的喝褐色

Travel Brown旅行的褐色

Brown Stone褐色的石頭

Burnt Wood Brown焦木的褐色

Spanish Tan西班牙的褐色（曬黑）

Havana　哈瓦那

【簡易補充知識】

流行色的選定

●國際流行色委員會

國際流行色委員會Inter-Color (International Commission for Fashion and Textile Colors).於1963年創設的國際性流行色選定機構。現在共有18國參加爲會員國。

目前主要會員國有：英國、日本、義大利、法國、德國、西班牙、瑞士、荷蘭、中國、韓國等（我國沒有）。本部設在巴黎。

●國際流行色委員會選定流行色的方式

每年6月、12月，國際流行色委員會會員代表在巴黎開會。會員團體提出預想二年後的流行色提案色，在會中說明。參加的代表討論後選定Inter-Color流行色。（2年後的春夏SS及秋冬AW流行色）。各會員將選定的色彩資料帶回國，整理後發表。

一，季節的二年前（24個月前）

國際流行色委員會Inter-Color分別發表二年後的春夏、秋冬流行色。

二，一年半前（18個月前）

日本流行色協會JAFCA、美國色彩協會CAUS等，公佈的流行色。日本JAFCA用色票表示顏色，叫Advance Color(有促進色之意)。另外素材機構如羊毛公司，棉花公司也發表流行素材。民間提供流行情報的機構，如ICA(英)、View Point, Here and There (美)發表色彩情報，有些公司色彩和樣式一起提供資料，如法國的Promostyl等。

16個月前JAFCA接著發表用布料表示的Fashion Color（流行色）。

三，季節的一年前

許多團體，舉辦素材展。如法國的Expofil,Premiere Vision,日本的東京Pletex, 京都Scope等。日本流行色協會JAFCA 舉辦流行色趨勢講習會（Color Trend Seminar），並發表Ascending Color(上升色－有受歡迎趨勢的顏色)。

四，六個月前

設計師服裝展紛紛舉辦。巴黎、米蘭、倫敦、紐約、東京、馬德里等。

各種流行雜誌報導流行消息。Vogue、Elle、Marie Clare、流行通信等等。

五，當季

服裝雜誌多量報導。如：an an、non no、MORE、JJ、ViVi等。

日本流行色協會JAFCA (Japan Fashion Color Association)

美國色彩協會CAUS （The Color Association of the United States）

（由日本服裝色彩一級資格考試(Color Coordinator 1st Class" Fashion"）參考書 中村芳道主編）

7

黃色系

像太陽一樣耀眼明亮，活潑、醒目。

黃色讓人感到充滿希望。

黃色是很現代的顏色。

高效率、警覺、尖銳、快速以及俗氣都是黃色的性格。

黃色是人類最喜愛的黃金的顏色，金黃的大地是成熟的稻麥，豐收的象徵。中國帝王的皇袍也是黃色。但是「黃」的用字也被當做色情的代名詞。梵谷對黃色著了迷，他的向日葵、麥田的黃色都充滿了生命的躍動。淡淡的黃色是小嬰兒的顏色，也像剛孵出的小雞和小鴨，最柔和可愛讓人疼惜。繫上黃絲帶是期待想念的人歸來的熱切願望。色彩計畫不能沒有黃色，黃色不是沒沒無聞的顏色，不論到那裡，黃色都是引起注意的顏色。

「天地玄黃」、「黃道吉日」【註22】

詩經說：「天地玄黃」，意思是說天是黑色、地是黃色，說文解釋黃為「地之色也」。辭典上對黃字的來源說明為：黃是由象形、會意以及形聲而成的，並註明黃為米穀可收成時的秋禾的顏色，以及束秋禾的象形形成的字。

古時候，黃色和青、白、朱、黑都是正色，黃色是中央色。黃袍的意思指的就是帝服。「黃袍加身」是宋太祖被擁立為皇帝的典故。規定普通一般人不准穿黃色衣服的是由唐高祖開始的。當時頒佈禁令「士庶不得服黃色」。古代所指的黃，比我們現在習慣上使用的黃較偏一些黃橙。古代有用黃字象徵的用法，譬如：黃口指小孩。淮南子上寫「古之伐國，不殺黃口」，現在也講尚未成熟的人為「黃口小子」。黃髮則指老人，禮記上寫「人初老則髮白，太老則髮黃」。至於「黃道」是地球繞太陽運行的軌道。「黃道吉日」是大吉之日，普通結婚的日子都是這樣的日子，這是大家十分熟悉的用詞。至於「黃泉」就不好，黃泉指地下，人死後的世界。

黃色的衣服尚未被禁止以前，隋唐時候，黃色衣是華貴的穿著。杜甫有「黃衫年少來宜教」的詩句。還有花蕊夫人宮詞中也有：「黃衫束腰貌如花」的句子。

僧人原來穿褐色的僧衣，後周僧人才開始穿黃色僧服。這是因為後周時認為暗的黑色不吉利，所以改穿黃色的。「後周時忌聞黑衣之讖，悉屏黑色，著黃色衣起於周也」。本來僧人按戒律不可以穿正色，所以穿褐色僧衣。後周改換穿黃色，也有人不大以為然。喇嘛教的僧人穿黃色，據記載說，明朝時西藏的喇嘛新教興起，為了要有別於舊教的紅衣，所以改穿黃衣。

黃色是黃金的顏色，也是稻麥成熟的顏色

黃色是五方位色的中央色

結婚的日子
黃道吉日是大吉之日

懷念親人結黃絲帶

Tie a yellow ribbon round the old oak tree

I'm coming home, I've done my time
Now I've got to know what is and isn't mine.
If you received my letter telling you
You'd soon be free, then you know just what to do
If you still want me, if you still want me.
Tie a yellow ribbon round the old oak tree.

...

Bus is cheering and I can't believe I see
A hundred yellow ribbon round the old oak tree.

作者 攝

「如果歡迎我回來，就請結黃絲帶」

由著名的電影故事而來的「如果你歡迎我回來，請你在樹上結黃絲帶」（Tie a yellow ribbon round the old oak tree）主題曲頗受歡迎。現在，有許多人在樹上結黃絲帶，表示盼望親人的歸來期待。1995年，在戰亂的原南斯拉夫沙立也佛，直昇機被擊落的美軍空軍上尉，躲藏了6天沒被發現，後來才被救出來。他堅忍的毅力和機智的行為，被當做軍人的楷模。他歸隊後再回到美國華盛頓州老家。他故鄉的人們早就在樹上繫黃絲帶，等待他們引以為傲的英雄歸來。

菲律賓的政治家愛奎諾被政治謀殺，他的遺孀科拉蓉以哀兵競選菲律賓總統。愛奎諾夫人始終都穿黃色的衣服，黃色也變成她的象徵。

黃色是秋天豐收的顏色

濃郁的橙黃色是稻穗成熟的顏色，成熟的麥田也是黃色。在秋天和煦的陽光下，一片金黃大地，讓人感覺到豐收的喜悅。東方人古來就把稻穀比喻為黃金一樣珍惜。在台

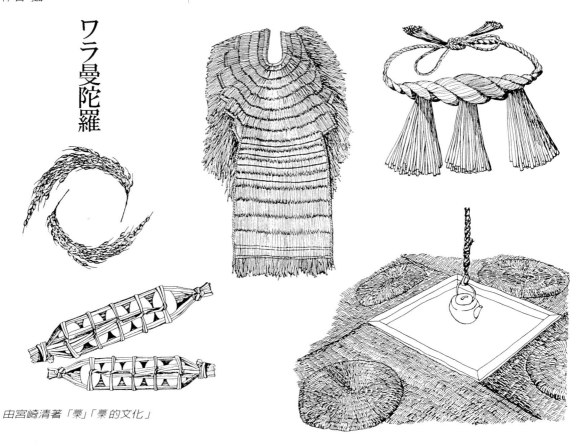

由宮崎清著「藁」「藁的文化」

由張光直The Archaeology of Ancient, 圖石璋如

灣，秋天是一年中最溫和的季節。田裡已脫穀的稻草，一束
一束地豎立著，割稻後留在地上的短短稻株，整齊地在排列
在田中。在夕陽下，站在田邊就會聞到稻草香。踩著稻株
走，會有蝗蟲紛紛從地上跳起，這是溫馨的鄉土生活回憶的
一幕。

晒稻穀的美濃農家　　　作者　攝

黃色和生活感情

> 採菊東籬下，悠然見南山

這是陶淵明的詩句。講到菊花會先想到是黃色的菊花。
秋冬開的菊花雖然並不全都是黃色，但是古文裡講「黃花」
可以就是指菊花。宋朝黃庭堅有：〝黃菊枝頭生曉寒（寒冷的
早晨裡,黃色的菊花開滿了枝頭）的詩句。菊花是我們熟悉的
花。冬天傲霜雪的菊花，和梅花一樣，在中華文化裡都十分
受到喜愛。晉朝的陶淵明不為五斗米折腰，歸隱田野，過著
灑然自適的生活，親近自然。生活悠然自得的陶淵明，他籬
笆下的菊花一定也是姿態自然，沒有太人工化的菊花吧！

菊花

相思樹的黃色小花

滿開在樹梢的相思樹黃色小叢花簇，大概甚少人會注意
到去欣賞。相思樹的西洋名叫acacia，西洋有叫acacia的色
名。在台灣，從前相思樹只當燒成木炭用為主，沒有多少人
特別去注意，這種生長在貧瘠紅土台地的小樹。

近年以來由於注重本土文化的發揚，曾經燒相思樹木炭
的窯也算是值得懷古的主題。因此在台北內湖發現從前的燒
相思木炭的窯，報紙還當報導的資料。細想「相思」這個樹
名多麼特別！多年前，坐美國的指導教授夫人車子，經過加

相思樹葉子，約2.5GY4/5

蒲公英

州海岸有相思樹林的山路。英文的樹名acacia對我沒有特別意義，但我對她說明「相互想念」的中文樹名，她覺得這是多麼羅曼蒂克的樹名！

　　相思樹會讓人感覺到是台灣鄉土的樹。梁啓超寫過台灣竹枝詞【註22】，詞中有：

　　相思樹底說相思，⋯樹頭結成相思子⋯的句子。

　　相思樹黃色的花叢雖然並不起眼，可是整片的相思樹林，還是會令人喜愛不止。聽席慕蓉談過她愛她淡水居的理由。她說：由大窗口遠望海上夕陽是其一，另外是她的窗外有一望無盡的相思樹林！台灣的相思樹林是自然的，外國則有盆栽的矮種acacia,供觀賞開花用。

鮮黃色的蒲公英

　　蒲公英開鮮黃色的小花。英文把鮮黃色也叫dandelion(蒲公英)。　開花後，種子結成絨絨的白色花球。這些成熟的種子，風吹起，就隨風輕飄在空中，飄向新的土地，落地長出新生命。為了讓小女兒接近大自然的奧妙，曾教她們輕吹蒲公英的種子在空中的飛翔，這是蒲公英的溫馨回憶。蒲公英不怕土地貧瘠，都可以堅強地生長在城市街道中央的安全島雜草中。在海邊砂石地，也都有蒲公英的蹤影。不是本地種的蒲公英是海上輪船夾帶過來的，貨櫃車在道路上奔馳，蒲公英的小種子隨風飄出落在泥地上，就找到

作者　攝

新家了。台北忠孝東路五段的安全島有一簇簇的蒲公英。隨便的地下道出口屋頂的小塊草地中，偶而會有二、三株。我種在窗前的是由路旁乾地上撿來的，原來撿的是一株，現在已經長成三株了，而且也已經開過三朵小白花球，並沒有讓我失望。

夾帶在貨櫃中渡海過來的小小蒲公英種子，雖然已經在台灣找到新的家居，在這裡繁殖，不知道會不會心想它的母國故鄉？

Sunflower！

當黃色的色名用sunflower (向日葵) 叫時，它已不僅僅是黃色，這色名連陽光也帶進來了！色彩是活的、有感情喜愛它，才是用好色彩之道。燦爛明亮且精神充沛的sunflower色，使用這個顏色時，如果也用這樣的心情的感受，顏色也就會被用得活起來。梵谷一定是這樣用色的。向日葵朵朵像太陽，盛開的向日葵就讓人感覺到欣欣向榮的喜悅。

希臘神話裡的向日葵

希臘神話裡，有向日葵的誕生故事：曾有一個水精喜歡太陽神阿波羅，阿波羅駕著馬車在天空馳騁的英姿，使水精仰慕不已。她一直往天空注視阿波羅，日復一日。結果終於變成永遠向著太陽的向日葵。

從小一直以為向日葵的花會隨著太陽轉，中文叫向日葵，日文更是叫 "himawari" (隨太陽迴轉) 。後來自己種了向日葵，才知道向日葵是象徵的意義而已，不是真正會隨著太陽轉。看碩大的向日葵，總是覺得精神更加抖擻。

向日葵是美國堪薩斯州的州花，開車穿越堪薩斯，一望無際的向日葵田野十分壯麗。這是堪薩斯州的特色之一。曾跟堪薩斯來講學的專家，談過他家鄉的向日葵田園，他也頗引以為傲。

梵谷的向日葵

講到向日葵就會想到梵谷。梵谷一生苦悶，自殺結束生命。他的生命雖然黯淡，但是他的向日葵卻富有生命的悸動，就像太陽一樣，現在仍然在世界上照耀著。

　　梵谷的繪畫裡有許多有生命的黃色。他畫的收割完後的田地；波動搖曳的麥田；天空中旋渦狀的太陽，都是黃色的。黃色是充滿生命力的顏色，梵谷的生命似乎在黃色裡已經燃燒盡了，生命也結束了！

　　梵谷是後期印象派的畫家。後期印象派的畫家要表現的是永恆的存在，梵谷的確在他的向日葵裡表現了他永恆的生命。

黃色的色名

藤黃，中國畫顏料的色名【註56】

梔子花，夏天開白色花，種子可以當黃色染料。

黃土色，由具氧化鐵成分的土所得的土黃色色料

油菜花，春天常可在農田上看到的黃色油菜花

作者 攝

英國鐵道沿路風光　　　作者 攝

奶油色cream	黃水仙primrose yellow
金絲雀canary	向日葵sunflower
蒲公英dandelion	金盞花marigold
枯草色straw	介子色mustard
沙色sand	橄欖色olive
琥珀色amber	花蜜色honey
卡其色khaki	茉莉花jasmine

鉻黃chrome yellow由礦物製作的鮮黃

檸檬黃lemon yellow

色彩計畫少不了黃色

警戒用黃色

　　黃色醒目耀眼、引人注意，色彩計劃少不了它。黃色在一般情形下，是最容易讓人看清楚的顏色。誘目性和明視度都很大。工業的安全用色規定，需要引起注意的地方規定用鮮黃色表示警戒。交通標誌的黃燈是大家最熟悉的了國家的用色規定。操作中的機器、工廠內危險地帶，用黃色區隔。鐵路平交道的柵欄，用黃黑相間的斜線。推土機、起重機使用黃色。下雨天，兒童穿黃色雨衣比較安全。

　　投票選擇計乘車的顏色時，黃色當選，因爲容易讓人看到。紐約市的計程車也是Yellow cab。台北市最早的公共汽車曾經是黃色。當時使用黃色的理由就是較容易看到，也比較安全。

　　表現年輕活潑用黃色。運動上使用的、要讓人感到年輕意象的用品、服裝、隨身聽、越野型機車，黃色都用得很多。鐵路平交道用黃黑相間的斜線，促使大家注意。工廠內危險地區使用黃線畫起來，叫人不要隨意進入以免危險。

　　以鮮黃色做意象調查時，最多的反應是活潑和年輕。其次是華麗和科技感。鮮黃色是非常清楚，吸引人注意的色彩，所以用這個顏色做意象調查時，一定沒有模棱兩可、沒有意見的反應。表現活潑、年輕的意象，鮮黃是最突出的顏色。曾經在美國的加州，以大學男女學生做過調查，他們對黃色都頗有好感，覺得黃色年輕、活潑、精明銳利。有些人覺得黃色是年輕、細緻、還有女性感覺的顏色。

　　基督教文化的歐美國家，雖然常以黃色代表不好和罵人（我們是沿用歐美的用法），但是這個調查，直接看色彩，不受到用字的影響，受調查者的對黃色並沒有惡感。

　　1969年、以54個單色做喜好調查時，小學生最喜歡的是黃色。1995年再次用同樣的方式做調查時，以及1983年的調查，男女生的喜好色，黃色均排名前五名。

無辜的 "黃色"【註56】

　　英文的yellow當然是黃色的意思。可是除了指顏色的黃

黃色誘目性和明視度都很大

用鮮黃色表示警戒

作者　攝

紐約的計程車是Yellow cab
作者　攝

鮮黃色的意象活潑、年輕
作者　攝

小學生喜歡色, 黃色排第一

yellow隱喻

色之外，yellow所隱喻的含意，偏向不好的很多，包括低級、趣味、煽情的、懦弱的、卑怯都是。例如yellow book。原來只是yellow covered，指黃色封面的刊物，後來就變成指廉價煽情低俗小說的代名詞。就和現在中文裡稱黃色小說一樣。黃色小說的由來是19世紀末期，在法國流行的黃色封面的刊物。裡面登載不少以當時來說是驚世駭俗的文章。當時也類似現在一樣，正值十九世紀末期的「世紀末」較頹廢的風氣，就在世紀末產生，所以違犯嚴謹習俗的讀物曾廣為流行。

「黃色小說」名稱的由來【註65】

十九世紀末期的頹廢風氣中產生「黃色小說」

第一本正式以黃色為名出版的雜誌，在英國1894年出版的「Yellow Book」。這是一本通俗及有頹廢味道的雜誌。1894年是19世紀的所謂世紀末，一個世紀之末，一方面期待迎接新的世紀來臨，另一方面也會有墮落和頹廢的思想或行為彌漫的時候。這一本Yellow Book

Yellow Book創刊數日就售掉5000本

正好吻合了時代的所需，據說創刊的5000本數日就售盡。繼續印刷二版、三版以應付想購買的人潮。以今天的眼光來看，不算什麼了不起的內容，在當時已經被視為傷風敗俗的東西了。另一方面，當時英國有很多年輕人，喜歡購讀以黃色封面出版的法國言情小說，以英國較保守的風氣，認為那是低俗的小說。現在的黃色小說、刊物...等已是色情的代名詞。

另外用yellow形容人的時候，普通指膽小、懦弱以及卑怯的人。yellow dog是罵人雜種、卑鄙，yellow belly本來是腹部黃色的一種鳥，但是講yellow bellied是輕蔑地指膽小鬼的說法。早期在美洲白人往往自視很高，看不起黃皮膚的異種民族，yellow bellied特別指墨西哥人以及歐洲人和印地安人混血的黃皮膚人。【註113】

怕嫁給yellow bellied混血的黃皮膚人

早期移民到美洲來的白人，怎樣維持純粹的優良白人血統為重要。由一本叫「德州」Texas的小說的描寫可看出一斑：一個在德州的大農場主人（19世紀初德州尚未併到美國），他有一個13歲甜美可愛的小孫女。小女孩的父親已經被印地安人殺死，只有母親照顧她。這個女孩子雖未脫離童稚，但已長得亭亭玉立。祖父一見面熟人就談論怎樣可以為

孫女找到一個純正西班牙血統的年輕人。當時偶而會有由西班牙本土派遣軍官團來到這個殖民地。可是年輕的軍官一來到，很快地就會被有年輕女孩子的父母親盯梢，要搶到一個乘龍快婿還真不容易。

　　黃色雖然被白種人當作鄙視黃種人的用詞，但是黃種人的蒙古人西征曾讓歐洲人喪膽，稱為黃禍。黃禍的英文叫做Yellow peril.

鮮黃色【註56】

bright banana 成熟的香蕉黃

citric spark 檸檬黃

comet gold 彗星的金黃光芒

daisy yellow 雛菊黃

dashing dandelion 蒲公英花的

dashing gold 強調的金色

dynamic gold 生動有力量的金

egg yellow 蛋黃

gold gleam 金色的光芒

golden sunflower 金黃色的向

Gypsy gold 吉普賽的金黃

Jonquil 黃水仙的明黃

Lemon 檸檬黃

lucifer gold 金星的金黃色

maize gold 玉米黃

saffron sizzle 橘黃色

spangle yellow 閃耀的黃

tansy yellow 艾菊的黃

wild yellow 野生蝴蝶的黃

明黃色

canary yellow 金絲雀的黃羽毛

citric yellow 檸檬的黃

lustra yellow 光輝的黃

phosphor 螢光體

yellow sting 刺激性的黃

普通的黃

buttercup 金鳳花

cowslip 野櫻花的花

crescent 弦月時的月光

festive yellow 歡樂的黃

harvest moon 中秋的滿月

mimosa 含羞草的黃花

moonlight yellow 月光般的黃

nectar 花蜜般的黃色

pacific yellow 和平的黃

pale amber 淡琥珀色

pale popcorn 爆米花的淡黃

rich honey 濃的蜂蜜色

silken gold 柔軟光滑的金黃色

ancient gold 古代的黃金

beacon gold 照明檯燈的黃

淺黃色

arctic yellow 北極黃

aster yellow 紫苑花的花心

candlelight 燭光

daffodilla 水仙花的黃色花瓣

dainty daisy 嬌美的雛菊

feather yellow 黃色的羽毛

gay gold 輕快的金黃色

glossy gold 有光澤的金色

grain 收穫節氣時的穀物色

jasmine yellow 茉莉花的黃

lemon lollipop 檸檬口味的棒棒糖

lemon soda 檸檬汽水的淡黃

maize 玉米

opal yellow 黃白石的淡黃

pale honey 蜂黃的淡黃

pale pollen 花粉

primrose yellow 櫻草的黃花

sherbet yellow 冷飲

Stella gold 星星的金黃光

straw 稻草

sunny orange 快活的橙黃色

sunshine 陽光的黃

vacation gold 金色的假期

Venetian yellow 威尼斯

yellow rose 黃玫瑰

深黃色

Chinese mustard 中國芥黃色

dancing gold 躍動感的黃

fanfare gold 華麗的黃

fennel gold 茴香的黃

hunting gold 狩獵的金黃色

racing gold 賽馬用的金黃色

Van-Gogh-Gelb 梵谷喜歡用的黃色

科羅拉多州的露營地(10月)　　　　　作者 攝

【簡易補充知識】

象徵年代的色彩

● 十九世紀末的特色是黃色。當時出現以黃色為封面的「Yellow Book」、以當時可算是頹廢的出版物，但非常暢銷。

● 1920年代女性開始化妝，由家庭出現在社會。紅色和粉彩象徵了女性美。另外是黑所代表的黑色。黑人演奏的爵士樂風靡了1920年代。開創立體派的畢卡索對黑人雕刻入迷。

● 1930年代是金色和黯淡的混合。這個年代是美國好萊塢電影的黃金時代。金髮的電影明星象徵當時華麗的美夢。可是社會的底層尚有經濟大恐慌帶來的後遺症，還有第二次世界大戰即將開戰的陰影，且黯淡的色彩。

● 1940年代可以用二次大戰卡其色的軍裝為代表。正常的社會生活停頓，一切為戰爭。

● 1950年代，大戰結束後的復甦，機能主義的優良設計大大地被提倡，處處看到白色的環境和用具，另一方面，人工的彩色電影開始出現。這個年代是白色和多彩的時代。

● 1960年代，科技高度發展，色彩氾濫的時代。彩色電視開始播放、色彩出現注重心理效果的Psychedelic colors，排斥文明的嬉皮也產生在這個年代。

● 1970年代發生能源危機。60年代意氣喚發的西方文明，面臨到景氣衰退的反省時期，這是淺灰色調低沈的顏色，也是淺藍，味道淡淡的顏色。

● 1980年代對合理主義已經厭倦，產生更隨性的後現代主義，色彩是強烈的多彩色。環保意識更加抬頭，綠色也是這個年代的象徵。

● 1990年代是二十世紀的世紀末，社會弊病百出，人們喪失信心。象徵太陽的橙色露過一點頭，沒有流行起來。純科技感的銀灰，雖然缺乏人性，但曾經被喜愛。酸酸的蘋果綠受到歡迎。

● 1997年國際流行色委員會為1999年春夏選定粉紅、淺藍和白為快樂迎接21世紀的主色。

● 1998年10月巴黎的布料展，灰色系列大受歡迎。

● 黑色長期被喜歡－沒有一個顏色像黑色般，可以那麼輕易地令人肅然起敬，沒有任何一個過去的年代，有過目前如此輝煌的「黑色時期」（一個服裝設計師談，1999）

8

綠色系

清爽、年輕是綠色的特徵，

綠色也是生長、安全的顏色。

綠色代表和平，

也是關愛地球生命的標誌。

北國雪封一冬之後，由樹芽的新綠，感覺春回大地的欣喜；

黃砂無垠的沙漠，綠洲便是生命的代名詞。

嫩綠是新生的萌芽，展現無限生機；

鮮綠摩登又年輕；

濃綠是熱帶雨林的豐沛，蘊藏著雄厚的生命。

古時候綠色常當作年輕的含意【註22】

杜甫的阿宮賦中以「綠雲」比喻女子烏黑的頭髮。（綠雲擾擾，梳曉鬟也）。

「綠鬢」是說烏黑而光亮的鬢髮，引申作為青少年的容顏。

「慘綠少年」則指穿深綠色服的少年；比喻風度翩翩的少年。

「綠腰」形容女子舞姿輕柔的：「南國有佳人，輕盈綠腰舞」(唐李群玉、長沙九日登東樓觀舞詩)。似乎可以讓人聯想到以楊柳比喻的「柳腰」(白居易、楊柳枝詩)。

「綠衣黃裡」的典故：古時候，莊衛公夫人埋怨莊公迷惑嬖妾，冷落正妻的她。寫道：「綠兮衣兮，綠衣黃裡」。意思是說綠色是間色，黃色才是正色，現在卻把綠色拿來當衣裳，黃色反而當裡襯！

至於綠林大盜，則不是真正的壞人，那是水滸傳或羅賓漢那種行俠仗義，幫助貧民的綠林好漢。

燈紅酒綠、綠女紅男，都是紅塵裡繁華世界的景象。描寫春天豔麗的景色會講「紅情綠意」。春暮的時候，花凋謝了，但樹葉更加繁茂，用「綠肥紅瘦」來形容。「綠葉成蔭」雖然形容樹木長得茂盛的樣子，但是在典故上則是：杜甫原來見到的一個湖洲佳麗，後來再見該女子時，她已經兒女成群了。杜甫用「綠葉成蔭子滿枝」形容。

烏黑的鬢髮叫「綠鬢」

紅男綠女
紅情綠意

清新的綠意

渭城朝雨浥輕塵　客舍青青柳色新 (王維，渭城曲)【註63,67】

下雨過後空氣清爽又新鮮，柳樹的綠色看起來特別清新。王維的詩讓人感到清爽的空氣，所以清新的綠意更加躍然紙上。在西安的西門城牆上，今天仍然可看到成排的柳樹。雖然世事今非昔比。但也能讓人依稀想像王維所描述、古時清新可愛的柳色。

綠色的色名常和青色通用。中文、日文裡，植物的顏色常用青色表達，不講綠色，因為青除了色彩之外，還含有生長的意思，所以講「青青河畔草」時，形容的不只是草色，還形容青草茂盛的樣子。

西安的城牆　　　　　作者 攝

綠色給我們的歡欣

綠色是地球上生命的象徵。除了海洋的水，覆蓋地球最多的就是綠色的植物。海水孕育了地球上的生命，但是綠色植物，供給地球上生物所需的食糧。只有植物的葉綠素能自己

愛斯基摩小孩喜歡綠色筆

托爾斯泰描寫早春

製造養分成長，草食動物、肉食動物都直接間接,得到植物的恩惠。除了變成食物之外，綠色的植物也能吸收二氧化碳,放出氧氣。氧氣正是人類和動物呼吸的。綠色是這樣有用的植物的代表，因此有識的人們就把綠色視為可貴的朋友。

生活在終年常綠的環境的民族,不會特別感到綠色的可貴,就像空氣隨時都在身邊一樣。但是冬天會被雪封的地方,春天到來,由薄雪中探出的綠色,顯示的是大地復甦的象徵,讓人們感到歡欣。

據說曾有人送寫字的筆給愛斯基摩人小孩,筆有好幾種顏色,結果愛司基摩小孩最喜歡的是綠色。

托爾斯泰描述在俄國農村春天來臨的景象,充滿了北方民族對春天的渴望。小說中也有不忍心踐踏尚帶著晨露的青翠草地的描寫。

天空明朗了,春天露面了。早晨昇騰的太陽非常明亮,他迅速地化解了結在水面的薄冰。溫暖的空氣使大地甦醒;小河上,草地上,瀰漫著蒸氣。枯黃了一冬的舊草和長出嫩芽的新草,都一樣穿起了綠衣。早晨的露珠還留在草根上。不知道雲雀在那裡飛,但是在天鵝絨般草地的上空,可以聽到牠快樂的歌聲。

托爾斯泰，安娜卡列妮娜中的一段

只要有心,路上的草也就會讓人感到活生生的生命力和感情,白居易由它感到依依的離別之情。【註67】

離離原上草,一歲一枯榮,遠方侵古道,晴翠接荒城

又送王孫去,萋萋滿別情 　　　　白居易 草

一路望去,蔓延在古舊道路上的青草,一直接到荒涼的城池,白居易平易的詩,雖然寫的是雜草,但是讓人感到草的生命力和可愛,也寫了萋萋的別情。現代也有人描寫古道的草。這是大家熟悉,小學課本裡有的歌詞。

長亭外,古道邊,芳草碧連天 　　李叔同

沙漠地方，綠色就是生命的顏色

一望無垠、廣大無邊的黃沙滾滾,那是人類難於生存的沙漠。沙漠白天酷熱夜晚寒冷,然而沒有水才是沙漠對人類的致命傷。沙漠裡,綠色表示有樹木,也就是有水。因此綠色在沙漠是生命的顏色，也是最重要的顏色。產生於沙漠的

回教，可蘭經中教導人們要珍惜植物，視植物爲神賜的恩惠，視綠色爲珍貴的顏色。爲回教獻身的勇士，認爲升天後可以在天堂穿綠袍是非常榮耀的事。可見綠色在回教中地位的崇高。

使用了綠色的國旗【註81,33】

非洲被稱爲黑暗大陸，非洲國家的國旗，綠色使用得很多。利比亞的國旗全面都是綠色，沙烏地阿拉伯的國旗，除了有寶刀之外，也全部綠色。非洲51國中，有41國的國旗用了綠色，在世界各大陸中比例最高。

全世界有約44%的國家，國旗裡用了綠色。有人統計分析爲什麼他們採用了綠色的理由，發現有三種情形和理由。首先是自然環境是綠色十分豐富的國家。其次是採用綠色象徵希望、進步以及繁榮。再就是回教國家，綠色對他們來説，本來就是神聖的顏色，尊重回教的教義，所以採用綠色。

使用綠色在國旗的國家，集中在非洲和中東和近東。這個地方是信奉回教的地區。回教國家裡，綠色自然就是珍貴的顏色。

非洲北部的沙漠一直擴大，熱帶雨林一直縮小【註81】

綠色象徵生命，綠色象徵和平。現在這珍貴的綠色，越來越消失，令人憂慮。地球上的綠色正處處受到摧殘，這是地球遭受毀滅、人類面臨浩劫的危機。

阿拉伯半島和非洲北部，雖然現在有大片乾旱的地方，可是一百萬年前，這地方曾經林木繁茂的土地。現在地球上，沙漠一直在擴大，熱帶雨林則一直在縮小。

工業文明的世界，企業爲了賺錢，人們爲了生活得更舒適，繁茂了千百年的樹林，轉瞬間便被伐木機砍平了。會爲人類清淨空氣的大森林，可以稱爲地球的肺。包括亞馬遜河流域，南洋群島的熱帶雨林，都是地球的肺。可是越來越多的繁茂森林，天天被砍伐著，迅速地在縮小。

非洲北部露西住的時候，仍然林木繁茂【註112】

被認爲人類最早祖先的「露西」（身高只有140公分的女性原人），四百萬年前居住在非洲北部。那時候這個地區仍然林木繁茂，還沒有變成沙漠。小小身軀的露西和其他原始人同伴，大概小心翼翼地出沒在野獸環繞的環境中度過她的生命。非洲的沙漠現在繼續地擴

加州私人的仙人掌公園　　作者 攝

綠色是沙漠國家的國旗色

千百年的樹林轉瞬間便被伐木機砍平了

作者 攝

城市屋頂的綠化功能多　作者 攝
（作者宅屋頂）
綠色植物的環境中容易從疲勞恢
復

大，世界上濃密的熱帶雨林，不斷地被大量砍伐。保護地球的綠色，一直地在減少。憂心的「綠黨」人士，大聲疾呼要喚起人類的反省。

綠色植物四億年前出現在地球上【註10】

二十億年前，海洋裡產生最原始的生物，四億年前，原來只生活在海水裡的生物，開始移上陸地，並且利用陽光自己製造養分，這是我們現在叫做植物的初期情形。

三億年前的時代，植物已經非常繁茂，那時候，覆蓋地球上的除了海洋的藍色和褐色的岩石，其他就是綠色的植物了。現在我們燒的煤，大部份是那時候埋在地下炭化的植物。所以地質學上稱這個時期爲石炭紀。那時候恐龍已經出現。只是還沒有到侏羅紀（一億六千萬年前左右）那樣繁盛。石炭紀的植物還不會開花。後來會開花的顯花植物出現，增添地球上美麗的色彩。

綠色植物，消除疲勞【註81】

植物自己會製造食物，動物都靠外來的食物。植物還會清淨空氣讓動物呼吸。在綠色植物的環境裡休息，容易從疲勞恢復。

日本東京農業大學做過綠色和人的精神和體力關係的實驗。發現綠意盎然的環境，較易由疲勞恢復體力，注意力和集中力也都較佳。實驗是讓八個學生在高的踏板上上下下三分鐘，然後在不同場所測定他們的脈搏。場所分爲: 林木籠罩的樹林下；遠方有青山綠樹環抱的草場；林蔭大道以及街樹稀少的交叉路口。測定的結果，林木籠罩的樹

廖品淳 攝

林效果最好，草場次之，街樹稀少的交叉路口恢復效率最差。另外，該大學也做了室內放置綠葉植物和放塑膠植物的實驗，結果發現塑膠植物雖然是綠色，但並沒有什麼效果。

綠色塑膠植物沒有效果

堅忍的植物

美國加州的「死谷」，雖然也稱為沙漠，但是稱為荒漠應該更恰當。因為死谷並不是黃沙滾滾的地方。那裡有大大小小的石頭，並且有生命力堅強的沙漠植物。因為沒有足夠的水分可以供給製造養分，所以葉綠素並不發達，植物的顏色只是灰灰的綠。這些灰綠色植物，有些盤根在貧瘠的土壤上，有些像草捆一樣隨著風吹滾動，卻也堅韌地活著。

「死谷」中堅忍的植物

淺綠的釋迦果

死谷缺少水分外，有些地方地勢比海平面還低，白天特別酷熱。有些植物雖然適應了艱辛的環境，可以勉強生存，人類則沒有這種適應力。過去到死谷的旅人，人馬喝完了最後一滴水之後，就只有倒在「死谷」了。

死谷中，有一處有泉水，這地方有深綠色繁茂的棗椰子林。這塊綠地必定是早期旅人生命所繫之地。現在的死谷，已有方便的公路，開汽車數小時便可以穿越。到這裡遊覽的旅客，已經不會感受在沙漠中望見綠色那種渴望後的歡欣了！

死谷中有一處甘泉地

保護綠色，提倡生態學的研究【註81】

綠色運動也稱「生態運動」。生態學的外文稱ecology原意是「住處的研究」，也就是研究人類居住的地球環境。人是自然的一部份，人是在分享生命，不是毀滅生命。莊子早就說過：“天地與我並生，萬物與我為一”。

目前地球上森林的覆被率，已經不到全球陸地面積的三分之一，而且每年還不斷地減少。60年代經濟發達迅速，那個年代也是人類恣意將地球資源予取予求的年代。工業化已開發國家，享受最高的工業文明恩惠。但也嚴重地破壞環境。現在憂心的人，努力喚起人們的關心，要人們不要一時的短視和貪婪，不顧毀壞地球的生命。人類的子孫自己也才能繼續在地球上生存。

作者 攝

台灣地處亞熱帶，綠色應是我們不會缺少的。但是林地的濫墾，水土保持的不良也造成綠地的消失，以及引起災

害。

生態學的研究，以及綠色運動的提倡，產生於60年代末期。現在大家都已耳熟能詳，包括服裝的流行顏色，每年也都會出現環保色。只是大家是不是真有心，或者只是跟著喊口號。地球上有些國家還試爆核子彈，並擊沈抗議的綠色和平組織的船!

鄉土的味道

六月端午節是粽子的節日。綠色的竹葉和粽子，煮了以後變成灰綠色。和粽子略帶黃色的米粒形成很鄉土味的調和色。很多人都喜歡粽子的香，可是有多少人會注意到這種純樸的配色，這也就是所謂的環保色。當人工色太氾濫，尤其金屬的科技色、鮮豔的人造色料充滿在我們周圍的時候，這樣不起眼的色彩，反而會讓我們感到鄉愁。這樣的顏色，是讓我們感到休憩的顏色，也是回歸自然的顏色。

葉綠素替大家製造食物，清淨空氣【註81】

在地球上，只有綠色的植物，能自己生產東西讓自己成長。葉綠素將空氣中的二氧化碳，和由根部吸上的水，由葉綠素進行光合作用，製造養分。光合作用的內容可以由下面看出來。

粽子香，粽子色

綠葉清淨空氣製造葡萄糖

鐵線蕨
鐵線蕨的綠可以形容為玲瓏可愛的綠色，非常清新大約相當於曼色爾10GY 7.0/10的顏色，這是讓人感覺到年輕生命的綠色，鐵線蕨也被稱少女的髮絲。

台灣名樹之一，流蘇的白色花

$$6CO_2 + 6H_2O + 674卡 \rightarrow C_6H_{12}O_6 + 6O_2$$

6分子的 二氧化碳	6分子的 水分	由太陽 得的能量	1分子的 葡萄糖	6分子的 氧氣

廖品淳 攝

這是說，植物的葉綠素，

吸收6分子量（264公克）的二氧化碳

使用6分子量（108公克）的水

運用674卡羅里的太陽能

產生1分子量（180公克）的葡萄糖和

6分子量（192公克）的氧氣

人類的工業社會不停地製造廢氣，放入空氣中，植物則是拼命替我們清除廢氣，提供乾淨空氣給我們。

用另外的方式說明，也可以瞭解植物淨化空氣的功用。

一棵高25公尺，樹枝張開直徑15公尺的大樹，(樹葉表面積約1600平方公尺)。1小時大約可以

清除掉2.4公斤的二氧化碳

放出1.7公斤的氧氣到空氣中

人類一個人，整年在生存上所需的氧氣，平均起來，需要大約具有30～40平方公尺(10坪左右)葉子面積的樹木或草地提供。

綠化城市的屋頂

住在水泥森林城市的人們，仰賴的是由鄰近的大自然環境所產生的清淨空氣的供應。從積極面想，城市建築的屋頂要是盡量加以綠化，對城市空氣的淨化會有益處，這是應該提倡和鼓勵的。（屋頂綠化的功能除了清淨空氣外，因為防熱效果好，下面的住戶，夏天很少需要開冷氣。對整個都市環境是另一項益處）

樹木還有減少塵埃的功用。外國的研究證實，種植有樹木的道路，1公升的空氣中細小塵埃會有3000粒。沒有種植樹木的道路，1公升的空氣中，塵埃竟有1萬至1.2萬粒，塵埃量達3.4倍之多。由此也可以知道，植物的種植，對清潔空氣減少塵埃，也有很大的功能。【註81】

對於清潔整個地球的空氣，亞馬遜河流域的密林、南洋等地的熱帶雨林，地位非常重要。現在這些熱帶雨林不斷地被砍伐，面積一天天縮小，地球漸漸走向災難，這是憂心人士大聲疾呼要愛護綠色地球的原因。

愛爾蘭的綠

愛爾蘭給外國人的印象是綠色。由倫敦坐愛爾蘭國家航空公司的

庭園有樹木的住宅
加州Palo Alto

作者 攝

一個人所需的清淨空氣，要40平方公尺的綠葉面積

綠化屋頂的功能

沒有樹木的道路，空氣中的塵埃多3,4倍！

作者 攝

草地，陽光-長堤大學校園

愛爾蘭人喜歡綠

淺綠的鳳尾蕨
蕨類值物比恐龍更久遠的年代就
出現在地球上了
鳳尾蕨的綠色是淺綠(2.5G 6.5/
10)是欣欣向榮的綠

作者 攝

光臘樹
台灣的名樹之一。樹葉淺綠色
（約10GY 7/8）。
樹形十分優雅。

飛機飛首都都柏林，飛機的機身全綠、標誌是白色的幸運草。降落前俯看地面，映入眼簾也是一片翠綠，

愛爾蘭的面積大約近台灣的二倍，但是人口只有三百多萬。愛爾蘭在歷史上，曾經遭受相當悲慘的命運。曾因馬鈴薯饑荒死了很多人，加上外國的侵略和人口外流，現在的居民人數只剩下原來的一半。愛爾蘭現在雖是獨立國家，但是北愛爾蘭仍屬英國，而內戰不斷。在這樣不幸的命運裡，他們似乎特別渴望代表和平的綠色。曾在首都都柏林街上，看見在路上走的女學生，她們也穿著綠色制服。或許正巧是某校的制服，但是也更加深了和綠色關連的印象。

大概是艱苦的環境培養出來的個性，愛爾蘭人普遍被認為具有勤儉，刻苦耐勞的性格。著名小說「亂世佳人」郝思嘉的父親是愛爾蘭人，他被描述一生熱愛他的土地，表現了愛爾蘭人性格的人。「亂世佳人」續集書名就叫「郝思嘉Scarlett」，有愛爾蘭血統的郝思嘉，不屈不撓的奮鬥，最後回到愛爾蘭，也在愛爾蘭再和離她而去的白瑞德團圓。

綠色的色彩意象調查【註40,45,46】

有關綠色的意象，作者曾經做過幾次調查。這些調查包括以台灣大專男女學生為對象，以及美國加州學生為對象做的。似乎我國的學生比美國學生更喜歡綠色。由綠色做的調查美國學生比我國學生覺得綠色強、重、粗獷，美國學生明顯地覺得綠色「冷」，傳統的色彩學教科書都將綠色放在色彩寒暖的中性色，也就是不偏暖也不偏涼的顏色。

鮮綠色的聯想，很美、很年輕，是最大特色。也偏向活潑的感覺，男女性的分別，綠色偏向男性，華麗與純樸的分別，綠色偏向純樸，可能綠色容易聯想到綠色的鄉野的緣故吧。但科技和鄉土，又偏向科技感，高彩度的鮮艷色彩，比較會感覺到是科技產物的意象。

綠色是草木的色彩，在擁擠繁雜的現代環境中，可能讓人感覺心裡舒暢，所以喜好度普遍偏高。1983年，20色自由選擇的調查中，男生喜好色的第一位是綠色，女生是第四位。色彩的聯想語是，大自然、清新、舒服、溫和的比率高。

黃綠色很像草地或樹葉照到陽光時的顏色，葉子剛長出

來時也是黃綠的顏色居多，因此黃綠讓人聯想到正要茁壯成長的幼年。以人來比喻的話，是少年而不是青年吧。綠葉在陰影的地方，讓人覺得涼爽，陰涼。色相偏向青色、藍色的方向，綠葉在陽光下就成黃綠。以綠色爲中心，黃綠感覺到有溫暖的陽光，青綠感覺到涼爽的樹蔭。以色彩的冷暖溫度的感覺來說，黃綠色和綠色的界線中性的感覺，不偏向溫暖，也不偏向寒冷。

　　綠色躍上流行色的舞台當主角的情形，不算很多，特別著名的有1960年代的蘋果綠，當時非常的流行。1990年代的服飾，復古的風氣盛，96年春夏綠色也被提出來爲流行色，穿著的人比平常多。只因爲90年代的年輕人很注重個性化，色彩的流行像50，60年代那樣的滿街都是的情形已不復見。

　　下面是流行色取名的各種綠色的色名【註56】。流行色本來就希望從色名就會產生理想的意象，所以很多名稱就從大自然裡的動植物或是寶石等。綠色名稱的來源最多的當然就是植物。一種像檸檬的果實，比檸檬更酸的萊姆（宜母子lime）在大西洋是大家熟悉的果實、所以用lime當流行色名稱的不少。

　　流行色的綠色色名，把綠色形容得活鮮起來

鮮豔的綠

emerald zip 翡翠綠

jouncy jade 玉般的綠色

snappy pink 精力充沛的綠

snazzy green 時髦的綠

beryl green 綠寶石的明綠

chlorophyll 葉綠素的強綠

enerald chip 翡翠片

fanfare green 華麗的綠

gay green 豔麗的綠

green glint 閃綠光

merry green 興高采烈的綠

midsummer green 盛夏的綠

peppy green 精力旺盛的綠

poster green 海報綠

spring green 新葉的綠

summer pine 夏天松葉的綠

vert green 牧場的綠

dancing green 跳躍的綠

forest green 森林的綠

glowing green 光輝的綠

paddock green 牧場的綠

patina 綠銹的綠

shamrock 酢醬草的綠

sung green 唱歌的綠

橄欖果實

淺淡的綠色

frost green 冷凍的綠

green spray 小樹枝前端的綠

green sward 草皮的綠

mystique green 神秘的綠

naidad green 神話中女神住的水泉的綠

peppermint cream 薄荷油的綠

sunrise green 清晨時的淺綠色

sweet green 甜甜的綠

sylvana green 森林的綠

viridian 鉻綠

aqua cloud 水雲色

cloudy blue 朦朧的綠

eucalyptus 油加利樹的葉子

green bud 綠芽

meadow grass 草原的草色

misty green 霧濛濛的綠

river green 河流的綠

sea crystal 清澈的大海

summer sky 夏天的天空

tree moss 樹上的青苔

綠繡眼

verglas 雨水的顏色

whisper green 耳語般輕輕的綠

深暗的綠

everglade green 沼澤地的綠

hunt green 打獵的綠

jungle green 叢林綠

opuntie 仙人掌

pale spruce 松針的綠

deepsea green 深海的綠

fir tree green 樅樹的綠

forest pine 森林裡的松樹

laurel green 月桂樹葉子的綠

水鴨的鴨綠色teal green
作者攝

medieval green 中世紀的綠

Romany green 吉普賽風格的綠

wild vine 野藤的綠

woodsy green 樹林的綠

Ceylon green 錫蘭綠

deep water green 深水的綠

flare green 燃燒的綠

peacock green 孔雀綠

rajah green 酋長用的深綠

talisman 護身符的深綠

antique green 老綠色

frog green 青蛙綠

夜來香的花

green cactus 仙人掌的綠

green palm 棕櫚樹的綠

pirogue 獨木舟

rustic moss 鄉下的蘚苔色

seaweed 海草綠

verdant green 青翠的綠

vine leaf 葡萄葉

wild willow 野生的柳樹

【簡易補充知識】

色彩的三屬性和色彩心理感覺的對應

　　色彩具有色相、明度、彩度的三種屬性。色相（hue）的分別由光波的長短（輻射能量振動的快慢）產生。具體說則是紅、橙、黃、綠、青、藍、紫等的不同。明度（lightness, brightness, value）則是色彩明暗程度的稱呼。彩度（saturation, chroma）是色彩飽和的程度，也就是鮮豔程度的描述。色彩由三屬性的不同，會產生不同的心理感覺。

色相產生冷暖感覺的不同

　　通常，紅、橙、黃色等，在心理感覺上會覺得是溫暖的感覺，所以被稱為暖色。藍色、綠色等，會讓人覺得冷和涼的感覺，因此被稱為涼色或冷色。介於暖色和涼色中間的黃綠色，紫色等，則感覺不偏暖也不偏涼，被認為是中間色。色彩的涼暖的感覺，一方面由生活體驗獲得（例如熱的火色，冷的水色），一方面紅色的波長也會引起熱的效能（紅外線則是熱線）。這種色彩的色相會讓人覺得涼暖的感覺，是色彩意象的空間之一。

明度產生輕重的心理感覺

　　色彩明暗的不同，會讓人感覺到輕重的不同，雖然是直覺的感受，但實際生活中，不乏這種感覺的實際體驗。例如，著名的美國早期色彩學著「Colors, What They Can Do for You」（Louis Cheskin著）中所舉，工廠搬運物品的箱子，使用暗色員工覺得太重，換了淺色的箱子就沒有怨言的例子。這種色彩因明暗的不同，產生的輕重感覺是另一種色彩意象的空間。

彩度產生活潑、不活潑，也就是「動和靜」的不同心理感覺

　　動靜是另一色彩意象空間。以無彩色為中心軸的色彩立體空間，灰色系列的無彩色，彩度是0，是靜的感覺。由0彩度的無彩色越往外，離開無彩色越遠，彩度越高。彩度高，活潑、活動的感覺越大。

　　「動—靜」是另一色彩意象空間。

不同色調（明度和彩度合在一起的稱呼）產生的不同色彩意象

　　粉彩色pastel colors（淺、淡、淺灰色調），明度高、彩度低的色彩，產生靜和軟的感覺；鮮色調（彩度高）深暗色調（明度低、彩度不高），產生硬的感覺。

9

青藍色系

深邃安靜是藍色的個性，

藍色是伴隨人類最古老的顏色，

藍色是水的顏色，也是天空的顏色。

太空人由天空回望地球，讚嘆的是藍色地球的美，

藍色海洋孕育了地球的生命。

日出江花紅勝火，春來江水綠如藍

（白居易，　憶江南）

　　深邃安靜是藍色的個性，藍色是伴隨人類最古老的顏色，藍色是水的顏色，也是天空的顏色。太空人由天空回望地球，讚嘆的是藍色地球的美，藍色海洋孕育了地球的生命。

　　色彩喜好調查，藍色經常排名在喜好色的最高位。深藍色西裝幾乎是標準化的公司年輕職員的制服，深藍色也是女性制服使用最多的顏色。

色彩喜好調查，藍色經常排名在喜好色的最高位

清溪流過碧山頭，空水清澄一色秋

隔斷紅塵三十里，白雲紅葉兩悠悠　　　程　顥，秋月

藍色是地球的顏色

　　人類很自然地就喜歡藍色。色彩喜好調查時，藍色經常都是喜好度排名第一的顏色，世界各國差不多都一樣。藍色安詳又平靜，自古一來隨時都陪伴著人類。藍色靜謐安詳，不像紅色那樣熱烈，不像黃色那樣耀眼。紅色常是當主角，藍色好像是含蓄的配角。但是可以不要紅色，卻是不能沒有藍色。人類生活所需的空氣和水都是藍色的。自古以來，人類只要抬頭仰望，就會看到藍色深邃的天空。人類自然的會想像在那高高的藍色穹隆裡面，有支配人類生存的神秘力

人類想像高高的藍色穹隆有支配人類生存的神秘力量

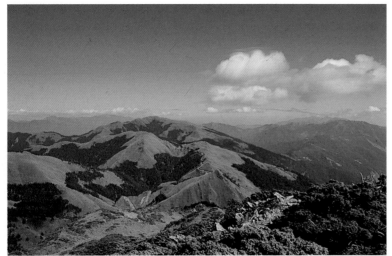

作者　攝

量。晴天時天空固然是藍色的，月明的晚上，天空仍然可以看見為藍色。秋天格外清澄的天空浮著白雲，更會讓人覺得大自然悠然自得的永恆生命。

色彩調查喜好度最高【註40,45,46】

各國的色彩喜好調查，藍色經常都佔喜好色的第一位。藍色是生命的顏色，雖然生命的血液是紅色的，可是沒有藍色的水、藍色的空氣，絕大部分的生命都無法生存。最早的生物也的確是由海水中誕生的。有人說紅色的太陽、藍色的空氣和水以及覆蓋地球陸地的綠色植物就是地球上生命的三原色，這三原色混合在一起，平衡呈現的是白色，三色消滅掉了就變成黑色。

美國太空人阿姆斯壯 Armstrong 從太空回望地球感歎地說：「好美的藍色的地球！」至今我們所知太陽十二大行星中，只有地球有水、有空氣，目前知道只有地球有生命。

色彩語言進化的過程，藍色是第三階段後出現的色彩語。紅色出現得比較早，可能對生命更直接有關，那是血液的顏色，也是人類生命本身的顏色，也是火的顏色，具有威力。可是藍色則是生命得於生存以及滋長所需環境，是安詳、休憩的顏色。

當人們被問及隨便提一個顏色名稱時，出現機率最高的是藍色。河流、湖泊、海洋、天空，藍色充滿在我們的四周，因而最容易被想起。

藍色由色彩的溫度感覺來說屬於寒色或涼色，紅色覺得熱，從生活體驗以及紅外線也就是熱線的關係，藍色會聯想到水、海，也都是涼的東西，生活的體驗給與人們聯想到溫

地球上生命的三原色紅色、藍色、綠色

好美的藍色的地球

冠雪的西班牙北部的比利牛斯山頭　　　　　　　　　　作者 攝

美國黃石公園的熱泉蒸氣　　　　　　　　　　*作者 攝*

度感。

欣賞美麗的藍色

　　西洋的文明許多承襲希臘的傳統。希臘面臨的愛琴海，涵碧可愛。尤其從空中俯瞰的愛琴海，海中許多小島和島上的白色房屋，襯托得海色更加蔚藍動人。這樣明媚的風光是否有助於希臘文明發達較早？希臘的國旗使用水藍色，似乎就是把愛琴海的海色帶進在國家的象徵中。

明媚的風光，有助於希臘文明發達較早

　　愛琴海是地中海的一部份，歐洲地中海海邊很多度假勝地，因爲氣候好，海水又美，許多人都很喜歡。日本也以瀨戶內海的美爲傲，有坐船航行瀨戶內海的旅遊。台灣地處亞熱帶，在明亮的陽光下，台灣南部的海水尤其蔚藍可愛。東部的台東、大武海邊，由屏東赴鵝鑾鼻的公路，沿著海岸一直可以欣賞到這樣美的海洋。台灣北部的海，往往不如南部那樣美，因爲天空常不如南部晴朗，海水受到天空的影響就不會那麼蔚藍。

台灣南部的海水蔚藍可愛

　　中華古代的文明和海的關聯很少，因爲古人活動的地區都是離海洋很遠的地方。海洋幾乎傳說才聽過，能親自接觸的鮮有。古時文人的作品中也就幾乎沒有對海有所描述。

中華古人活動的地區離海洋很遠的地方

由藍色感覺的意象

　　在台灣做的藍色的聯想調查，以清爽、自由自在、舒服、穩重、高雅、端莊等的聯想很多。日本的調查，青春、清爽、新鮮、明朗，較深的藍色聯想穩重、品格、保守、男性的意象多。另外會感覺到都市、幸福、安全、平凡等。負面的聯想有沈悶、憂鬱、不明朗、冷等。

藍色的聯想：清爽、自由自在、舒服、穩重、高雅、端莊

　　總說起來，藍色正面的感覺多，藍色雖然並不是非常搶眼出色，但是受到肯定和被喜歡則是不可否認的。

作者 攝

海面反射天空的顏色，晴天時是漂亮的藍色

海水藍色的原因

　　水雖然是透明的，但是微弱地吸收紅色光，所以會呈現青綠色，15公尺深的地方，紅色光已經只剩四分之一了。遠處的海面反射天空的顏色，晴天時會是漂亮的藍色。但如果天空較白或灰色，海就不那麼蔚藍好看。

　　海的顏色會受天空色、天候、海水中的浮游微生物等的影響而色

彩不同。還有很特殊的例如黃海，海水黃濁，那是受到黃河帶來的大量黃沙，衝入海中的關係。黃河由黃土高原帶來的黃沙體積驚人，這些黃沙，在陸地的淤積甚厚，黃河下游地帶例如天津地區，厚達三百公尺，如果想到台灣海峽的平均深度是二百公尺，那就會驚異黃土層的厚度了。

海水白色的浪花，是無數小氣泡四面八方反射日光，散射了日光的各波長的關係。

台灣沒有藍色的河流

台灣的溪流，在上游地段，流水清澈，但是水流湍急，偶而有深潭，可以看見青綠色的潭水。除此之外，河流沒有藍色的流水。台灣最長的河流是濁水溪，顧名思義溪水渾濁。在台灣，流水和緩的河流例如淡水河，下淡水溪，河水都不是是藍色的。黃河的流水滾滾黃色不用說，長江的流水雖不是黃色，但是流水也是混濁的。從上空眺望，的確會驚異其巨大，但一點都不是藍色。

在台灣，湖水就會很美。例如日月潭、珊瑚潭、石門水庫等，湖水碧綠，清澈美麗。尤其山巒環繞的日月潭為最。只是湖水尚未深到變成藍色。

藍色多瑙河

歐洲有著名的"藍色的多瑙河"，流經歐洲多國。尤其貫穿奧地利的多瑙河是受人喜愛的河流。多瑙河的有名，受到圓舞曲王約翰史特勞斯的宣揚有很大的關係。他作曲的「藍色的多瑙河」圓舞曲的流行，使得多瑙河的名聲遠播。多瑙河發源於德國，流經奧地利之後注入黑海。多瑙河是歐洲第二大河，重要性和歐洲另一河流萊茵河一樣，它們靜靜地看著歐洲文明歷史上的興衰。

多瑙河和奧地人的生活尤其有密不可分的親切關係，多瑙河也深受奧地人的喜愛，據說維也納除夕夜的時候，午夜鐘響迎接新年的時候，交響樂團一定演奏這藍色多瑙河圓舞曲迎接新年。奧地人差不多把這個曲子當第二國歌了。

在台北，1997年元旦在國家音樂廳也演奏了藍色多瑙河，維也納森林等樂曲，由奧地利指揮家指揮，奧地利維也納新年快樂的氣息也出現在台北。我自己曾經在高中時代擔任學校軍樂隊隊長時候，有一次，全隊夜間遊行完了回校時，請大家吹奏藍色多瑙河代替進行曲回

黃土高原帶來的黃沙淤積甚厚，天津地區厚達三百公尺

*深達600公尺的美奧勒岡火山湖
作者　攝*

日月潭、珊瑚潭湖水碧綠，清澈美麗。

維也納除夕夜，午夜鐘響迎接新年時，交響樂團演奏藍色多瑙河圓舞曲

校，隊友格外地輕鬆愉快，忘記當天出隊辛苦的遊行。

　　很早以前，有過一部十分受到歡迎的電影，叫「翠堤春曉The Great Waltz」，內容就是約翰史特勞司的故事。情節動人，電影中的圓舞曲輕鬆美妙。除了藍色多瑙河之外，還有「維也納森林的故事」，「One Day when We were Young」等，當時非常受到歡迎。有人一看再看，看過七、八次的人也有。

　　圓舞曲以現在的KTV時代來說是過時的了，可是當時在歐洲貴族社會，以文靜優雅的小步舞曲為時尚的時代，輕鬆活潑的圓舞曲的出現，也夠讓當時貴族社會吃驚的了。

　　多瑙河除了美麗的沿岸讓奧地人驕傲之外，也有有一則和色名有關的哀怨故事的流傳：

　　據說有一對情侶在多瑙河邊約會時，河邊開著的一種藍色的小花，女的看這個小花可愛，很想要。男的為了想女朋友高興，到河邊想採這個藍色的小花要給女朋友，結果失足掉入河中。男的被水沖走，但是一邊對女的喊著"不要忘記我！"從此這個藍色小花就被叫做"勿忘我 forget me not".在西洋的 藍色色名中，就有叫「勿忘我」的色名。

電影翠堤春曉是約翰史特勞司的故事

勿忘我 *forget me not*的色名

藍色的天空

　　藍色的天空是日光因空氣分子及小塵埃使光線產生散亂的關係。日光由太陽放射出來，通過沒有空氣的太空時，我們根本無法看到它。由人造衛星看的天空是黑色的。日光要看得見，需要有受光物，反射了光我們才能看得見。由窗外射進屋裏的日光，要是屋裏的空氣

藍色的天空是小塵埃使光線產生散亂的關係。

作者　攝

美國家公園幽勝美地　　　作者 攝

中有塵埃，我們可以看見一道的光，沒有受光的塵埃的反射，我們就無法看到那一道的光。

日光通過大氣層時，因大氣中氣體的分子以及高空的微細塵埃而產生散亂。具有較大能量的短波光—藍、紫，較易產生散亂。我們看見的是散亂出來的短波長的光，所以天空顯得藍。高中英文課本中有一課叫"Dust塵埃"就是說明了這個現象。水份多的天氣或塵埃瀰漫大氣時，它們的粒子層也會讓長波的光產生散亂，這樣長波和短波都有，各波長又混再一起了，所以天空看起來就白茫茫的。

　　夜涼吹笛千山月　　　　　　歐陽修，夢中作

　　長安一片月，萬户擣衣聲　　李白 子夜秋歌

雖然沒有直接寫藍色的天空，但是仍然讓人感覺到藍色透明的夜空。

藍色是深思、精鍊的顏色

1996年2月，IBM電腦挑戰西洋棋王，曾經是報紙的熱門新聞之一。這部IBM電腦取名為「深藍」。藍色代表理性，這部電腦身負重任，要打敗棋王談何容易，必須深思熟慮，才能有獲勝的機會。藍色正是深思熟慮的顏色。IBM本身的企業色就是藍色，因為IBM在電腦界曾是最大的企業，過去常被稱為藍色巨人。「IBM深藍」曾經贏過棋王，成為報紙的頭條新聞。最後深藍雖然終於沒能贏過人腦，但已經引起不少話題了。

IBM深藍挑戰西洋棋王

1997年，深藍終於勝過棋王

在日本，大學生畢業前去企業應徵求職，有所謂「求職色」（原來叫Recruit Color的中文翻譯），就是深藍色。我有過正好在一家日本公司時，看見來應徵的一個男生，就是穿深藍色西裝，坐著乖乖地等面談的樣子。

日本大學生的「求職色」是深藍色西裝

有一本很成功、暢銷的英國的小說，女主角曾經幫傭，但是後來奮鬥成功，24歲就已經擁有一家百貨公司。書中寫到原來雇主的小主人，到百貨公司偷偷地去看她時，作者描述她由百貨公司二樓款款走下來，穿的是深藍色的洋裝。在短短不到十年裡，女主角蛻變成氣質高雅，又自信充沛的女性，作者用深藍色把她襯托出來。

自信充沛的女性，用深藍色襯托出來

色料的三原色講「藍」不正確

色料的三原色之一是氰藍色cyan,廣告顏料中石青大概屬

這個顏色，或用英文稱cerulean blue的顏色比較靠近三原色的「原色藍」。顏料中講藍的顏色，普通指「鈷藍cobalt blue」，如當三原色使用，不能得到正確的混色結果。中文指顏色名時，青和藍沒有清楚的分別，常常混淆使用；講天空的顏色會用青天白日，也講藍天白雲。古時候，荀子的書中用「青取之於藍，而青於藍」。在色相環上，綠色和紫色之間的色譜是大家稱為青和藍的範圍，目前以藍涵蓋的情形較多。但是同樣使用漢字的日本則用青涵蓋。

日本承受我國文化，日本國技的「相撲」比賽場，四個方位仍然襲用這五位色，只是表現東方的青，日本使用的是更偏綠的顏色。

普通常講的藍，不是色料三原色

作者　攝

青和藍用法的混淆【註67,22】

青字在辭海裡的解釋說，青是「春天植物葉子的顏色」，舉「青青河畔草」做為例子。也說「泛指青色物」，如「殺青」。踏青。也說明年輕，例如青年等。

青和綠也常混淆使用，「草木之生，其色青也」，「客舍青青柳色新」。

青字指的顏色本來不僅指色彩。草本生長的象徵便用青的情形很多，青草、青翠等都是，這種情形在上例也可以見到一斑。

藍是形聲的字，蓼科植物，葉可製染料，俗稱靛青，也叫蓼藍。據書籍記載染藍的方法，要經過很多次數。要染的布料先浸入染缸中之後，然後取出讓它接觸空氣氧化，如此反覆好幾次。次數較少時染成的顏色是偏綠的青蔥色，次數多了之後漸漸成藍色，及顏色較深之紺色。這樣染，次數須達六次之多。缸底沈澱暗的藍色，稱澱色也稱靛色。現在彩虹的顏色普通稱紅、橙、黃、綠、藍、靛、紫。

青和綠也常混淆
草木之生，其色青也

作者　攝

貧苦的人穿藍布衣

藍色的布料是中國、日本等民族，傳統上最普通的用布色，以「藍草」植物的根染藍，十分普遍；染藍的方法也都有技術的傳習，藍色布料的衣服是最平民化的穿著。

電視劇「阿信」流行一時，十分受到歡迎，收視率居高不下。阿信的吃苦耐勞讓許多人讚佩不在話下，在劇中出現

從前貧苦的人穿藍色

陰陽五行思想

陰陽五行木是青色

春天是青陽

孔明七星壇上祭東風
東方七面青旗，布蒼龍之形
南方七面紅旗，作朱雀之狀
北方七面皂旗，作玄武之勢
西方七面白旗，踞白虎之威

東—青龍
西—白虎
南—朱雀
北—玄武
中央—黃龍

的許多貧苦人家，他們穿的藍色棉布服。阿信小時候及年輕時的年代，其背景大約是七十多年前，那時化學染料、人造纖維尚未發達，棉布是平民、窮人的衣料，在當時染藍是廉價的染色，所以在阿信劇中，無論是小孩或大人的家居服，以藍染的棉布服出現得最多。

現在人造的科技產品，已被過份的製造和使用，人們逐漸回頭懷念手工及天然的草木染，致使當今藍草染的藍布反而是高價的手工藝品了。

古代天地形成的想法和色彩的結合【註65,22】

古代關於天地生成的哲學思想中，陰陽五行的思想就和色彩結合一起。最早宇宙天地尚未分化，由陰陽二氣的作用，陽氣上升成為天，陰地下降成為地。然後天上產生日月星辰，地上產生水火金木土的五原素。五原素和色彩相對應：木—青，金—白，火—紅，水—黑，土—黃。

五原素的相生和相剋，使宇宙萬物榮枯盛衰。五原素的相生是：木生火、火生土、土生金、金生水、水生木，相剋是：木剋土、土剋水、水剋火、火剋金。

五原素的相生的觀念，例如：木的摩擦（鑽木）可以起火，火燒了之後的灰燼歸於土，金由土中產生，水生於金，木又靠水來培養...。

五色和季節也有對應。春天是青陽，夏天是朱明，秋天是素秋（白秋），冬天是玄冬（黑色）。夏天和秋天的中間叫季夏，對應黃色。

古時皇帝的五時衣，春天青色，夏天朱色，秋天白色，冬天黑色，夏、秋之間季夏黃色。

東西南北以及中央，有顏色對應的四方神。它們是

東青龍 ，西白虎， 南朱雀，北玄武，中央黃龍

在古文裡，青字的用法常以象徵的意識為重，並不一定指真實的顏色。用青字形容草木，除了顏色之外，心中也意象著草活生生的生命力的緣故。在閩南語中講「青草」，草的顏色也稱「青色」之外，顏色「不夠鮮艷」，也會說「不夠青」。把黑色的頭髮稱為「青絲」，也是因為心中感覺的頭髮不僅黑色，尚具有生命的感覺，烏黑發亮的頭髮，會覺

得是「青絲」。青牛、青馬其實是黑馬。青眼也是黑眼睛。青意象著「生命力」的情形在這裡也可以感覺出來。

西洋文化中用Blue的比喻【註33,113】

· 高貴血統講「藍血Blue Blood」。

· 有優良傳統的大學，例如劍橋、牛津大學會講「藍磚的大學Blue brick university」。

· Blue-chip是好的籌碼，比喻很卓越和傑出

· 藍領階級是Blue collar, Blue jeans 是牛仔褲

· 用blue比喻憂鬱的用法很普遍，例如：Blues是藍調音樂，源自美國南部黑人的爵士音樂，風格緩慢憂鬱

· Blue也是沮喪，心情不好的代名詞

· 講Blue Monday意指經過週末休息後，星期一的上班懶洋洋的，提不起勁的意思。

· 英文裡講Blue movie指的是色情電影

· 藍色長襪Blue stocking卻是賣弄學問的女學究。

· Blue beard是大壞人，故事裡殺了六個妻子，現在用Blue beard比喻殘殺婦女的人

· Out of blue是出奇不意，Blue有不容易瞭解的含意，所以也講Vanish in the blue就是消失到Blue裡面去了，無法瞭解的意思

· 本來就沒有藍色的月亮，所以講Once in a blue moon就是非常稀有的意思

· 中文講"臉都綠了"英文講"臉藍了Blue in the face"，表示的是已經非常疲憊的意思。

由電影造成流行的藍色

曾經有過一部電影，主演的女主角穿淺藍色的洋裝，服飾界為造成流行，把這個淺藍以電影的片名取名，叫"Morning Star Blue"，電影相當受歡迎，這個藍色也大大地流行了。早期的色彩流行，服飾業者藉報紙、電視大力廣告，造成一般民眾不跟上就會覺得是落伍的感覺。現在許多人更注重個人品味，加上景氣持續不好，業界宣傳的流行，一般人已經不會太在乎一定要趕搭流行，從前流行寶藍、蘋果

高貴血統：藍血Blue Blood

Blues是藍調音樂

Monday Blue：星期一的上班懶洋洋

電影造成淺藍色大流行

綠、水果色那種一窩風的情形以不再見。

藍色的流行色名【註56】

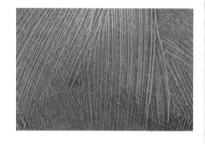

powder blue 粉藍

l-B (light blue)

astral blue 像星星光輝一樣的藍

bird＇s eye blue 鳥眼的藍

blue fresco 嚴冬中的藍

blue hydrangea 紫陽花的藍

campus blue 大學校園中明亮的藍

dainty blue 高雅優美的藍

fantasy blue 夢幻中的藍

forget me not 勿忘我的藍

high heaven blue 高空的藍

lunar blue 月光般清澈的藍

Savoy blue 香薄荷的藍

bijou blue 寶石光輝裡藍光的藍

blue flair 有聰明意味的藍

blue tern 燕鷗羽毛上的藍

brisk blue 活潑敏捷的藍

flag blue 旗幟上的藍

harlequin blue 小丑衣服上的藍

indigo 靛,青靛,藍靛

lapis 青金石的深藍

magpie 鵲鳥的藍羽毛

majestic blue 莊重高貴的藍

raven blue 渡鳥的藍羽毛

sapphire 藍寶石的藍

sparkle blue 鑽石的藍光芒

strobe blue 急速閃光中的藍光

ultramarine 群青色

alpine blue 高山的藍

azure cloud 蔚藍天空裡的藍雲

blue comet 彗星尾巴的藍光

blue glaze 釉藥的藍顏料

blue hyacinth 風信子花的藍

blue jasper 碧玉的藍

blue scarab 有一種神聖的藍甲蟲

blue peacock 孔雀的藍羽毛

borate 琉璃苣花的藍

Celeste blue 天空的藍

challenge blue 有挑戰意味的藍

Daphne blue 月桂樹的藍

denim blue 牛仔布的藍

dragonfly 蜻蜓翅膀上的藍光

embassy blue 大使藍

flaxen blue 亞麻花的藍

fountain blue 噴泉池裡的藍

fresco blue 壁畫的藍色顏料

happy blue 快樂藍

stained glass 彩色玻璃上的藍

sun azure 晴天時的藍色天空

sunbright blue 陽光中的藍光

zephyr 像微風般的藍

Atlantis blue 大西洋藍

blue swallow 燕子羽毛上的藍

bright navy 海軍制服用的藍

dark night blue 夜空中的暗藍

deep water blue 深水的藍

maestro blue 大師藍

midnight 夜半時天空的暗藍

nightfall blue 黃昏時的藍色

nocturne indigo 夜想曲般的藍

pacific 太平洋般深邃的藍

patrician 貴族的藍

quail tail 鵪鶉鳥尾巴的藍毛

teal blue 藍綠色

tempest blue 暴風雨般深暗的藍

victory blue 勝利的藍 winter blue 冬天的藍

air 像空氣般清新的藍

aqua 水色

aqua blue 水藍色

bashful blue 害羞靦靦的藍

dew blue 像露水一樣純淨的藍

Eden 伊甸樂園裡的藍

glacier 冰河的藍

gray crystal 水晶裡的淡藍色光

lotus 蓮花荷花般清逸的藍

moonlight mist 月光霧氣的藍

pastel blue 柔和的藍

pearl blue 珍珠般的藍

raindrop 像雨滴般晶瑩的藍

rink blue 滑兵場上的淡藍

sky 天空藍

sky tint 天空裡的淡藍

stellar blue 滿天星斗時的淡藍

summer sky 夏天天空裡的淡藍

tender blue 柔柔的藍

p-B(pale blue)

angel blue 天使藍

April blue 四月天的藍

aqua flower 水花般的藍

azure spray 天藍色的浪花

beau blue 美好的藍

blithe blue 快活的藍

blossom blue 開花的藍

blue mirage 妄想時的藍

candied blue 已經變成糖的藍

cool gray 冷灰的藍

dulcet blue 優美的藍

firn 粒雪般的藍

largo blue 緩慢的藍

lavender blue 薰衣草藍

lucent blue 透明的藍

misty blue 迷濛的藍

naive blue 天真的藍

quiet blue 安靜的藍

silver gleam 銀光的藍

starlit 星光藍

aerial blue 空氣的青

aquamarine 藍綠玉

bonny blue 盛大的藍

caprice 隨心所欲的灰藍

desert azure 沙漠裡的藍

dusky gray 昏暗陰沉的灰藍

frosted silver 被霜雪覆蓋的藍

hazabell blue 諧調的藍

haze blue 模糊不清的藍

lake blue 湖泊的深藍

mineral blue 礦物質的藍

moon blue 月光照射下的灰藍

nocturne blue 夜想曲裡的藍

ocean blue 海藍色

pebble blue 小透明水晶的藍

sea mist 海面因水氣而模糊的灰藍

snow shadow 陰影下的雪藍

star sapphire 深藍色的星星

stormy blue 暴風雨前的天空

Uranus 天王星的藍

charcoal black 像木炭般的黑藍

midnight blue 夜半天空的黑藍

【簡易補充知識】

有關配色及用色的名詞

tone on tone 配色－將tone(色調)重疊的意思。在同一或類似色相中，讓色調差別大的配色方法。例如，淺紅色和深紅色的搭配，淡綠色搭配明黃綠色的配色法。

tone in tone 配色－

 1.色調接近的配色法。色相使用同一色相或接近的類似色相。

 2.在同一色調中（例如都是淺色調），很自由地使用各種色相的配色法。

dominant 配色－dominant是優勢、主宰之意。可得到整体性色彩調和的技巧。

 1.dominant color 配色－某一中色系佔配色面積中最優勢的配色法。例如，整体看起來，綠色系色彩佔最優勢的用色。

 2.dominant tone 配色－某色調佔最優勢的配色。例如，整個看起來是深暗色調的配色法。

base color－基礎色之意。可得到整体性配色調和的方法之一。作爲整体配色底色之用的色彩叫基礎色。

camaieu 配色－義大利文，發音約爲"卡麥愉"。色差很微小的配色法。色相、色調都很接近，看起來幾乎像單色畫的配色。

faux camaieu配色－發音約爲"否卡麥愉"。比卡麥愉配色，色相和色調差較大些的配色法。

accent color- 有強調色、重點色之意。面積小，但引人注意的用色。

psychedelic color- psyche(幻覺)和delicacy(纖細)組合的字。大膽、強烈、刺激性的用色。60年代後期曾十分流行。

*tricolore -*義大利文tricolor三色之意。例如義大利國旗那種，三色強烈明　快的配色法，1965流行。

*two-color, bicolor-*對比強、明快的二色配色。也叫high-color。

ecology color，earth color, natural color－ 環保色、大地色、自然色。

sherbet tone－1962日本大流行，果凍的淺淡透明的色彩。

separation color－分隔色之意。放在會衝突的兩色中間，使整個得到調和的色彩。例如，紅綠之中插進白色（義大利國旗色），紅藍之間插進白色（法國國旗）。對衝突二色具中性的色彩，例如，黑白灰色，銀色等。

color campaign－以色彩主題的策略性宣傳活動。

VP visual presentation－以吸引視覺的注意爲重點的展示方法。如百貨公司外面櫥窗的展示。

PP point of sales presentation－在商品銷售位置的展示。例如店頭，一個商品銷售地區的最前頭，或商品櫃台上的展示。

10
紫色系

優雅、浪漫、高貴，也神秘

古來無論東西方，紫色都是高貴的顏色，

淺淡的紫色柔和又浪漫，是優雅氣質的象徵，。

鮮豔的紫色，強烈主張自己的存在，但不合群，

紫色具有神秘的氣氛，

紫氣是仙人駕臨，紫光來自宇宙天外

紫色總引人特殊關照，但不知如何是好。

傳統上紫色一直是重要的顏色【註22,94,66,74,80】

　　皇居稱作紫禁城，紫雲象徵神仙的祥瑞之氣。後漢時代只有公主、貴人始能穿紫色，唐朝要五品官以上，僧侶也是高位者始能穿紫色袈裟。

　　後漢規定，公主、貴妃以上，采、可用十二色，六百石的夫人，采、只能用九色。而紫色、丹（朱紅）、紺（深藍）等色是禁用。

　　唐朝的則天武后，賜高僧紫袈裟，是高位的僧侶穿紫袈裟的開始。

　　日本一千年前的平安朝文化，是以紫色代表高貴豔麗的貴族文化。

　　日本於我國隋唐時代習得了染紫的技術，發展在京都附近的平安朝時代，當時的貴族文化喜歡纖細優雅的美，紫式部寫的源氏物語，描述了平安朝時代的文化。當時，才德容貌兼備的女性稱爲「紫之上」。紫式部自己則是最代表性的一位。

　　英文born in purple是具有高貴血統的比喻。古羅馬皇帝也規定只有皇帝和貴族才可穿紫色。

　　西洋的社會，淺紫色是女性美的代名詞，以花名稱呼的淺青紫lavender 和淺紫lilac是最受到喜愛的顏色。

　　古時候，我國的紫色，是由叫紫草的植物根部染成的，衣料要染到夠深的紫色十分不容易。西洋的古代紫色，得自一種貝殼分泌的色素，據說要得到一公克的紫色色素，需要二千個貝殼，因此紫色是很昂貴的顏色。因爲得來不易又高價，所以紫色也就成爲象徵高貴之顏色。

在光譜中紫色位置特殊

　　在光譜色中，紫色屬於紅橙黃綠藍靛紫的最後一色。位於波長最短的一端，人類的眼睛能看見的範圍到此爲止，超過這個範圍，波長更短，人類眼睛就看不見了。雖然紫色在光譜中是離開另一端的紅色最遠的顏色，可是具有紅色的感覺，所以制定色彩體系的學者，就在紅色和紫色的中間放上紅紫色，把兩頭接起來作成圓形的色相環。

　　也有學者說，就是紫色一方面具有紅色的感覺，又有藍

皇居稱作紫禁城，紫雲祥瑞之氣。
後漢時代只有公主、貴人始能穿紫色

日本平安朝文化，紫色代表高貴豔麗的貴族文化
才德容貌兼備的女性稱為「紫之上」

西洋的社會，淺紫色是女性美的代名詞

我國的紫色用紫草染，西洋用貝殼的色素都得來不易

色的相反感覺，紫色才會讓人覺得詭異。

紫外線

比紫色波長更短的放射能波動，人類的眼睛已經無法知覺，叫紫外線。眼睛雖然看不見，晒太陽光，會讓皮膚變黑的卻是紫外線的作用。紫外線眼睛看不見，但會引起化學效能，讓皮膚變黑。波長更短的有稱為X光的部位，其實眼睛看不見，所以叫x射線應該更妥當。會影響身體健康的各種放射線，都是這些波長更短的放射能量，大家討厭的輻射鋼筋，核能發電廠，許多人害怕的就是它的放射線外洩傷害人體。

晒太陽光，會讓皮膚變黑是紫外線的作用

人類雖然比紫色波長更短的紫外線就看不見了，但是昆蟲卻是看得見那一部分的光。捕蚊燈，捕蛾燈，在我們看來帶有一點紫色的亮光，可是對昆蟲來說應該是很明亮的誘惑，會從很遠的地方引誘牠們過來。

昆蟲看得見紫外線

中文所指的紫色範圍籠統

紫色和青紫色這個色域，在我國向來只是籠統地稱為紫色，沒有一定分開為二色。西洋則分開為violet 和purple。violet是偏藍方向的紫色，相當於青紫，purple是偏紅方向，甚至由此可說是紅紫色了。為了對應西洋的violet和purple，我們現代將紫色分為青紫和紫色與之對應。

日本承襲中國文化，向來所稱的紫色，觀念上也涵蓋violet和purple的範圍。東西方的不同，來自染色原料來源的不同。我國的紫色是由紫草根染成的，西洋的古代紫色，得自一種貝殼分泌的色素。這種色素染色的顏色相當偏向紅色的紫。purple的色名也得自貝殼的名稱。

在西洋lavender是高雅的代名詞

古來歐洲人的生活中，稱lavender的薰衣草一直占有重要的地位。薰衣草是開淺青紫色小花的灌木，花和葉子有清香，羅馬人喜歡放薰衣草的花和葉子一起洗澡，浸潤在它的清香中。薰衣草的花、葉乾燥後，香味可以持續很久，歐洲人常將乾燥的薰衣草放在衣櫃內，讓衣服保有香味。西方文化，薰衣草代表純潔，也用它比喻溫和的態度。薰衣草是從古以來，在西洋一直受到疼愛的植物。

十九世紀的俄國是一切以歐化為時尚的年代，貴族要會以法語交

西方薰衣草代表純潔，用它比喻溫和的態度。薰衣草一直受到疼愛的植物。

談爲高雅。托爾斯泰有部著名小說叫「安娜卡列尼娜」。其中，吉蒂是一個十八歲的清純少女，女主角安娜是她姊姊的小姑，安娜是一個非常美艷的已婚少婦。純眞的吉蒂邀請安娜一定要來參加對他很重要的舞會，並且順口說：

"我想你會穿薰衣草色的衣裳來，一定很漂亮。"

安娜微笑著回答說："爲什麼是薰衣草呢？"

由這個自然的情節裡，可以知道，當時的貴族社會，淺青紫的薰衣草是女性美的象徵。

（故事後來的發展，原來並不想參加的安娜，答應吉蒂的力邀參加了舞會。但她並沒有穿吉蒂預期的薰衣草，而是穿了低胸的黑天鵝絨，戴一串珍珠項鍊。這樣的安娜更顯出了少婦的風韻和美貌。

結果原以爲會向吉蒂求婚的年輕軍官，反而愛上了安娜，演成了悲劇。）

貴族社會淺青紫的薰衣草是女性美的象徵

這個源自歐洲文化的色彩，現在不論在東西方都已經受到喜愛。我看過由一位年輕的日本女性色彩心理學家寫的一篇隨筆，刊載在日本色彩學會會刊上。描述了她在北海道開車時，意外地發現一大片薰衣草花圃，欣賞美麗景象的心情。

在日本，薰衣草也時尚

日本北海道氣候風貌像歐洲，也有廣大種植薰衣草的花圃。東京六本木地區是年青人喜歡聚集，也是時尚的地區。在六本木花香店，有乾燥的薰衣草花束可以買，也有裝在小瓶子的小顆粒人造薰衣草花香。在台灣現在也有了薰衣草茶。

另一色淺紫色，叫紫丁香lilac的小花

同屬紫色系的另一色淺紫色，叫紫丁香lilac，也是歐洲人非常喜歡的小花和熟悉的色彩。紫丁香是另一種小灌木，開小叢淺紫色的花，法文爲lilac，發音莉拉。顏色比薰衣草的淺青紫更偏紅些，在美國舊金山附近的一個公園，我曾看到公園內種植很多紫丁香，近看是一朵朵可愛的小花，遠看爲一片淺紫色的花海，實在很美。

中華文化原來不喜歡淺色

在西洋，淺色的薰衣草和紫丁香，都是大家熟悉又喜愛的色彩。可是在中華文化中，向來注重顏色要鮮豔才美和有

作者 攝

紫色的心理感覺有時候頗為矛盾。

價值，紫色雖然被視為高貴的顏色，但是淺淡的紫色不被重視，在傳統色彩文化中，並不占有重要地位。直到近年受歐美文化影響，淺淡的薰衣草色，紫丁香色也就頗受年青人喜歡了。

紫色的色彩心理【註68】

紫色是很特殊的顏色，它的心理感覺有時候頗為矛盾。一方是高貴優雅的顏色，一方面也可能是詭異、不安和厭惡的顏色。這和它的色相是偏紅或偏藍，以及顏色深淺濃淡有關。偏紅的紫色也是英文的purple，較具有紅色愉快的感覺，偏藍的紫為青紫的英文violet，比較會讓人感到悲傷或沮喪。

淺淡的紫色讓人覺得高雅，深暗的紫色較有可能讓人覺得心理不安；鮮豔的紫有摩登的感覺，但蠻刺眼的，所以也可能讓人覺得低俗。

紫色古時候不論東西方，都曾被定為高貴的顏色，現代用色的規定沒有了，紫色曾頗為流行和受到歡迎。但不流行的時候穿著，多少會讓人覺得突兀。紫色不易搭配也是原因之一。

色彩喜好調查的結果，平均起來還算偏向喜歡，淺色的紫色就被喜歡的得分又更高了。【註40,45,46】

在中國人的社會，紫色系的色彩，近代曾經被列為不喜的顏色。外國人的設計或色彩有關的書中，曾經特別記載，銷售中國人的物品，設計上忌諱使用紫色。

許多文化典章習自中華文化的日本，歷史上紫色總是最高位的顏色，二次大戰前，日本女性穿和服的比例很高，紫色系的顏色是一定會被使用的顏色。但是日本戰後穿洋裝的人增加，和服減少。一般生活中看到紫色的機會減少了很多。大戰後日本所做的色彩喜好調查，紫色經常都列在厭惡色之中。【註111,21】

日本著名的色彩心理學教授，對紫色從前在日本是高貴受喜歡的顏色，現在變成厭惡色，提出他的說明。他說：從前穿和服的人多，有機會常常看到紫色，現在少了，少接觸會漸漸不喜歡。他說在心理學上這種心理是有理論和實驗的依據的。【註77】

紫色服飾的流行

　　1980年代的後半，紫色系的顏色曾經十分流行。在巴黎、紐約的著名時裝設計師，作品秀時推出紫色的服裝，一般民眾跟隨，於是紫色成為時尚而受歡迎的顏色。

　　街上穿紫色系的女性，讓人覺得摩登和時髦，休閒裝的顏色，鮮豔的紫色系使用得很多。服飾和其他生活用品，紫色也用得很多。講求速度感的摩托車，原來和紫色不應會有關係的，可是女生騎的輕型速克達，薰衣草色就顯得頗為適合。

　　年輕學生在學校裡的班服，有許多班都表決通過選擇紫色。這種情形越過了1990年仍然一樣。我有數次故意向上課的學生說，紫色本來是女生的顏色，現在男生也穿起來了，真是男女不分。班上幾個穿紫色的男生只好苦笑。當然現在早就無法以服裝區分男女了。女生也有蠻多穿boyish的服裝。

用紫色表現心中的矛盾【註68】

　　紫色還沒有成為大眾的流行以前，有位日本導演，為了刻畫劇中女主角的心理，特別使用紫色。電影中女主角背棄丈夫，與年輕建築師私奔的情節，導演選擇讓她穿的是紫色的衣服。導演用紫色隱諭這位婦人心中的不安。當這位婦人女兒要出嫁時，她偷偷回去想遠遠看女兒，導演讓她穿的是暗紫色。由這個顏色象徵無可奈何又內疚的心情。

兒童由紫色顯示自己的病痛【註96】

　　有一本書，很久以前讀過，已記不起書名，但內容仍然印象蠻深。書中談到紫色和小孩子的身體疾病部位。內容提到，有一位日本的教師，他由小朋友的繪畫觀察，發現小朋友畫自己的時候，塗紫色的部位是小朋友自己身上有病痛的部位。

　　有些是小朋友知道自己的病痛，有些小朋友本人都不知道，反而由這個無意識的紫色才發現了病痛。這位教師仔細研究，十分確信小朋友選擇的紫色，無意中表達出他身體上有問題的部分，關聯性很高。

　　有研究精神病患的學者發現，「精神分裂症的病患，選

1980年代的後半，紫色系的顏色曾經十分流行

紫色系的女性，讓人覺得摩登和時髦

女生騎的速克達有薰衣草色

作者　攝

色時比較會偏黑、濁紅紫、紅紫色，紫色和青紫色」。這樣聽起來似乎有些聳人聽聞，不過這是說分裂症的人偏向紫色，但不能說喜歡紫色等於分裂症，因此也沒有什麼非擔心不可的。【註68】

紫色系的色名【註56,55,34】

色名可以分為系統色名和慣用色名。慣用色名是民間習慣上使用的色名，有些可能是傳統使用很久的，也有可能是當代產生的。流行色的色名就往往是新創造的。

系統色名是使用系統化的修飾語，加在色彩名稱前的表達方式。紫色的色名，依次可以叫：鮮紫，明紫，淺紫，淡紫，深紫，暗紫，濁紫，淺灰紫，灰紫，暗灰紫。也就是用鮮，明，淺，淡，深，暗，濁，淺灰，灰，暗灰去形容色名。

色彩的名稱，沒有加修飾語直接講色名時，普通表達的是該色相的強的顏色。以紫色來說，不加修飾的色調名，直接講紫色，概念上是靠近鮮豔的紫色，也可叫「強」紫，鮮紫是vivid purple，強紫是strong purple。

前面提過的薰衣草色，多數人頭一次幾乎都不知道是什麼樣的顏色是薰衣草色。使用系統色名的方式講淺青紫色，就很容易可以懂。系統色名用科學化的方法取名，有易懂的優點，但是沒有慣用色名那麼生動。

鮮紫色沒有中文的慣用色名。因為這樣鮮豔的紫色古代並沒有，使用紫草根染不出很鮮豔的紫色，自然也就沒有對應的色名了。日本染紫技術古時候學自我國。在日本稱京紫、江戶紫或古代紫的紫色，在當時已經算是染得最鮮豔的顏色了、可是和今天的鮮紫色比較，彩度還是低很多。

鮮紫色的西洋名稱是法文的mauve。這是由一位法國人發明的人工合成的紫色命名的。也是第一次在人類史上得到這樣鮮豔的紫色，是1856年的事情。過去西洋的紫色染料得自一種貝類的分泌液，不易取得又昂貴。人造的紫色染料改變了人類對紫色染料需求的歷史。據說1862年世界博覽會時，英國女王還特地穿了這個人造染料染的衣裳。【註80】

比鮮紫色mauve淺一點的紫色，法文叫mauvette。由字尾

1856年法國人發明了人造的紫色染料，改變了染料的歷史。

變化表示不那麼強烈的意思。

更淺的紫色就是紫丁香，還有青紫色的薰衣草色了。流行色的色名叫做baby orchid的顏色，大約是mauvette的顏色。西文常用baby表示淡色，如baby pink, baby blue 都是。

叫蘭花色的色名，大都歸在紅紫色的色相內，淺紅紫色也叫淡蘭花。淡蘭花色是1974年冬季的流行色之一。更淡的紫色，除了稱淡紫丁香外，也叫冰紫丁香lavender ice或mauve shadow。

較深的紫色是紫蘿蘭。violet也叫董色。更暗的紫色像是茄子顏色，所以叫茄子紫。桑椹也是這樣的顏色，因此也有叫桑椹色mulberry。不太鮮豔的濁紫色，日本的色名叫京紫或江戶紫，也叫古代紫。在古代，這已經是染得最深的紫色了。

蘇格蘭高地的紫色小野花

由倫敦坐火車北上到蘇格蘭，途中由車窗會望到丘陵上有一叢一叢大片的紫色，覺得很美，但不知道是什麼。那一次開會最後一天的宴會上，當地市長宴請來賓。各國人坐在一起，鄰座正好是一位當地的蘇格蘭人士。我問他丘陵上的美麗紫色。他高興地指餐桌中央花瓶中的小花說，就是這個的小野花。並且告訴我，這個小花的名字叫heather. 他說，在蘇格蘭女孩子也常取這個名字。

在市長的宴會席上，餐桌上插代表蘇格蘭鄉土的小野花招待客人，讓人印象很深。

為了紀念，我摘了短短的小花枝，用薄紙襯著帶回來。幾個月後，白紙中的小花乾燥了，但是色彩仍然是可愛的紫色。新年時，我打電話給這位蘇格蘭朋友，祝他新年快樂，並告訴他，heather的顏色仍然很美。

蘇格蘭人非常鍾愛自己的鄉土，並以身為蘇格蘭人為傲。他們這種珍惜自己文化的精神真令人欽佩！

紫色的流行色名【註56】

流行色的色名，有些是使用已經有的慣用色名，但是常常為了給於新鮮的感覺，創造新的色名。

heather是蘇格蘭野外的紫色小花

蘇格蘭人非常鍾愛自己的鄉土，並以身為蘇格蘭人為傲令人欽佩！

鮮豔的紫色系

Amethyst Gem 紫水晶

Comet Violet 慧星的紫

Purple Quartz Violet Quartz 紫水晶

Aster Purple 紫菀花

Fresh Grape 新鮮葡萄

Radiant Violet, Radiant Purple 閃亮的紫

Bright Iris 鳶尾花

Fresh Grape鮮葡萄

English Violet 英國紫羅蘭

Violetta 紫蘿蘭

Sparkle Grape 閃亮的葡萄

Anemone 秋牡丹

Tropic Dahlia熱帶大理花

Purple Tulip紫色鬱金香

Crown Jewel 加冕典禮的紫寶石

Scotia Heather 蘇格蘭

Heather小野花

紫陽花

深紫色

Crown Jewel王冠寶石

Gem Amethyst紫水晶

Imperial Plum 梅子色

Potent Purple強紫色

Violet Glow生鮮的紫色

Tropic Violet 熱帶紫蘿蘭

Violet Sapphire紫色寶石

Baby Orchid淡蘭花

Lavender London Lavender 薰衣草

Heather Hafe Heather Mrst 蘇格蘭的淺青紫小野花

Baby Violet

Lovely Lilac 可愛的紫丁香

Iris Bud 小鳶尾花芽

Petite Pansy 小三色堇

鳶尾花

Romance Violet 羅曼蒂克的紫

Misty Lilac 霧中紫丁香

Lavender Ice 冰薰衣草色

Bonbon Lilac 紫丁香

Hyacinth 風信子

Crocus 番紅花

Lavender 薰衣草

椿花、茶花　　　　　作者 攝

鮮偏紫的藍

Prism Purple 三稜鏡所反射出的紫色

深青紫

Blue Bell 紫青的吊鐘花

Cabaret Royale 王室的歌舞表演

Husar 輕騎兵

Sapphire Spark 藍寶石的青色光輝

Banner Blue 英國國旗上的濃紫青色

Mogul Blue 大亨藍

Nocturne 夜曲裡的濃青色

Parade Navy 海軍部隊列隊行進

Urban Blue 都市的青色

Yachting Blue 快艇航行的海水濺起時的濃青色

淡青紫

Blue Posy 有小花束意味的青

China Blue 陶器上的青

Little Lupine 小羽扇豆紫青色的花

Lucerne Lilac 苜蓿紫丁香的紫青色

Tranquil Iris 平靜的鳶尾科植物的淺紫青的花

青紫

Gouache 樹膠水彩的青

灰青紫

Aconit 青色的烏頭花

Sardine 沙丁魚背的青色

明青紫

Silver Rock銀色搖滾

強的紫色

Anemone一盆用紫色鳶尾科植物花去燒出來的洗澡水

Tropic Dahlia熱帶南國的鮮紫色大利花

Violet Gleam一絲微弱的紫羅蘭色閃光

深紫

Rumba Red鮮紅色的倫巴舞曲

Violet Glow顏色鮮明的紅紫色紫羅蘭花

淺紫

Baby Orchid淡淡蘭花的薄紫色

Sparkle Grape像水一般閃耀的葡萄紫色

Thistle Tint淡紫色的薊花

Wee Heather顏色很淡的紫色石南屬植物

紫色

Grape Glaze光滑的葡萄薄面

明藍紫

Amethyst Gem紫水晶

Luscious Grape甜美的葡萄

Purple Quartz紫水晶的紫

強的藍紫色

Aster Purple紫菀花的紫

Bold Violet有大膽意味的紫羅蘭紫

Purple Plus紫色利益

Purple Jewel紫色寶石

Tropic Purple熱帶地方的紫

深藍紫

Damask Purple錦緞的紫

Damson Purple西洋李子的紫色

Dark Damson西洋李子的濃紫色

High Power Purple很有強力感的紫

淺藍紫

Aster Glace光滑的紫菀花的紫

fuchsia
紫色的薊花

芒草
剛入秋大屯山的芒草就抽出濁紫色的花穗，11月滿山白茫茫的芒花草就淹蓋了山頭，在台灣秋天不易看到紅葉，倒是芒草花增添大自然的美景帶來秋天的情趣 ❧

Aster Hue紫苑花顏色的紫

Glac'e Lilac紫丁香花的明紫色

Hyacinthia風信子花的紫

Lido Lilac　海濱浴場的紫丁香

Misty Lilac霧中的紫丁香花

Wispy Lilac輕微的紫丁香花的紫

紫丁香

藍紫

Fancy Grape顏色鮮豔的葡萄紫

Pomp Purple壯觀的紫色

Purple Iris鏈子花的紫色

薰衣草

很淡的藍紫

Hyacinth風信子的花非常淡的紫色

淡藍紫

Aster Star星星狀紫苑花的紫

Frosty Lilac下霜時紫丁香的淡紫色

非常淡的紫色

Candy Iris有甜味感的淡紫色鳶尾科植物

Lavender Ice冰冷的薰衣草

Lavender Mist似霧般的薰衣草

Lilac Spray水霧狀的紫丁香

Wistaria Mist似霧般的紫藤

淡紫

Grape Jint淡葡萄

淺淡紫灰

Soft Silver淡銀

【 簡易補充知識 】

色彩知覺的種種現象一 (本內容主要參考大山 正著 色彩心理入門 及日本色彩科學Hand Book)

明視性 (視認性)visibility

是否能夠看清楚，叫明視性(視認性)。在綠色的底色上，用紅色寫字，非常不容易看清楚。紅色和綠色雖然會引起注意(注意值高)，但是看不清楚寫的是什麼，這是明視性不高。黑底黃字，白底上的紅色圖案等，都是明視性高的配色。

誘目性，注意度attention value

容易引起注意的程度，叫注意度或誘目性。以色彩來說，在普通的環境裡，紅色，黃色或各種鮮艷色，容易讓人注意到，可以說這些顏色注意值高。注意值高低，更要看和環境的關係而定。和環境差異大，注意度才會高。例如，在許多紅色的環境內，紅色不會引起注意，如果黃色物件的背景也是黃色，這件物件也不會讓人特別注意到。

警戒色，保護色，擬態 (參考P32)

有些動植物，以注意度和明視性都很高的顏色，「彩粧」自已，以警告天敵，這是警戒色。有些則是身體的顏色，和棲息的環境色十分相似，甚至連身體的造形都摸擬他物，讓天敵 不易發見，這是保護色和擬態。

色彩順應adaptation，色彩的恒常性constancy

在暗的房間裡，白紙事實上只是灰色，檸檬也不是真正的黃色。 但是我們仍然知道它是白紙， 和黃色的檸檬。物件在有顏色的光線照明下，原來的顏色，會受到照明光的影響而產生偏差，但是我們的眼睛，對照明光產生順應後，就仍然可以認出其本來的色彩，這種情形叫色彩的恒常性。戴了綠色的太陽鏡，拿下時，會感覺到外面的一切，顯得偏紅又比較明亮。這是眼睛己順應了綠色，拿下時，產生綠色補色的紅色的緣故。

主觀色subject color

右圖Benham 迴轉盤，雖然只是黑色畫的，但是旋轉時，會感覺到有色彩產生出來，旋轉速度不同，感覺到的顏色不一樣。這樣的色彩，只是主觀的感覺，拍照片色彩並不會存在。像這樣只是主觀感覺到的顏色，叫主觀色。

色彩的同化現象assimilation

在同一張灰色的底紙上，畫許多粗的黃色線條，和許多粗的藍色線條。結果黃線條中間的灰會顯得偏黃，藍色中間的灰色會得偏藍。這種現象叫色彩的同化。

11
黑白及灰色系

黑色的意象是：高級、穩重、科技感、

最高品質的工業產品的顏色。

最莊嚴、權威、極致、不可動搖。

白色是純潔無瑕的象徵，

歷史上，白色曾是最高貴的顏色，

理論上白色是反射全部的照射光形成的，

白是最明亮的顏色。

灰的意象是：高級感、科技感以及穩重的感覺。

灰覺得純樸

暗灰比中灰更穩重，也比中灰更覺得男性的感覺。

11.1 黑色 【註94,30,80,68】

　　黑色的意象，最大的特點是：高級、穩重、科技感，覺得美。男生、女生也都會覺得黑色有華麗的感覺，也會覺得黑色是感性的顏色。黑色是很特殊的色彩，最高品質的工業產品的顏色。最莊嚴、權威、極致、不可動搖。

　　但黑色的聯想也會產生：惡魔、罪惡、恐佈等。

　　最嚴肅、最正式、最高級，絕對而不妥協，這是黑色的性格。黑色包含了全部的色光，但是都不讓它反射出來，黑色雖然是無彩色，但是也被認爲是最有內涵的顏色。

　　現在的年輕人，喜歡黑色的程度比十年前更增加，黑色表現品味，但也冷漠孤傲。色彩計劃上，黑色襯托任何色，使其他色更燦爛。

　　穩重、嚴肅、是黑色的感覺。要表現高級，黑色最適當。高級轎車、音響，都是黑色。黑色是感覺最重的顏色，也讓人覺得神秘、恐怖。黑色是絕對又堅強的顏色，不會受到別的顏色的影響。表現性能、科技，黑色也是經常被選用的顏色

　　較早期，機器產品幾乎一定用黑色，工廠的機器不用說，包括腳踏車、縫紉機、電風扇、鋼筆...，翻開產品歷史可以發現，或者年齡較長的人大概親自看過黑色的這類產品。

　　在台灣，最早的大同電扇是黑色的，比我國更早有德國的AEG、美國GE等，他們的產品也都是黑色。女性早期的縫紉機是黑色的，黑色的機身加了金色的花草裝飾圖案，這種設計成了當時的流行，也是一種共通模式，腳踏車亦出現這樣的圖案。

　　美國派克鋼筆1920年代，想在黑色外，再開發其他顏色的產品增加鋼筆的銷售量。小心翼翼地在紐約、芝加哥和洛杉磯等地推出深紅色的鋼筆，強調爲女用的筆。當時還擔心一般人不能接受，結果是成功了，隨後有人開始模仿派克的想法，商品的顏色不斷地開發出來。不過現代產品，仍然維持黑色原則的有相機、高級音響、鋼琴等，我們也習慣於這

黑色的意象，最大的特點是高級、穩重、科技感

黑色的聯想也會產生：惡魔、罪惡、恐佈

較早期，機器產品幾乎一定用黑色

在台灣，最早的大同電扇是黑色

精緻的器械或儀器，多數用黑色。黑色給人科技、精密的感覺。現代產品維持黑色的有相機、高級音響、鋼琴等。

普通講到黑，比喻不好的多

烏鴉
黑色常常被當做負面的比喻，所以烏鴉常常被當做不喜歡的鳥，實在不公平。伊索寓言中烏鴉希望自己的羽毛是白色，被譏笑的故事，小孩子從小就讀。其實烏鴉不見得不好，而且很聰明。日本千葉大學有學生告訴我，她看過烏鴉把硬果丟在馬路上，讓汽車碾破，再去叼來吃。

黑暗時代是歐洲文明停滯的那段一千年的時代

白玉旒
漢朝規定皇帝的冕，用十一條垂玉當旒。最尊貴白玉。諸侯用青玉，公卿、大夫用黑玉。

現在這麼亮，鬼怪要出來恐怕也出不來了

樣的顏色。【註22,40】

「黑」字的意思【註22,23】

「說文」註解黑是「火燻之色」，就是說火燻了產生的顏色，古字的黑，下面是炎字，上面像「四」字，表示有個東西在火上烤，也就是火燻的樣子。黑色是陰陽五的五色中屬水的顏色，也是北方色。夏朝的正色是黑色。普通講到黑，比喻不好的多。黑心表示心地不好，陰險、嫉妒。講黑白比喻是非善惡清濁，黑總是壞的一邊。黑社會、黑手黨、黑牢、黑色恐怖都是。佛教上說的「黑色地獄」是十六層地獄之一，是熱風吹揚黑沙，焦爛人身的地獄，莫不是為了要叫人不要為惡而發明的地獄之一。

比喻文明落後的非洲，曾經用黑暗大陸形容。黑暗時代是歐洲日爾曼民族侵入後，文明停滯的那段一千年的時代，到文藝復興才恢復。

古時，有時用「黑祥」二字，那是因為黑代表五行的水，黑祥表示由水氣而起的祥瑞之意。詩句中有用「黑風白雨」句子，這並不代表好壞，只是風吹起沙塵，遮住陽光，看起來陰暗，所以這樣形容，白雨則形容驟雨（李賀詩）。黑松是一種松樹的品種名稱。在台灣是一種商品的名稱，沒有人不知道。和黑松相對應，也有「赤松」。這些松樹其實都不真正黑色、紅色，只是象徵性的叫法。我不知道在台灣那裡有「赤松」，在日本相當普遍，東京的明治神宮御苑也有。

人類怕黑暗

我們通常對不知道的東西會覺得不安和害怕，這也是人類怕黑暗的原因。人類描述的鬼怪總是出現在暗的地方，較未開化的民族或小孩，對黑暗加上自己的想像力，往往會產生許多「豐富」的恐怖的內容。一位日本色彩學家金子在他色彩心理的書中提到【註30】，日本著名的鬼怪故事「里見八犬傳」以「京葉」地區為背景，這個東京灣東岸現在千葉一帶，古時候還沒什麼人住，還很暗，才有可能描寫為鬼怪出沒的地方。現在這麼亮，鬼怪要出來恐怕也出不來了。

黑色的意象調查【註45,46,54】

調查年輕男性和女性，對黑色的看法發現，SD Profile 的折線形狀，完全是相同的偏向，只是偏向度的女生高。可以看出來心理的感覺是一樣，只是男生較採用中庸的反應。所以覺得美，覺得高級，但都沒有女生的程度高。

聯想調查時，喜歡的聯想語是：神秘、高貴、穩重等。不喜歡的聯想語是：黑暗、恐懼、悲傷等。女生對黑色的喜好度比男生高。

1988年的調查，台灣和美國學生的黑白比較，台灣學生對黑色沒有美國學生那樣感覺到又強又重。台灣學生對黑色比美國學生不喜歡一點。現在在台北大約高中、五專年齡的男女學生、赴舞會時最時髦的服裝是全身都是黑，這是時髦的穿著。

1988年9月在紐約Soho區看見一家高級時裝店的開幕，應邀的客人幾乎全都穿黑色。日本的年輕人也流行黑色裝束，這些都是流行的意識左右色彩使用的例子。

女生對黑色的喜好度比男生高

黑色時髦的穿著　　　　作者　攝

黑色 Black

Lamp Black漆黑，煤煙黑

Ivory Black黑

Raven (Crow) 烏鴉黑

Black Ink黑墨水

Pirate Black海盜黑

龍葵
小鳥愛啄食的烏仔菜
熟透的果實是黑紫色。

堅持黑色的福特T

全部白色車－日本作者　攝

白色是純潔無瑕
但是白色也是哀傷的顏色
現代的年輕人很喜歡白色

後漢時規定正式的服色皇帝穿白
色
楊貴妃她的女官騎白馬

黑白二色的女生制服－東京・涉谷
作者　攝

白馬王子就是要解救受難的公主

白是素色，沒有華麗顏色和文
飾，可表現心中哀傷之意

白色大理石的林肯像　　　作者　攝

11.2 白　色【註22,45,46,80,94】

白是最明亮的顏色。理論上白色是反射全部的照射光形成的。但實際上總會吸收一些光，最白的氧化鎂大約吸收3%，剛下的雪也算是很白的，大約吸收5%的光。歷史上，白色曾是最高貴的顏色，白色也是純潔無瑕的象徵。但是白色也是素色，是哀傷的顏色。現代的年輕人很喜歡白色。日本人喜歡白色尤其著名。

「白」在中華文化中的角色

白在文化上的意義有實際顏色的表達，和由白的象徵意義的用法。

白色是古時皇帝的秋時衣，因為由五色正色表示的五時色中，白色為秋色，所以皇帝秋天的正式衣穿白色。還有皇帝戴的冕，用白玉做垂下來的旒當裝飾。後漢時詔定的冠服制度，皇帝的冕有十二旒，用白玉。公卿諸侯用青玉、黑玉。後漢時規定的服制，正式的服色，除皇帝外臣民都不准穿白色。白色也曾經是殷商的正色。沿用隨唐制度的日本，古代天子穿的服裝也用白色。

東漢的白馬寺是因為白馬馱經到洛陽，為此而建的寺廟。楊貴妃時，隨從她的女官騎白馬，這些都表示了白馬的特殊。日本二次大戰前，還是軍閥、帝國時代的時候，天皇出現公共場所時也是騎白馬。

典型的童話故事裡，白馬王子所負的任務，就是要解救受難的公主。然後公主嫁給王子，兩人此後過著快樂的生活。現在用白馬王子比喻女孩子夢寐以求的理想結婚對象。

白是素色，沒有華麗顏色和文飾，可表現心中哀傷之意，所以當喪色。辦白事也意指辦喪事。周時的規定，父母祖父母俱在的人，穿的衣服可以用彩色滾邊。未滿三十而喪父者，衣服要用白色滾邊表示哀傷。表哀傷用白色，意味的是肅穆和尊敬、和原來白色表尊貴仍然具有同樣的象徵意義。

白和黑正好相反，黑看不見裡面是什麼，白則是一切都可以看清楚，因此就有明瞭、清楚、沒有文飾等的意思。表

白、自白、告白就是講清楚的意思，白心是明白共心，潔白的心的意思。白旗子是投降，表明沒有敵意。白描是沒加顏色只描繪形狀的畫。木頭沒加裝飾的叫白木。沒做官的叫白身或白丁。白象、白牛都很稀有，被認為是祥瑞動物。白虎、白鹿、白孔雀也是祥瑞的象徵。被白羽箭射中比喻幸運被選中。

作者　攝

白虎、白鹿、白孔雀也是祥瑞的象徵

白頭翁Chinese bulbul

　　完美無瑕疵的白玉也叫白璧或白圭，無瑕疵的白玉被認為是最高級的玉，同時也是最純潔無瑕的象徵。佛教上有叫白法的，這是佛家白淨之法的意思。

　　白色是古時五正色之一。是西方的方位色，也是象徵白虎星宿的顏色。白虎是代表西方的星座，由西方七宿組成，是東西南北四神中的西方之神。白色也是金木水火土中屬金的顏色。

在中國新石器時代晚期大汶口有白陶的發現

　　用高嶺土燒成沒加彩色的陶器叫白陶。在中國新石器時代晚期，大汶口文化層就已經有白陶的發現。從前只在黃河流域才發現彩陶、黑陶。大文口在長江下游，在這裡發現白陶，證明了長江流域也在很早就有相當高度的文明。入秋後天氣漸涼，早晨會看見夜間在草上結的白色露珠，九月裡有二十四的節氣中的白露。

　　白晝和夜晚相對，古時形容太陽也用白日。文章中用白字也就代表早晨天亮的曙色。譬如蘇東坡的前赤壁賦「不知東方之既白」。白雲蒼狗是由天空中白雲變化快速，來形容世事的變遷快速。

紡織品的漂白

　　紡織品的布料，沒有任何纖維生產出來就是雪白的。經過漂白才會變成很白。有時候人們喜歡自然感覺，不喜歡太科學的人工白，亞麻色、胚布色、米色，都是未經漂白的纖維色。西洋的beige色大約相當於上述的那些色。beige就是羊毛沒有經過漂白時候的顏色。當注重純樸的風尚時，beige就受到重視。

紡織品的布料經過漂白才會變成很白。

　　古時候布料的漂白，是將要漂白的布放在草地上，讓強烈的太陽曝曬，讓布料漂白的。古人未必知道，那是因為草進行光合作用會放出氧氣，加上太陽的照射還有紫外線的化

古時候布料的漂白，是強烈的太陽曝曬，讓布料漂白的。

白鷺鷥

作者 攝

作者 攝

學作用，布料會得到漂白的效果的。氯是18世紀發現的，漂白效果很強，也開始用氯當漂白劑。【註80】

合成纖維的布料，普通加螢光劑，使布料看起來較白。但是當這些螢光劑洗掉了，不就變黃了。商人就在洗衣粉中加入一些螢光劑，讓衣服洗了以後覺得白。由這些可以知道，人類為了要得到白色盡了很多努力的過程。

大自然裡的白色

白鷺鷥是台灣鄉間熟悉的鳥。常見白鷺鷥在水田中，涉水覓食的景色，尤其白鷺鷥站在水牛背上陪伴水牛的情形，更是是台灣鄉間悠閒的一景。

地質時代有叫白堊紀的時代。離開現在有6千7百萬年前到1億3千萬年前，是恐龍繁盛的時代，接著的就是著名的侏儸紀。這個時期的地質呈白色，所以叫白堊紀。

白色的花不以豔麗取勝，但是也純潔的形象讓人疼愛。百合、茉莉、白玉蘭、梔子花，都是白色且有花香的花。茉莉花清香，花茶就是取它的香味，茉莉 jasmine 的字音好聽。 野薑花看似不起眼，但是不刻意栽培更具自然的情趣。台灣原生種的蝴蝶蘭，厚厚的綠葉，純白的花，寄生在山裡的大樹幹上，生長在幽靜的大自然裡。【註64,116】

西洋的白色【註65,77,113】

西洋的宗教畫以純白的鴿子表示聖靈，向來鴿子象徵清純、和平。西方甚至基督教產生以前就如此，至今基督教中仍繼續保持這樣的象徵。在現代生活中，以白色的鴿子象徵和平，已為大家普遍熟知的事。

當戰後的日本委託美著名設計師——雷蒙・羅威，設計和平牌香煙的包裝盒時。設計師以銀白色的鴿子、橄欖葉做為象徵圖案，並且在盒子尺寸、圖案文字的位置等，用著名的黃金比設計。而盒子的底色則是經過調查研究後，採用具有日本味道的深青色。結果此設計案成功了，不但獲得昂貴的設計費、且為設計建立典範。

色彩調查白色非常受喜愛【註40,45,46,112】

白色很美的意象的色彩，但是不同質感的白－譬如絲綢和棉布的白，感覺不同。聯想調查，白色壓倒性地獲得純潔的感覺（1983年，年輕男性252人，年輕女性516人）。其次是

清爽、高雅、乾淨等。1970年的調查，54張色票中，大專女生的喜好第一位是白色。1983年，20張色票的選擇中，白色也女生的第一喜好色（男生第11位）。在服飾用色上，相當被喜愛的是〝近似白〞off white。更純白的白，較沒有感情。

白色的聯想，純潔、乾淨總是佔最多。色彩喜好調查 20 年前、10 年前、現在，大專女生白色喜好都是第一位，傳統上，白色大都象徵好的一面。白璧無瑕、白色的和平鴿以至白馬王子都是。白色的用途，經常配合其他色使整體清爽起來，幾乎永遠不會失敗。白色是最值得稱讚的顏色。

白色的梔子花　　　　　作者 攝

白色的聯想，純潔、乾淨
大專女生白色喜好都是第一位

白色經常配合其他色使整體清爽
起來

白色（包括off white近似白）

Pearl White珍珠白

Ice White冰白

White Swan白天鵝

Vanilla Ice香草冰

Lilly White白百合花

Antique White古典白

Papyrus紙草（古時埃及造紙的植物）

Snow White白雪

Winter White白色的冬天

Bright White明亮的白色

Bridal Blush害臊的新娘

Powder Puff粉撲白

Star White星光白

Whisper White輕聲細語

Lightest Sky最淡的天空

Mystic White神秘的白

Lead Gray鉛白色

Blanc 白(法文)

Sugar White白糖

Cloud Mist雲霧

Mexican Silver墨西哥銀白色

Platinum白金色

白色的新娘禮服

野薑花

白色的台灣百合

灰的意象是：高級感、科技感以及穩重的感覺

灰色覺得男性的感覺

淺的灰色流行色名叫真珠灰

暗灰不被喜歡，混濁、沈悶、沒有生氣

淺灰色溫和的台灣朱頸斑鳩

都市是灰色的水泥森林

11.3灰色　中灰與暗灰【註20,80,112】

灰的意象是：高級感、科技感以及穩重的感覺。暗灰比中灰穩重也比中灰更覺得男性的感覺。中灰覺得純樸，灰不覺得純樸。

無彩色系列以黑白為兩極，越靠近白色的灰，意象會越遍向白色的意象，靠近黑也是相同的道理。淺的灰色，柔和高雅的感覺，流行色名叫真珠灰，顧名思義也就是產生高級感。

暗灰普遍地不被喜歡，聯想的事物是：混濁、沈悶、沒有生氣等。從前的調查，較淺的灰，喜好度不論男女都在較暗的灰之上。黑色的喜好度在暗灰之上，科技產品較適合灰色。

灰色

灰色是黑白中間的顏色，不是白，也不是黑，白是受光幾乎全部反光散射出來，黑是受光將近全部吸收，灰則是介乎它們中間所形成的。大自然裡純粹的灰色並不很多。大多數看起來灰色的動物或人的灰頭髮，是白色和黑色混合在一起的結果，看起來灰的岩石，仔細看就知道是許多色彩混合在一起形成的。鴿子是灰色的，西洋的色名有「灰鴿色dove gray」，石墨和粘板岩也是灰色。巨大的大象的粗皮是灰色，老鼠是灰色，所以在台語中稱灰色為老鼠色。有一個最重要的灰色，我們自己從來沒看過，那就是我們自己的腦是淺灰色的，腦的灰白質是人類和其他動物有智力的根源。沙漠裡看的灰灰的葉子，當然實際上也是有葉綠素，不會只是灰色，原來是本來就已經較淺淡的綠色葉子，再蒙上沙塵，變成灰綠色。沙漠不下雨，沙塵沒什麼機會被洗掉，對植物來說反倒有幫助，因為沙塵蓋住植物的表面，可以減少水分的蒸發。

以前常說都市是灰色的水泥森林，現在的建築，差不多一定貼磁磚，不會直接留水泥的顏色，但是在都市仍然還是有很多灰色的工程。台北市新近完成的市民大道，是蜿蜒的灰色龐大巨龍。天空的「烏雲」是灰色的，陰影不易感覺顏

色，應該只是心裡感覺是灰色。

灰色叫老鼠色，顯得像老鼠，但是淺灰稱眞珠灰就變得高貴。灰色語意的象徵是低沉和失望，但是明暗層次不同的灰，使用上有許多不同的效果，並不能以灰一字涵蓋全部。

在日本的色彩意象調查，年輕人和成年人，對灰色的意象都分別呈現二方面的心理感覺。一方面是覺得灰色不起眼，感覺很樸素，也低沉、寂寞、悲哀這樣的聯想佔的比例較高，將近半數的人會有這類的感覺。另一方面，也有蠻好的意象，那是因為灰色並不是惹人注意的顏色，所以反而讓人覺得知性、高格調，有品味，城市的感覺。灰色也有成年男性、父親的感覺。

灰色本來就是中性的顏色，自己本身非常含蓄，所以有些社會文化。注重色彩要鮮豔以為才夠漂亮會覺得灰色價值感不高。【註22,55,56,80】

灰色的色名

由人們生活周圍的事物取名的最多。其中出現最多的是老鼠。台灣話的灰色叫老鼠色。日本話的色名，借老鼠形容的很多，而且有種種不同的形容法讓人覺得好玩。當然雖叫老鼠，心中的意象是顏色，和老鼠已經無關。淺灰色也是沉默寡言的顏色，讓人覺得有含蓄的美德，暗灰是色彩喜好調查中，常是最不被喜歡的顏色。

淺灰

Cloud Mist 霧狀的，像雲霧一般的

Light Lead淡鉛色

Silver Ice銀色的冰

灰色

Abbey Gray灰色修道院

Gray Gull灰色的海鷗

Vapor Gray像蒸氣一般的淺灰色

暗灰

Elefant大象

Gris Elephant象皮色

黑色

淺灰稱眞珠灰就變得高貴
灰色語意的象徵是低沉和失望

灰色並不是惹人注意的顏色
知性、高格調，有品味

閨中少婦不知愁，春日凝粧上翠樓
...悔教夫婿覓封侯
淺色調轉淺灰色調 王昌齡

無限江山，別時容易見時難....
故國不堪回首月明中...
無言獨上西樓...
寂寞梧桐深院鎖清秋
　　灰色調的沉重心情　李後主

Black黑

Brown Black棕黑色

Gouffre深淵

淺明灰

Chrome Tone鉻黃色調

Moonbeam Gray一道灰色的月光

Moonbeam Silver一道銀色的月光

Real Steel真正的鋼鐵

Silver Pearl銀色珍珠

明灰

Shell Gray灰色貝殼

Silver Shadow銀色陰影

暗明灰

Gray Stone濃灰色的石頭

Silver Haze銀霞

Silver Ice銀冰

Silver Spark銀色火光

Silver Moon銀色的月亮

Star Shine星光

Winter White冬天（灰白色）

First Frost初霜

Light Gray淺灰色

Misted Gray霧樣的灰

Seagull海鷗灰

Seashell貝殼灰

Silver Cloud銀色的雲

Simmer Gray微弱光線樣的灰

Gray Sand灰色沙

Ice Gray　冰灰色

Silver Gray銀灰色

Sky Gray天空灰

Medium Gray中灰色

Dove Gray灰鴿子色

Slate Gray石版灰

Charcoal Gray炭灰色

Marble大理石

Abbey Gray修道院灰

Asbest 石綿瓦

Mouse Gray鼠灰色

Campus Gray校園灰

Cinder Gray灰燼

Castle Gray城堡灰

Elephant大象灰

Frosted Silver霜灰色

Gothic Gray歌德時代的灰

Gray Pearl灰珍珠

Gray Shadow灰色陰影

Misty Dawn霧濛濛的黎明

Phantom Gray灰色魅影

River Mist霧濛濛的河流

River Rain 雨天的河流

Zinc鉛灰色

Dark Gray暗灰色

Alaska阿拉斯加

Carbon Gray炭灰色

Graphite石墨

Hurricane颱風灰

Minnesota米尼蘇達

Montana蒙塔納

Silver Smoke銀煙灰

Shadow Gray陰影灰（Gray Shadow淺灰色）

Smoked Oyster牡蠣色

國破山河在...烽火連三月...
*　沉重但堅決的暗色調　杜甫*

春蠶到死絲方盡，蠟炬成灰淚始乾
*　暗灰色調　李商隱*

色彩計劃

的

工具和過程

【簡易補充識】

色彩計畫的過程

擬定產品方向—經營政策、市場需求、產品更新
 ↓
決定產品意象—企業性格、企業識別政策　品牌意象　消費者嗜好
 ↓
色彩設計—意象色選擇、配色調和。試作、檢討—色彩規定色票色樣
 ↓
實施品質管制—視覺觀察　儀器測色
 ↓
成果考核—追蹤　回饋

表達意象的選色及配色方法

（要表達的意象） （表達意象的色彩） （配色調和的方法）

● 古典 正式 穩重： 黑色　深色調　暗色調　灰色調 同一色相　同一色調的搭配
 變化不宜過多（同一的調和）

● 羅曼蒂克 柔美 女性： 柔和的粉彩色調 同一色調　類似色調
 白淺色調　淡色調　淺灰色調 類似的調和

● 可愛 清純： 柔和的粉彩色調 同一色調　類似色調
 淺色調　淡色調 弱對比的調和

● 休閒 活潑 年輕： 鮮色調　明色調　淺色調 多色相的對比調和

● 灑脫 中性： 多樣用色（避免鮮豔） 色相類似，色調類似
 彩度不高，隨意性

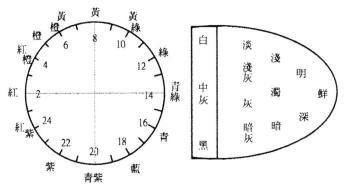

色彩計劃用的PCCS色相環，色調圖

12

PCCS實用配色體系

色彩計劃和實用工具

PCCS體系是色彩計劃方便的色彩體系

色彩的意象，色調的影響較大

在實務上色調往往比色相實用

實用配色體系－PCCS體系

　　日本色彩研究所為了色彩計劃的實用目的編訂了〝實用配色體系〞Practical Color Coordinate System。它綜合了美國的曼色爾、德國的奧斯華德等色彩體系的長處，於1965年發表。這個體系做為色彩計畫的用途非常適當。色彩的各位置可以和系統色名相對應，也是另一項優點。

　　PCCS體系的特色在於將色彩的三屬性，用色相和色調兩種觀念來討論。一般人平常討論色彩時，絕少會把色相、明度、彩度等三屬性都講出來。普通會說：鮮紅色、淡紅色、深紅色等。這樣的表達方式，是色調的概念。「紅」講的是色相，鮮、淡、深等的修飾語，讓我們知道什麼樣的紅色？淡紅色是比較接近白的紅，深紅色是比較偏暗的紅。我們不但知道明度的情形，也可以知道彩度的變化。像這樣，鮮、淡、深形容紅色情形的修飾語，同時也表達了明度和彩度兩種色彩的屬性。所以PCCS體系，為了讓一般人都能夠容易瞭解，避免繁複的色彩表示方法，就用色調的觀念組織色彩的位置。該研究所也大量出版不昂貴的色票，使得PCCS體系，在普通的教學或設計的討論上，變成很方便利用的工具。

　　色彩的意象受到色調的影響，遠大於色相。例如柔和的感覺，只要是淺淡的色彩都會予人柔和的感覺，淡藍色叫baby blue，淡紅色叫baby pink，它們色相不同，但柔和的感覺都一樣有。又例如穩重的感覺，任何色相只要暗色都會有穩重的感覺，所以色彩意象的表達，從色調的角度，考慮更加重要。PCCS這個實用配色體系，可以算是合乎一般人稱顏色的習慣，又同時是色彩計畫時，可以實用的方便工具。

　　PCCS的單色相面，也類似奧斯華德體系的同色相三角形，具有色調間的秩序關係，所以也容易找尋調和的色彩。稱為實用配色體系的緣由，也就是這個原因。

色相

　　PCCS體系的色相分為24。用數字表示色相，譬如1、2、3……24。另外可以用色相名表示，譬如紅R、偏紅的橙rO、偏黃的綠yG、黃綠YG等，但是普通使用數字較為簡便。

PCCS體系是色彩計劃方便的色彩體系

*色彩計劃的構想用PCSS
色彩表達及具體化，用Munsell
Pantone及其他色系*

PCCS不是精確表達色彩為目的的色彩體系

色彩的意象，色調的影響較大

PCCS也可以很方便地找出調和色

PCCS體系分24色相

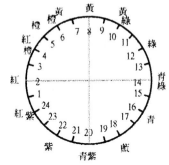

*美國Yosemite公園的捕熊車
作者　攝*

色相環對面的顏色是補色

設計　GK

PCCS分10個色調

各色相在色相環上有一定的位置。討論配色時，常需要用到色環上的色相位置，記熟PCCS各色相的位置，很有用處。

以鐘面來比喻，色相2號之紅（代表性的紅），位置在9點鐘的地方。黃色是12點鐘的位置，青綠色3點鐘，青紫色6點鐘等。在PCCS的色相環上，圖周對面的色相，都是互為補色的色相。

現在販售的PCCS的實用性色票，有129a和129b。除最鮮艷色有24色外，其餘都只有偶數號碼，2，4，6等共12色而已。

色調tone

色調是修飾色彩的性質時，很自然地會使用到的觀念。譬如鮮紅、淺紅、深藍、淡藍等。曼色爾表色時，必須表示三屬性，一般人不容易瞭解。色調的觀念，同時包含了明度、彩度的變化。PCCS體系，參考美國系統色名稱呼法的規定，普通以10個色調的位置，做為形容色相，表達色彩之用。

各色調的名稱及符號如下：

活潑色調　v, vivid tone （鮮色調）

明亮色調　b, bright tone　（明色調）

淺色調　lt, light tone

淡色調　p, pale tone

淺灰色調　ltg, light grayish tone

鈍色調　d, dull tone （濁色調）

深色調　dp, deep tone

暗色調　dk, dark tone

灰色調　g, garyish tone

暗灰色調　dkg, dark grayish tone

無彩色分為5階段表示

白　W, White

淺灰　ltGy, light Gray

中灰　Gy, Gary

暗灰　dkGy, dark Gray

黑　Bk, Black

在實務上選用色彩時，色調往往比色相實用。舉例來說，流行的顏色的宣佈，常會說流行鮮艷明亮的顏色，或者說粉彩色調是流行的趨勢。不論那一個色相，只要是粉彩色調便合乎流行的感覺。

色彩實用的考量上，小嬰兒的衣服使用淺淡色調，剛好配合小嬰兒柔嫩的肌膚，顯得小娃娃很可愛。另一方面，休閒服或是運動服裝及用品，使用鮮明的色調，可以襯托有朝氣、活力、年輕和活力，不論是藍、綠、紅、紫色相，只要是鮮明的色調，都可以得到所要的效果。高品質的工業產品，希望能有高級、精緻、權威性的意象，深暗的顏色較為適合。不管那一個色相，只要是深暗色，大概都能表現穩重，可靠的感覺。近年來，環保意識的抬頭，"環保色"頗為盛行。所謂"環保色"就是大自然、大地、生物的顏色，來自樹葉、土壤、石頭等，大部份是淺灰的色調或是濁色調，彩度不高的顏色。

橘子剝開來單獨一瓣像半月，像是單色相面的樣式。泡檸檬茶時切檸檬，切成的圓形檸檬片，各瓣都被切到一些，一起排列在圓環裡面。圓形的檸檬片像是一張色調圖，同一高低位置的顏色都排列在一起。

單一色相也可以比喻為一個家族。姓「紅」一個家族，姓「藍」一個家族。最鮮艷的顏色是家族裡盛年的壯丁，淺淡的顏色家族裡的嬰兒和小孩。而深暗的顏色就是家族裡的長輩了。姓「紅」的家族裡，有年輕力壯的成員，有年紀小的成員，也有年長的長輩。這是一個單色相的組織。

不論姓「紅」、姓「藍」，把各家的小孩集合在一起，這群小孩會給人可愛、惹人疼惜的感覺。這是淡色調的色相環把各家族的壯丁集中在一起，形成的一群，有力量、活潑、朝氣蓬勃的一群，這就是鮮明色組合形成的鮮明色調的色相環。把所有的祖父母級的老人家集合在一起的感覺，就等於把深暗的顏色集中在一起的厚重的感覺了這是暗色調的色相環。色彩依色相別以及色調來分類，各有不同的功能，對我們在色彩的觀察和使用上，都有重要性。

在實務上色調往往比色相實用

淺淡色調剛好配合小嬰兒的皮膚

鮮明的色調有朝氣、活力

高級、精緻的意象深暗色調較為適合

淺灰和濁色是環保色

設計　GK

一瓣橘子像一面單色相
橫切的檸檬片，像一個色相環

小嬰兒群是淡色調
各家的壯丁是鮮明色調
老人家在一起是暗色調

色彩計劃時,色調發揮的功能大,但是色相、色調各有不同的功能,在配合上都具有重要性。

設計 GK

設計 GK

設計 GK

設計 GK

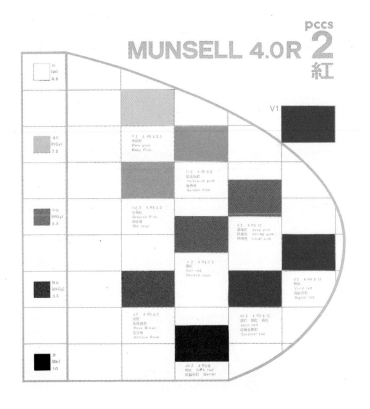

紅色相

左圖PCCS 2號的紅色相，相當於曼色爾4.0R色相。各色的色名可看P64。依一定規則排列的9色，各為：鮮紅、明紅、淺紅、淡紅、深紅、暗紅、淺灰紅、紅以及濁紅色的9色調色。本色相內，同一垂直線、同一斜線上的顏色，可以比照「奧斯華德」主張的調和原則，得到同一色相的調和。（參考P91，等純、等黑、等白的調和）本色相的紅色，不是色料三原色之一。色料的三原色是紅紫色magenta red，簡稱M是PCCS 24的顏色。（印刷的三原色，請參考P138）

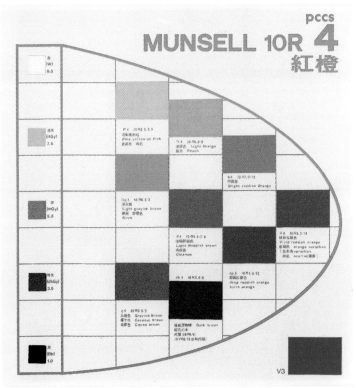

紅橙色相

PCCS體系4號的紅橙色相、相當於曼色爾10.0R色相。各色的色名可看P65。規則排列的9色，各為：鮮紅橙、明紅橙、淺紅橙、淡紅橙、深紅橙、暗紅橙、淺灰紅橙、灰紅橙以及濁紅橙等的9色調色。如同上面的紅色相，也可用垂直、斜線的方式找調和色組，得到同一色相的調和配色。

黃橙色相

PCCS 6號黃橙色相，相當於曼色爾體系的8.0YR。PCCS體系的色相號碼，4號為紅橙，5號橙色，6號是本頁的黃橙色相。PCCS色相環分為24色相，相同於德國的奧斯華德Ostwald色彩體系。美國的曼色爾Munsell體系的色相環則分為10色相，各色相再用10進位的數字細分，例如：5R、2.5R（請參考P51，P81）。

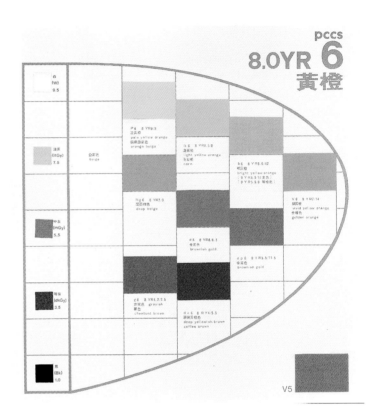

黃色相

黃色的最鮮艷色明度是8（對照左邊灰色的位置）。黃色的中英色名請參考P67，同色相內調和色的方法，一樣可找垂直、斜線的方式，得到同色相的調和配色。有關黃色的心理感覺、文化，請看P163，黃色系內文的說明。

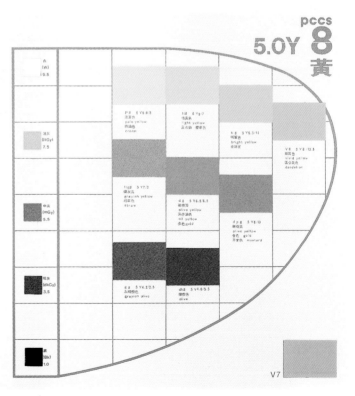

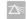

黃綠色相

PCCS 10號的黃綠色相，相當於 Munsell體系的4.0 GY色相。以綠 色為中心，偏向黃色的就是黃 綠，偏向青色的就是青綠色。黃 綠色像是綠色的草地照到陽光的 顏色。色彩可分為涼色系和暖色 系顏色。紅、橙、黃是暖色系顏 色；綠、青綠、青、藍是涼色的 中間，是中性色。（調和色的尋 找方法和其他色相同）

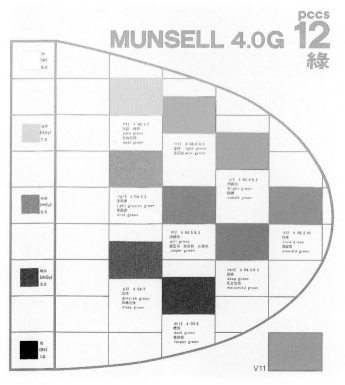

綠色相

PCCS 12號的綠色相，相當於 Munsell體系的4.0G色相。綠色是 樹葉的顏色，在人類的生活歷史 上，和天空、土地的顏色一樣， 是很早就出現的色名。綠色會讓 人聯想到大自然，因此也被當做 環保的象徵色。本頁的綠色包括 鮮明、淺淡、深暗以及帶灰的綠 色。有關綠色的敘述和色名可參 考P69和P177起的內文。調和色 的尋找方法，如同其他色相，可 依垂直、斜線的方式尋找同一色 相內的調和配色。

青綠色相

*PCCS 14號的青綠色相，相當於
Munsell體系的5.0 BG色相。本色
相內的各色，包括：鮮青綠、明
青綠、淺青綠、淡青綠、深青
綠、暗青綠、濁青綠以及灰青
綠、淺灰青綠等色。依照垂直、
斜線的方式，可以尋找調和配
色。*

*青綠色是比較陰涼感覺的綠色。
暗青綠色的流行色名叫叢林綠。*

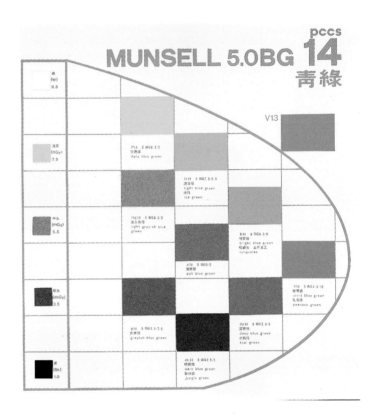

青色相

*PCCS 16號的青色相，相當於
Munsell的5B色相。本色相是色料
（印刷油墨、廣告顏料等）三原色
之一，也稱原色藍，英文是cyan
廣告顏料的石青最接近這個色
相。三原色常通稱為紅、黃、
藍，但是應該更正確地稱為紅
紫、黃、青才對。*

*英文是magenta red、yellow和
cyan blue用「藍」稱三原色，常
會被以為18號色相的「鈷藍cobalt
blue」。使用18號的「藍」當原
色使用，得不到正確的混色結
果。彩色必須正確的印刷業者使
用的油墨是cyan(簡稱C)。*

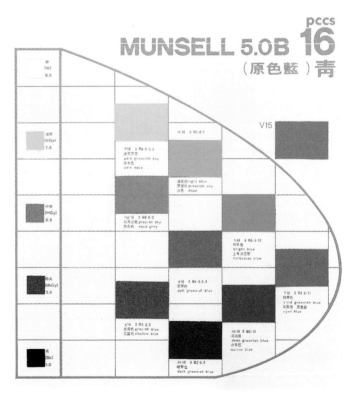

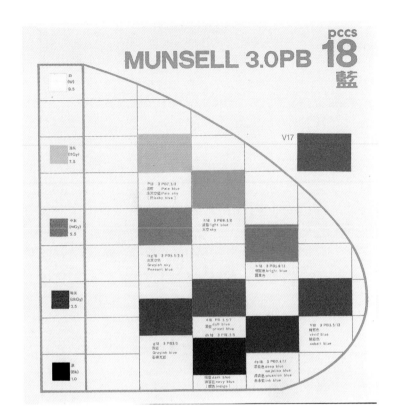

藍色相

PCCS 18號的藍色相，相當於Munsell體系的3.0 PB色相。這個色相是最普遍受到喜歡的顏色。（請看P110、111，台灣學生的色彩喜好調查結果，P118，藍色的喜歡理由和聯想，P121，日台美國的「青」心理感覺比較 SD意象圖，P124台美國學生的藍色心理感覺比較SD意象圖）古來藍色（通常16、18號都沒有細分而籠統地稱為藍或青）就伴隨了人類的生活，因此色名也細分得多（色名請看P72）。

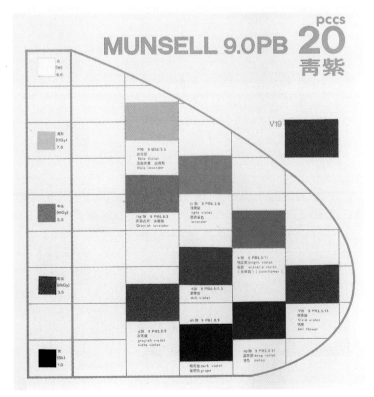

青紫色相

PCCS 20號的青紫色相，相當於Munsell體系的9.0 PB色相。一般稱紫色時，常把本色相—青紫色和次頁22號色相的紫色括在一起。在歐洲的歷史上，因色料的來源不同，早就有violet和purple分開的色名。歐洲的傳統色名中，很早就出現而且被喜愛的色名有薰衣草色，這是淺青紫的顏色。

紫色相

PCCS 22號的紫色相，相當於
Munsell體系的6.0 P色相。歐美的
色名，這個色相是purple的色相，
前頁20號的色相是violet. purple來
自地中海所產的貝殼的名稱。本
色相內的系統化色彩名稱視P74。

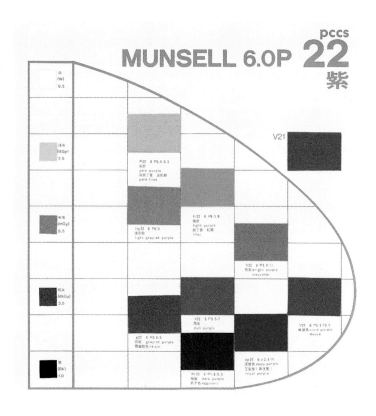

紅紫色相

PCCS 24號的紅紫色相，相當於
Munsell體系的6.0 RP色相。鮮紅
紫色是色料三原色之一，英文稱
magenta red，印刷業者也常稱為
洋紅。 PCCS 2號色相的紅，英文
是carnine，常被以為色料三原色
的紅（請看P138、P243）。本色
相內各色的調和，和其他色相一
樣，也可以找垂直、斜線方向的
調和色。

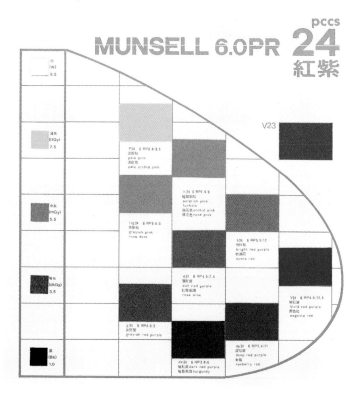

13

鮮明色調

鮮色調*vivid tone*,明色調*bright tone*適合表現精力充沛、年輕活潑的意象。

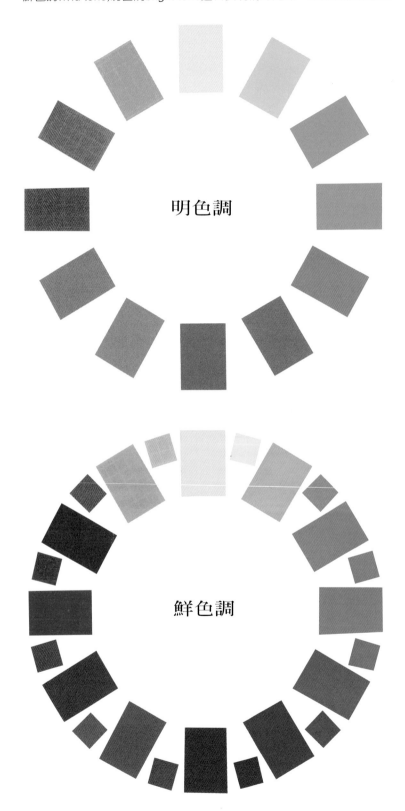

鮮明色調【註45,46,80】

　　充滿歡樂，活力充沛，這是鮮明色調給人的印象。鮮明色調的顏色，不論在那裡，都是大聲吶喊，不甘寂寞的顏色。不穩重，不沈著，想到了就動作，勇往直進，毫不畏縮，這是鮮明色的個性。鮮明色調也是旗幟鮮明，是非分辨，毫不含糊的顏色。

　　浪漫派畫家德拉克羅瓦的「領導革命的自由女神」，掌著藍白紅鮮明色彩的旗子，自由女神當先導，擊鼓少年的鼓聲隆隆，硝煙彌漫，兵士衝鋒……，慷慨激昂是鮮明色的情緒。

　　流行顏色的色名，有人將鮮明的紅色取名「跳躍的魔鬼Dancing Demon」、「Dancing Flame 跳躍的火焰」，也有命名為「電流Electric Current」、「紅色火花Red spark」。鮮明的橙色名稱叫「光芒四射的橙Radiant Orange」、「耀眼的陽光Sunflash Yellow」等。由這些流行色名，可以想像鮮明的紅色、橙色，都是多麼熱力四射的感覺。

　　一樣是鮮明色，綠色、藍色的彩度不及紅色、橙色那麼鮮艷。綠色、藍色也不是火熱的色彩，所以自己單獨不會太強烈，但是當著對比色，襯托火熱的顏色，就會相得益彰，更加搶眼。

　　鮮明色安靜下來，仍然是亮麗的明珠。「明亮的紅寶石Brilliant Ruby」、「光鮮的綠色Spangle Green」、「閃亮的天空Cerulean Flash」、「像慧星的紫Comet Purple」等，都表現了鮮明色突出的個性。

　　鮮明色調的顏色，看見鮮明色調的顏色，會產生什麼樣的聯想，鮮明色調的顏色，適合使用在什麼設計等，下面再補充說明。

充滿歡樂，活力充沛，這是鮮明色調給人的印象

鮮明色調旗幟鮮明，是非分辨，毫不含糊的顏色　　　　作者 攝

跳躍的火焰
耀眼的陽光
光芒四射的橙

作者 攝

鮮色調，明色調是強烈，年輕、活潑的意象

各色相最高彩度的鮮艷色，都是屬於鮮色調的顏色。彩度仍然相當高，而明度比最鮮艷色稍高一些的顏色就是明色調。鮮色調，明色調的心理感覺相近，都是強烈，鮮明的感覺。適合於表現年輕、活潑、運動等意象。

以色彩聯想的方法，調查鮮色調和明色調會有什麼心理感覺？以及這兩個色調可以運用的情形，分別做如下的說明：

鮮色調的心理感覺是：活潑、熱情、年輕、積極、朝氣、新潮、衝動、豪華、俗氣、野性，是年輕、活力的象徵。【註45,112】

性格很明朗，不虛假，好惡都很清楚的色彩。

鮮色調的色彩，適合於運動裝、越野機車、年輕人的用品，如隨身聽等，以及小件物件的用色。

因為色彩強烈，使用面積太大，易產生俗氣，太刺眼的感覺。

明視性高，當招牌、海報、標籤的用色適合。在性格上活潑、外向的人，會被認為像鮮色調的感覺。年輕的男女

鮮色調是活潑活力的象徵

菲律賓　　　　　作者 攝

蘭嶼　　　　　作者 攝

作者 攝

作者 攝

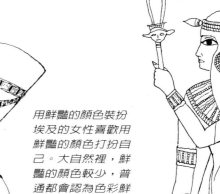

大峽谷　　　　作者 攝

用鮮艷的顏色裝扮埃及的女性喜歡用鮮艷的顏色打扮自己。大自然裡，鮮艷的顏色較少，普通都會認為色彩鮮艷就是美。

性，都歡迎這種感覺的朋友，但很少人希望自己將來的配偶是這種色調意象的人。

明色調的彩度比鮮色調降低了一點，明度則提高了一點，強烈的感覺不如鮮色調，仍然年輕、明朗，而不似鮮色調那麼強烈。

鮮色調用得不當，易產生低俗感，明色調較不會如鮮色調低俗。從聯想調查看，聯想的反應，鮮明色調的聯想是：明朗、活潑、心情開朗、青春、快樂、新鮮、年輕、朝氣、熱情。其他還有：少男、女性的服裝，初夏、小學生、泳裝、康乃馨、朝陽等。

鮮艷俗氣的用色

作者　攝

蜂鳥

作者　攝

美國學生的聯想—

v鮮色調 美國加州大學生的回答的聯想【註46】

active積極

summer夏天

energetic精力充沛的

light明亮的

color wheels色環

outdoor戶外的

out going外向的

athletic體格健美的

excitement, excited興奮

happy快樂

strong強

art藝術

fun樂趣

鮮紅橙的刺桐

紫雲英
葉子翠綠，花是鮮紅紫（約
7.5R 7/14）和白色。紫雲
英是冬天田裡播重的綠肥。

鮮色調是炎熱的夏天
明色調是初夏的太陽

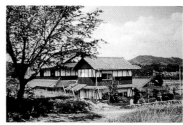

屋頂色的色彩調和（日本色研）

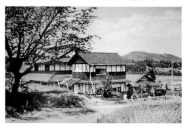

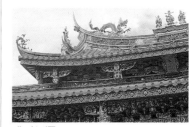

作者　攝

作者　攝

solid堅固

southern California南加洲

alive鮮活的

spring春天

bouncy有活力的

open開放的

color spectrum光譜

young年輕

circus馬戲表演

cheerleader啦啦隊隊長

b明色調 美國學生的聯想

summer夏天

sun太陽

sunny有陽光的

happy快樂

play玩耍、遊戲

pleasing愉快

flower花朵

heat熱

by the sea海邊

beach海灘

morning早晨

baby嬰兒

candy糖果

content滿意

毛馬齒莧
花是鮮豔的明紅紫色（約5R
7.0/14）葉子肥大多肉，它的同
屬開黃花的叫馬齒莧，但是鄉下
通稱豬母乳大家都懂，在海邊砂
地長得密密地點綴了風景。

世界上最大的花
鮮豔的朱紅色直徑有2公尺無根無
葉有惡息

14

粉彩色調

淺色調light tone,淡色調pale tone的色彩，通稱為粉彩色。適合表現柔和、文靜、年輕、可愛的意象。

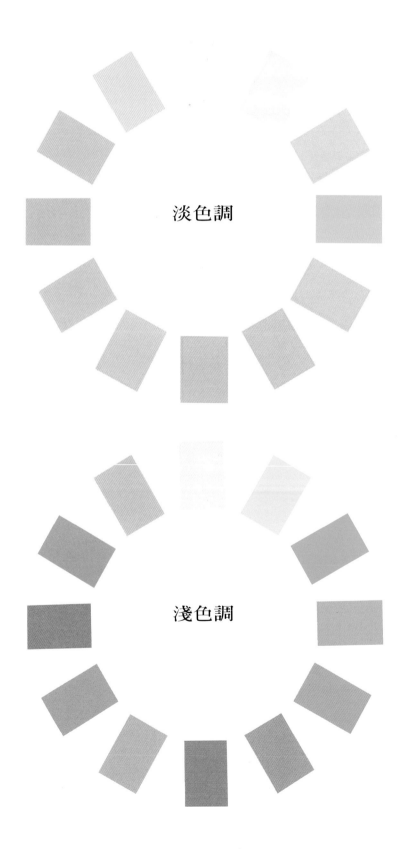

淡色調

淺色調

粉彩色調【註45,46,112】

粉彩色調的顏色是每個色相中的淺淡色。也就是淺紅、淡紅、淺綠、淡藍等,這些各色相中的淺淡色的色群。以及淺淡色又蒙上一點灰色煙雨濛濛感覺的淺灰色,都統稱為粉彩色pastel color。

粉彩色中,淡色,英文用pale形容,實用配色體系PCCS,用P的符號代表。淺色調,英文用light表示,PCCS用lt當符號。淺灰色調是light grayish,用ltg表示。粉彩色是弱的顏色,十分隨和,沒有自己色彩的強烈主張,但是提供非常柔和的氣氛。

粉彩色以人比喻是性情很溫和的人。曾經一位來自色彩研習班上課的婦人,介紹她自己說她開成衣廠。上課中讓學員們,比喻貼在黑板上的九張色調為人的感覺,請學員選擇自己覺得理想的丈夫是那一張色調。這位婦人選的是淡色調的顏色。她補充說明:"先生要脾氣很好,才是好先生"。陪她一起來上課的國中生女兒,笑著承認她爸爸的確是那種脾氣很好的溫和的人。在上課的輕鬆氣氛中,我說"普通,血型A型的人,性情較溫和,O型的人做事比較果斷。A型的人和O型的人結婚,是很好的配合。"結果真是無意中又講對了這一對A型先生、O型太太的夫婦了。

每個人對不同色調感覺到的意象往往都十分正確。因此,每個人應該對自己的色彩感性要有自信,色彩計畫,應該好好忠實於自己的感覺,善加以運用。

由色名描繪的粉彩色意象【註22,80】

使用色彩時,自己先應該把色彩當做有生命、有感情的東西。有感情的配色,才能夠打動別人的心。推動流行色的人,每次都處心積慮地為色彩取很生動的名字,讓色彩生動,也讓人感覺到很適當的氣氛。下面是由多年來的流行色,色名中選出來的粉彩色的色名。我們會看到粉彩色以人比喻就是少女、公主、嬰兒。以花來說,都是色彩淺淡可愛的花。還有許多色名用霧形容。音樂則是小步舞曲,味道是淡淡的薄荷,還有就是小的星星、易碎的玻璃……。

色彩計畫時,要先想表現什麼意象,然後考慮什麼樣的

把色彩當做有生命、有感情的。

自己有感情的配色,才能夠打動別人的心。

作者 攝

粉彩色是少女、嬰兒淺淡可愛的花

最早的縫衣機是黑色，後來配合女性使用者，以及家庭的氣氛，都改成柔和的粉彩色系。

顏色，可以表現要的意象，粉彩色是柔和意象的顏色，下面的色名都表現柔和的感覺，值得參考。

粉紅系的粉彩色

Colleen Pink 少女

Princess Pink 公主

Kissy Pink 輕吻的

Bella Rosselta 可愛的玫 瑰色

Magnolia Pink 木蓮花樣的粉紅

Orchid Pink 蘭花

Mauve Mirage 粉紫的海市蜃樓

Pixie Pink 粉紅色妖精

Softie Pink 柔軟的粉紅

Dainty Pink 高雅的粉紅

Lilac Mist 霧樣的紫丁香

Baby Blush 小嬰兒皮膚

Infant Prink 小嬰兒樣的粉紅

Fragile Prink 易碎的粉紅

Aurora Pink 像極光樣的粉紅

Petite 小可愛粉紅

含羞草可愛的絨球狀花是可愛的粉紅色（約5R 8/6）

綠色系的粉彩色

Dainty Jade 優美的翡翠

Merry Mint 快活的薄荷

Mint Crystal 水晶般的淡薄荷

Polaris Green 像北極星那樣的綠

Pearl Green 真珠般的淡綠

Waterlily Green 睡蓮葉樣的淡綠

Astral Green 星星般的淡綠

Ice green 像冰那樣的淡綠

Nymphe 像妖精的淡綠

青藍色的粉彩色

Menuet 小步舞曲

Mint Frost 薄荷的霜

Seafreeze 輕海風

Sea Pearl 海眞珠

紫色系的粉彩色

Hyacinth 風信子花

Pastel Lilac 粉紫丁香

Lilac Dusk 紫丁香的花塵

Sweep Grape 甜蜜的葡萄

Lavender Ice 冰薰衣草

Mauve Shadow 紫色的影子

Lavender Mist 霧濛濛的薰衣草

Wistaria Mist 霧濛濛的紫藤花

作者 攝

淺色調是像春天一樣溫馨明朗

淺色調是像春天一樣溫馨明朗，像花一般天眞快樂的年輕女性，這就是淺色調的心理感覺。如果更外向活潑，就會轉向明色調。更害羞內向、文靜，會變成淡色調。聯想調查時，一般人想到下列的事物最多：女性化、溫柔、輕鬆、活潑、明朗、快樂、舒適、甜蜜、淡雅、幸福、清新無邪、少女、做夢年齡的女孩、兒童、青少年、天，、夢巴黎、童話世界、華爾滋等。

淺色調和淡色調、淺灰色調，統稱為粉彩色pastel color，現在除了服飾外，電產品－電熨斗、電風扇、電鍋、自行車、女用機車等，都出現粉彩色。

年輕男性想像中，喜歡的將來配偶意象，選擇淺色調這種感覺人數總是最多。女性用品要表現年輕、快樂、甜美的感覺，淺色調是很適合的色彩。如果要更文靜、有氣質，則用更淡的色彩，那就要選擇淡色調。要更成熟一點，中年一點，要用淺灰色調。

作者 攝

作者 攝

年輕男性喜歡的將來配偶意象選擇淺色調最多

淡色調是文靜、害羞、溫柔的意象

淡色調比淺色調加了更多的白，變成更淡的色彩。淡色調的心理感覺是文靜、害羞、高雅、溫柔的年輕女性的意象。

聯想調查中，淡色調的聯想事物是：溫柔、羅曼蒂克、清純、高雅、清爽、純眞、輕愁、氣質、文靜、夢幻、幸福、嬰兒用品、棉花糖、春天、香水、冰淇淋、洋娃娃、純眞的少女、可愛的嬰兒、17、18歲夢幻的少女，林黛玉、瓊

淡色調像夢幻的少女

作者　攝

淺灰色調好像嫻淑的淑女

風柔日薄春猶早，
夾衫乍著心情好
*　　淡色調　李清照*

瑤小說的女主角……等。

　　淡色調是氣質很好的感覺，也是弱的感覺。表現文靜、柔和、氣質很適合。由淡色調更顯出活潑些，便是淺色調；成熟穩重一點的女性美，便是淺灰色調的意象。

　　淺色調、淡色調加了一些淺灰色，就是淺灰色調。淺灰色調色彩不華麗，但有柔和的內涵，好像嫻淑、文靜的淑女。比擬人的性格時，女性有些人選擇這種色調為理想的丈夫意象，她們內心想像的人是：好脾氣、好商量、會幫忙家事、性格和藹的男性。

　　淺灰色調的心理感覺及聯想事物是：高雅、詳和、憂鬱、夢幻、羅曼蒂克，成熟、樸素、消極、朦朧、柔和、文靜、軟弱、忠實、沒有主見、柔弱中的穩重、害羞、猶豫、中庸、平實、有膽量、嫻淑的女性、溫和的紳士、中老年人、淑女裝、黃昏……等。

lt淺色調 美國學生的聯想

　　childhood孩童時期

　　summer夏天

　　spring春天

　　warm spring day溫暖的春日

　　spring time春天

　　pastel color粉彩

　　nursery幼兒室

　　clothes衣物

　　soft軟

　　Easter復活節

　　moods情緒

　　foggy朦朧的

p淡色調

　　soft軟的

　　baby嬰兒

　　sky天空

　　quiet安靜

　　spring春天

Easter復活節

summer夏天

mint薄荷

misty有霧的

gentle溫和的

impressionist painting印象派畫作

lifeless無生氣的

cool涼爽

feminine女性

young年輕

ltg 淺灰色調

rain下雨

chalk粉筆

soft軟

safe安全

neutral中性的

mildew霉

restrained拘謹的

fall秋天

fog霧

foggy days有霧的日子

ocean海洋

late afternoon傍晚

beach沙灘

reluctant不甘願

melancholy憂鬱

dull笨拙

fashionable，stylish時髦的、流行的

dirty water 骯髒的水

content滿足的

early dawn in winter冬天的黎明

dawn after a rain storm暴風雨後的黎明

法文的粉紅叫*rose*

【簡易補充知識】

色彩知覺的種種現象二

Purkinje(伯金諭)現象

黃昏(或光線陰暗)時，綠色比其他色相顯得清楚，黃色紅色會得較暗。這是因爲光線暗時，負責視覺的視覺細胞，已由錐狀視細胞轉換爲桿狀視覺細胞，桿狀視覺細胞對綠色光的刺激，感度較敏銳的緣故。這種現象叫purkinje現象。

貝索托 布留克 *Bezolt Brucke* 現象

網膜受到的光刺激強弱的不同，感覺到的色相會產生偏差。刺繳色的波長不變，光的強度加強時，感覺到的顏色會較偏黃，光線弱時，感覺到紅色相和綠色相較多。

.前進(膨脹)，後退(收縮)－暖色，淺色會覺得好像靠近，叫前進色; 涼色，暗色會覺得好像退後，叫後退色。前進色也會覺得比較大，也叫膨脹色; 後退色會覺得比較小，所以也叫收縮色。據說圍棋的黑子，因此有意做的比白子大一點。

後像(殘像)*after image*

注視紅色一段時間後，將眼睛移開到白紙上，會感覺到很淡的綠色存在。看一個很暗的形狀移開眼睛後，會發見一個同形狀的淺色(例如好天氣時，先看地上自己的影子，再看藍天)。眼睛移開後感覺到的顏色，都是和原來色互補的很淺的顏色，叫後像after image。

色彩的對比

一件灰色的物件，在暗的背影看時，會覺得是較淺的灰，但是在很淺色的背影看時，會覺得是 較暗的灰。這是明度對比產生的效應。一件物件，放在很鮮艷的背景時，會覺得較不鮮艷，放 在很不鮮艷的背景時，會覺得鮮艷度提高，這是彩度對比的結果。一個橙色的圖形，放在黃色 的背景前面時，會覺得較紅，放在紅色的背景前面時，會覺得較黃。這是色相對比產生的結果。

面色(開口色aperture color)，空間色

仰臥在草地上，看萬里無雲的天空時，會看到一望無際的藍色。這時候看到的藍，會覺得是沒有實体，不可捉摸的藍。由一個小洞，看一個平面的顏色(要看不見邊緣)時，也會覺得一塊鬆而沒有實体的色彩。這種感覺的顏色叫面色，也叫開口色aperture color。.後像產生的顏色也是面色。在三度空間全部都充滿的色彩的感覺，叫空間色(volume color暈色)。

15
深暗色調

深色調deep tone,暗色調dark tone是穩重、成熟感覺的顏色，適合表現高格調、高品味的意象。

深暗色調【註45,46,112】

　　鮮艷的色彩加了黑色，顏色會變得深，加更多的黑，顏色就變成暗色了。隨著加黑色，色彩感覺的心理重量就增加。鮮明色是活潑跳動的年輕人，深色是充滿自信和智慧的成熟的中年人。

　　暗色調顯得老氣，可能讓人覺得性情孤僻、不易溝通，剛愎自用、令人厭惡。但也是穩如泰山，不會動搖、信賴可靠的顏色。最高品質的產品用最暗的顏色。公司裏，地位越高，家具顏色越暗。不能想像會有使用淺淡色、可愛家具的公司董事長，不能想像發出低沈聲音的高級音響、喇叭箱是淺淡的粉彩色。

　　西洋的小說，描寫重要人物的辦公室，會多加一加"桃花心木"的暗色家具。人們平常喜歡柔和、輕鬆、愉快的感覺。但是面臨危機和重大事情時需要穩重可靠的人。交異性朋友的年輕人，喜歡是鮮明色而活潑的朋友。但是想到要做為終生伴侶時，多數人會從鮮明色退到更柔和或更穩重的顏色。

　　深暗色或許缺少情趣，但值得信任和依賴。深暗色像是秋冬，有秋冬會顯得春天更加可愛。深色讓人覺得知性又能幹，暗色讓人覺得根基穩固，事業有成，都有難得而有價值的色彩意象的特性。

　　曾經做過的聯想調查，深色調的聯想事物是：穩重、成熟、深沈、高雅、踏實、有個性、澀、厚重、倔強、理智以及男性、成年人的穿著、秋天、淑女、鄉土、有思想有見地的人等。

　　由聯想的調查，暗色調的聯想事物是：穩重、深沈、成熟、黑暗、嚴肅、高貴、壓力、冷、堅硬、固執、恐怖、中

顏色變得暗，心理重量就增加

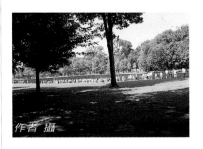

最高品質的產品用最暗的顏色

作者 攝

深暗色或許缺少情趣，但值得信任和依賴。

作者 攝

作者 攝

作者 攝

作者 攝

作者 攝

年輕的女生挑選理想的伴侶深色調最多

作者 攝

淺灰色調體貼又肯分擔家事的人

作者 攝

暗色調覺得有錢

老年人、有地位的人、礦工、冷酷的人等，可以說是一些嚴肅的心理感覺。暗色調雖然許多人心理感覺上不太喜歡，實際上的用途卻很廣。凡是要表現高級及正統格調的設計，暗色調是不能缺少的顏色。

年輕的女生，選擇終生伴侶挑選的理想的色調，普通以深色調最多。她們覺得深色調有成熟感，又知性可靠。有人喜歡脾氣好的先生，會選擇更中性的色調。要脾氣非常好、體貼又肯分擔家事的人，選擇的是淺灰色調。普通淡色調鮮有人選，因為淡色調的人讓人覺得太軟弱，時時都需要照顧，在忙碌的現代社會，很難能夠做到。鮮色調也很少有人選，因為覺得太活潑，在外可能交友太廣，不知道出了門什麼時候才會回家。

年輕男生選擇理想的太太，普通想到淺色調的最多，因為淺色調就是年輕女性的感覺。但是男生仔細考慮，將來很需要太太也一起幫忙賺錢，希望太太能幹些，就會選顏色稍深一點的中性色調。雖然淡色調讓人感覺到氣質好、文靜又可愛，但是年輕男生很少選淡色調，因為這樣的太太，太需要照顧，在現實的社會中，可能沒有能力負擔。

暗色調雖然顯得老，但是最近，年輕女性選的人也不少，仔細比對深色調和暗色調，問她們理由：

"深色調不是比暗色調感覺比較年輕嗎？""是。"

"深色調不是比暗色調顯得帥氣嗎？""是。"

"那麼為什選暗色調？""因為暗色調顯得更有錢的感覺！"

作者 攝

作者 攝

作者 攝

流行色深暗色色名例子【註55,80,56】

Advanture Blue 海底探撿的藍

Midnight Blue 午夜的藍

Highland Purple 高原（蘇格蘭）的紫

Jungle Green 叢林綠

Forest Brown 森林褐

Garnet Gleam 柘榴石的光輝

Romantic Rouge 羅曼蒂克的深紅

Nocturne Indigo 夜想曲的暗藍

Crown Jewel 皇冠寶石的深紫

Imperial 皇室（暗紫）

African Brown 非洲褐

Rich Earth 肥沃的土壤

Bordeaux 葡萄酒

Brandy Wine 白蘭地酒

Valiant Red 勇敢的紅

美國學生的聯想例

　　美國加州聖荷西大學修色彩學課程學生，由各色調產生的自由聯想

dp深色調

autumn秋天

emotional情緒化的

hidden遮掩

stable穩定的

reserved沈默寡言

cold冷的

desk黃昏

demanding要求

dk暗色調

mature成熟

junk yard廢車場

brooking憂鬱、沮喪

作者 攝

winter冬天

serious正經的、嚴肅的

brown褐色

depressed挫折

eclipse晦暗

death死亡

heavy重的

dusk黃昏

powerful有權力的

fall秋天

evening晚間

plain痛苦

morose孤僻的

murky陰暗

solid堅固

lifeless無生氣的

desolate荒涼的、荒廢的

isolation孤立

作者 攝

作者 攝

作者 攝

作者 攝

16

灰色系

淺灰色調light grayish tone,灰色調grayish tone的色彩是純樸、含蓄感覺的顏色，適合表現成熟、內斂、樸實感覺的意象。

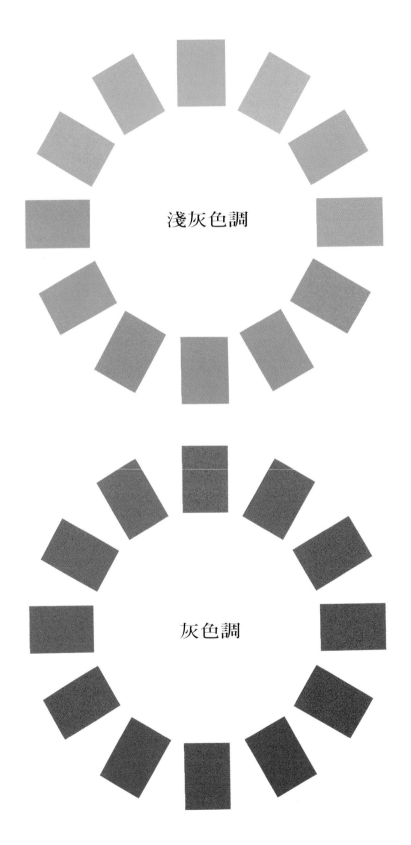

灰色調【註45,46,112】

灰色調以色彩來說是很不起眼的色彩。色彩調查中，灰暗的顏色，總是被列為最不喜歡的顏色。明亮、鮮艷的顏色比較容易被喜歡。

許多人並不喜歡灰色調，也覺得醜。由灰色調聯想到老的比例最高。另外男性的感覺也強，穩重的感覺也大。同時也是純樸、鄉土、感覺的色調。

色彩的喜好調查，橄欖色、褐色、灰色調都是不喜好色。灰色調是各色相加了灰的顏色、純粹的無彩色的灰，根據調查，高級的意象反而比灰色調高。

實際上使用色彩時，灰色調是很重要的顏色之一。灰色調表現純樸的感覺，凡是不以色彩吸引人的東西，用灰色調的很多。

以服飾來說，男性服裝、男性用品，為了表示格調高，不要花花綠綠，要表現穩重、灑脫、純樸，許多都使用灰色調。

服裝的流行，曾有所謂的乞丐裝，故意從不華美的角度表現樸素率真的美，灰色調就大受歡迎。冬天的服裝、男性西裝，灰色調向來都是很適合的顏色。

聯想事物和意象，普通多數舉出的有下列內容：穩重、樸實、成熟、老成、沈重、有力量的內向、木訥、男性、傢俱、毅力以及消沈、沈悶、無朝氣、曖昧、暗淡、笨重、憂鬱不安、沒有主見、老年、中老年人、失意、生病、乞丐裝等。

作者 攝

作者 攝

作者 攝

作者 攝

　　毅力，耐久的意象是灰色的性格，也是含蓄而有持久性的內涵。人物比擬的調查中，有些本身成熟，事業有成的中年女性，希望自己的先生是灰色調的意象。她們心目中的先生，不強調外觀的好看，更注重性格的內涵。

灰色調的流行色名

mystery 神祕的

storm 激烈的

neutral 中性的

restricted 受限的

rain 雨天

night 夜晚

sad 悲傷

dusk 黃昏

brittle 易碎的

city 城市

moldy 發霉的

rotting 腐敗的

quiet 安靜的

cool 冷

moody 情緒不好

death 死亡

17

色彩計劃的過程

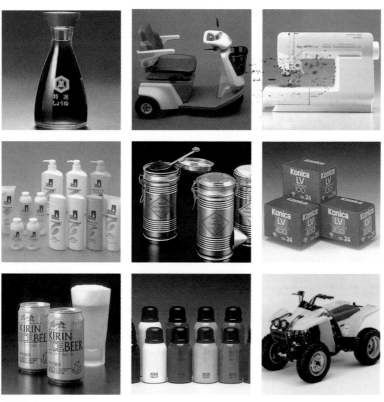

設計 *GK*

色彩計劃的過程

企劃案的方針

決定色彩計劃目標（決定意象色）

色彩設計（配色的審美效果）

色彩管理（表色、色彩品質管理）

成果的檢討、回饋

色彩計劃的過程【註97,111】

色彩計劃的目的，是為所企劃的工作尋找最適當的色彩。

最適當的色彩，是合乎設計目標的顏色。並不是泛指好看的顏色或調和的配色。應該是選擇合乎設計目的意象的色彩。例如：設計的產品是精密的科技產品，就希望能由色彩感覺到高科技、精密、可靠的感覺；如果設計的是女性用品，需要表現的意象可能就是高雅、羅曼蒂克；如果是運動用品，就需要表現活潑、年輕，而且色彩的明視性很高。先構想合乎設計目標意象的色彩，然後才考慮把這些意象搭配得合乎美觀的原則。

因此色彩計劃的過程，要先決定意象色，然後把意象色搭配得合乎調和、美觀的原則。

色彩計劃的過程

　　企劃案的方針

　　決定色彩計劃目標(決定意象色)

　　色彩設計(配色的審美效果)

　　色彩管理(表色、色彩品質管理)

　　成果的檢討、回饋

下面將各步驟，分別說明一下：

企劃案的方針

設計是有計劃的造形行為，所以一定有想達成的目標。設計的要求，可能來自一個企業的經營政策，或者發現人們有這一方面的需求，也可能既有的產品需要換新的面貌以增加競爭力等。有了這樣的動機以後，就要想定產品該走的方向。這是設計工作的基本指針。

有了設計方向的指針之後，經過資料收集、調查、分析，獲得結論，認定產品要有什麼意象才會成功。這些是經過許多因素，例如對消費者嗜好的判斷、色彩流行的趨勢等的考慮之後決定的。這樣色彩計劃才有了具體的表現目標。

色彩設計

色彩設計的第一步工作，是要考慮什麼樣的顏色才能表

色彩計劃的目的，是為所企劃的工作尋找最適當的色彩。

最適當的色彩，是合乎設計目標的顏色。

要達成的目標是什麼？

決定色彩計劃的方向

pccs實用配色體系是色彩計劃方便的工具

你的設計要表現什麼意象？

設計 GK

考慮預定的顏色如何搭配

基礎色和主調色

作者 攝

現所要的意象。日本色彩研究編訂的實用配色體系（通稱pccs）應用在色彩計畫上是很方便的工具。這個體系特別制訂的色調系統，對於色彩意象的選定很有幫助。譬如要表現高科技感，可能就要想使用無彩色系列，藍色相或暗色調的顏色；如果要高雅的感覺，可能就要優先考慮淡色調了。

意象的形容例：

羅曼蒂克、楚楚動人

可愛、甜美、清純、柔和

純眞、清新、文靜、青春

高雅、優美、女性、高貴

清新、爽朗、年輕、聰慧

自然、祥和、樸素、含蓄

細緻、成熟、嫵媚、性感

強烈、刺激、熱鬧、摩登

灑脫、文雅、瀟灑、英俊

理性、精緻、科技、可靠

活潑、華麗、富裕、豪華

古典、保守、正統、鄉土

酷 、野性、男性、堅毅

雄壯、強悍、厚重、權威

色彩設計的具體工作，就必須要考慮預定的顏色如何搭配，所以要想，以什麼顏色爲基礎色或主調色，以什麼顏色爲搭配色或重點色。基礎色普通是面積佔最多的顏色，大約可說是配色的底色。主調色是最爲優勢的顏色，有時和基礎色相同，有時不同。譬如一塊黑底的布料，上面有許多顏色的圖案，其中紅色系佔最優勢。這時候，紅色系便是主調色，主調色也叫主宰色（dominant color）。

包裝、招牌、標誌等的設計工作，色彩的誘目性、明視性要高，才能得到設計效果，這是屬於色彩知覺的機能。

色彩設計的最後效果，一定要注意配色的美。色彩調和的美，除了參考各種理論之外，更重要的是設計師必須陶冶自己的眼光。

色彩設計決定以及實施之後，須考察色彩的實現有無合

乎原設計的要求，因此在原設計時就應該有適當的傳達工具。

　　傳達用色內容，例如：製作規範，用表色符號（譬如依曼色爾標準色票、 Pantone色票）或貼附色樣等，如有需要，標明色彩誤差的寬容度，以便有需要時使用測色儀器管理。

適當的色彩傳達手段

　　為了明瞭色彩設計的成果，追蹤考查設計成效，並將資料做為以後設計的參考。

色彩計劃前的調查

調查協助色彩計劃的判斷

　　色彩計劃，如有足夠的資料可做參考，計劃的工作就會更容易進行，計劃的結果，也會更切合實際的需要。有些色彩的資料是固定的，譬如誘目性、視認性的高低等，屬於色彩知覺機能的資料，不會因人而異。但是，色彩好惡、聯想、意象、商品別的色彩嗜好等，屬於感情性的心理反應，如果沒有調查過，很難推斷正確的答案。

色彩現象況調查

　　色彩現況調查，目的在於瞭解現有有關產品的色彩趨勢，和現有產品的色彩演變歷史，做為選擇色彩的參考。現況調查有種種調查的方式，關於既有產品的色彩，經驗豐富者使用眼睛直接觀察可以獲得概略性的印象，但實際上應該使用適當的色彩記錄的手段，才能得到合乎統計所需的資料。

作者　攝

舊金山灣區ba捷運

　　實物的色彩種類繁多，實際觀察時如何記錄往往也相當困難。一般來說，使用合乎調查目的的色彩表，將觀察所得的色彩，記錄在色彩表相對的部位，調查到所需數量的樣本後，統計所收集的資料。實際進行色彩調查，可以用下面的方式進行：

　　◎用標準色票和對象物比較，登記被調查物的色彩。調查時可以直接靠近被調查物，比色後登記色票的符號。無法完全和標準色票相同時，可以自己推定。

　　◎不容易用直接法比色時，用目測的方法判斷被調查物的色彩在那一個色域。

種種可以使用的調查用色票

　　色域可分為：基本分類16色域、大分類25色域、中分類92色域、小分類230色域

調查時可使用的色彩樣本，例如：

1. PCCS色彩體系的12張色相，9張色調（本書內有部分介紹，也可以單獨購買製作）
2. 日本色彩研編訂的「調查用色彩索引Color Code」
3. 日本流行色協會出版的調查用色表。共分簡便型及細分型。

心理感覺的調查

至於調查受調查者心中的想法較不容易。心中的想法變數多，不易瞭解，在心理學上使用如下種種方法，瞭解大眾的心理感覺。

a. 自由聯想法（P113色彩心理研究實例二）

這是意象調查最基本的方法。譬如問由藍色想到那些事物，讓受調查人自由舉出來想到的事物的方法，這樣可以由聯想的內容，探知被調查者的心理趨向。

b. 限制聯想法

用預先準備的一些詞句，讓受試者從準備好的詞句挑出自己的聯想的方式。這個方法比自由聯想容易把握具體的結果。但是預備的詞句，應考慮得周到。

c. SD法（Semantic Differential Technique，語意差異法，語意微分法）【註41,42】（P120色彩心理研究實例三）

美國學者C. E. Osgood所創的意象調查法。這個方法被公認為十分良好的方法，現在仍然被應用得很廣。選擇許多組相對意義的評價語句，分成數段心理的評價尺度，讓被調查者評價的，然後經過處理後，由意象圖，因素分析等可以得到比較深入的心理感覺。

SD法在心理學領域內探討心理意象，語言發展，形態的感覺，比較文化研究之外，市場學應用這個方法探討品牌意象、廣告效果等。在設計領域中，設計案件的進行中，使用SD法探索消費者對於設計的意象，有助於設計決案。

國內除了早期有心理系統的學者當純粹的學術研究之外，業界鮮有人運用本方法做為工具。

SD法的施行先決定三項要件：

心理調查的種種方法

設計 GK

SD法是頗為有用的心理調查工具

SD法施行的要件

作者 攝

(1) 調查用的刺激。

(2) 編訂調查用尺度。

(3) 調查對象的決定。

1.調查用刺激具體地說，例如：某件事物的意象調查，不同國家的產品意象比較。或者例如本書中所舉的色彩意象調查實例。調查單色以及不同色調的意象等。

2.調查用尺度的編訂，首先須選擇相對性形容詞，例如：好-壞，美-醜，高雅-低俗等等。在兩極的形容詞中間分成五段或七段的評定階段。雙極形容詞之間的選定有時編訂十餘對，也有更多的。因為探討心中的感覺，形容詞的尋找，有時故意選擇非直接的評定詞，反而可探索隱藏心中的感覺。

3.調查對象的決定，相同於統計調查上之樣本選定方法有時以特定的對象，做為調查的標本受調查的對象。

調查資料的統計處理【註49,50,51,52】

調查所收集的資料，可用電腦軟體Excel，更多層的分析可用更專業統計軟體SAS、SPSS做統計處理。SD法的優點之一在於繪出意象折線圖Semantic Profile觀察整體性意象。由分析的因素可以找出心理意象的背後受那些因素影響。調查尺度間的相關係數，也可以觀察許多有價值資料。

喜好情形的調查

調查嗜好的情形，可以只問喜不喜歡，或者將數件排定喜歡的順位。往往為已有實物時，具體對樣品要求受調查者進行評估的方法。有如下的做法

　a.選擇法－從準備的調查物中，讓被調查者挑選自己喜歡的和不喜歡的，然後加以統計，往往已有實物樣品時，使用這種方法，可以知道特定對象喜歡的情形。

　b.順位法－讓被調查者，依自己的喜歡排順位的方法。也是將樣品讓受調查者實際選擇自己排定的順位，然後統計順位的平均，以便知道樣品中受歡迎程度的順位。沒有呈示實際樣品，也可以要求受調查者就已知的事物評定順位。

設計 GK

設計 GK

作者 攝

作者 攝

設計 GK

設計 GK

設計 GK

c.尺度評定法－把喜歡和不喜歡分成9階段的尺度，給予1～9的分數：

9分　最喜歡

8分　非常喜歡

7分　相當喜歡

6分　有點喜歡

5分　不喜歡也不討厭

4分　有點討厭

3分　相當討厭

2分　非常討厭

1分　最討厭

讓受調查者評定後，統計並計算其平均值。

色彩計劃的步驟

另外色彩設計工作的進行上，下列具體的問題應加以考慮，有需要時進行必要的調查以及召開檢討會議。

企劃：公司有沒有既有的色彩意象路線？

製品的性質是什麼？應該表現什麼意象？

本製品是單獨製品或系列性製品？

調查：平常應有儲存的資料，但企劃開始後也要收集新資料。

1.色彩設計基礎資料的收集：

色彩意象　　　　色彩聯想　　　色彩好惡

商品別色彩嗜好　　誘目性　　　　識別性

2.競爭廠牌的產品及類似性產品的色彩趨向資料

除了競爭商品外，有關聯的色彩資料可包括：

服裝的流行色、建築及室內色彩的傾向，家電產品的色彩等。

3.市場調查員，可以向業務員詢問如下問題：

什麼色彩銷售最好？對既有的色彩，顧客有什麼意見？

4.消費者意見調查

消費者對這一類產品的色彩，關心度如何（挑顏色或無所謂？）

消費者選擇此類產品的動機是什麼？（實用？裝飾性？）

消費者對本項產品，心的意象如何？（提到此類產品，自然地會想到的是什麼樣的顏色？）

色彩設計

1. 色彩計劃 I －產品預想圖的階段，初步擬定顏色，以色樣本提交研討會議

2. 研討會議－站在產品企劃的立場上，檢討初步提出的色彩構想是否適合？

3. 色彩計劃 II －研討後再度考慮擬選用的色彩及成本，再選第二次色。

4. 色彩設計結果再評價及檢討

管理：色彩設計充實後，必須制定色彩規定 I

可用標準色票指定，並明訂上下線的寬容度

可用同樣著色材料之樣品做為標準，並訂誤差範圍

追蹤：考查所得之資料，回饋為改進資料，並做為下次製品之參照。

設計 GK

設計 GK

設計 GK

◎日本高柳町利用地方材料的標誌

作者 攝

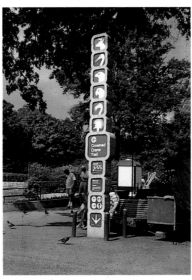

◎華盛頓動物園容易懂的標誌

作者 攝

參考文獻

1、日本色彩学会編：色彩科学ハンドブック、東京大学出版会、１９８５

2、ＪＩＳハンドブック：色彩、日本規格協会、１９８２

3、Zimpfer：色、光、目、知覚、美術出版社、１９８９

4、Rossotti：Color, Princeton, 1983

5、Kueppers：The Basic Law of Color Theory, Barrons

6、照明学会編：光をはかる、日本理工出版会、１９８９

7、荒川秀俊：気象と天文、自然科学文化事業公司、１９８３

8、桜井邦明：太陽からの風と波、講談社、１９７５

9、Grandis：Theory and Use of Color, Abrams, 1986

10、Sagan C.：人類与宇宙、環華出版、１９８３

11、浅沼茂三郎：地球、自然科学文化事業公司、１９８３

12、Huxley J. 著、長野敬、鈴木善次訳：進化とは何か、講談社、１９８１

13、佐伯誠一、八杉龍一：発明与発見、自然科学文化事業公司、１９８２

14、大山 正：色彩心理入門、中央公論、１９９４

15、応用物理学会：色の性質と技術、朝倉書店、１９９３

16、池田光男：色彩工学の基礎、朝倉書店、１９９２

17、納谷義嘉：産業色彩学、朝倉書店、１９９２

18、小磯 稔：色彩の科学、美術出版社、１９７５

19、Kuwang-Chih Chang (張光直)：The Archaeology of Ancient China, Yale University,１９８０

20、テレビジョン学会：測色と色彩心理、日本放送協会、１９７３

21、近江源太郎：色彩世相史、至誠堂、１９８３

22、中国文化研究所：中文大辞典、１９６８

23、諸橋轍夫：大漢和辞典、大修館書店、１９６０

24、The New Encyclopeadia Britanica,１９８３

25、タイム ライブラリー：視覚の話、Time & Life Co. １９７２

26、Asher H., Experniments in Seeing,：Fawcett,１９９６

27、石田英一郎：文化人類学入門、講談社、１９９２

28、祖父江孝男：文化人類学のすすめ、講談社、１９９２

29、Arnheim, R., Art and Visual Perception, University of California,１９７４

30、金子隆芳：色彩の心理学、岩波親書、１９９３

31、Michell M., Gone with the Wind, Avon,１９９０

32、Alexandre Dumas：The Count of Monte Crissto, Bantom,１９８２

33、Conpton's Enclapedia, Conpton's Learning Co.,１９８６

３４、日本色彩研究所、色名辞典、日本色彩事業株式会社、１９７３

３５、Munsell: A Grammer of Color, Van Nostsrand Reinhold Co.,１９６９

３６、Color Planning Center:中国色名総覧、Color Planning Center,１９７９

３７、日本色彩学会誌：NCS Swedish Standard SSO1 91001、日本色彩学会、１９９４

３８、Cheskin L., Colors What They Can Do for You, １９５４

３９、荘明振、羅錦桐、陳銀堂：台湾色彩好悪研究、明志工専工業設計科第三届卒業専刊、1972

４０、頼瓊埼：台湾小学至大学学生色彩喜好研究、台北技術学院学報29−2、１９９６

４１、Osgood C. Suci J. Tannenbaun H.: The Meassurement of Meaning, Univ. of Illinois Press.１９５７

４２、Snider J. G. Osgood C.: Semantic Differential Technique, Univ. of Illinois Press,１９７７

４３、芝 祐順：因子分析法、東京大学出版会、１９７２

４４、Tanaka Y. Oyama T. Osgood C.: A Cross-Cultural and Cross Concept Study of the Generality of Semantic Space, P.289" Semantic Differential Technique",１９７７

４５、頼瓊埼：色彩意象調査及分析、台北工専学報２０期、１９８６

４６、頼瓊埼：美国学生色彩意象研究、、台北工専学報２２期、１９８８

４７、斎藤美穂、頼瓊埼：A Cross-Cultural Survey on Color Preference in Asian Countries(2), The Color Association of Japan, １９９２

４８、豊田季樹、前田忠彦、柳井晴夫：原因をさぐる統計学、講談社、１９９４

４９、田中 敏、山際勇一郎：教育、心理統計と実験計画法、１９８９

５０、海保博之、心理、教育データの解析法、福村出版、１９９０

５１、楊国枢、文崇一、呉聡賢、李亦園：社会及行為科学研究法、東華書局、１９８９

５２、林清山：心理与教育統計学、東華書局、１９８９

５３、Lai C. A.: A Cross Cultural Study on Color Images Perceived by Different Asian Countries, TIT Journal 29-1,１９９６

５４、頼瓊埼：色彩喜好及聯想調査研究、台北技術学院学報２８−1、１９９５

５５、福田邦夫：色の名前、主婦の友社、１９９４

５６、JAFCA BASIC COLOR CODE, Japan Fashion Color Association, 1979

５７、Chevreall, The Principles of Harmony and Contrast of Color, Reinhold,1967

５８、宮崎 清：藁、法政大学出版局、１９８８

５９、宮崎 清：藁の文化、法政大学出版局、１９９５

６０、朝日新聞社：色の彩時記、１９８４

６１、富家 直：色彩心理学研究、聖心女子大学心理学研究室、１９８８

６２、Color Planning Center, 環境色彩デザイン、美術出版社、１９８４

６３、地球出版社編集部、唐詩山河、地球出版社、１９８１

６４、林文鎮：台湾名花解説、中華林学叢刊９２６号、１９９２

６５、七字英輔：色、ポーラ研究所、１９８８

６６、王宇清勘訂：中華服飾図録、１９８４

６７、蕭順水：青紅皂白、故郷出版社、１９８２

６８、岩井　寛：色と形の深層心理、日本放送協会、１９８６

６９、Tannenbaum　B. Stillman　M.:Understanding　Light, Fawcett．１９８６

７０、Steinbeck, the Grapes of Warth, Penguin, １９８６

７１、塚田　敢：色彩の美学、紀伊国屋書店、１９９１

７２、佐藤邦夫：風土色と嗜好色、青蛾書房、１９８６

７３、千千岩英彰：色を心で見る、福村出版、１９８３

７４、千千岩英彰：原色を好む心理、中間色をきらう心理、日本書籍、１９７９

７５、千千岩英彰：色型人間の研究、福村出版、１９８９

７６、小林重順：色彩戦略、日本能率協会、１９８５

７７、村山貞也：人はなぜ色にこだわるか、ＫＫベストセラーズ、１９８８

７８、相馬一郎：暮らしの中の色彩心理、読売新聞社、１９９２

７９、小林重順：配色センスの開発、ダビット社、１９７６

８０、福田邦夫：赤橙黄緑青藍紫、日本色彩研究所、１９８０

８１、近江源太郎：緑の本、求竜堂、青蛾書房、１９９２

８２、張万福：台湾鳥類彩色図鑑、禽影図書、１９８５

８３、黄朝洲：大肚渓口、台湾飛羽出版社、１９９５

８４、沙謙中：忽影悠鳴隠山林、玉山国家公園出版社、１９８９

８５、鄭元春：台湾常見的野花、１９８３

８６、Zim Martin, Flowers, Golden Press,１９５０

８７、Evans H. M.: Man the Designer, Macmillan, １９７３

８８、加藤昌一：四季の園芸ごよみ、日本放送協会、１９９６

８９、松田　豊：しきさいのデザイン、朝倉書店、１９９５

９０、秋山さと子、海野　弘、北沢方邦、桑原茂夫：色彩の冒険、福武書店、１９８６

９１、野村順一：販売カラー作戦、学習研究社、１９６９

９２、野村順一：色彩効用論、住宅新報社、１９８９

９３、文化出版局編：おしゃれの色選びレッスン、文化出版局、１９８５

９４、徳田長仁：色彩とこころ、現代のエスプリNo.229、至文堂、１９８６

９５、佐藤邦夫：やさしいマンセル色彩学、日本色彩株式会社、１９９２

９６、松岡　武：色彩とパーソナリテイー、金子書房、１９８３

９７、福田邦夫：色彩調和の成立事情、青蛾書房、１９８５

９８、田口卯三郎：色彩美、カラープランニングセンター、１９７０

９９、Munsell, A Grammar of Color, Van Nostrand Reinhhold Co., 1969

１００、寺主一成：おもしろい色の話、講談社、１９９２

１０１、江森康文、大山　正、深尾謹之介、色　その科学と文化、朝倉書店、１９９１

１０２、デボラＴシャープ著、千千岩英彰、斎藤美穂訳、福村出版、１９９８７

１０３、Berry, S., Martin J. : Desining with Colour, Batsford, 1991

１０４、Dorfles, G. : Kitsch-The World of Bad Taste, Studio Visita,1968

１０５、Nicholson J & Lewis-Crum J.: Color Wonderful, Bantam Books, 1986

１０６、Russell, D.: Colour in Industrial Design, The Design Council, 1991

１０７、Sargent, W., The Enjoyment and Use of Color, Dover, 1964

１０８、Swirnoff, L.: Dimensional Color, Van Nostrand Reinhhold Co., 1992

１０９、呂理昌：玉山花草、玉山国家公園管理所、１９９１

１１０、稲村耕雄：カラーABC、保育社、１９６６

１１１、Japan Color Research Institute: 色彩研究、Vol.13,24,25,28,30,31 1976-1984

１１２、Encycropaedia of Science : Macmmillan Publishing Co. 1991

１１３、牛津当代大辞典, The Oxford English Chinese Dictionary, 旺文社、１９８９

１１４、大山　正、秋山宗平：知覚工学、福村出版、１９９２

１１５、平井敏夫：色をはかる、日本規格協会、１９９２

後記

本書的完成，以及作者在色彩領域的進修上，承蒙多位良師的指導和協助，僅在此提出以表謝意。

開啟色彩學之門的是已故千葉大學塚田敢教授，在「設計的基礎」中的色彩學著作。接著有曾在千葉大學教授色彩學的湊幸衛老師。由湊老師的介紹，我從日本Color Planning Center，獲贈色彩情報書籍多年，以及該中心的特別出版品、本書內引用的「中國色名」。由湊先生提供的電話，我有幸能聯絡東京大學大山 正教授。後來並請他來台舉行有關語意差異法的專題演講和實際調查。大山教授是日本這個領域的最著名學者。他在1994年的著作中，說明在台灣和我共同做過色彩意象調查，並在書中刊登台灣和日本、美國的比較。

早期筆者尚未有使用電腦的管道時、調查資料的統計，承蒙台灣大學心理學研究所的莊仲仁教授協助，由莊教授的同仁代為統計和計算結果。

在美國，多年來都有Wayne Champion教授的協助。本書中刊登的美國加州聖荷西大學，及長堤大學的調查，乃由Champion教授的安排才有了可能。Champion教授並由美國寄贈許多箱書籍給本人，其中包括珍貴的法國Chevreall的著作，還有Munsell的原著，Ostwald的Color Harmony Manual說明冊和實際樣本。本人在Champion教授的母校Stanford大學的一年進修，他也給了我許多協助。也因此，我才有機會認識心理學上開發了非計量MDS（Multi-dimensional Scaling）的Shepard教授。1990年我參加美國工業設計協會年會時，特地再訪Shepard教授，請問

他能否到台灣。後來並沒有實現。

在日本的一切研究工作，包括日本、韓國、印尼，以及大陸多處的調查，受到千葉大學工業意匠學科主任，現任日本設計學會會長、宮崎清教授的幫忙非常多。還有他的同事，三橋、田中博士以及大學院日籍、台灣、大陸、韓國、印尼、菲律賓等國的同學們，在問卷調查的寄送，統計上都幫了許多忙。和千葉大學有這樣密切的關係，是已故吉岡教授的推介。

日本色彩學界的知名學者，我有幸認識元老級的川上元郎、寺主一成教授，也都請教過他們有關色彩的問題。特地赴日聆聽色彩心理的演講會時，認識松岡 武，近江源太郎教授，都獲贈他們的著作。本書「綠色」章中，引用了許多近江教授所贈「綠之話」書中的環保資料。日本色彩心理學界的年輕學者齋藤美穗女士，我在台灣協助過她的研究，也請教過她色彩的問題。

在資料收集、輸入、插圖、統計操作等工作上，受到許多同學的幫忙。主要的有：陳瑤璘、廖品淳、何青育、陳辰后、黃昭儀、陳姿瑩等位的協助。

在編輯的工作上，視傳的鄭先生、陳小姐都由專業的角度幫了很多忙。最後是視傳的顏經理，他十分耐心地等待筆者這本書的完成，真是感激不盡。如果沒有以上許多位、以及未能一一列舉的人士的指導和幫忙，這本書無法完成。僅在此提出來，表示最深摯的謝意！

國家圖書館出版預行編目資料

設計的色彩心理：色彩的意象與色彩文化 / 賴
瓊琦著 . -- 初版 . -- 〔台北縣〕中和市：視
傳文化， 1997〔民86〕
面： 公分 . -- （色彩學系列）
ISBN 957-99209-3-1 （平裝）

1.色彩（藝術）

963 86004267

色彩學系列

設計的色彩心理
—色彩的意象與色彩文化　　　　　每冊新台幣 560 元

著 作 人：賴瓊琦
發 行 人：顏義勇
文字編輯：陳聆智
版面構成：陳聆智
封面設計：鄭貴恆
出 版 者：視傳文化事業有限公司
　　　　　台北縣中和市中山路二段362之6號4F
電　　話：（02）22466966（代表號）
傳　　真：（02）22466403
郵政劃撥：17919163 視傳文化事業有限公司
經 銷 商：北星圖書事業股份有限公司
電　　話：（02）29229000
傳　　真：（02）29229041
網片輸出：華遠科技有限公司
印　　刷：裕華彩藝股份有限公司

行政院新聞局局版臺業字第6068號

版權所有・翻印必究
◎本書如有裝訂錯誤破損缺頁請寄回退換◎

ISBN 957-99209-3-1

2006年10月1日　三版三刷